**結合動作與視角，通過姿勢創造角色的個性！**

# 動漫人物線稿資料集

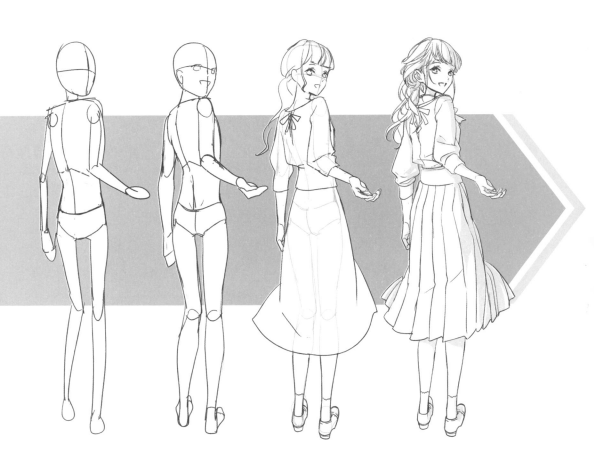

楓書坊

筆下人物總缺臨門一腳‥‥‥ 原因是

# 一開始的線稿沒有畫好造成的！

## 就算照著範本畫，還是不一樣…

範本

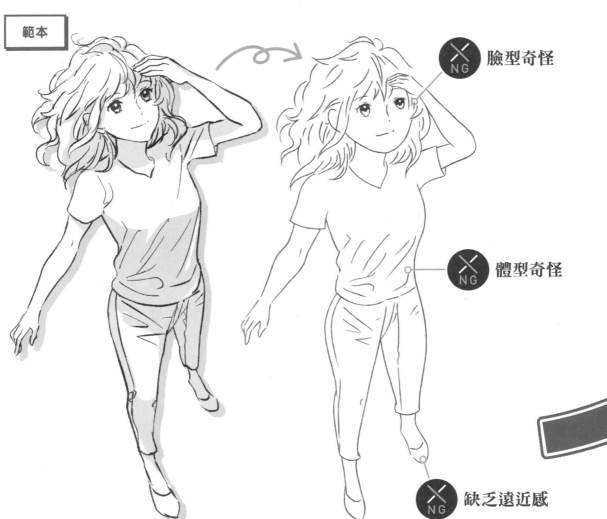

NG 臉型奇怪

NG 體型奇怪

NG 缺乏遠近感

### 為什麼照著範本畫，還是畫不好呢？

漫畫人物的魅力，源自於姿勢的躍動感、場景的空氣感以及構圖遠近感，但是就算照著符合這些條件的範本臨摹，卻很難如實呈現。這是為什麼呢？其實畫技高超的繪師筆下角色之所以迷人，不只光憑外表的可愛或帥氣，還必須「畫出正確的線稿」。

線稿

# 從線稿開始
# 畫好每一個步驟！

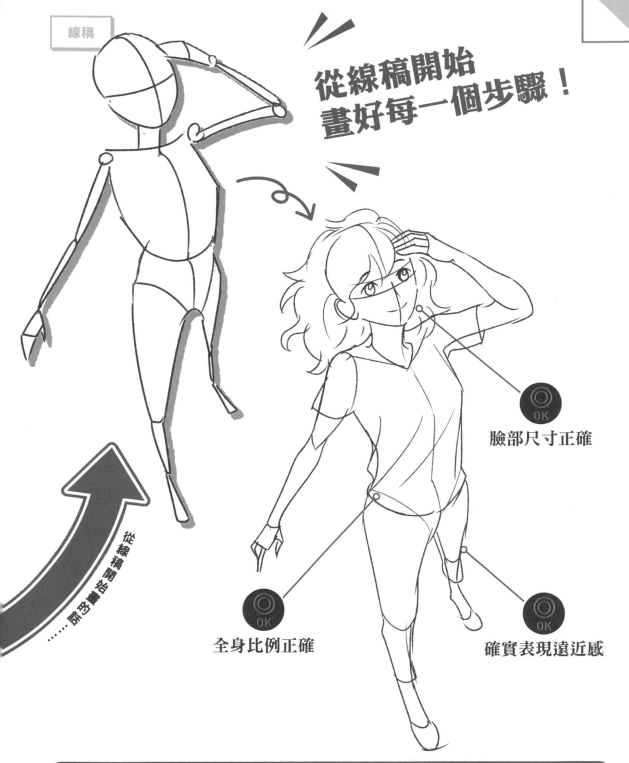

臉部尺寸正確

全身比例正確

確實表現遠近感

從線稿開始……

**畫技高超者的筆下人物，從線稿階段就散發魅力！**

擅長繪製漫畫人物者，從線稿階段就會透過姿勢、角度、遠近感正確表現角色。本書將列舉讓新手也想嘗試的迷人姿勢，介紹從線稿開始繪製的方法。透過本書了解線稿繪製法，再搭配大量的練習，就能夠自由自在地表現出獨具風格的漫畫角色。

# 提升人物設計圖＝
# 線稿的繪製技術！

線稿可以說是決定人物全身比例的「設計圖」。
只要透過「線稿 → 肌肉 → 細部草稿 → 成品」認識作畫訣竅，就能夠提升畫功。

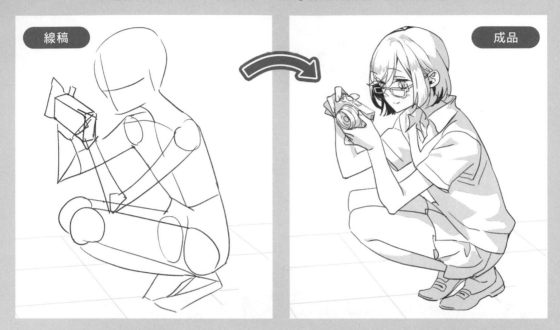

線稿　　　　　　　　　　　　　　　　　成品

# 學會畫好線稿
# 作畫就會變得如此順利！

從線稿階段確實完成，獲得的好處可是無窮無盡。
請試著按照本書介紹的姿勢，學會從線稿開始確實完成，提升自己的畫功吧。

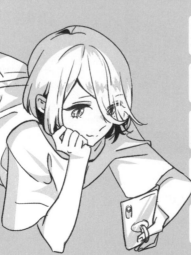

**1** 理解臉部、四肢、下半身與下半身的自然連接狀態，就能畫出正確的姿勢。

**2** 練習俯瞰、仰望等各種角度的線稿，就能畫出具遠近感的姿勢。

**3** 按照骨骼圖與肌肉圖作畫，能夠表現出逼真不奇怪的體型。

**4** 除了正面表情外，連側邊或斜向等各種角度都能夠確實表現出來。

**5** 確實掌握頭型與全身輪廓，如此就能正確畫出頭髮與服裝。

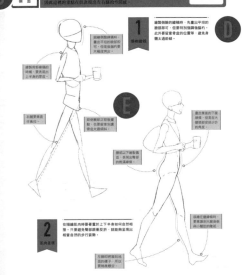

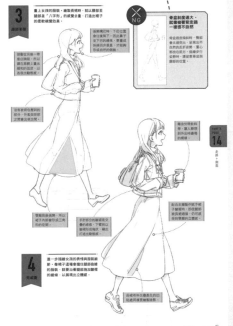

A　標題為各個單元可學到的姿勢，像「站立＋
　○○○」就是基本動作加上一些變化。

B　該姿勢的視點與角度，視點主要有「平視」、
　「俯視」、「仰望」這三種，角度則有「正面」、
　「側面」、「斜向」、「後面」這四種。

C　以「光」的記號與箭頭，表示光源的照射方
　向。在繪製陰影時，請參考箭頭的方向吧。

D　以「簡略線稿」、「肌肉呈現」、「細部草稿」、
　「完成圖」這四個階段，概略說明各階段的作
　畫重點。

E　繪製姿勢前應先理解的關鍵、訣竅與注意事
　項，並視情況以線條或配圖進一步說明。

F　說明作畫關鍵的「POINT」、常見失敗範例
　的「NG」，以及增加姿勢與角色表現幅度的
　「ARRANGE」。

## 藉 YouTube 有效學習！觀摩專家的繪製過程

負責本書插圖的專業繪師鳥羽雨老師，透過 YouTube 特別公開了
實際繪畫過程！公開的插圖均是專為影片拍攝打造的原創角色，
請各位搭配本書與影片的介紹，熟悉正確的作畫程序吧！

URL　http://www.youtube.com/user/SEITOSHA

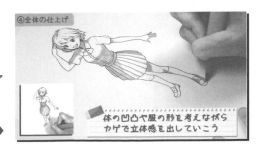

從線稿開始 作畫的基本知識

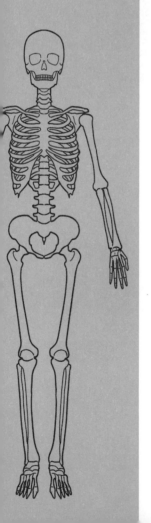

# CONTENTS

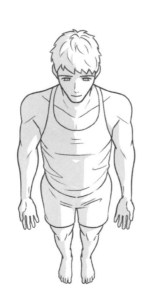

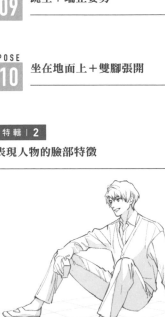

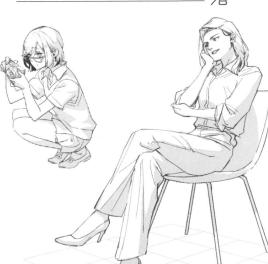

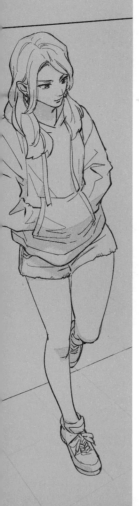

描繪動作幅度與角度較大的姿勢吧

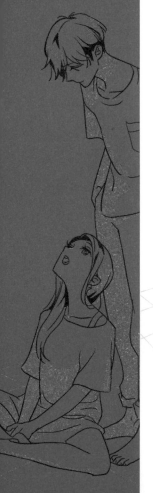

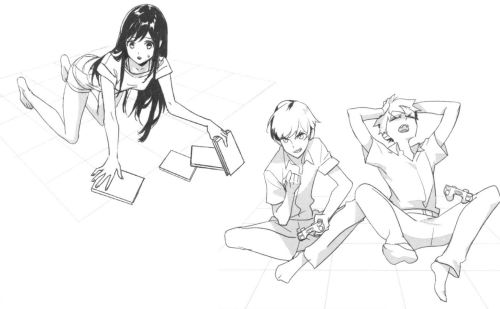

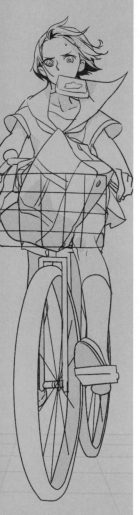

從線稿開始 作畫的基本知識

本書會將各種圖例分成線稿～完成圖這四個步驟，帶領各位琢磨畫功。其中最重要的就是線稿，所以在這之前先一起來認識人體構造與仰望、俯視等基本技術。

作畫所需的
基本知識

# 01

# 認識骨骼構造

想畫好正確的線稿，第一步就是認識人體的骨骼構造。
一起來認識全身骨骼比例、關節位置以及男女差異等吧。

## 男性與女性的骨骼差異

男女骨骼雖然沒有太大差異，但是肋骨寬度與骨盆形狀不同。

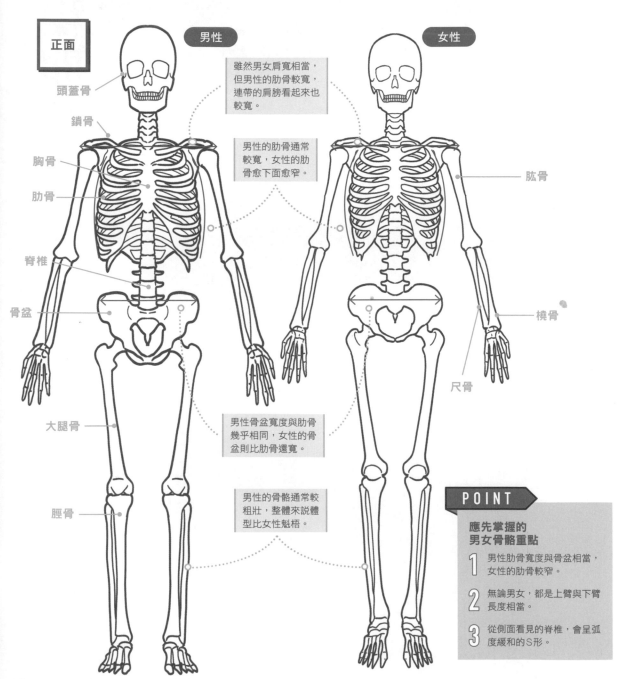

正面

男性

女性

頭蓋骨

鎖骨

胸骨

肋骨

脊椎

骨盆

大腿骨

脛骨

肱骨

橈骨

尺骨

雖然男女肩寬相當，但男性的肋骨較寬，連帶的肩膀看來也較寬。

男性的肋骨通常較寬，女性的肋骨愈下面愈窄。

男性骨盆寬度與肋骨幾乎相同，女性的骨盆則比肋骨還寬。

男性的骨骼通常較粗壯，整體來說體型比女性魁梧。

## POINT

**應先掌握的**
**男女骨骼重點**

1 男性肋骨寬度與骨盆相當，女性的肋骨較窄。

2 無論男女，都是上臂與下臂長度相當。

3 從側面看見的脊椎，會呈弧度緩和的S形。

側面

男女的肋骨突出程度相當，但是肌肉與脂肪的狀態不同產生了體型差異。

男性　　女性

從側面望向脊椎時，會看見緩和的S曲線。

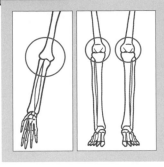

POINT

**留意四肢的關節突出狀態**

人類的手臂與腿部是由關節連接而成，所以繪製線稿時留意連接處的狀態，有助於打造出更自然的姿勢。此外就算有肌肉覆蓋，關節處還是會突出，所以繪製四肢時請別畫成一直線。

後面

男性

肩胛骨

脊椎會一路筆直延伸至骨盆以支撐後腦杓。

女性

男性的背影可以看見肋骨至骨盆為一直線，女性則會有明顯的弧度。

後腳跟是方形的底座，用來支撐全身體重。

# 認識肌肉構造

人體的肌肉與脂肪是沿著骨骼構造分布，想畫出逼真的人物，
第一步就是了解肌肉與脂肪的起伏狀態。

## 男性與女性的肌肉差異

男性體型由許多直線組成，女性則帶有圓潤感，另外也請留意發達程度的不同吧。

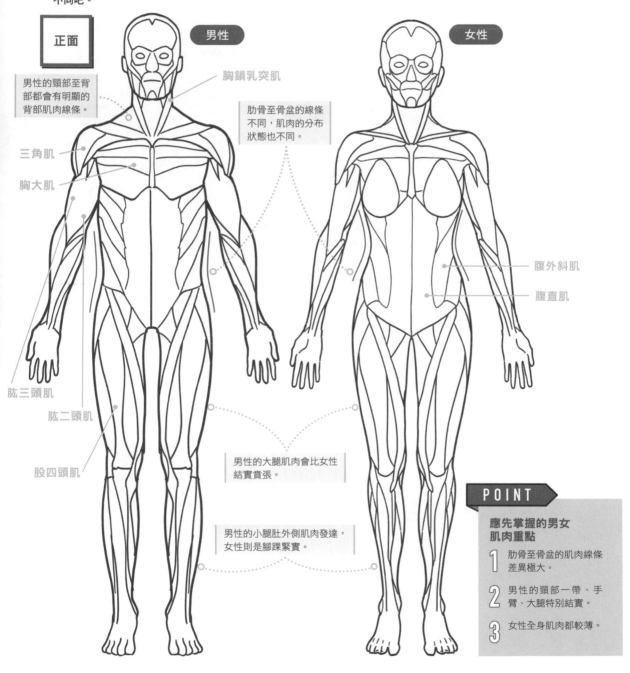

正面

男性

女性

男性的頸部至背部都會有明顯的背部肌肉線條。

胸鎖乳突肌

肋骨至骨盆的線條不同，肌肉的分布狀態也不同。

三角肌

胸大肌

腹外斜肌

腹直肌

肱三頭肌

肱二頭肌

股四頭肌

男性的大腿肌肉會比女性結實賁張。

男性的小腿肚外側肌肉發達，女性則是腳踝緊實。

## POINT

**應先掌握的男女肌肉重點**

1　肋骨至骨盆的肌肉線條差異極大。

2　男性的頸部一帶、手臂、大腿特別結實。

3　女性全身肌肉都較薄。

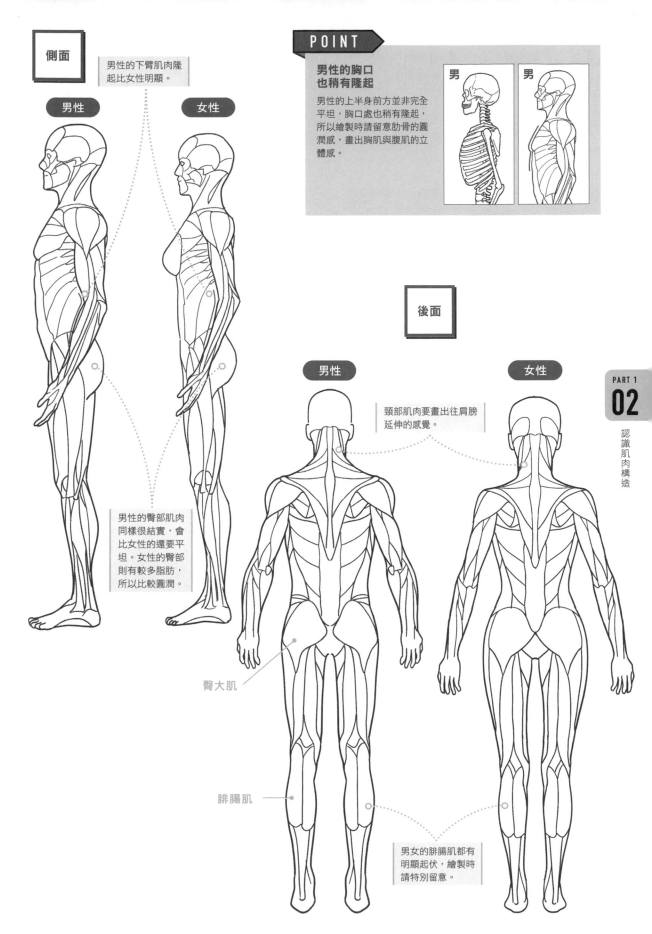

側面

男性的下臂肌肉隆起比女性明顯。

男性　女性

**男性的胸口也稍有隆起**

男性的上半身前方並非完全平坦，胸口處也稍有隆起，所以繪製時請留意肋骨的圓潤感，畫出胸肌與腹肌的立體感。

男　男

後面

男性　女性

頸部肌肉要畫出往肩膀延伸的感覺。

PART 1
**02**
認識肌肉構造

男性的臀部肌肉同樣很結實，會比女性的還要平坦。女性的臀部則有較多脂肪，所以比較圓潤。

臀大肌

腓腸肌

男女的腓腸肌都有明顯起伏，繪製時請特別留意。

# 線稿的基本畫法（女性篇）

作畫所需的 基本知識

**03**

試著一邊想像骨骼與肌肉，一邊描繪女性的全身吧。
這邊將按照①簡略線稿、②肌肉呈現、③細部草稿、④完成圖這四個步驟加以解說。

## 繪製女性線稿時要留意「圓潤感」

線稿會決定肩膀與手肘等關節的位置，所以要均衡配置胸部、腰線與臀部曲線，表現出符合女性特徵的體型。這裡請練習正面、側面與斜向的姿勢吧

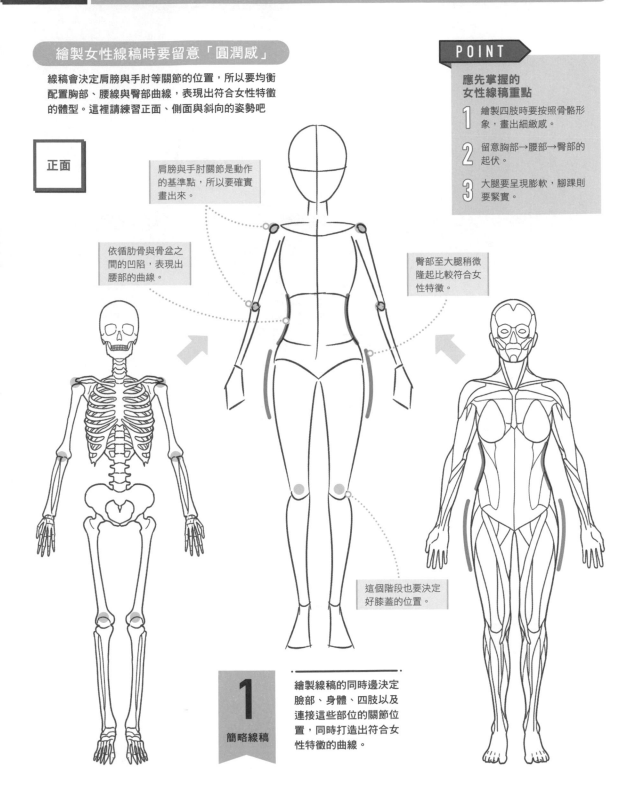

**正面**

肩膀與手肘關節是動作的基準點，所以要確實畫出來。

依循肋骨與骨盆之間的凹陷，表現出腰部的曲線。

臀部至大腿稍微隆起比較符合女性特徵。

這個階段也要決定好膝蓋的位置。

### POINT

**應先掌握的女性線稿重點**

1 繪製四肢時要按照骨骼形象，畫出細緻感。

2 留意胸部→腰部→臀部的起伏。

3 大腿要呈現膨軟，腳踝則要緊實。

**1**

**簡略線稿**

繪製線稿的同時邊決定臉部、身體、四肢以及連接這些部位的關節位置，同時打造出符合女性特徵的曲線。

臉部的十字線

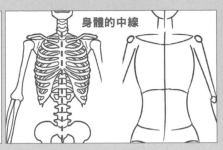

身體的中線

**決定臉部十字線與身體中線的方法**

十字線與身體中線都是為了讓眼睛、鼻子等五官、身體左右對稱的基準線,因此臉部十字線中的橫線會通過眼睛,縱線會通過鼻子;身體中線則與脊椎疊合。

女性的此處請繪出隆起的胸型。

頭髮要從頭頂出發,並沿著頭型往髮梢產生動態。

畫出臉頰、眼睛與眉毛後,人物就有了靈魂。

依十字線決定眼睛等五官的位置。

上半身的衣服是合身?還是寬鬆?按照服裝風格等考量與身體之間的空間感吧。

**PART 1**
**03**

線稿的基本畫法(女性篇)

在腰部等身體線條彎曲的部分,適度賦予服裝皺褶會更好。

整頓膝蓋等關節的形狀。

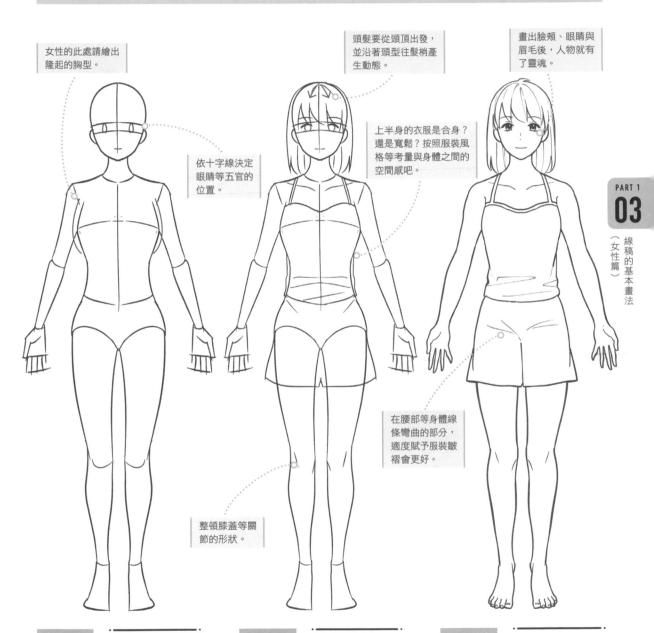

**2** 肌肉呈現

表現肌肉的起伏。維持四肢纖細感之餘,描繪胸部與臀部的圓潤感。

**3** 細部草稿

概略畫出髮型、五官與服裝等的輪廓與形狀。

**4** 完成圖

消除多餘的線條徹底整頓,並進一步描繪四肢、服裝的皺褶等細節。

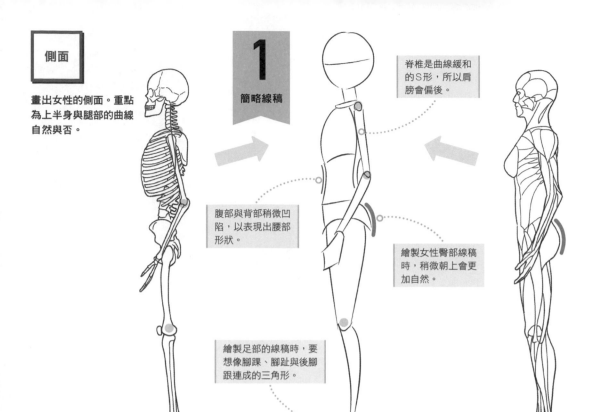

**側面**

畫出女性的側面。重點為上半身與腿部的曲線自然與否。

**1 簡略線稿**

脊椎是曲線緩和的S形，所以肩膀會偏後。

腹部與背部稍微凹陷，以表現出腰部形狀。

繪製女性臀部線稿時，稍微朝上會更加自然。

繪製足部的線稿時，要想像腳踝、腳趾與後腳跟連成的三角形。

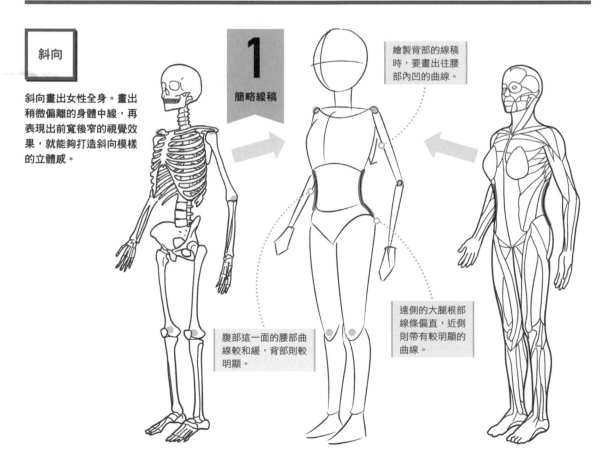

**斜向**

斜向畫出女性全身。畫出稍微偏離的身體中線，再表現出前寬後窄的視覺效果，就能夠打造斜向模樣的立體感。

**1 簡略線稿**

繪製背部的線稿時，要畫出往腰部內凹的曲線。

腹部這一面的腰部曲線較和緩，背部則較明顯。

遠側的大腿根部線條偏直，近側則帶有較明顯的曲線。

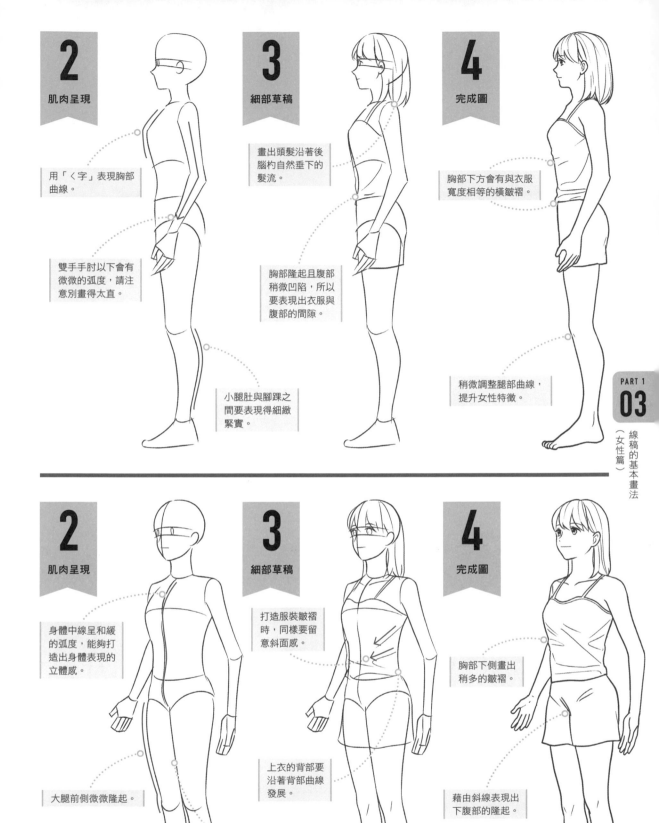

# 2

**肌肉呈現**

用「く字」表現胸部曲線。

雙手手肘以下會有微微的弧度，請注意別畫得太直。

小腿肚與腳踝之間要表現得細緻緊實。

# 3

**細部草稿**

畫出頭髮沿著後腦杓自然垂下的髮流。

胸部隆起且腹部稍微凹陷，所以要表現出衣服與腹部的間隙。

# 4

**完成圖**

胸部下方會有與衣服寬度相等的橫皺褶。

稍微調整腿部曲線，提升女性特徵。

# 2

**肌肉呈現**

身體中線呈和緩的弧度，能夠打造出身體表現的立體感。

大腿前側微微隆起。

# 3

**細部草稿**

打造服裝皺褶時，同樣要留意斜面感。

上衣的背部要沿著背部曲線發展。

這個角度下的雙足會重疊，所以不要畫出雙足間隙。

# 4

**完成圖**

胸部下側畫出稍多的皺褶。

藉由斜線表現出下腹部的隆起。

作畫所需的
基本知識

# 04

# 線稿的基本畫法（男性篇）

一邊想像男性骨骼與肌肉狀態，一邊繪製線稿吧。
描繪男性體型時，關鍵在於要比女性體型更健壯且有稜有角。

## 描繪男性線稿時要留意「直線」

相較於帶圓潤感的女性體型，男性的體型粗壯且
以直線為主，在描繪肌肉時則要表現出肌肉的硬
度。一起來練習正面、側面與斜向的線稿吧。

正面

男性的肩寬受到肌肉影響
略寬於女性，所以關節位
置也要畫得寬一點。

肋骨較寬，所以不必
畫出腰部曲線，以直
線為主即可。

頸部至肩膀的背
部肌肉發達，所
以頸部線條要畫
得稍長。

以直線表現出不太明顯的腰
身，骨盆同樣以直線為主。

### POINT

**應先掌握的
男性線稿重點**

1 腰部曲線不明顯，因此上
半身幾乎以直線組成。

2 頸部與四肢的肌肉比女性
發達粗壯。

3 用線條加強表現肌肉賁張
的模樣。

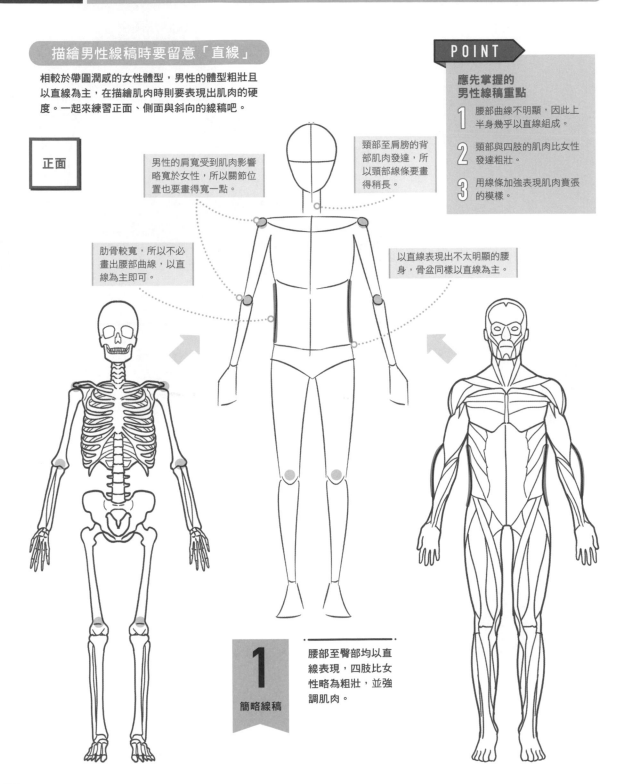

# 1

簡略線稿

腰部至臀部均以直
線表現，四肢比女
性略為粗壯，並強
調肌肉。

**在線稿發揮獨有創意，
打造自我風格**

線稿可以說是人物與姿勢的設計圖，筆觸當然會隨著繪者而異。本書的多位繪師同樣各具特色，對關節、四肢粗細等的描寫不盡相同。各位在表現關節或肌肉狀態時，不妨也添加自己的想法。

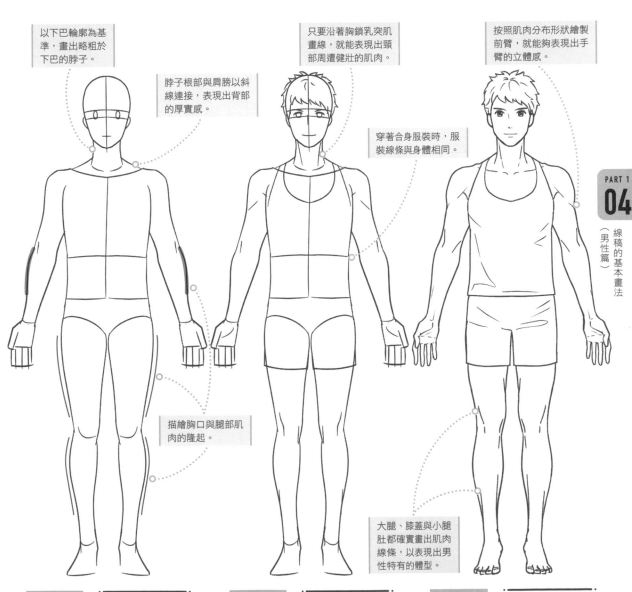

以下巴輪廓為基準，畫出略粗於下巴的脖子。

脖子根部與肩膀以斜線連接，表現出背部的厚實感。

只要沿著胸鎖乳突肌畫線，就能表現出頸部周遭健壯的肌肉。

穿著合身服裝時，服裝線條與身體相同。

按照肌肉分布形狀繪製前臂，就能夠表現出手臂的立體感。

描繪胸口與腿部肌肉的隆起。

大腿、膝蓋與小腿肚都確實畫出肌肉線條，以表現出男性特有的體型。

**2**
肌肉呈現

頸部與四肢都畫得偏粗，就能夠表現出陽剛氣息。基本上男性沒有明顯腰身，所以身體都是直線。

**3**
細部草稿

描繪臉部與服裝等的細部草圖，切記就算有衣服覆蓋，也要確實表現男性特有的身體線條。

**4**
完成圖

調整髮型與衣服皺褶等細節，在留意肌肉線條的同時，表現出四肢的肌肉賁張。

男性的側面模樣，這裡要特別表現出與女性不同的胸線與臀線等。

**1** 簡略線稿

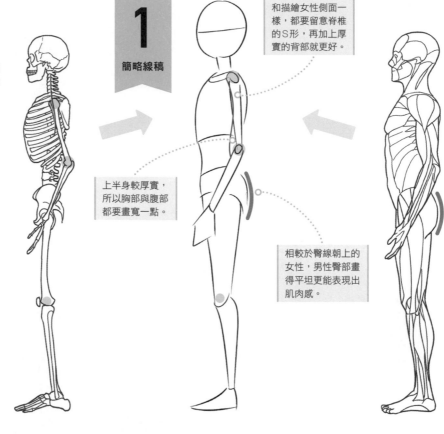

和描繪女性側面一樣，都要留意脊椎的S形，再加上厚實的背部就更好。

上半身較厚實，所以胸部與腹部都要畫寬一點。

相較於臀線朝上的女性，男性臀部畫得平坦更能表現出肌肉感。

---

斜向

男性的斜向畫法。男性身體比女性更偏向直線，所以先畫出身體中線與身體各處的線條吧。

**1** 簡略線稿

斜向時可以看見一部分背部肌肉，所以頸部線稿要畫長一點。

繪製斜向時的胸部線稿，要特別留意肋骨的弧度。

上半身的線條往腰部稍微縮起，可表現出緊實的體型。

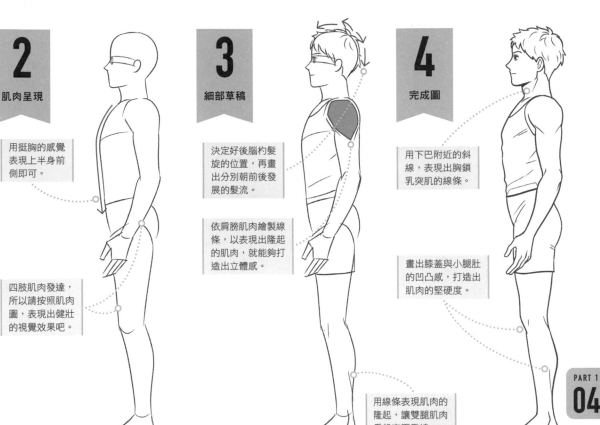

## 2 肌肉呈現

用挺胸的感覺表現上半身前側即可。

四肢肌肉發達,所以請按照肌肉圖,表現出健壯的視覺效果吧。

## 3 細部草稿

決定好後腦杓髮旋的位置,再畫出分別朝前後發展的髮流。

依肩膀肌肉繪製線條,以表現出隆起的肌肉,就能夠打造出立體感。

用線條表現肌肉的隆起,讓雙腿肌肉看起來更發達。

## 4 完成圖

用下巴附近的斜線,表現出胸鎖乳突肌的線條。

畫出膝蓋與小腿肚的凹凸感,打造出肌肉的堅硬度。

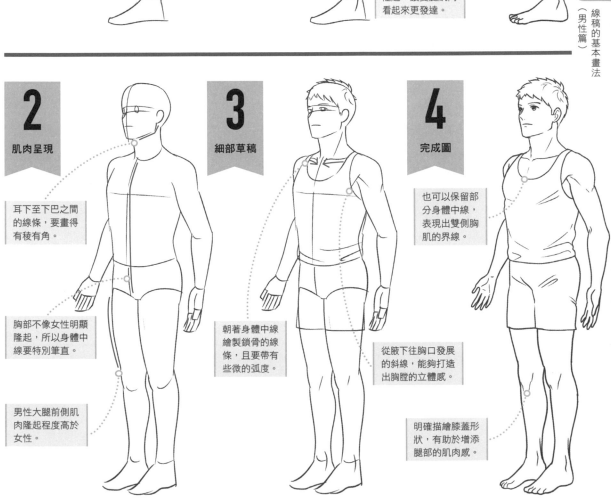

## 2 肌肉呈現

耳下至下巴之間的線條,要畫得有稜有角。

胸部不像女性明顯隆起,所以身體中線要特別筆直。

男性大腿前側肌肉隆起程度高於女性。

## 3 細部草稿

朝著身體中線繪製鎖骨的線條,且要帶有些微的弧度。

## 4 完成圖

也可以保留部分身體中線,表現出雙側胸肌的界線。

從腋下往胸口發展的斜線,能夠打造出胸膛的立體感。

明確描繪膝蓋形狀,有助於增添腿部的肌肉感。

PART 1
**04**

線稿的基本畫法(男性篇)

23

# 平視、俯視與仰望的描繪方法

熟悉俯視與仰望這兩種視角後，就能夠增添人物動作的深度。理解平視與透視圖的呈現方式，無論描繪什麼角度，都能夠表現出具遠近感的姿勢。

## 何謂視平線？

人們的視線可概分成「望向正前方（平視）」、「往上看（仰望）」與「往下看（俯視）」這3種，而這種視線的高度即稱為「視平線」。舉例來說，筆直望向方形的箱子時只能看見箱子的正面，但是仰望箱子卻會看見正面＋底面對吧？由此可以看出，不同視線高度下看見的模樣（範圍與形狀）也不一樣。

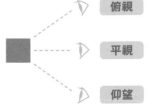

## 何謂透視圖？

俯視（從上方）物品時，物品看起來由上至下漸窄；相反的，仰望（從下方）物品時，物品就會由下至上漸細。這是因為離眼睛愈近的看起來愈大，愈遠的看起來愈小所致，而「透視圖」就可以用來呈現如此遠近關係。

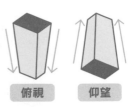

俯視　　仰望

## 藉兩點透視圖法熟悉俯視與仰望！

這裡要介紹的「兩點透視圖法」，是透過兩個消失點掌握遠近。物品離得愈遠，看起來就愈小，最後匯聚成一點，而這個點就稱為「消失點」。

**俯視**

1　繪製水平線後，再標出兩個點，這兩點即為消失點。

2　在水平線下方繪製直線，並連起消失點與直線的上下端。

3　在2繪製的直線左右各畫一條直線。

4　連接消失點與3的直線上端。

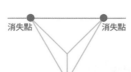
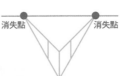
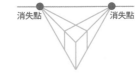

**仰望**

1　繪製水平線後，再標出兩個點，這兩點即為消失點。

2　在水平線上方繪製直線，並連起消失點與直線的上下端。

3　在2繪製的直線左右各畫一條直線。

4　連接消失點與3的直線下端。

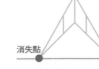
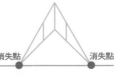
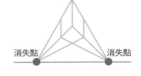

## 平視、俯視與仰望的差異

### 平視

#### 正面
上臂與下臂長度相當，並可清楚看見完整的上半身與下半身。

#### 斜向
遠處的上臂被遮住，且兩腿間的縫隙變少了。

#### 側面
只看得到近側的手腳。腿部線條會在膝蓋下方稍微反折，不是完全筆直。

### 俯視

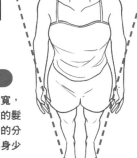

#### 正面
頭部後側較寬，可看見頭頂的髮旋。下半身的分量感比上半身少了許多。

#### 斜向
遠側肩膀與上臂僅露出少許，近側背部則展現出厚度。

#### 側面
以縱長線條描繪左右胸線，遠側的腳部則僅露出少許。

### 仰望

#### 正面
呈現上臂短、下臂長，並可看見平視與俯視所看不見的腳底。

#### 斜向
強調了胸部的隆起，身體看起來也較厚。遠側的腿比近側稍長。

#### 側面
不只遠側的腿僅露出少許，背部也只能隱約看見少許。

## 俯視與仰望的線稿（女性篇）

### 俯視

描繪俯視視角的女性。頭部→足部的距離漸遠，因此頭部要畫大，足部要畫小。

**1** 簡略線稿

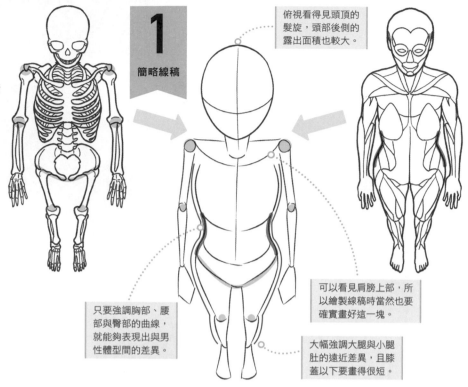

俯視看得見頭頂的髮旋，頭部後側的露出面積也較大。

只要強調胸部、腰部與臀部的曲線，就能夠表現出與男性體型間的差異。

可以看見肩膀上部，所以繪製線稿時當然也要確實畫好這一塊。

大幅強調大腿與小腿肚的遠近差異，且膝蓋以下要畫得很短。

### 仰望

描繪仰望視角的女性。足部→頭部的距離漸遠，因此足部要畫大，頭部要畫小。

**1** 簡略線稿

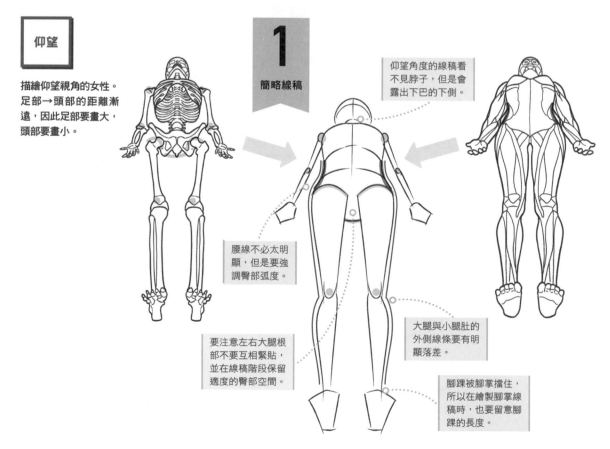

仰望角度的線稿看不見脖子，但是會露出下巴的下側。

腰線不必太明顯，但是要強調臀部弧度。

要注意左右大腿根部不要互相緊貼，並在線稿階段保留適度的臀部空間。

大腿與小腿肚的外側線條要有明顯落差。

腳踝被腳掌擋住，所以在繪製腳掌線稿時，也要留意腳踝的長度。

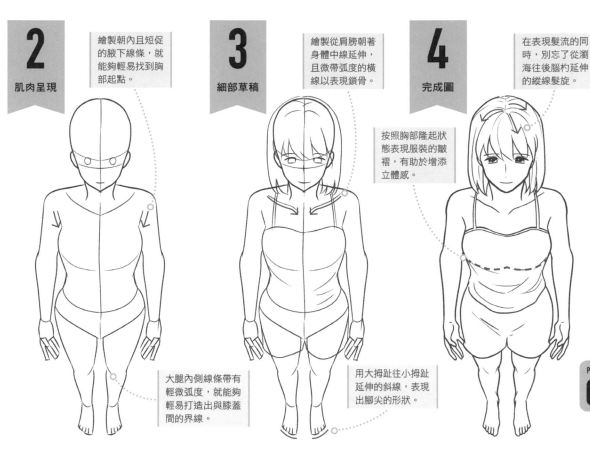

**2** 肌肉呈現

繪製朝內且短促的腋下線條，就能夠輕易找到胸部起點。

**3** 細部草稿

繪製從肩膀朝著身體中線延伸，且微帶弧度的橫線以表現鎖骨。

**4** 完成圖

在表現髮流的同時，別忘了從瀏海往後腦杓延伸的縱線髮旋。

按照胸部隆起狀態表現服裝的皺褶，有助於增添立體感。

大腿內側線條帶有輕微弧度，就能夠輕易打造出與膝蓋間的界線。

用大拇趾往小拇趾延伸的斜線，表現出腳尖的形狀。

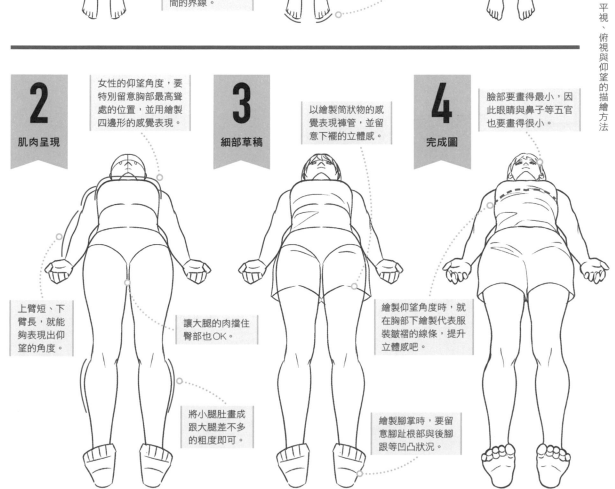

**2** 肌肉呈現

女性的仰望角度，要特別留意胸部最高聳處的位置，並用繪製四邊形的感覺表現。

**3** 細部草稿

以繪製筒狀物的感覺表現褲管，並留意下襬的立體感。

**4** 完成圖

臉部要畫得最小，因此眼睛與鼻子等五官也要畫得很小。

上臂短、下臂長，就能夠表現出仰望的角度。

讓大腿的肉擋住臀部也OK。

繪製仰望角度時，就在胸部下繪製代表服裝皺褶的線條，提升立體感吧。

將小腿肚畫成跟大腿差不多的粗度即可。

繪製腳掌時，要留意腳趾根部與後腳跟等凹凸狀況。

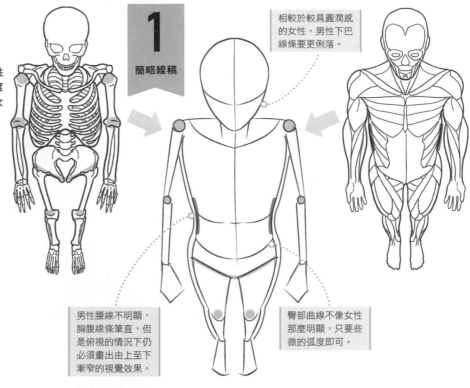

**俯視**

以俯視的視角描繪男性時，要留意胸腔的厚度等，身體線條也要比女性筆直。

**1** 簡略線稿

相較於較具圓潤感的女性，男性下巴線條要更俐落。

男性腰線不明顯，胸腹線條筆直，但是俯視的情況下仍必須畫出由上至下漸窄的視覺效果。

臀部曲線不像女性那麼明顯，只要些微的弧度即可。

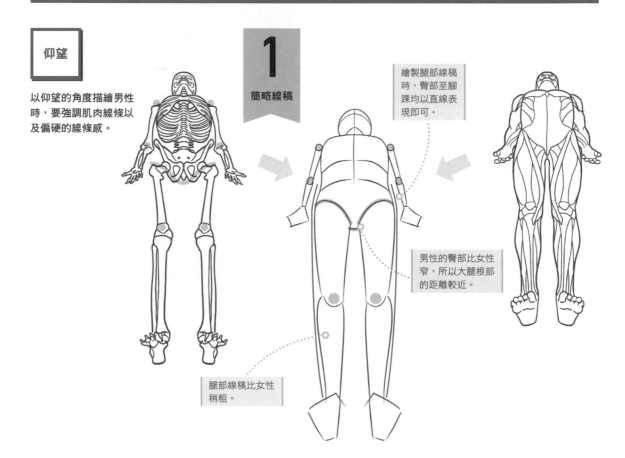

**仰望**

以仰望的角度描繪男性時，要強調肌肉線條以及偏硬的線條感。

**1** 簡略線稿

繪製腿部線稿時，臀部至腳踝均以直線表現即可。

男性的臀部比女性窄，所以大腿根部的距離較近。

腿部線稿比女性稍粗。

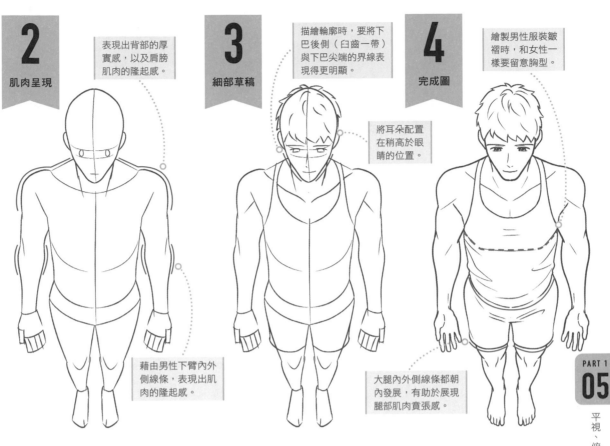

**2** 肌肉呈現

表現出背部的厚實感，以及肩膀肌肉的隆起感。

藉由男性下臂內外側線條，表現出肌肉的隆起感。

**3** 細部草稿

描繪輪廓時，要將下巴後側（臼齒一帶）與下巴尖端的界線表現得更明顯。

將耳朵配置在稍高於眼睛的位置。

**4** 完成圖

繪製男性服裝皺褶時，和女性一樣要留意胸型。

大腿內外側線條都朝內發展，有助於展現腿部肌肉賁張感。

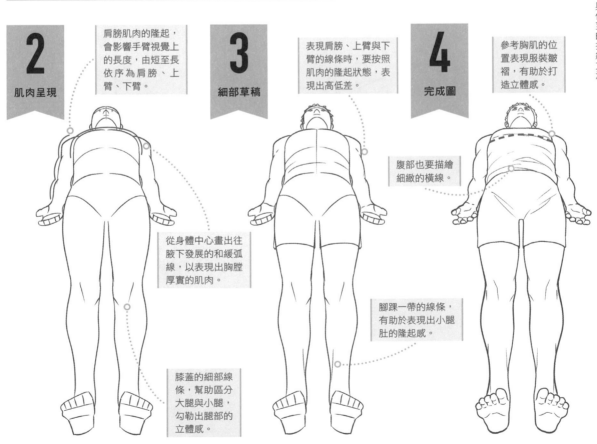

**2** 肌肉呈現

肩膀肌肉的隆起，會影響手臂視覺上的長度，由短至長依序為肩膀、上臂、下臂。

從身體中心畫出往腋下發展的和緩弧線，以表現出胸膛厚實的肌肉。

膝蓋的細部線條，幫助區分大腿與小腿，勾勒出腿部的立體感。

**3** 細部草稿

表現肩膀、上臂與下臂的線條時，要按照肌肉的隆起狀態，表現出高低差。

腹部也要描繪細緻的橫線。

腳踝一帶的線條，有助於表現出小腿肚的隆起感。

**4** 完成圖

參考胸肌的位置表現服裝皺褶，有助於打造立體感。

作畫所需的
基本知識

# 06 打造立體感的陰影表現法

學會透過五官變化表現情緒，就能夠打造出更生動的人物表情。
這邊一起來認識如何透過眉毛、眼睛與嘴巴的動態，表現出形形色色的表情吧。

## 按照光線位置與人物形體賦予陰影

想要塑造出自然的陰影，最基本的原則是掌握「光線位置」。此外也要留意人體各個富立
體感的部位，例如從側面望向人物時，會有鼻子與胸部等起伏，手臂與腿也會有明顯的肌
肉隆起。人物的動作、服裝材質與形狀等，同樣是繪製陰影時的重要因素，留意這些部位
的詮釋，都有助於提升人物的立體感。

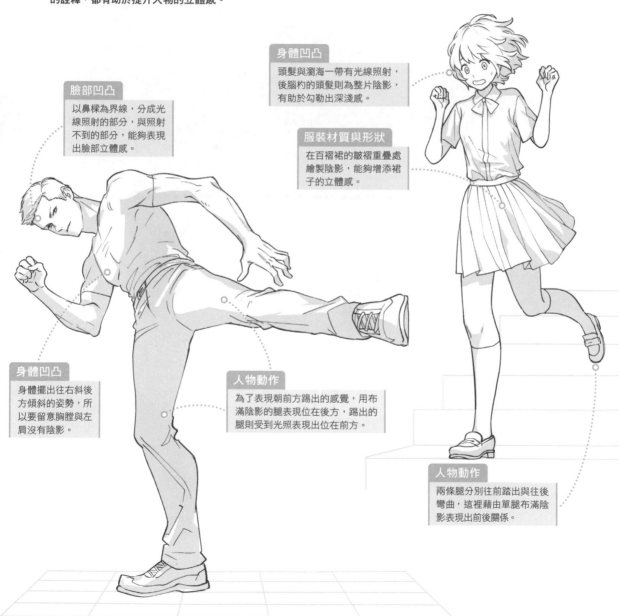

**臉部凹凸**
以鼻樑為界線，分成光
線照射的部分，與照射
不到的部分，能夠表現
出臉部立體感。

**身體凹凸**
頭髮與瀏海一帶有光線照射，
後腦杓的頭髮則為整片陰影，
有助於勾勒出深淺感。

**服裝材質與形狀**
在百褶裙的皺褶重疊處
繪製陰影，能夠增添裙
子的立體感。

**身體凹凸**
身體擺出往右斜後
方傾斜的姿勢，所
以要留意胸膛與左
肩沒有陰影。

**人物動作**
為了表現朝前方踢出的感覺，用布
滿陰影的腿表現位在後方，踢出的
腿則受到光照表現出位在前方。

**人物動作**
兩條腿分別往前踏出與往後
彎曲，這裡藉由單腿布滿陰
影表現出前後關係。

## 正上方的光源

光

頭頂、臉部與胸口等接近光源的部位，都會被上方的光源照亮。胸下至下半身，則會布滿大範圍的陰影。

 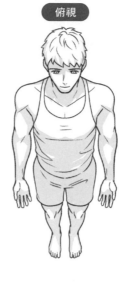

 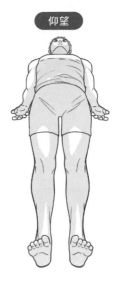

## 正下方的光源

光

光照狀態與正上方光源完全相反，因此臉部一帶會布滿陰影，很適合用來打造驚悚效果等。

 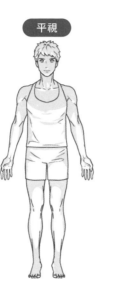

 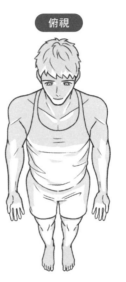

 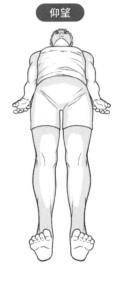

PART 1
## 06

打造立體感的陰影表現法

## 側邊光源

光

臉部至上半身都只有一半受到光照，另一半則陷入陰影。四肢也在背光側繪製陰影，就能夠進一步打造立體感。

 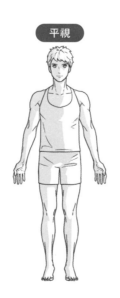

 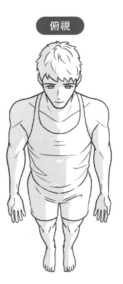

 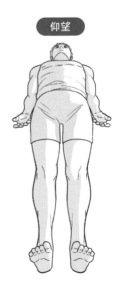

# 表現人物的表情與情感

學會透過五官變化表現情緒，就能夠使筆下人物表情活靈活現。
現在就讓眉毛、眼睛與嘴巴動起來，表現出形形色色的情緒吧。

## 各式各樣的「笑容」

繪製笑容時，可透過眼睛與嘴巴的張開幅度表現愉悅程度，而眉毛的表現則會受到眼睛影響。

**微張口的愉快表情**

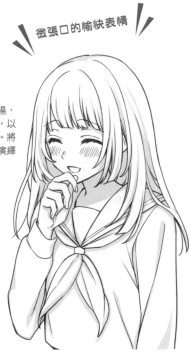

**輕笑**

閉上雙眼、嘴角上揚，並搭配臉頰的潮紅，以表現出開心的情緒。將手擺在嘴邊，則可演繹出低調的笑容。

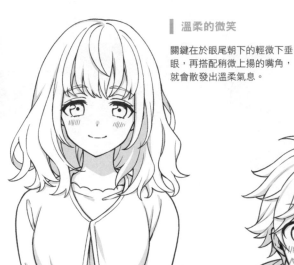

**溫柔的微笑**

關鍵在於眼尾朝下的輕微下垂眼，再搭配稍微上揚的嘴角，就會散發出溫柔氣息。

**柔軟的髮型有助於提升溫柔氣息**

**露齒笑容**

嘴角上揚同時大幅往側邊張開。上眼皮與黑眼珠拉開一段距離，就能夠表現出張大雙眼的視覺效果。

**不懷好意的笑容**

眉毛尾端上揚，嘴角露出微笑。只要其中一端的嘴角往斜上方拉起，就能夠展現出不懷好意的氣息。

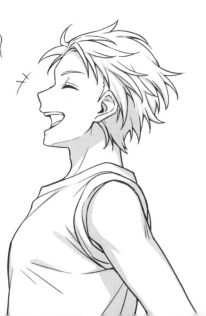

**哈哈大笑**

因為是會發出「哈哈哈」笑聲的笑容，所以嘴巴大幅張開，嘴角也會上揚。臉部再稍微抬起，就能夠演繹出豪邁的性格。

## 各式各樣的「哭泣」

哭泣同樣有喜極而泣、悔恨落淚等多種情緒，請巧妙搭配淚水與各種情緒，以拓展人物的豐富情緒。

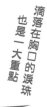

滴落在胸口的淚珠也是一大重點

**豆大的淚珠滾落**

瞪大雙眼表現出驚愕與困惑，眼睛下方繪製朝著下巴的線條，並搭配圓滾滾的淚珠。

**沉靜哭泣**

除了緊閉雙眼與嘴唇，眉尾稍微朝下以外，並未顯露情緒。這時別忘了畫出連接眼睛與臉頰的淚痕。

藉由顫抖的雙肩表現出悔恨

**悔恨落淚**

眉宇間的皺紋、揚起的眉尾與眼角，能夠交織出瞪視的眼神。此外再搭配扭曲的嘴角，打造出咬緊牙關的視覺效果。

**嚎啕大哭**

緊閉雙眼，眉尾下垂，嘴巴大張。並畫出寬度等同眼睛的淚水，以及四散的淚珠。

透過臉頰的潮紅表現出高亢的情緒

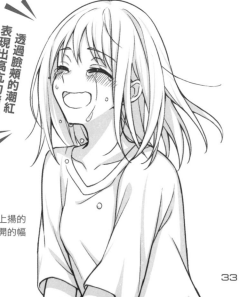

**喜極而泣**

儘管雙眼緊閉流著淚，仍可透過上揚的嘴角表現出喜悅。嘴巴往側邊張開的幅度，則可用來調節情緒的程度。

## 各式各樣的「怒氣」

表現怒意時可搭配漫畫效果與陰影等，並藉嘴巴張開或緊閉的程度調節怒氣值。

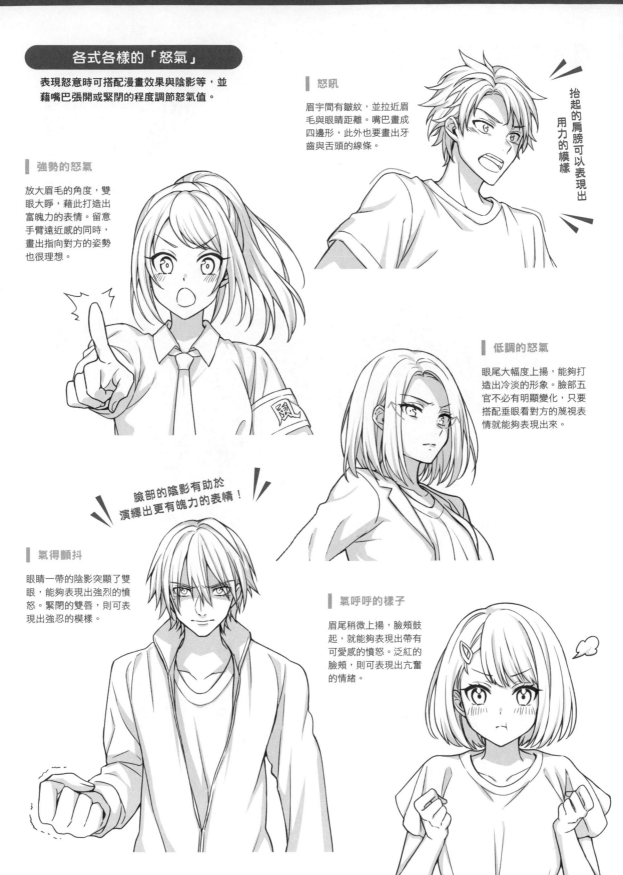

### 怒吼

眉宇間有皺紋，並拉近眉毛與眼睛距離。嘴巴畫成四邊形，此外也要畫出牙齒與舌頭的線條。

抬起的肩膀可以表現出用力的模樣

### 強勢的怒氣

放大眉毛的角度，雙眼大睜，藉此打造出富魄力的表情。留意手臂遠近感的同時，畫出指向對方的姿勢也很理想。

### 低調的怒氣

眼尾大幅度上揚，能夠打造出冷淡的形象。臉部五官不必有明顯變化，只要搭配垂眼看對方的蔑視表情就能夠表現出來。

臉部的陰影有助於演繹出更有魄力的表情！

### 氣得顫抖

眼睛一帶的陰影突顯了雙眼，能夠表現出強烈的憤怒。緊閉的雙唇，則可表現出強忍的模樣。

### 氣呼呼的樣子

眉尾稍微上揚，臉頰鼓起，就能夠表現出帶有可愛感的憤怒。泛紅的臉頰，則可表現出亢奮的情緒。

# 從線稿開始描繪基本動作與姿勢

Level 1

接下來要針對站立、走路等基本動作與姿勢，練習畫好線稿的技巧。繪圖時只要留意人體構造與姿勢等整體狀況，就有助於確實提升畫功。

# POSE 01

平視 斜向

# 站立＋伸出單手①

光源方向

單臂伸向正前方的少女構圖。這裡要留意的重點，是在斜向視角下，該如何表現出手臂往前伸的空間感。

藉由上臂短、下臂長表現出右臂的遠近感。

脖子要稍微偏離下巴的正下方，才能夠表現出斜向的視覺效果。

**1**
簡略線稿

姿勢是稍微收起下巴，上半身略往後仰。這裡要特別留意遠近感，畫出來的手臂才不會不自然。

左肩與左臂會完全露出，所以上半身與左臂的線稿可以分開畫。

頸部至肩膀的線條不要直接相連，稍微隆起可表現出背部的厚度。

抬起的右臂會提高肩膀位置，因此肩膀的肌肉會隆起。

偏前側的腿稍長，後側的腿稍短，藉此表現出遠近感。

右手指稍微彎曲，表現出以掌心感受風的模樣。

**2**
肌肉呈現

手臂周邊與腰線講究細緻感，臀部至大腿表現出豐滿，就能夠打造出女性的體型特徵。

腰線偏細，臀部與大腿偏粗，就非常有女性氣息。

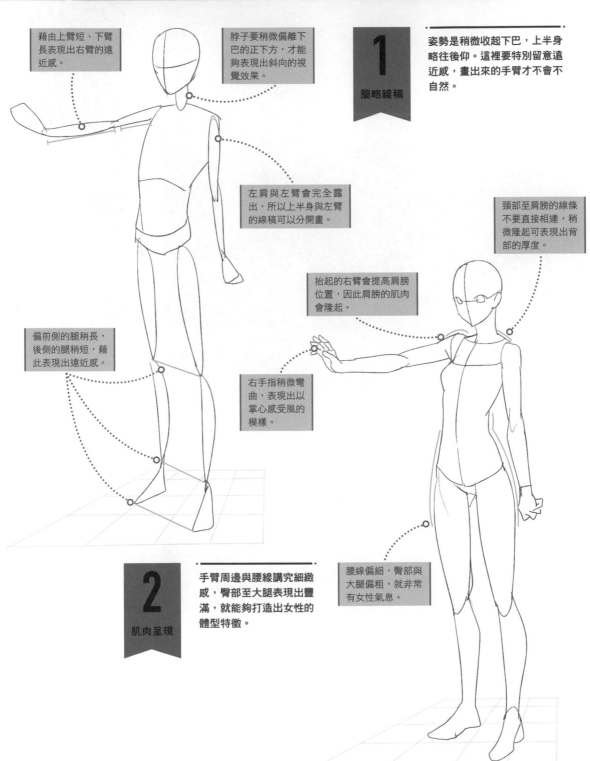

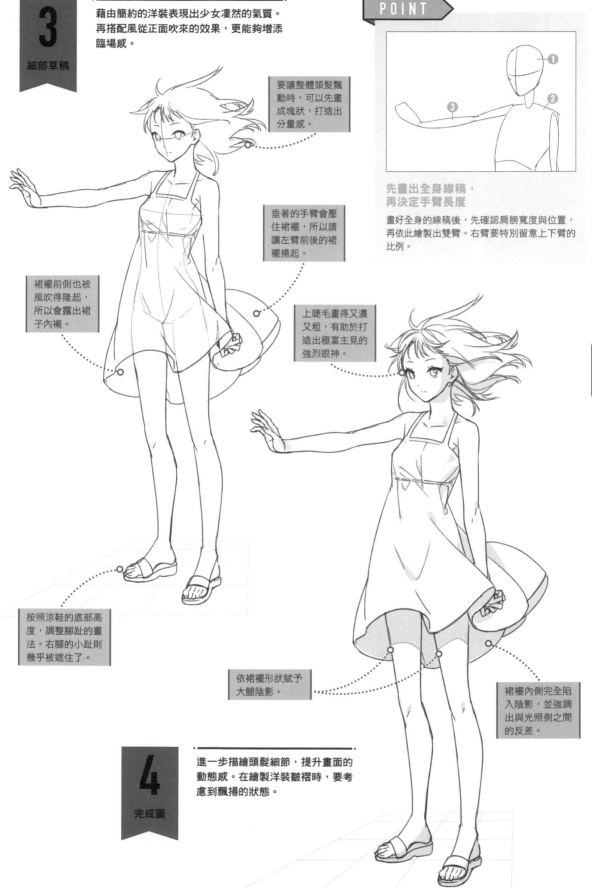

**3** 細部草稿

藉由簡約的洋裝表現出少女凜然的氣質。再搭配風從正面吹來的效果，更能夠增添臨場感。

要讓整體頭髮飄動時，可以先畫成塊狀，打造出分量感。

垂著的手臂會壓住裙襬，所以請讓左臂前後的裙襬揚起。

裙襬前側也被風吹得隆起，所以會露出裙子內襯。

上睫毛畫得又濃又粗，有助於打造出極富主見的強烈眼神。

按照涼鞋的底部高度，調整腳趾的畫法。右腳的小趾則幾乎被遮住了。

依裙襬形狀賦予大腿陰影。

裙襬內側完全陷入陰影，並強調出與光照側之間的反差。

**4** 完成圖

進一步描繪頭髮細節，提升畫面的動態感。在繪製洋裝皺褶時，要考慮到飄揚的狀態。

先畫出全身線稿，再決定手臂長度

畫好全身的線稿後，先確認肩膀寬度與位置，再依此繪製出雙臂。右臂要特別留意上下臂的比例。

PART 2
POSE »
**01**
站立＋伸出單手①

## POSE 02

平視
斜向

# 站立＋斜向

將體重壓在單腳上，稍微斜眼看向鏡頭的姿勢。
繪製時要特別留意左右腳的遠近感與重心呈現的狀態。

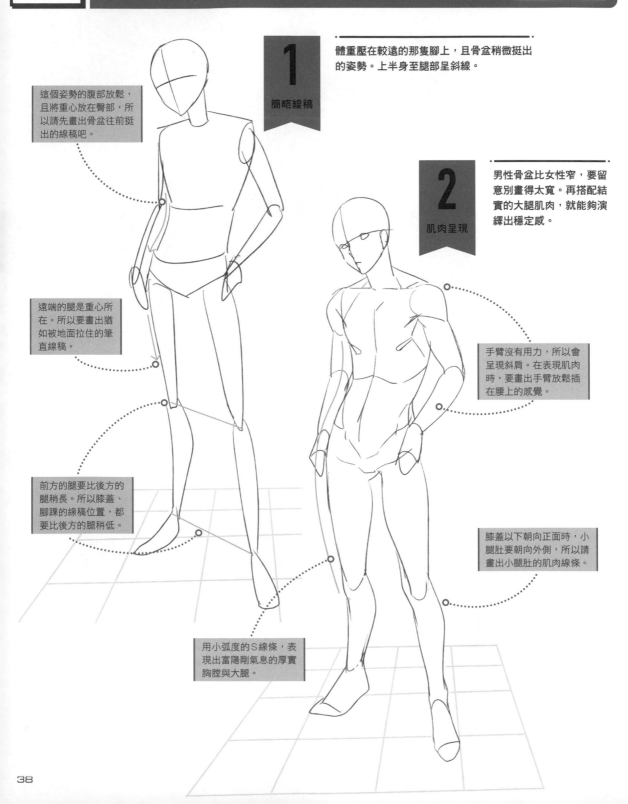

**1** 簡略線稿

體重壓在較遠的那隻腳上，且骨盆稍微挺出
的姿勢。上半身至腿部呈斜線。

**2** 肌肉呈現

男性骨盆比女性窄，要留
意別畫得太寬。再搭配結
實的大腿肌肉，就能夠演
繹出穩定感。

這個姿勢的腹部放鬆，
且將重心放在臀部，所
以請先畫出骨盆往前挺
出的線稿吧。

遠端的腿是重心所
在。所以要畫出猶
如被地面拉住的筆
直線稿。

前方的腿要比後方的
腿稍長。所以膝蓋、
腳踝的線稿位置，都
要比後方的腿稍低。

手臂沒有用力，所以會
呈現斜肩。在表現肌肉
時，要畫出手臂放鬆插
在腰上的感覺。

膝蓋以下朝向正面時，小
腿肚要朝向外側，所以請
畫出小腿肚的肌肉線條。

用小弧度的S線條，表
現出富陽剛氣息的厚實
胸膛與大腿。

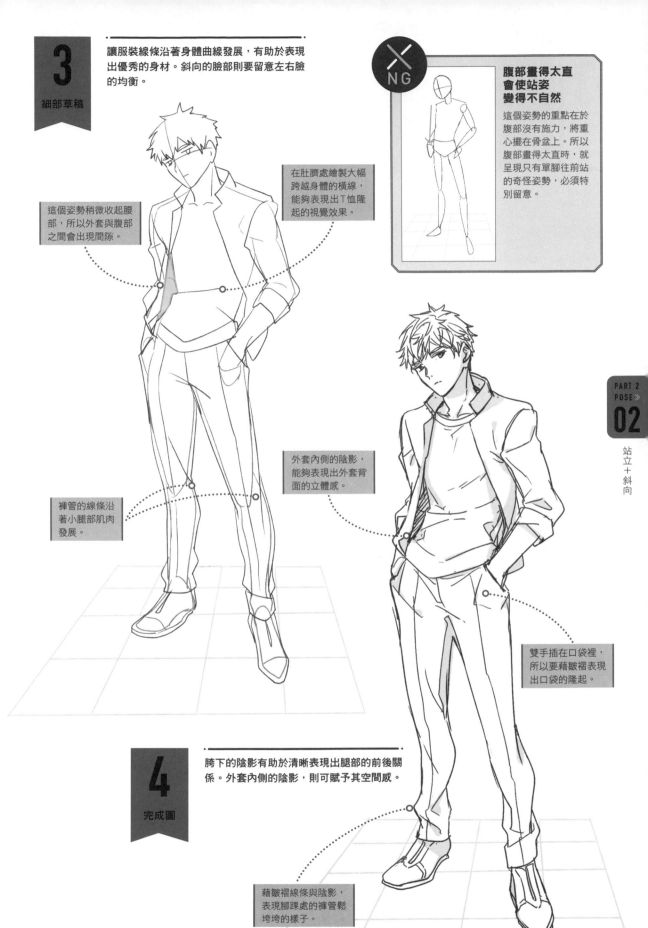

**3**
細部草稿

讓服裝線條沿著身體曲線發展，有助於表現出優秀的身材。斜向的臉部則要留意左右臉的均衡。

這個姿勢稍微收起腰部，所以外套與腹部之間會出現間隙。

在肚臍處繪製大幅跨越身體的橫線，能夠表現出T恤隆起的視覺效果。

**✕ NG**

**腹部畫得太直會使站姿變得不自然**

這個姿勢的重點在於腹部沒有施力，將重心擺在骨盆上。所以腹部畫得太直時，就呈現只有單腳往前站的奇怪姿勢，必須特別留意。

外套內側的陰影，能夠表現出外套背面的立體感。

褲管的線條沿著小腿部肌肉發展。

雙手插在口袋裡，所以要藉皺褶表現出口袋的隆起。

**4**
完成圖

胯下的陰影有助於清晰表現出腿部的前後關係。外套內側的陰影，則可賦予其空間感。

藉皺褶線條與陰影，表現腳踝處的褲管鬆垮垮的樣子。

# POSE 03

站立＋回頭

微仰望
背面

女性回頭，朝觀者方向伸出手的姿勢。
繪製時請特別留意上半身扭轉時的呈現模樣。

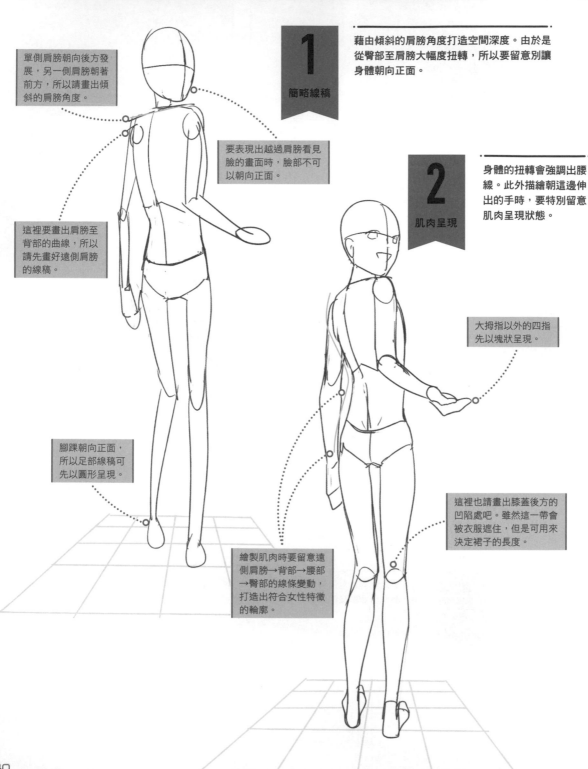

**1** 簡略線稿

藉由傾斜的肩膀角度打造空間深度。由於是從臀部至肩膀大幅度扭轉，所以要留意別讓身體朝向正面。

單側肩膀朝向後方發展，另一側肩膀朝著前方，所以請畫出傾斜的肩膀角度。

要表現出越過肩膀看見臉的畫面時，臉部不可以朝向正面。

**2** 肌肉呈現

身體的扭轉會強調出腰線。此外描繪朝這邊伸出的手時，要特別留意肌肉呈現狀態。

這裡要畫出肩膀至背部的曲線，所以請先畫好遠側肩膀的線稿。

大拇指以外的四指先以塊狀呈現。

腳踝朝向正面，所以足部線稿可先以圓形呈現。

這裡也請畫出膝蓋後方的凹陷處吧。雖然這一帶會被衣服遮住，但是可用來決定裙子的長度。

繪製肌肉時要留意遠側肩膀→背部→腰部→臀部的線條變動，打造出符合女性特徵的輪廓。

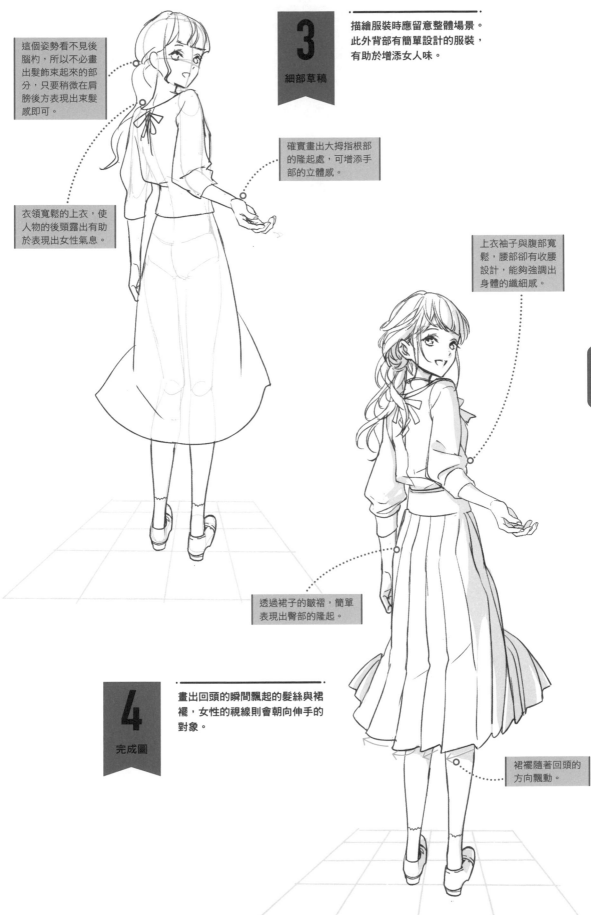

這個姿勢看不見後腦杓，所以不必畫出髮飾束起來的部分，只要稍微在肩膀後方表現出束髮感即可。

**3** 細部草稿

描繪服裝時應留意整體場景。此外背部有簡單設計的服裝，有助於增添女人味。

確實畫出大拇指根部的隆起處，可增添手部的立體感。

衣領寬鬆的上衣，使人物的後頸露出有助於表現出女性氣息。

上衣袖子與腹部寬鬆，腰部卻有收腰設計，能夠強調出身體的纖細感。

透過裙子的皺褶，簡單表現出臀部的隆起。

**4** 完成圖

畫出回頭的瞬間飄起的髮絲與裙襬，女性的視線則會朝向伸手的對象。

裙襬隨著回頭的方向飄動。

# POSE 04

## 站立＋抬頭①

光源方向

光

抬頭望向待在高處的對象，且正準備伸出手的瞬間。
搭配透視圖的格線，有助於強調出從上方望向某個人物的視覺效果。

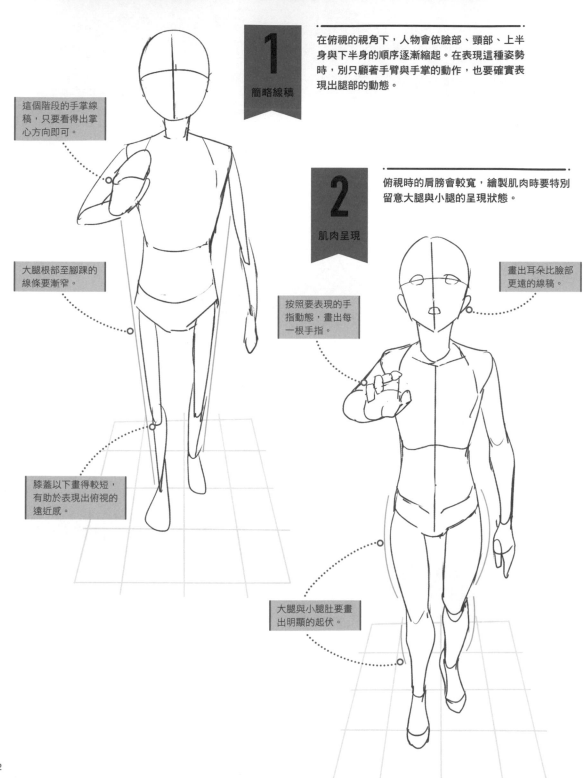

**1** 簡略線稿

在俯視的視角下，人物會依臉部、頸部、上半身與下半身的順序逐漸縮起。在表現這種姿勢時，別只顧著手臂與手掌的動作，也要確實表現出腿部的動態。

這個階段的手掌線稿，只要看得出掌心方向即可。

大腿根部至腳踝的線條要漸窄。

膝蓋以下畫得較短，有助於表現出俯視的遠近感。

**2** 肌肉呈現

俯視時的肩膀會較寬，繪製肌肉時要特別留意大腿與小腿的呈現狀態。

畫出耳朵比臉部更遠的線稿。

按照要表現的手指動態，畫出每一根手指。

大腿與小腿肚要畫出明顯的起伏。

**3**

細部草稿

由於是臉部朝上的構圖，所以耳朵會比臉部更遠，眼睛則比臉部更靠前。此外請依照男孩的髮型與臉型，決定適當的服裝吧。

畫出食指至小指的弧度，能夠讓手部看起來更自然。

俯視時的人物頸部一帶會露出的範圍較大，所以要畫出較大片的上衣帽子。

**4**

完成圖

光源在前方（＝前方沒有陰影）有助於強調抬頭往上看的構圖。瀏海、服裝內側與腿部等細部陰影，則具有加分效果。

擋住額頭的瀏海也要繪製陰影，以打造出立體感。

畫出鼻孔讓臉部更有往上看的感覺。

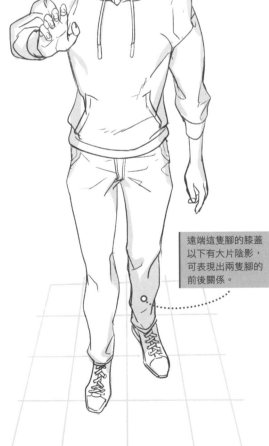

遠端這隻腳的膝蓋以下有大片陰影，可表現出兩隻腳的前後關係。

**ARRANGE**

**俯視角度縮小時的臉部表現方式**

試著在相同構圖下改變臉部的角度吧。當人物的臉部沒有抬那麼高時，眼睛與嘴巴都要畫得低一點。

PART 2
POSE ≫

**04**

站立＋抬頭①

43

# POSE 05

平視
背面

# 走路＋回頭

光

回頭微笑的少女姿勢。這裡要在顧及頸部可動範圍的前提之下，
留意上半身的扭轉狀態以及下半身的方向

**1** 簡略線稿

臉部朝向後方的角度不能比頸部
還大。雙腿間距較小，可表現出
前後關係。

頸部無法朝左右90
度擺動，所以回頭時
臉部不會朝向正面。

上半身扭轉，僅
露出少許胸部。

上半身稍微扭轉，背部線條
沒有太明顯的角度。

以弧線不明顯的S線條
表現腰部至臀部。

上半身扭轉，使
肩胛骨與脊椎線
條也稍有彎曲。

近側這條腿要比遠
測的腿還要長。

手持書包並露出手
背，所以左手的大
拇指不會露出來。

遠測這條腿在線稿階
段時，腳踝與腳背先
分開繪製，只要可以
看出腳趾方向即可。

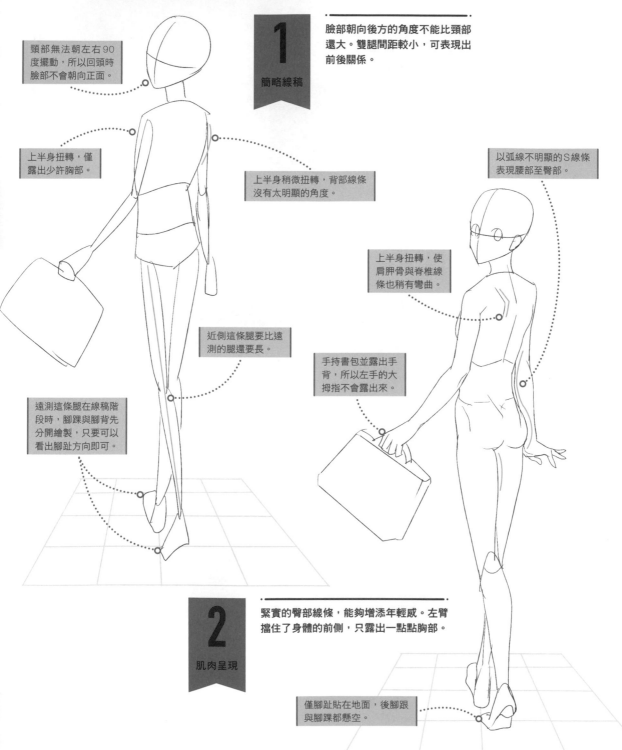

**2** 肌肉呈現

緊實的臀部線條，能夠增添年輕感。左臂
擋住了身體的前側，只露出一點點胸部。

僅腳趾貼在地面，後腳跟
與腳踝都懸空。

**3**

細部草稿

藉由少女頭髮與裙襬的飄動，巧妙表現出回頭瞬間的力道。在整頓整體線條時，也要留意制服的設計。

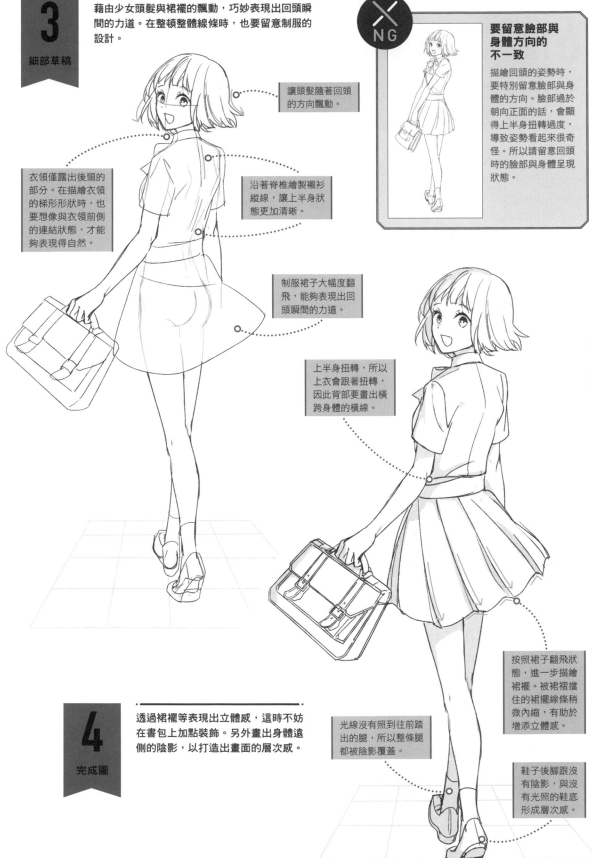

讓頭髮隨著回頭的方向飄動。

衣領僅露出後頸的部分。在描繪衣領的梯形形狀時，也要想像與衣領前側的連結狀態，才能夠表現得自然。

沿著脊椎繪製襯衫縱線，讓上半身狀態更加清晰。

制服裙子大幅度翻飛，能夠表現出回頭瞬間的力道。

上半身扭轉，所以上衣會跟著扭轉，因此背部要畫出橫跨身體的橫線。

**要留意臉部與身體方向的不一致**

描繪回頭的姿勢時，要特別留意臉部與身體的方向。臉部過於朝向正面的話，會顯得上半身扭轉過度，導致姿勢看起來很奇怪。所以請留意回頭時的臉部與身體呈現狀態。

**4**

完成圖

透過裙襬等表現出立體感，這時不妨在書包上加點裝飾。另外畫出身體遠側的陰影，以打造出畫面的層次感。

按照裙子翻飛狀態，進一步描繪裙襬。被裙褶擋住的裙襬線條稍微內縮，有助於增添立體感。

光線沒有照到往前踏出的腿，所以整條腿都被陰影覆蓋。

鞋子後腳跟沒有陰影，與沒有光照的鞋底形成層次感。

# POSE 06

平視 斜向

## 走路＋斜向

單手拿著飲料，單手插在口袋中的青年斜向姿勢。
這裡請留意左右腿的遠近感。

光源方向

光

**1** 簡略線稿

左右腳尖互呈斜線，透過小腿長度的
變化，表現出腿部的前後關係。臉部
方向則要與前進方向互呈斜向關係。

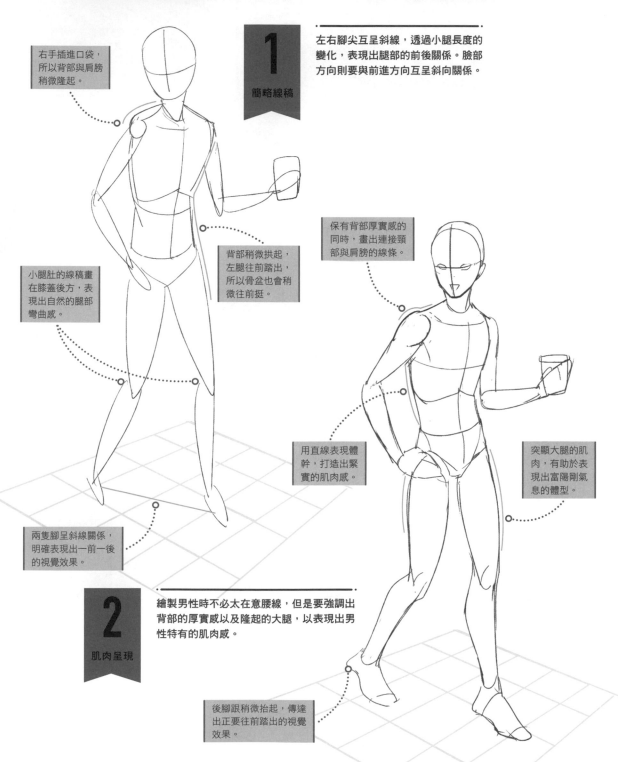

右手插進口袋，
所以背部與肩膀
稍微隆起。

小腿肚的線稿畫
在膝蓋後方，表
現出自然的腿部
彎曲感。

背部稍微拱起，
左腿往前踏出，
所以骨盆也會稍
微往前挺。

保有背部厚實感的
同時，畫出連接頸
部與肩膀的線條。

用直線表現體
幹，打造出緊
實的肌肉感。

突顯大腿的肌
肉，有助於表
現出富陽剛氣
息的體型。

兩隻腳呈斜線關係，
明確表現出一前一後
的視覺效果。

**2** 肌肉呈現

繪製男性時不必太在意腰線，但是要強調出
背部的厚實感以及隆起的大腿，以表現出男
性特有的肌肉感。

後腳跟稍微抬起，傳達
出正要往前踏出的視覺
效果。

46

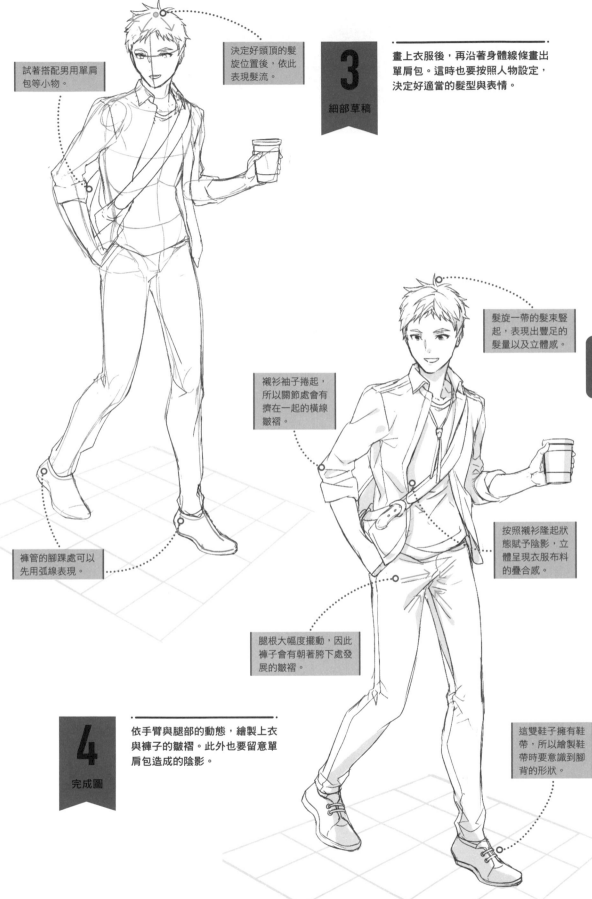

試著搭配男用單肩包等小物。

決定好頭頂的髮旋位置後，依此表現髮流。

### 3 細部草稿

畫上衣服後，再沿著身體線條畫出單肩包。這時也要按照人物設定，決定好適當的髮型與表情。

髮旋一帶的髮束豎起，表現出豐足的髮量以及立體感。

襯衫袖子捲起，所以關節處會有擠在一起的橫線皺褶。

按照襯衫隆起狀態賦予陰影，立體呈現衣服布料的疊合感。

褲管的腳踝處可以先用弧線表現。

腿根大幅度擺動，因此褲子會有朝著胯下處發展的皺褶。

### 4 完成圖

依手臂與腿部的動態，繪製上衣與褲子的皺褶。此外也要留意單肩包造成的陰影。

這雙鞋子擁有鞋帶，所以繪製鞋帶時要意識到腳背的形狀。

# POSE 07

平視
側面

# 走路＋低頭

低頭思考的同時，駝背走路的男性姿勢。
這裡要留意頸部角度與視線方向，才能夠畫得自然。

頸部比身體更往前傾，有助於營造低頭思考的視覺效果。

肩膀比背部更往前傾，是表現駝背的重點。

## 1
簡略線稿

要特別留意駝背弧度、頸部角度、腹部凹陷度等彎曲或縮起處。

因為是駝背造成的前傾姿勢，所以腹部要縮起。

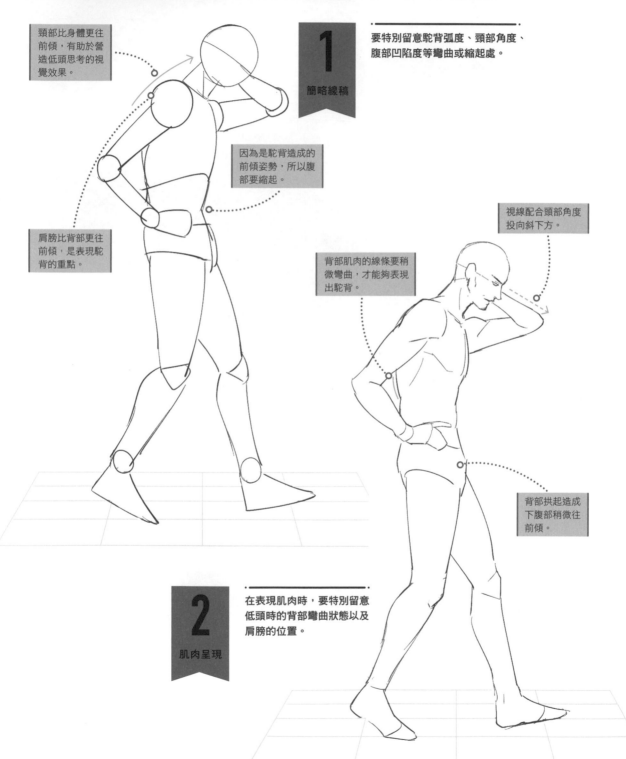

視線配合頭部角度投向斜下方。

背部肌肉的線條要稍微彎曲，才能夠表現出駝背。

背部拱起造成下腹部稍微往前傾。

## 2
肌肉呈現

在表現肌肉時，要特別留意低頭時的背部彎曲狀態以及肩膀的位置。

**3**

細部草稿

描繪服裝的關鍵，在於鈕扣打開的外套形狀，以及皺褶的呈現位置。

腹部縮起，所以領帶當然會筆直下垂。

手插在腰上，以致外套布料貼緊身體。

**NG**

**請讓肩膀位置比背部更前面吧**

如果肩膀比背部更後傾的話，頸部至肩膀就會過度拉伸，呈現不好看的姿勢。這種情況下的背部線條會太直，看不出駝背，所以請記得背部彎曲時，肩膀就會自然往前傾。

關節彎曲處會有密集的皺褶，同時請藉適度的陰影提升立體感吧。

遠側的西裝外套內側畫滿陰影。

手插腰上造成大範圍的皺褶。

**4**

完成圖

賦予身體前方大片陰影，強化駝背低頭走路的氛圍。

# POSE 08

微仰望
斜 向

# 坐在椅子上＋翹腳

翹腳坐著的姿勢，重點在於腿長與大小腿粗細的均衡度。
同時也請留意身體與地面、座面、椅背的接觸面。

光源方向

光 →

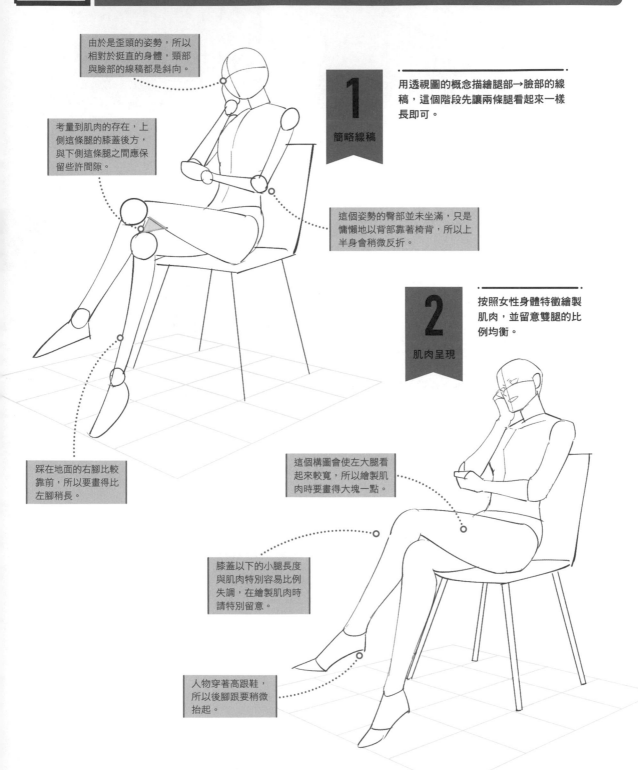

由於是歪頭的姿勢，所以相對於挺直的身體，頸部與臉部的線稿都是斜向。

考量到肌肉的存在，上側這條腿的膝蓋後方，與下側這條腿之間應保留些許間隙。

**1** 簡略線稿

用透視圖的概念描繪腿部→臉部的線稿，這個階段先讓兩條腿看起來一樣長即可。

這個姿勢的臀部並未坐滿，只是慵懶地以背部靠著椅背，所以上半身會稍微反折。

**2** 肌肉呈現

按照女性身體特徵繪製肌肉，並留意雙腿的比例均衡。

踩在地面的右腳比較靠前，所以要畫得比左腳稍長。

這個構圖會使左大腿看起來較寬，所以繪製肌肉時要畫得大塊一點。

膝蓋以下的小腿長度與肌肉特別容易比例失調，在繪製肌肉時請特別留意。

人物穿著高跟鞋，所以後腳跟要稍微抬起。

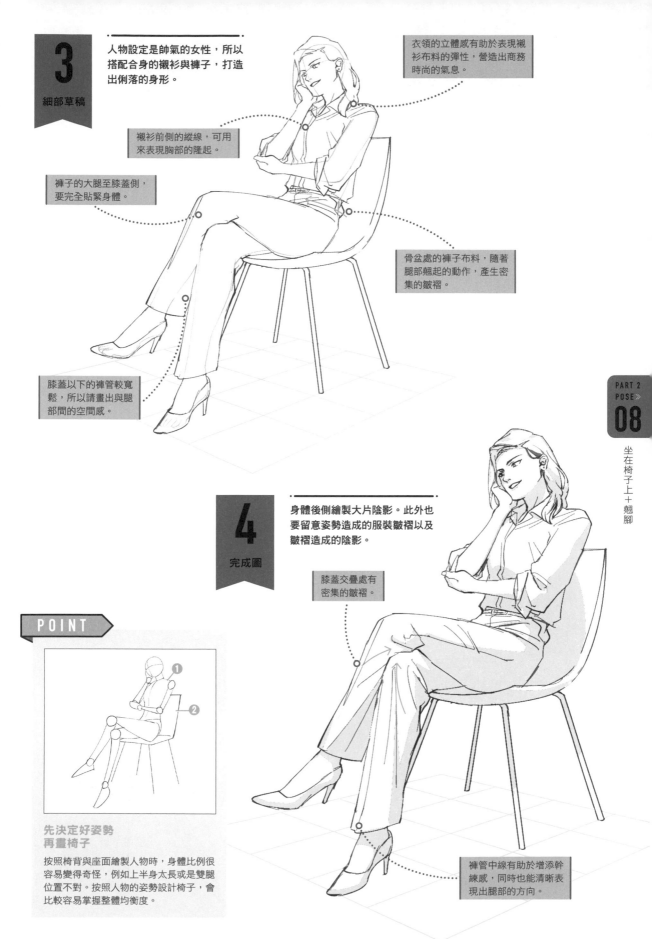

**3**

細部草稿

人物設定是帥氣的女性，所以搭配合身的襯衫與褲子，打造出俐落的身形。

衣領的立體感有助於表現襯衫布料的彈性，營造出商務時尚的氣息。

襯衫前側的縱線，可用來表現胸部的隆起。

褲子的大腿至膝蓋側，要完全貼緊身體。

骨盆處的褲子布料，隨著腿部翹起的動作，產生密集的皺褶。

膝蓋以下的褲管較寬鬆，所以請畫出與腿部間的空間感。

**4**

完成圖

身體後側繪製大片陰影。此外也要留意姿勢造成的服裝皺褶以及皺褶造成的陰影。

膝蓋交疊處有密集的皺褶。

**POINT**

先決定好姿勢
再畫椅子

按照椅背與座面繪製人物時，身體比例很容易變得奇怪，例如上半身太長或是雙腿位置不對。按照人物的姿勢設計椅子，會比較容易掌握整體均衡度。

褲管中線有助於增添幹練感，同時也能清晰表現出腿部的方向。

51

# 跪坐＋端正姿勢

穿著和服的男性，雙手擺在大腿上跪坐的姿勢。
上半身的比例均衡請按照重心位置與雙腿打開幅度，加以調整。

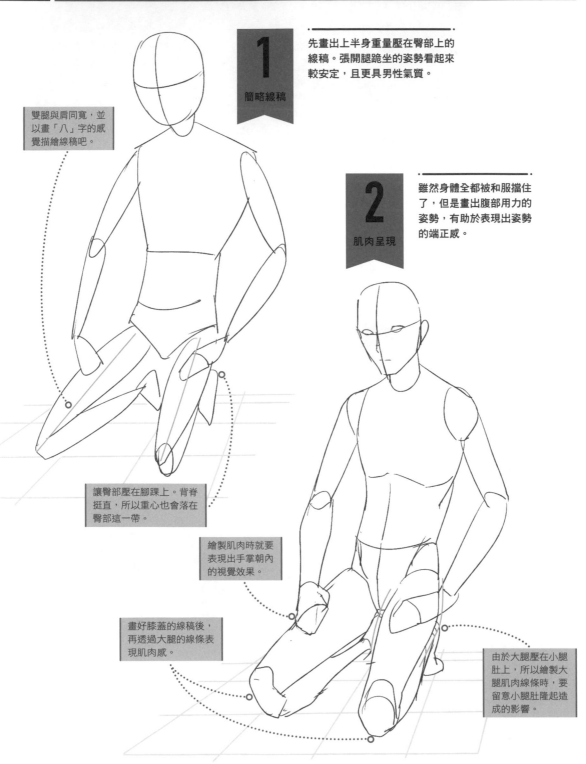

**1**
簡略線稿

先畫出上半身重量壓在臀部上的
線稿。張開腿跪坐的姿勢看起來
較安定，且更具男性氣質。

**2**
肌肉呈現

雖然身體全都被和服擋住
了，但是畫出腹部用力的
姿勢，有助於表現出姿勢
的端正感。

雙腿與肩同寬，並
以畫「八」字的感
覺描繪線稿吧。

讓臀部壓在腳踝上。背脊
挺直，所以重心也會落在
臀部這一帶。

繪製肌肉時就要
表現出手掌朝內
的視覺效果。

畫好膝蓋的線稿後，
再透過大腿的線條表
現肌肉感。

由於大腿壓在小腿
肚上，所以繪製大
腿肌肉線條時，要
留意小腿肚隆起造
成的影響。

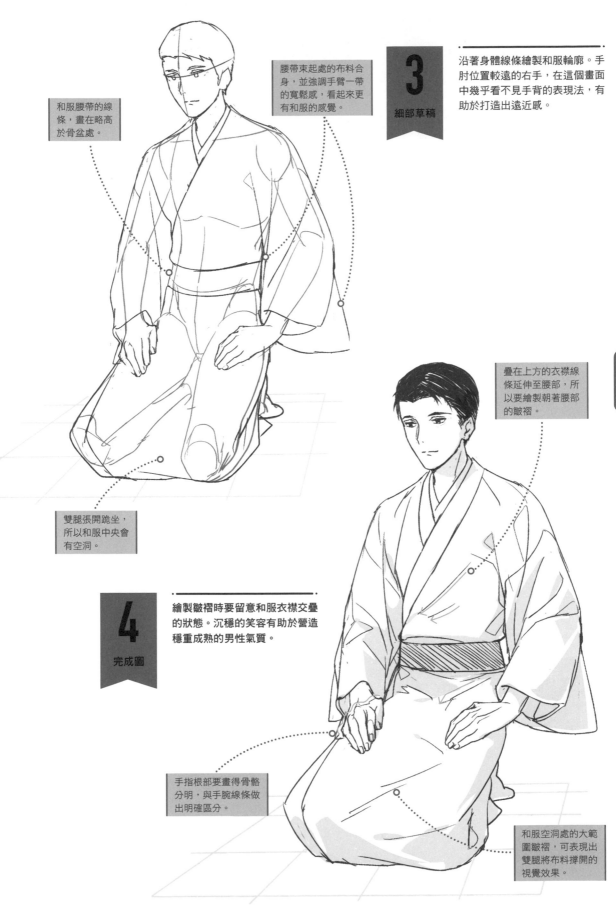

**3** 細部草稿

沿著身體線條繪製和服輪廓。手肘位置較遠的右手，在這個畫面中幾乎看不見手背的表現法，有助於打造出遠近感。

和服腰帶的線條，畫在略高於骨盆處。

腰帶束起處的布料合身，並強調手臂一帶的寬鬆感，看起來更有和服的感覺。

疊在上方的衣襟線條延伸至腰部，所以要繪製朝著腰部的皺褶。

雙腿張開跪坐，所以和服中央會有空洞。

**4** 完成圖

繪製皺褶時要留意和服衣襟交疊的狀態。沉穩的笑容有助於營造穩重成熟的男性氣質。

手指根部要畫得骨骼分明，與手腕線條做出明確區分。

和服空洞處的大範圍皺褶，可表現出雙腿將布料撐開的視覺效果。

# 坐在地面上＋雙腳張開

坐在地上且單手支撐上半身的姿勢。
這裡要特別留意放鬆的部分與用力的部分。

光源方向

光

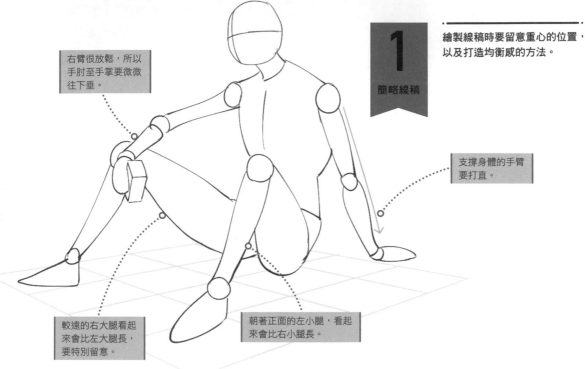

**1**

簡略線稿

繪製線稿時要留意重心的位置，
以及打造均衡感的方法。

右臂很放鬆，所以
手肘至手掌要微微
往下垂。

支撐身體的手臂
要打直。

較遠的右大腿看起
來會比左大腿長，
要特別留意。

朝著正面的左小腿，看起
來會比右小腿長。

右臂沒有用力，
所以畫出稍微垂
下的線條。

表現肌肉線條時，
要留意這一處有在
用力的感覺。

**2**

肌肉呈現

繪製肌肉時要留意手臂與腿部的方向，
以表現出陽剛的氣息。

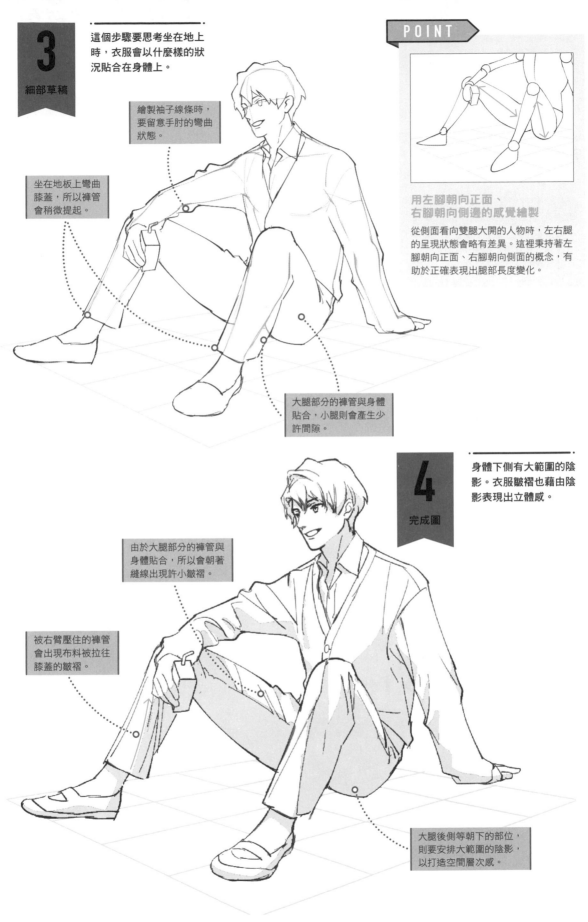

**3** 細部草稿

這個步驟要思考坐在地上時，衣服會以什麼樣的狀況貼合在身體上。

繪製袖子線條時，要留意手肘的彎曲狀態。

坐在地板上彎曲膝蓋，所以褲管會稍微提起。

**用左腳朝向正面、右腳朝向側邊的感覺繪製**

從側面看向雙腿大開的人物時，左右腿的呈現狀態會略有差異。這裡秉持著左腳朝向正面、右腳朝向側面的概念，有助於正確表現出腿部長度變化。

大腿部分的褲管與身體貼合，小腿則會產生少許間隙。

**4** 完成圖

身體下側有大範圍的陰影。衣服皺褶也藉由陰影表現出立體感。

由於大腿部分的褲管與身體貼合，所以會朝著縫線出現許多小皺褶。

被右臂壓住的褲管會出現布料被拉往膝蓋的皺褶。

大腿後側等朝下的部位，則要安排大範圍的陰影，以打造空間層次感。

PART 2
POSE ≫
**10**

坐在地面上＋雙腳張開

55

# 表現人物的臉部特徵

繪製人物時的一大重點，就是依形象與性格表現「臉部」，以展現出每個人物的特色。
這邊請試著搭配不同的五官尺寸、位置與髮型等，打造出形形色色的原創角色吧。

## 帥氣男性角色的臉部類型

這裡要介紹的是五官端正的帥氣男性角色，
在賦予五官變化的同時，也別忘了打造出男
性特有的俐落感。

用較小的瞳孔
表現出清爽的男性表情

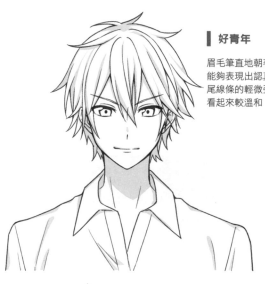

### 好青年

眉毛筆直地朝著眉尾上揚，
能夠表現出認真的形象。眼
尾線條的輕微弧度，讓眼神
看起來較溫和。

### 爽朗男子

眼睛稍微睜大，搭配嘴角
上揚的笑意，交織出開朗
的笑臉。此外眼睛睜大時
眉毛也要跟著揚起。露出
額頭的話，角色形象會看
起來更清爽。

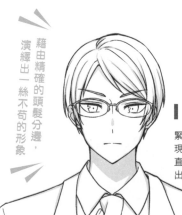
藉由精確的頭髮分邊，
演繹出一絲不苟的形象

### 冷酷男子

緊抿的嘴唇線條，能夠表
現出沉默寡言的性格。平
直的上眼皮線條，則表現
出冷淡的眼神。

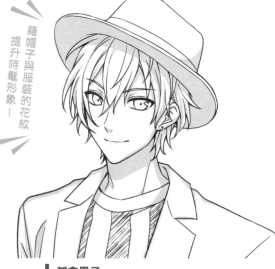
藉帽子與服裝的花紋
提升時髦形象！

### 都會男子

藉由偏大的瞳孔打造出迷人的眼神。沿著臉
部輪廓的髮絲，則有助於打造出小臉感。賦
予髮梢多一點玩心，看起來會更加時髦。

## 可愛女性角色的臉部類型

大眼睛搭配小巧的鼻子與嘴巴,臉部看起來就會很可愛。接著再按照人物形象加以發揮吧。

藉由往上看的角度強調貓眼

### 貓眼女子

稍微尖起的眼尾,搭配偏大的瞳孔,打造出如貓眼般的魅力。眉毛跟著上揚的話,看起來會比較難相處,所以這裡畫得比較平坦。

運動少女

睫毛線條尖銳,並賦予眉毛少許角度,能夠打造出不服輸的氣質。露出牙齒的笑容,有助於表現出開朗活潑的個性。

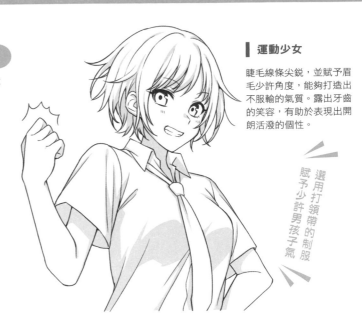

選用打領帶的制服賦予少許男孩子氣

### 偶像型

臉部骨骼與五官都很小巧,僅眼睛特別大。領結與大腸髮圈等配飾都能夠大幅提升少女氣息。

表現內向的性格 藉臉頰微紅

### 文藝少女

低垂的眼皮與朝下的視線,能夠表現出內向的個性。下垂的嘴角打造出情緒不外露的表情,有助於演繹出神祕的氣質。

開朗的療癒型

眼尾與眉尾都下垂,呈現溫柔的形象。繪製笑得瞇起的眼睛時,採用線條交疊的方式有助於表現出睫毛濃密感。翹髮也是一大重點。

## 美男子角色的臉部類型

較寬的雙眼皮、斜眼等都可用在美男子角色上，並盡量與帥氣男性角色做出明顯的區分。

脸部周邊的頭髮較長可賦予中性的形象

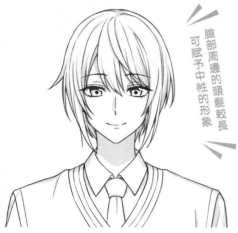

### ▌中性美男子

眼尾的睫毛朝下，就能夠與女性角色做出明顯區隔。清晰的鼻梁也是一大重點。

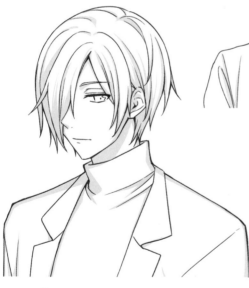

### ▌神祕美男子

藉瀏海遮住半張臉，打造出讓人讀不出情緒的神祕氣質。再搭配偏細的眼睛、筆直的嘴巴線條，氣氛又更濃重了。

### ▌聰明美男子

眼尾與眉尾都有明顯角度，並搭配尖銳的鼻頭，五官看起來就會很端正。另外也可以搭配銀框眼鏡等設計時尚的小物。

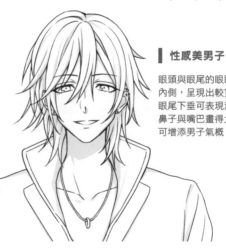

### ▌性感美男子

眼頭與眼尾的眼睫毛都畫在內側，呈現出較寬的眼睛。眼尾下垂可表現溫柔氣息，鼻子與嘴巴畫得大一點，則可增添男子氣概。

藉銳利的眼神表現出高度警戒心

### ▌渾身是刺美男子

藉由用力的眉頭，打造出嚴肅的表情，演繹出難以親近的氣息。另外也可以讓眼尾稍微揚起，讓眼神更加銳利。

## 成熟美人角色的臉部類型

眼睛比可愛型女性角色小一點,再搭配高聳的鼻子,就能夠增添成熟氣息。在認識各色成熟美人特徵的同時,不妨與可愛型角色比較看看吧。

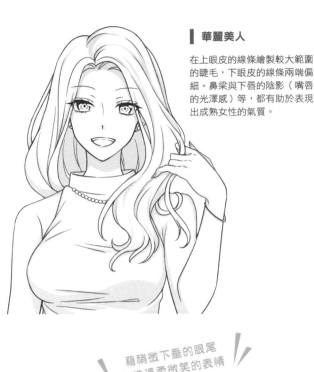

**┃華麗美人**

在上眼皮的線條繪製較大範圍的睫毛,下眼皮的線條兩端偏細。鼻梁與下唇的陰影(嘴唇的光澤感)等,都有助於表現出成熟女性的氣質。

增添成熟女性的性感氣息
藉後頸鬆軟的頭髮

**┃和風美人**

藉下垂的眉尾與眼尾搭配小巧的鼻子,交織出優雅的形象。挽起頭髮露出後頸,演繹出與和服相襯的性感成熟氣質。

藉稍微下垂的眼尾
打造溫柔微笑的表情

**┃姊姊型美人(溫柔)**

以方形的眼瞳表現微笑的表情;橫長平坦的眉毛,讓五官看起來更加認真沉穩。

依臉部角度
賦予髮絲動感

**┃姊姊型美人(活潑)**

眼尾上揚能賦予活潑的形象,小巧的鼻子與嘴巴則可增添女人味。也可以搭配狼尾頭等俐落的髮型。

**┃知性眼鏡美人**

眼睛比聰明美男子大了一點,上揚的眼尾能夠在表現知性形象之餘展現微笑,表現出極富女人味的氛圍。

## POSE 11
### 單腳站立＋穿鞋子

微俯視 斜向

靠著牆壁單腳站立穿鞋子的姿勢。
這邊要考量到重心往那邊倒，也要掌握好腿部與手臂的均衡度。

光源方向

光

**1** 簡略線稿

抬起單腳接近手，所以左側腹部的線條會明顯凹陷。在描繪線稿時，請留意左右腳的長度。

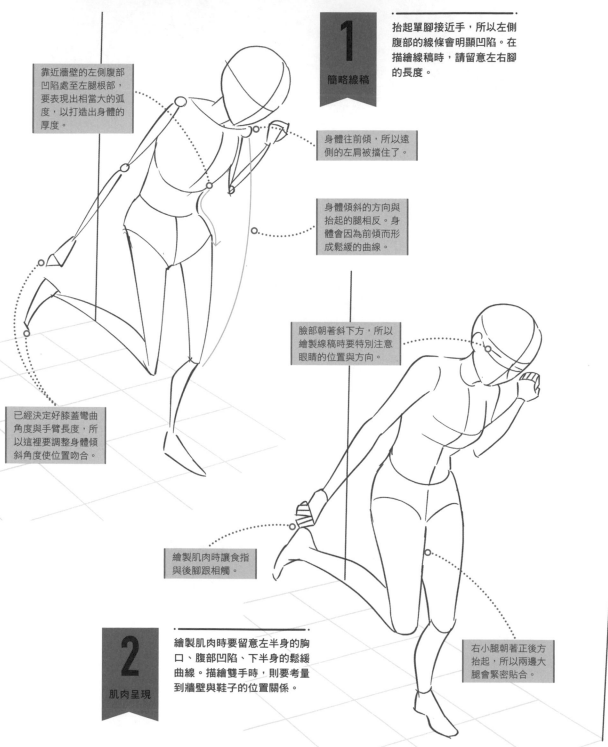

靠近牆壁的左側腹部凹陷處至左腿根部，要表現出相當大的弧度，以打造出身體的厚度。

身體往前傾，所以遠側的左肩被擋住了。

身體傾斜的方向與抬起的腿相反。身體會因為前傾而形成鬆緩的曲線。

臉部朝著斜下方，所以繪製線稿時要特別注意眼睛的位置與方向。

已經決定好膝蓋彎曲角度與手臂長度，所以這裡要調整身體傾斜角度使位置吻合。

繪製肌肉時讓食指與後腳跟相觸。

右小腿朝著正後方抬起，所以兩邊大腿會緊密貼合。

**2** 肌肉呈現

繪製肌肉時要留意左半身的胸口、腹部凹陷、下半身的鬆緩曲線。描繪雙手時，則要考量到牆壁與鞋子的位置關係。

# 3

## 細部草稿

頭髮與裙子的飄動,都受到上半身的傾斜影響。這裡請想像上學時的場景,畫出女學生想睡的表情吧。

繪製書包輪廓時,要配合上半身的傾斜角度,安排自然的斜度。

繪製頭髮的時候,要配合臉部的角度垂下。

POINT

運用從正面望向女性的視角,掌握牆壁與人物的距離感

覺得牆壁與人物間的距離感不好抓時,就試著從正面望向女性吧。這時可以發現上半身與牆壁之間,只需要保留左臂所需的空間即可,下半身與牆壁間則有更大的空間。

百褶裙的布料比較筆挺,所以繪製線稿時要與身體保有少許距離。

臉部旁邊泡泡般的漫畫效果,能夠強調想睡的感覺。

胸部下方的陰影,能夠強調胸部的隆起與前傾姿勢。

按照畫好肌肉的四肢位置,繪製穿到一半的鞋子。

PART 2
POSE »
**11**

單腳站立+穿鞋子

身體朝向牆壁這一側的陰影,讓人一眼看出重心放在靠牆這一側。

# 4

## 完成圖

右半身光線充足,左半身則布滿陰影,藉此表現畫面的層次感。這個步驟也要完成制服的設計以及女學生的表情。

# 站立＋抬頭②

光源方向

光

以斜向構圖表現站著仰望的姿勢。
這裡的關鍵除了臉的方向外，上半身的反折與表情也很重要。

臉部朝向天空，所以繪製線稿時要抬起下巴，表現出後腦杓向後傾斜的模樣。

**1**
簡略線稿

由於是俯視人物的視角，所以在繪製腿部時要運用透視圖概念。
尤其小腿必須畫得極短，才能夠表現出由上往下看的視覺效果。

上半身反折，所以胸部挺起。

透過手掌方向與手指形狀，表現出正在遮擋陽光的視覺效果。

近端的腿與遠端的腿呈斜線關係，並按照這個原則繪製膝蓋與腳踝的線稿。

繪製下半身線稿時，用弧度緩和的曲線表現臀部至腳踝。

調整頭部角度與眼睛位置，表現出視線朝上的感覺。

**2**
肌肉呈現

繪製肌肉時要強調胸部與臀部的圓潤感，另外也要在考量女性特有的臉型角度之餘，讓視線朝向天空。

繪製下半身的肌肉時，別忘了配合腰部至臀部的寬窄變化。

描繪腿部線條時，要留意膝蓋後方的凹陷處與小腿肚的隆起。

繪製線稿時先用
塊狀表現整體頭
髮，並表現出髮
梢的擺動。

按照風向描繪飄盪的頭髮與服裝，以打造出
臨場感吧。袖口與褲管稍具寬鬆感，有助於
強調出女性特有的纖細體型。

**3**
細部草稿

用浮現微笑的
嘴角，形塑出
沉穩的表情。

上衣略為寬鬆。由於
是挺胸的姿勢，所以
胸部以下要繪製鬆緩
的皺褶。

依左手輪廓賦予身
體陰影，這時別忘
了被下臂擋到的上
臂陰影處。

透過頭髮的動態，讓人
感受到風的存在。

這裡設定了從正上方灑落的陽光，所以在
配置陰影的時候，要表現出光線主要照在
臉部與胸口的視覺效果。

**4**
完成圖

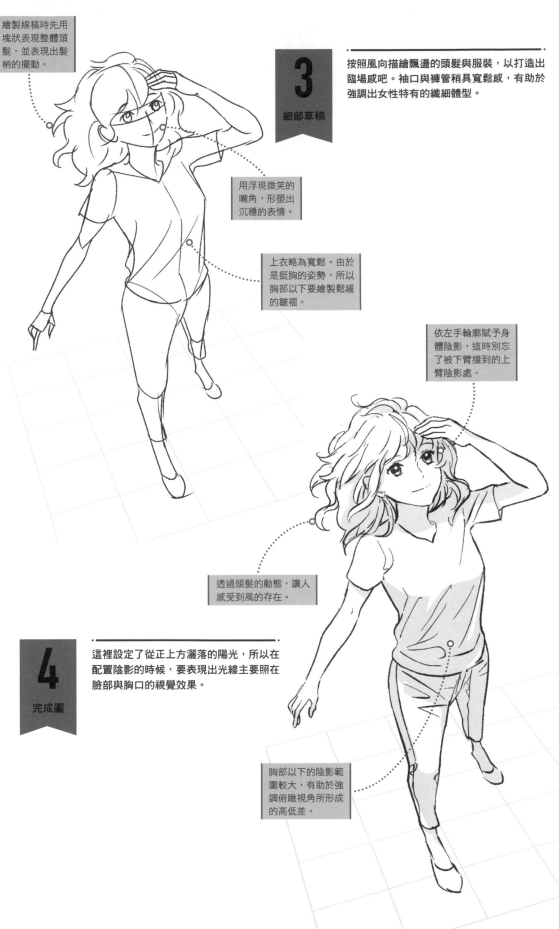

胸部以下的陰影範
圍較大，有助於強
調俯瞰視角所形成
的高低差。

# 站立＋綁頭髮

光源方向

光

看著鏡子，在頭部較高處綁頭髮的姿勢。
這裡的關鍵在於如何自然配置女孩的視線與臉部角度。

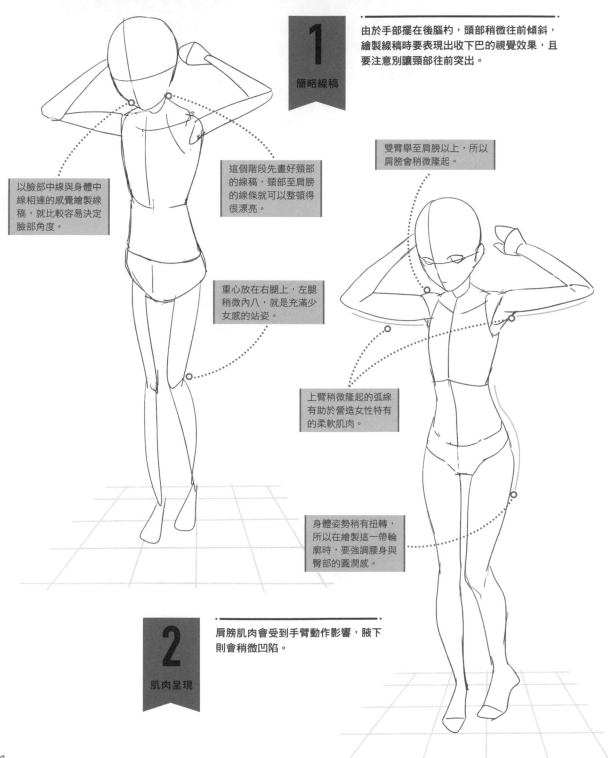

**1**

簡略線稿

由於手部擺在後腦杓，頭部稍微往前傾斜，
繪製線稿時要表現出收下巴的視覺效果，且
要注意別讓頸部往前突出。

雙臂舉至肩膀以上，所以
肩膀會稍微隆起。

以臉部中線與身體中
線相連的感覺繪製線
稿，就比較容易決定
臉部角度。

這個階段先畫好頸部
的線稿，頸部至肩膀
的線條就可以整頓得
很漂亮。

重心放在右腿上，左腿
稍微內八，就是充滿少
女感的站姿。

上臂稍微隆起的弧線
有助於營造女性特有
的柔軟肌肉。

身體姿勢稍有扭轉，
所以在繪製這一帶輪
廓時，要強調腰身與
臀部的圓潤感。

**2**

肌肉呈現

肩膀肌肉會受到手臂動作影響，腋下
則會稍微凹陷。

64

**3** 細部草稿

決定好女孩的頭髮長度與髮量，並在襯衫上臂處畫出細緻的山型皺褶，以表現出手臂的動態。

筆直的視線有助於表現出看著鏡子綁頭髮的視覺效果。

將頭髮攏向單側時，要讓胸前的頭髮隨著胸型產生少許的動態。

裙襬朝著兩端漸寬，表現出蓬裙的質感。

**4** 完成圖

畫出黑眼珠、髮流的細節，以及衣服的皺褶。沒有壓在頭髮上的手拿著髮圈等小物會更逼真。

繪製髮圈有助於強調綁頭髮的場景。

雙臂抬起時，會出現朝向腋下的皺褶。

手臂抬起至高於肩膀的位置時，要在上臂繪製筆直的陰影。

**POINT**

確實畫出上下臂的界線
以表現前後關係

由於是稍微前傾、將雙手擺在後腦杓附近的姿勢，所以上下臂的前後關係會隨著下臂位置而異。因此在線稿的階段確實表現出上下臂的界線，比較易於理解上下臂的前後關係。

光源方向

# 走路＋側面

從側面望向女孩的視角，女孩的姿勢則為抬頭挺胸，擺動著雙腿步行中，
因此這裡的重點在於表現出左右腿的空間感。

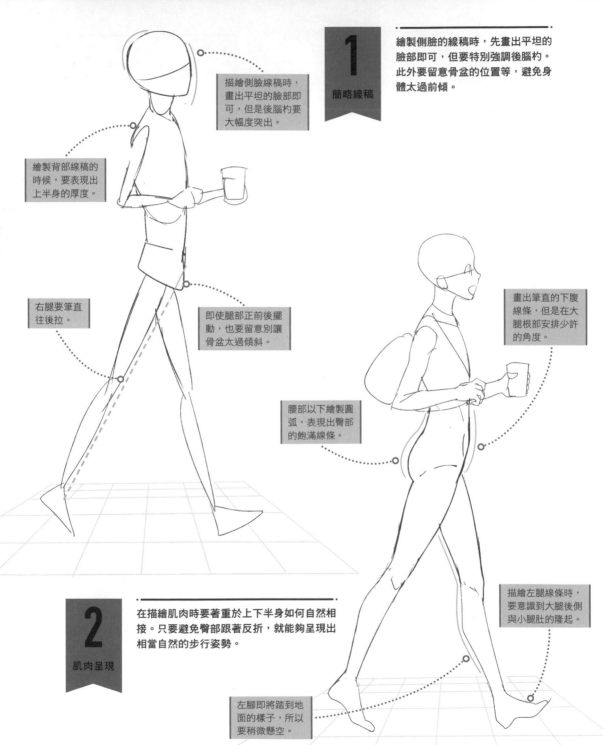

**1** 簡略線稿

繪製側臉的線稿時，先畫出平坦的
臉部即可，但要特別強調後腦杓。
此外要留意骨盆的位置等，避免身
體太過前傾。

描繪側臉線稿時，
畫出平坦的臉部即
可，但是後腦杓要
大幅度突出。

繪製背部線稿的
時候，要表現出
上半身的厚度。

右腿要筆直
往後拉。

即使腿部正前後擺
動，也要留意別讓
骨盆太過傾斜。

畫出筆直的下腹
線條，但是在大
腿根部安排少許
的角度。

腰部以下繪製圓
弧，表現出臀部
的飽滿線條。

**2** 肌肉呈現

在描繪肌肉時要著重於上下半身如何自然相
接。只要避免臀部跟著反折，就能夠呈現出
相當自然的步行姿勢。

描繪左腿線條時，
要意識到大腿後側
與小腿肚的隆起。

左腳即將踏到地
面的樣子，所以
要稍微懸空。

**3**
細部草稿

畫上女孩的服裝。繪製長裙時，就以腰部至腿部呈「八字形」的感覺去畫，打造出裙子的柔軟視覺效果。

張開嘴巴時，下巴位置會往後降下。因此鼻子至下巴的線條，要畫成斜線而非垂直，才能夠形成自然的側臉。

頭髮從耳後一帶垂往胸前，所以請在肩膀上畫出緩和的弧度，以表現出動態感。

沒有被背包壓到的部分，外套與背部之間會出現空間。

**NG**

### 骨盆斜度過大，就像凹著背走路一樣很不自然

骨盆過度傾斜時，臀部會太過突出，呈現出不自然的反折姿勢，重心都放在前方。描繪步行姿勢時，請留意骨盆與腿部的位置。

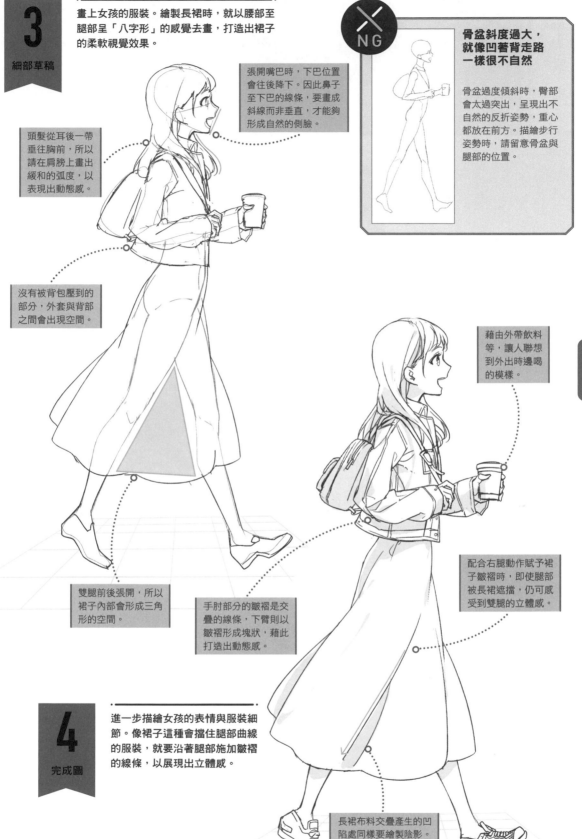

藉由外帶飲料等，讓人聯想到外出時邊喝的模樣。

配合右腿動作賦予裙子皺褶時，即使腿部被長裙遮擋，仍可感受到雙腿的立體感。

雙腿前後張開，所以裙子內部會形成三角形的空間。

手肘部分的皺褶是交疊的線條，下臂則以皺褶形成塊狀，藉此打造出動態感。

**4**
完成圖

進一步描繪女孩的表情與服裝細節。像裙子這種會擋住腿部曲線的服裝，就要沿著腿部施加皺褶的線條，以展現出立體感。

長裙布料交疊產生的凹陷處同樣要繪製陰影。

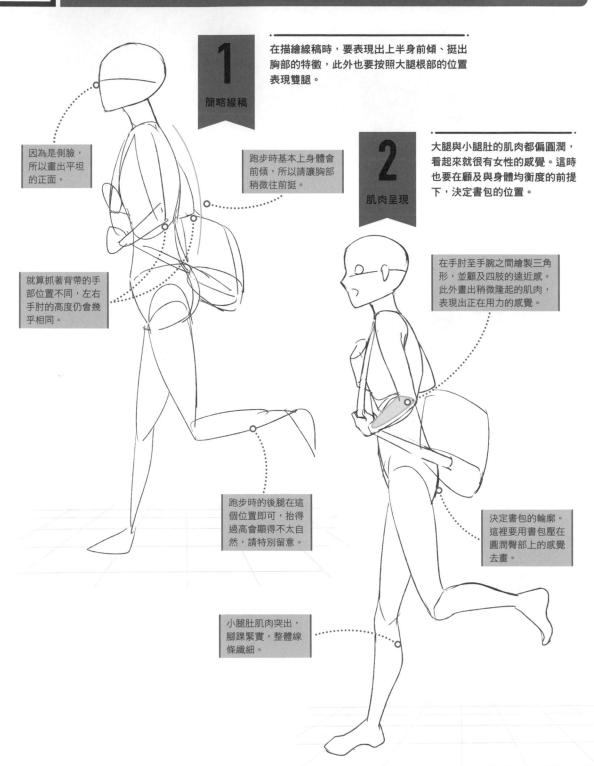

**POSE**

# 15

微仰望

側 面

# 跑步＋側面

從側面望向活力十足的女孩小跑步。
跑步時整個人會稍微往前倒，所以要留意上半身的傾斜。

**1**

簡略線稿

在描繪線稿時，要表現出上半身前傾、挺出胸部的特徵，此外也要按照大腿根部的位置表現雙腿。

**2**

肌肉呈現

大腿與小腿肚的肌肉都偏圓潤，看起來就很有女性的感覺。這時也要在顧及與身體均衡度的前提下，決定書包的位置。

因為是側臉，所以畫出平坦的正面。

跑步時基本上身體會前傾，所以請讓胸部稍微往前挺。

在手肘至手腕之間繪製三角形，並顧及四肢的遠近感。此外畫出稍微隆起的肌肉，表現出正在用力的感覺。

就算抓著背帶的手部位置不同，左右手肘的高度仍會幾乎相同。

跑步時的後腿在這個位置即可，抬得過高會顯得不太自然，請特別留意。

決定書包的輪廓。這裡要用書包壓在圓潤臀部上的感覺去畫。

小腿肚肌肉突出，腳踝緊實，整體線條纖細。

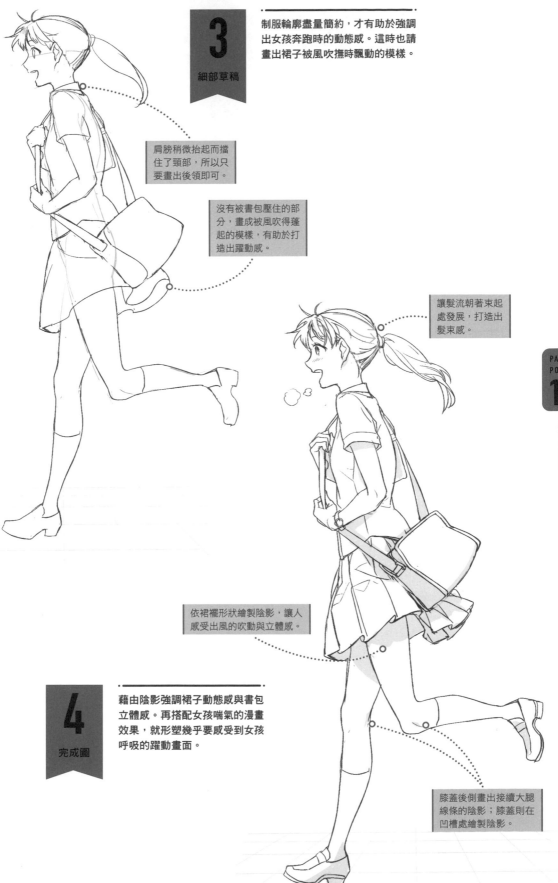

**3** 細部草稿

制服輪廓盡量簡約，才有助於強調出女孩奔跑時的動態感。這時也請畫出裙子被風吹撫時飄動的模樣。

肩膀稍微抬起而擋住了頸部，所以只要畫出後領即可。

沒有被書包壓住的部分，畫成被風吹得蓬起的模樣，有助於打造出躍動感。

讓髮流朝著束起處發展，打造出髮束感。

依裙襬形狀繪製陰影，讓人感受出風的吹動與立體感。

**4** 完成圖

藉由陰影強調裙子動態感與書包立體感。再搭配女孩喘氣的漫畫效果，就形塑幾乎要感受到女孩呼吸的躍動畫面。

膝蓋後側畫出接續大腿線條的陰影；膝蓋則在凹槽處繪製陰影。

POSE

# 16

平視 | 斜向

# 跑步＋慌張

繪製時要留意前後腿的遠近感。搭配雙手握緊拳頭、頭髮的飄動，就能夠表現出用力的感覺與躍動感。

光

因為是接近側面的斜向構圖，所以臉部正面先以平坦處理。由於後面還要畫上眼睛，這裡就先標出十字線。

## 1
簡略線稿

只要將近側的腿畫得較長，遠側的腿畫得較短，就能表現出遠近感。挺胸且上半身稍微向後仰，能夠營造出慌張奔跑的視覺效果。

## 2
肌肉呈現

人物設定為身材較纖細的男孩時，就要避免將肌肉畫得太明顯。胸膛與臀部要保有些許圓潤感，勾勒出柔軟有彈性的身體質感。

胸膛線條稍微往後折，以表現出慌張感。

肩膀被書包重量拉扯時位置會較低，這裡要記得別畫得太高。此外手臂不要打直，稍微彎曲比較自然。

將往前踏出的小腿畫得較長，後方的小腿畫得較短，就呈現出明確的遠近感。

腿部抬高會使大腿也稍微隆起。

先決定好臀部的圓潤程度，後續褲子的線條與腰部位置都會以此為基準。

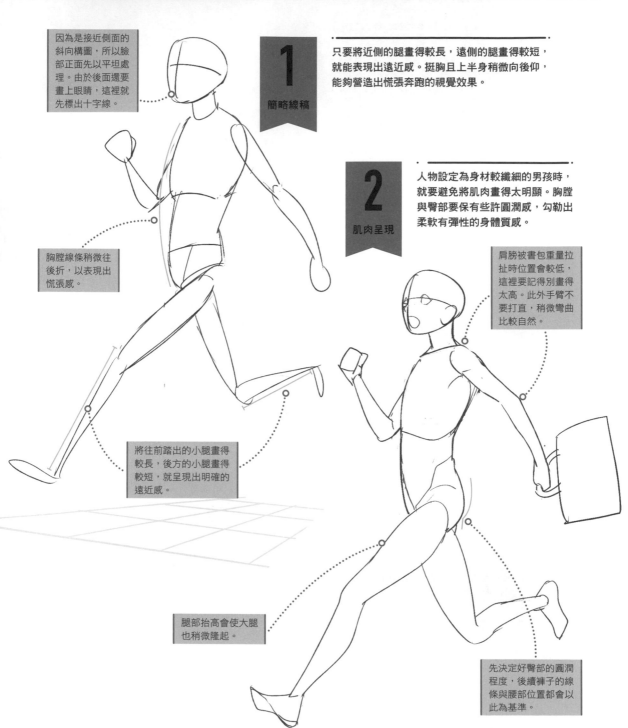

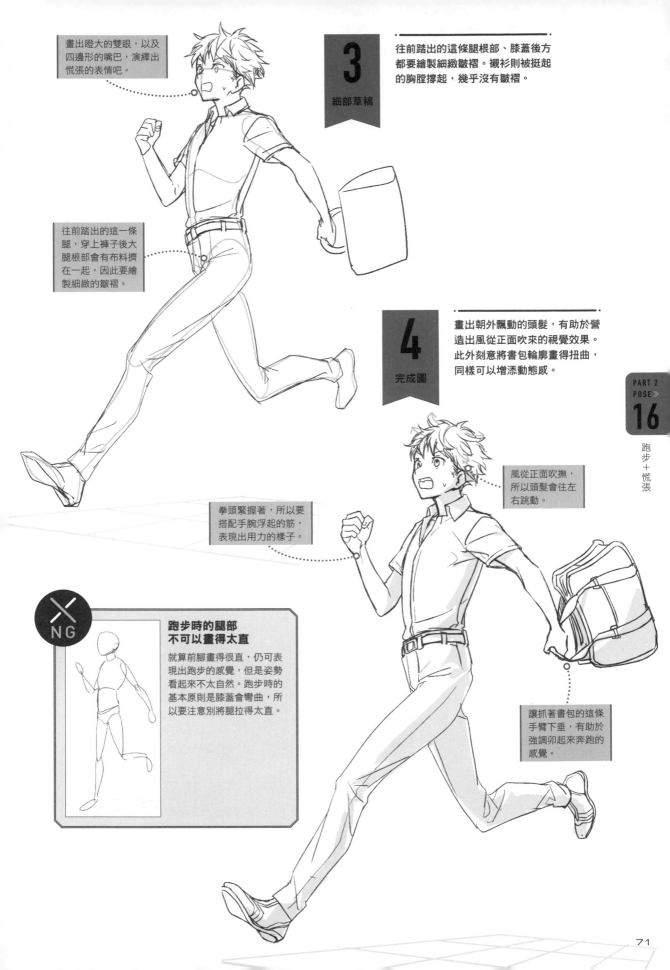

畫出瞪大的雙眼，以及四邊形的嘴巴，演繹出慌張的表情吧。

**3**
細部草稿

往前踏出的這條腿根部、膝蓋後方都要繪製細緻皺褶。襯衫則被挺起的胸膛撐起，幾乎沒有皺褶。

往前踏出的這一條腿，穿上褲子後大腿根部會有布料擠在一起，因此要繪製細緻的皺褶。

**4**
完成圖

畫出朝外飄動的頭髮，有助於營造出風從正面吹來的視覺效果。此外刻意將書包輪廓畫得扭曲，同樣可以增添動態感。

風從正面吹撫，所以頭髮會往左右跳動。

拳頭緊握著，所以要搭配手腕浮起的筋，表現出用力的樣子。

**NG**

### 跑步時的腿部不可以畫得太直

就算前腳畫得很直，仍可表現出跑步的感覺，但是姿勢看起來不太自然。跑步時的基本原則是膝蓋會彎曲，所以要注意別將腿拉得太直。

讓抓著書包的這條手臂下垂，有助於強調卯起來奔跑的感覺。

# 坐在椅子上＋翹二郎腿

光

身體靠在椅背上，左腳翹在右腳膝蓋處的姿勢。
這裡請按照椅子的深度與椅背形狀等，整頓身體的姿勢吧。

**1**

簡略線稿

繪製上半身的線稿時，要留意椅背的形狀。至
於翹腳的姿勢，則可想成是大腿根部與膝蓋互
相連結，有助於打造腿部均衡感。

讓背部與腹部沿著
椅背形成弧線。

由於上半身靠在椅
背上，所以手肘也
會擱在靠近上半身
的位置。

讓大腿根部與膝蓋
共同交織出倒三角
形，有助於打造自
然的腿部比例。

手肘擱在扶手上的這邊肩膀抬
起，另一側手臂則毫無施力，
呈現放鬆的狀態。

腿部擺在另一腿上時，
大腿肌肉會下垂，所以
這一處要畫出圓潤感。

**2**

肌肉呈現

雙腿併攏坐好時會看不見的大腿
內側，在這個姿勢下要確實畫出
來。並請在這個階段概略決定好
男性的視線。

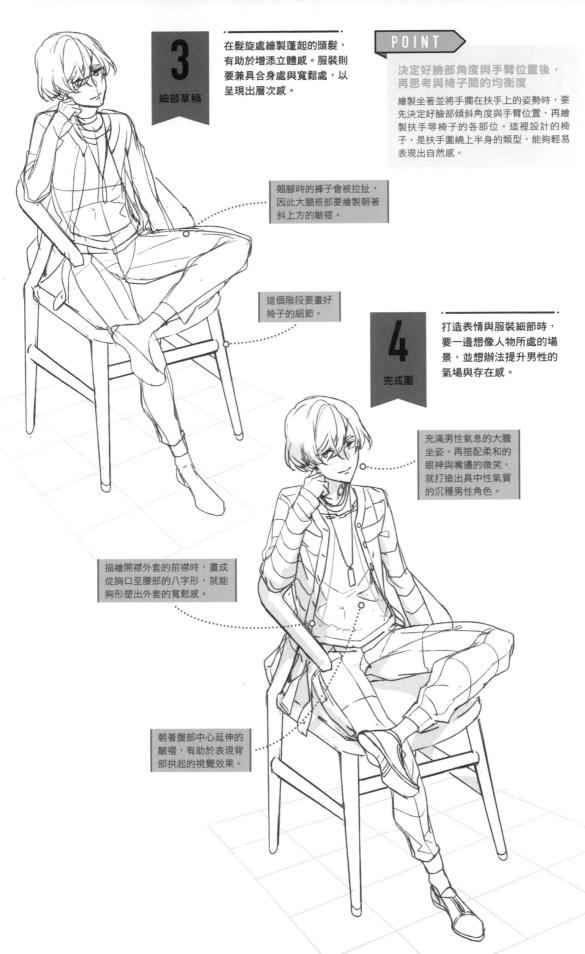

**3**

細部草稿

在髮旋處繪製蓬起的頭髮，有助於增添立體感。服裝則要兼具合身處與寬鬆處，以呈現出層次感。

POINT

**決定好臉部角度與手臂位置後，再思考與椅子間的均衡度**

繪製坐著並將手攔在扶手上的姿勢時，要先決定好臉部傾斜角度與手臂位置，再繪製扶手等椅子的各部位。這裡設計的椅子，是扶手圍繞上半身的類型，能夠輕易表現出自然感。

翹腳時的褲子會被拉扯，因此大腿根部要繪製朝著斜上方的皺褶。

這個階段要畫好椅子的細節。

**4**

完成圖

打造表情與服裝細節時，要一邊想像人物所處的場景，並想辦法提升男性的氣場與存在感。

充滿男性氣息的大膽坐姿，再搭配柔和的眼神與嘴邊的微笑，就打造出具中性氣質的沉穩男性角色。

描繪開襟外套的前襟時，畫成從胸口至腰部的八字形，就能夠形塑出外套的寬鬆感。

朝著腹部中心延伸的皺褶，有助於表現背部拱起的視覺效果。

PART 2
POSE »

**17**

坐在椅子上＋翹二郎腿

POSE

# 18

微俯視

斜　向

# 蹲下＋看著相機

光

女孩正看著相機液晶螢幕，確認照片的模樣。
這裡的關鍵在於從斜向望向女孩時的姿勢，以及女孩與相機的均衡感。

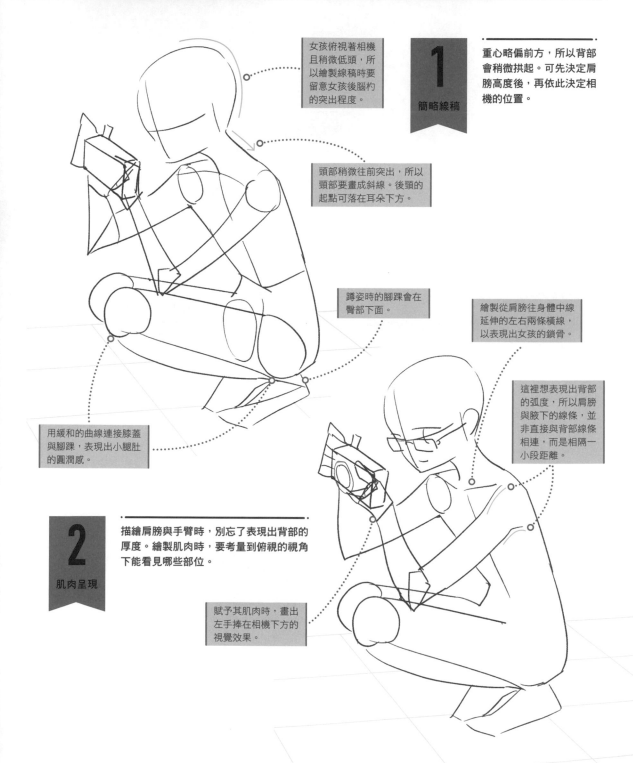

女孩俯視著相機
且稍微低頭，所
以繪製線稿時要
留意女孩後腦杓
的突出程度。

## 1

簡略線稿

重心略偏前方，所以背部
會稍微拱起。可先決定肩
膀高度後，再依此決定相
機的位置。

頭部稍微往前突出，所以
頸部要畫成斜線。後頸的
起點可落在耳朵下方。

蹲姿時的腳踝會在
臀部下面。

繪製從肩膀往身體中線
延伸的左右兩條橫線，
以表現出女孩的鎖骨。

用緩和的曲線連接膝蓋
與腳踝，表現出小腿肚
的圓潤感。

這裡想表現出背部
的弧度，所以肩膀
與腋下的線條，並
非直接與背部線條
相連，而是相隔一
小段距離。

## 2

肌肉呈現

描繪肩膀與手臂時，別忘了表現出背部的
厚度。繪製肌肉時，要考量到俯視的視角
下能看見哪些部位。

賦予其肌肉時，畫出
左手捧在相機下方的
視覺效果。

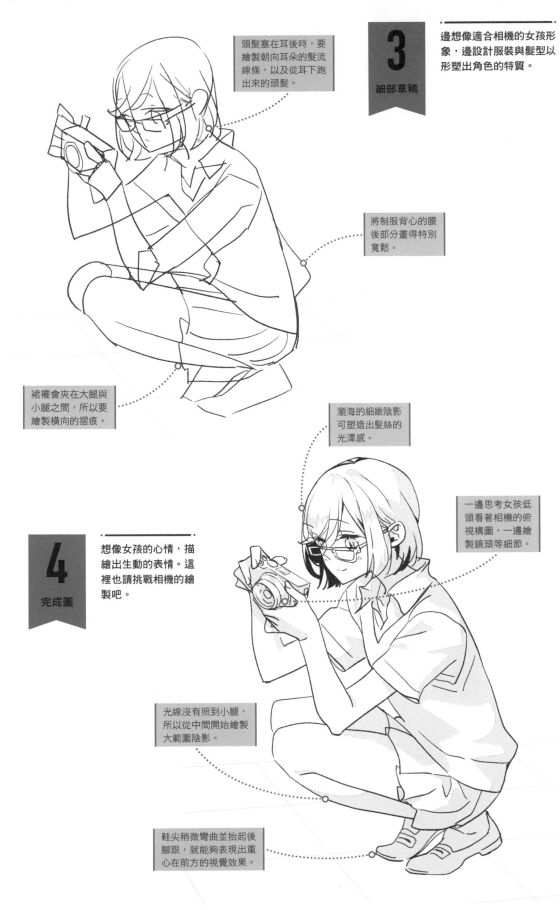

頭髮塞在耳後時，要繪製朝向耳朵的髮流線條，以及從耳下跑出來的頭髮。

**3** 細部草稿

邊想像適合相機的女孩形象，邊設計服裝與髮型以形塑出角色的特質。

將制服背心的腰後部分畫得特別寬鬆。

裙襬會夾在大腿與小腿之間，所以要繪製橫向的摺痕。

瀏海的細緻陰影可塑造出髮絲的光澤感。

一邊思考女孩低頭看著相機的俯視構圖，一邊繪製鏡頭等細節。

**4** 完成圖

想像女孩的心情，描繪出生動的表情。這裡也請挑戰相機的繪製吧。

光線沒有照到小腿，所以從中間開始繪製大範圍陰影。

鞋尖稍微彎曲並抬起後腳跟，就能夠表現出重心在前方的視覺效果。

# POSE 19

# 坐著＋搧扇子

雙腿伸直坐在地上並搧著扇子的女性。
這裡要特別留意雙腿的打開狀態、支撐身體的手臂以及肩膀等處。

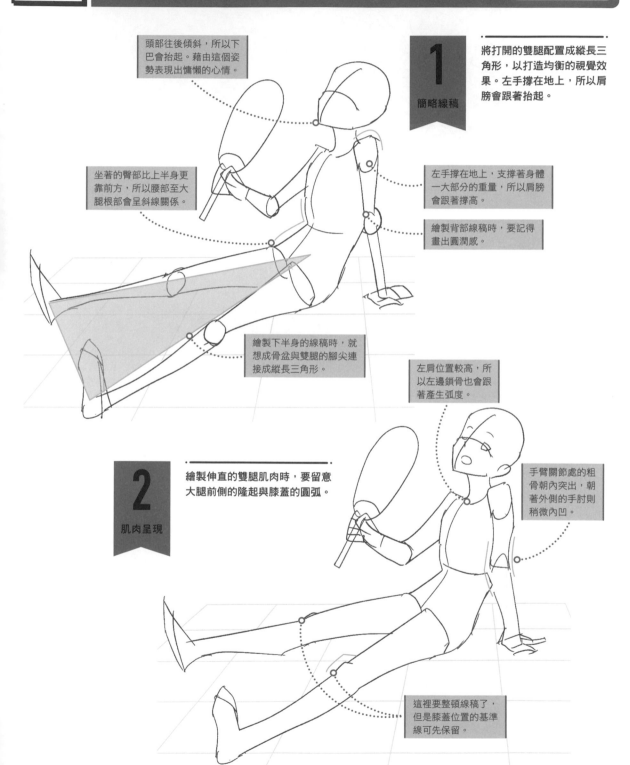

頭部往後傾斜，所以下巴會抬起。藉由這個姿勢表現出慵懶的心情。

**1** 簡略線稿

將打開的雙腿配置成縱長三角形，以打造均衡的視覺效果。左手撐在地上，所以肩膀會跟著抬起。

坐著的臀部比上半身更靠前方，所以腰部至大腿根部會呈斜線關係。

左手撐在地上，支撐著身體一大部分的重量，所以肩膀會跟著撐高。

繪製背部線稿時，要記得畫出圓潤感。

繪製下半身的線稿時，就想成骨盆與雙腿的腳尖連接成縱長三角形。

左肩位置較高，所以左邊鎖骨也會跟著產生弧度。

**2** 肌肉呈現

繪製伸直的雙腿肌肉時，要留意大腿前側的隆起與膝蓋的圓弧。

手臂關節處的粗骨朝內突出，朝著外側的手肘則稍微內凹。

這裡要整頓線稿了，但是膝蓋位置的基準線可先保留。

**3**

細部草稿

藉由清涼的無袖洋裝詮釋夏季氛圍。
裙襬則沿著大腿形成波浪，就能夠形
塑出立體感。

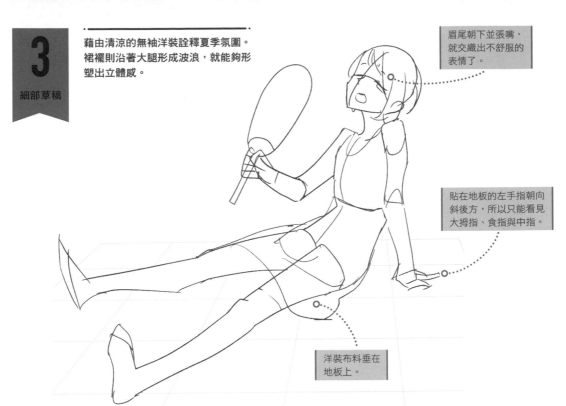

眉尾朝下並張嘴，
就交織出不舒服的
表情了。

貼在地板的左手指朝向
斜後方，所以只能看見
大拇指、食指與中指。

洋裝布料垂在
地板上。

**4**

完成圖

在臉部一帶與四肢繪製汗水，強調了
「很熱」的心情。腹部與背部的陰影，
則可營造出空間感。

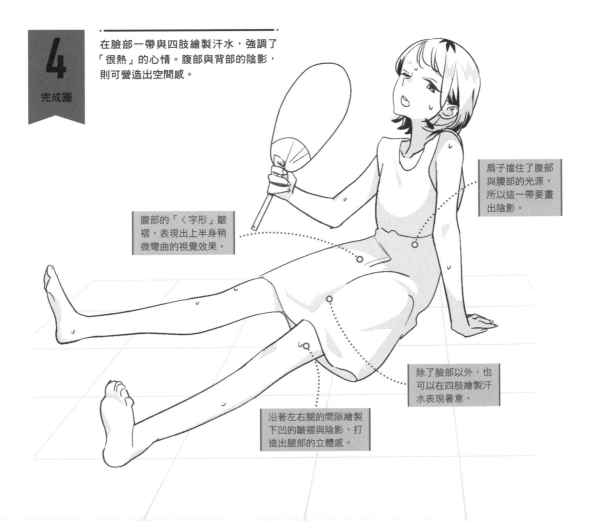

腹部的「ㄑ字形」皺
褶，表現出上半身稍
微彎曲的視覺效果。

扇子擋住了腹部
與腰部的光源，
所以這一帶要畫
出陰影。

除了臉部以外，也
可以在四肢繪製汗
水表現暑意。

沿著左右腿的間隙繪製
下凹的皺褶與陰影，打
造出腿部的立體感。

# 灯子

**profile**

插畫家。主要從事社群遊戲插圖等的繪製，以畫風可愛的
少年少女備受好評。
HP ▶ http://akarinngotya.jimdo.com/
pixiv ▶ https://www.pixiv.net/member.php?id=4543768

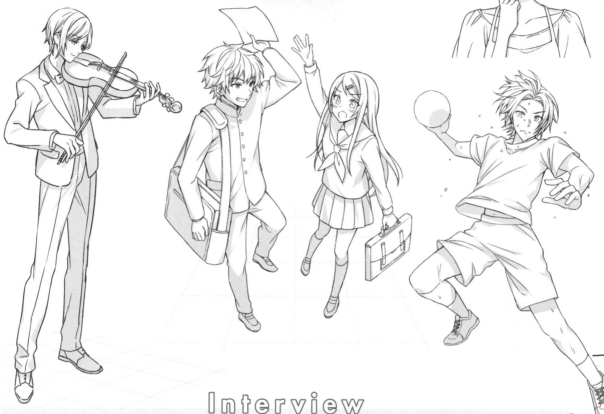

## Interview

剛開始繪製插畫時，
有什麼特別不擅長的地方嗎？

　我以前很不會畫人物的動態，只畫得出特定的姿勢
或方向……

後來透過什麼樣的努力，
克服了這個問題呢？

　我找了喜歡的漫畫來臨摹，畢竟漫畫角色不會一直
擺出特定姿勢，能夠學到很多姿勢的畫法。

如果有新手請教「繪製插圖的方法」，
您首先會提出什麼建議呢？

　我應該還是會建議新手找喜歡的圖來臨摹。以個人
經驗來說，提升畫功最有效的方法就是臨摹。像我就
算是臨摹，也不是百分之百照著畫，過程中會試著搭
配最順手的構圖，或是僅挑選最喜歡的場景等，其實
是以很輕鬆的態度在進行。

順道一問，
您最喜歡哪位插畫家呢？

　我喜歡的插畫家多如繁星耶……不過我立志要成
為插畫家時，影響我最深的就是黑星紅白老師與武田
日向老師，我到現在還是非常崇拜他們。

繪製插圖時，
有特別注意哪些部分嗎？

　我會特別留意「比例的均衡」。不只是人臉的比例
均衡、身體的比例均衡，也包括色彩的比例均衡，以
及陰影的比例均衡等等。雖然要注意的項目乍看之下
很多，但其實只要整體比例有抓好平衡感，就會是幅
不錯的插圖。

從線稿開始描繪
基本動作與姿勢

Level 2

這個單元與 Part 2 一樣，是從基本動作與姿勢的線稿開始，但是會出現角度與空間感更豐富的姿勢。只要確實搞清楚範例與重點，就能夠掌握作畫的關鍵。

# POSE 20

平視　正面

## 站立＋伸出單手②

將其中一手舉到肩膀高度，並向前伸出的姿勢。
描繪時，也要思考如何伸出的手應該伸得多長。

光源方向

光

---

**1**

簡略線稿

往前伸出的左手臂畫得很短，有助於表現空間感。
雖然身體朝向正面，但因為單手往前伸出的關係，
身體仍有些微的斜度。

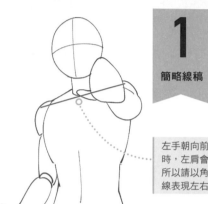

左手朝向前方水平抬高時，左肩會稍微上抬。所以請以角度緩和的斜線表現左右肩。

配合左肩動作稍微抬高腰部左側。

這裡打算讓手指朝內側彎曲，所以在繪製肌肉時要留意手部的角度。

這個姿勢的左膝蓋稍微往前突出，所以要特別留意膝蓋位置。

雙腿與肩同寬的姿勢看起來較穩定，還能打造出堂堂正正的氣勢。

---

**2**

肌肉呈現

描繪身體的凹凸感。這時要
決定左右手方向、手背、掌
心與手指的呈現狀態。

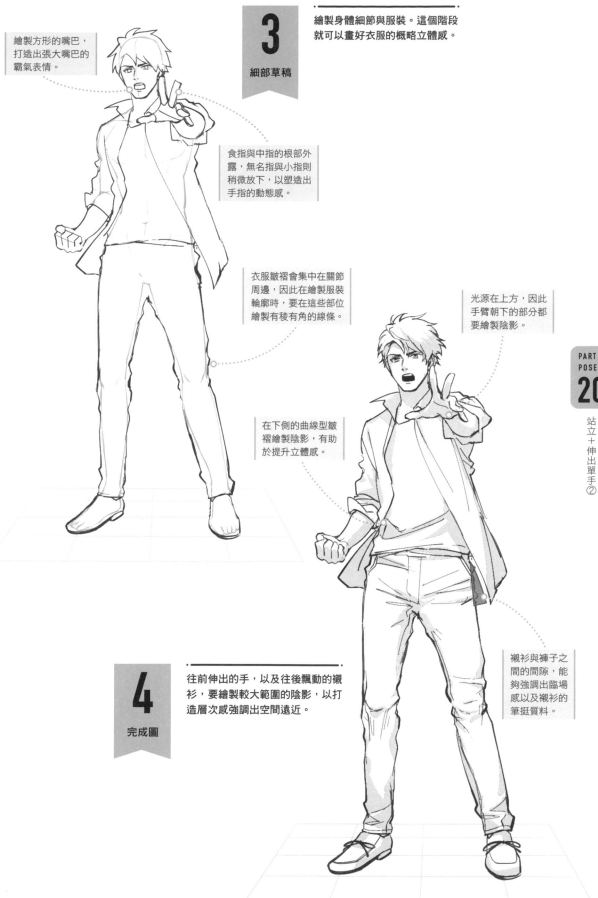

**3**

細部草稿

繪製身體細節與服裝。這個階段就可以畫好衣服的概略立體感。

繪製方形的嘴巴，打造出張大嘴巴的霸氣表情。

食指與中指的根部外露，無名指與小指則稍微放下，以塑造出手指的動態感。

衣服皺褶會集中在關節周邊，因此在繪製服裝輪廓時，要在這些部位繪製有稜有角的線條。

光源在上方，因此手臂朝下的部分都要繪製陰影。

在下側的曲線型皺褶繪製陰影，有助於提升立體感。

**4**

完成圖

往前伸出的手，以及往後飄動的襯衫，要繪製較大範圍的陰影，以打造層次感強調出空間遠近。

襯衫與褲子之間的間隙，能夠強調出臨場感以及襯衫的筆挺質料。

# POSE 21

# 站立＋扛著物品

肩膀上扛著大型貨物的姿勢。
這裡要留意身體的傾斜狀態，才能夠打造均衡的視覺效果。

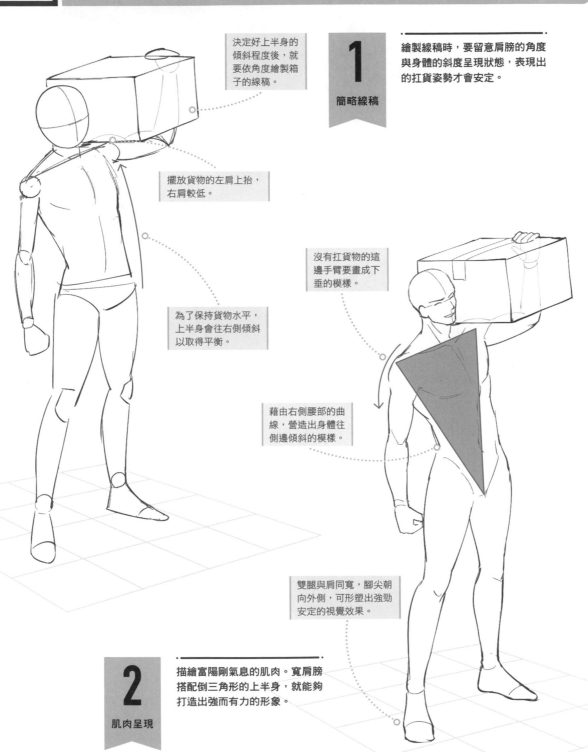

決定好上半身的傾斜程度後，就要依角度繪製箱子的線稿。

**1** 簡略線稿

繪製線稿時，要留意肩膀的角度與身體的斜度呈現狀態，表現出的扛貨姿勢才會安定。

擺放貨物的左肩上抬，右肩較低。

沒有扛貨物的這邊手臂要畫成下垂的模樣。

為了保持貨物水平，上半身會往右側傾斜以取得平衡。

藉由右側腰部的曲線，營造出身體往側邊傾斜的模樣。

雙腿與肩同寬，腳尖朝向外側，可形塑出強勁安定的視覺效果。

**2** 肌肉呈現

描繪富陽剛氣息的肌肉。寬肩膀搭配倒三角形的上半身，就能夠打造出強而有力的形象。

# 3

**細部草稿**

工作服的特徵是為了方便行動，會設計得比較寬鬆。頭上再搭配毛巾等小物會更有感覺。

**沿著手臂角度繪製箱子線稿**

用肩膀與上臂扛著箱子的姿勢，這種情況下讓箱子線條沿著手臂繪製，看起來會更自然。

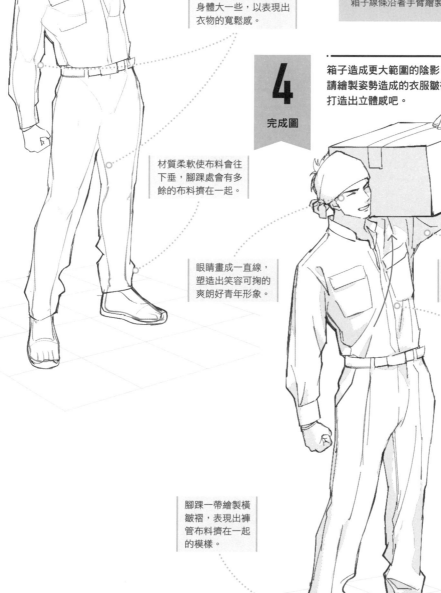

手臂、腹部、雙腿等部位的整體服裝輪廓要比身體大一些，以表現出衣物的寬鬆感。

材質柔軟使布料會往下垂，腳踝處會有多餘的布料擠在一起。

眼睛畫成一直線，塑造出笑容可掬的爽朗好青年形象。

# 4

**完成圖**

箱子造成更大範圍的陰影。這裡請繪製姿勢造成的衣服皺褶，以打造出立體感吧。

箱子下側沒有受到光照，所以要繪製陰影。

皺褶會朝著攞著貨物的左肩集中。

腳踝一帶繪製橫皺褶，表現出褲管布料擠在一起的模樣。

# POSE 22

平視 正面

# 跑步＋朝向正面

女性正面朝著觀者方向跑過來的構圖。
這裡要透過四肢動態與遠近感，表現出跑步的躍動感。

光

**1** 簡略線稿

正面構圖比斜向更難表現空間感，
所以繪製線稿時要特別留意雙臂與
雙腿的前後關係。

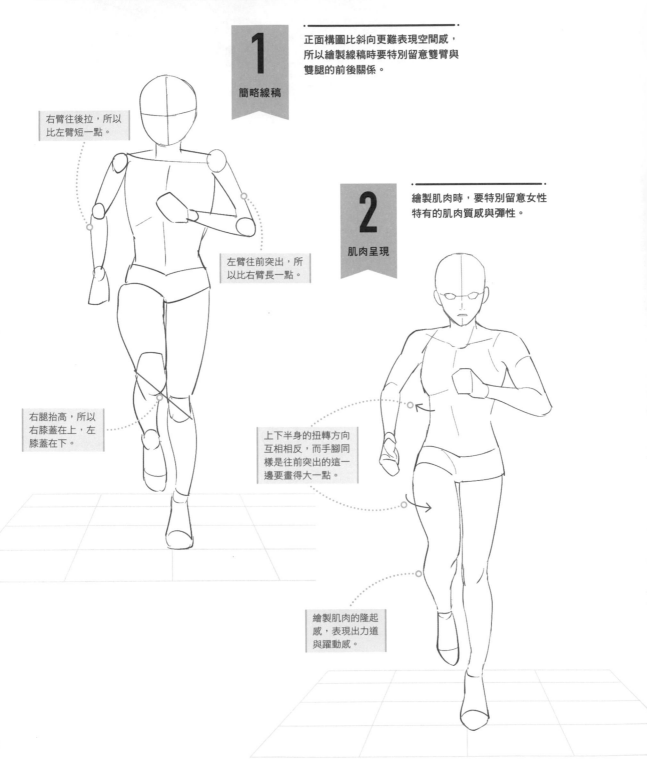

右臂往後拉，所以
比左臂短一點。

左臂往前突出，所
以比右臂長一點。

右腿抬高，所以
右膝蓋在上，左
膝蓋在下。

**2** 肌肉呈現

繪製肌肉時，要特別留意女性
特有的肌肉質感與彈性。

上下半身的扭轉方向
互相相反，而手腳同
樣是往前突出的這一
邊要畫得大一點。

繪製肌肉的隆起
感，表現出力道
與躍動感。

**3**

細部草稿

要考量到髮流與服裝形狀會隨著身體動作，產生什麼樣的變化。

頭髮的動態感能夠形塑出風的存在與速度感。

上半身是貼合身體的背心，所以請沿著身體線條描繪。

透過短褲下襬朝上與朝下的高度差，表現出雙腿的前後關係。

依身體扭轉方向，繪製服裝的皺褶。

抬起的這隻腳稍微朝內，並畫出圓潤感

跑步時上下半身都會扭轉，這時下半身抬起的部分要稍微往內。但是要注意大腿若是畫得太圓潤的話，下半身看起來會很胖。

**4**

完成圖

繪製陰影時要特別留意往前突出的部分，以及往後拉的部分。

光源在正面時，後面的部分就要繪製陰影。

# POSE 23

微仰望
斜　向

# 跑步＋背對

往遠方奔去的構圖，這裡請留意遠近感與身體的重心位置。
畫出陽剛的肌肉形狀，則有助於增添視覺上的魄力。

光

前傾導致這個角度看不
見頸部，所以繪製頭部
時要特別留意位置。

重心放在前
面，以形塑
出速度感。

## 1

簡略線稿

繪製線稿的時候，就採用透視
法概念，藉由腿側較大、頭側
較小的表現法，強調出以前傾
姿勢奔跑的感覺。

搭配透視概念
繪製，所以後
腳的線稿要畫
大一點。

四肢彎曲角度
確實，就能夠
表現出全力衝
刺的力量感。

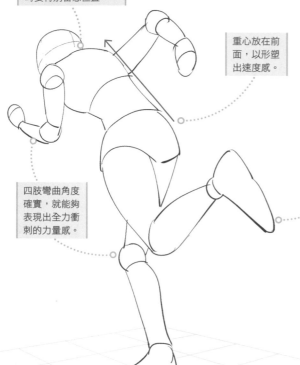

雖然上半身在遠側，但是要
注意別畫得太小。此外留意
上半身的厚度，有助於表現
出肌肉發達的體格。

## 2

肌肉呈現

這裡要藉明顯的肌肉線條，塑造出
全力奔跑的氛圍。所以在繪製肌肉
時，要盡量畫出健壯感。

體重壓在右腿上，
所以要確實畫出因
為支撐重量而用力
的肌肉。

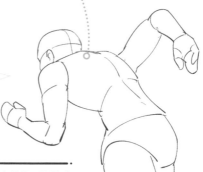

貼在地面的這隻腳，
要畫出阿基里斯腱伸
直的視覺效果。

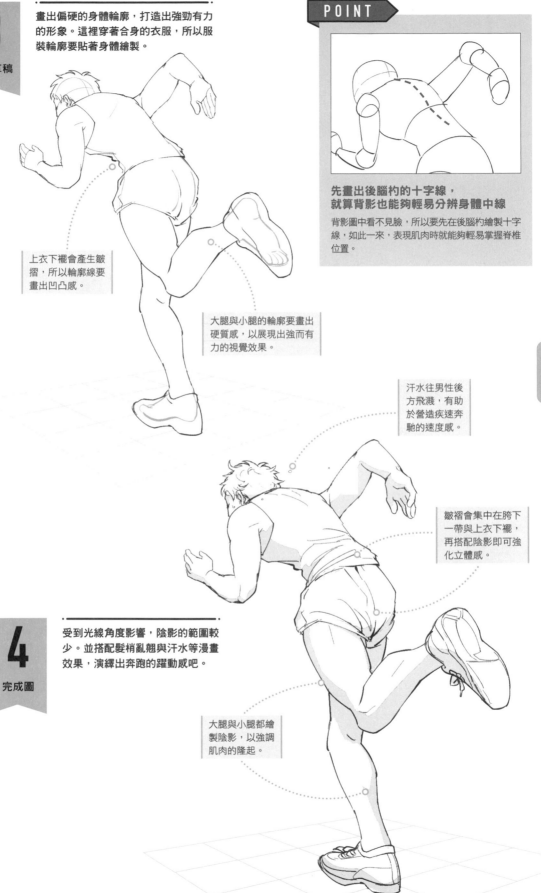

**3**

細部草稿

畫出偏硬的身體輪廓，打造出強勁有力的形象。這裡穿著合身的衣服，所以服裝輪廓要貼著身體繪製。

上衣下襬會產生皺摺，所以輪廓線要畫出凹凸感。

大腿與小腿的輪廓要畫出硬質感，以展現出強而有力的視覺效果。

**先畫出後腦杓的十字線，就算背影也能夠輕易分辨身體中線**

背影圖中看不見臉，所以要先在後腦杓繪製十字線，如此一來，表現肌肉時就能夠輕易掌握脊椎位置。

汗水往男性後方飛濺，有助於營造疾速奔馳的速度感。

皺褶會集中在胯下一帶與上衣下襬，再搭配陰影即可強化立體感。

**4**

完成圖

受到光線角度影響，陰影的範圍較少。並搭配髮梢亂翹與汗水等漫畫效果，演繹出奔跑的躍動感吧。

大腿與小腿都繪製陰影，以強調肌肉的隆起。

# POSE 24

# 坐在椅子上＋身體前傾

光

坐在長凳上雙腿大開，並將全身重量壓在腿上。
以俯視的視角表現前傾姿勢時，要特別留意上半身與下半身之間的均衡度。

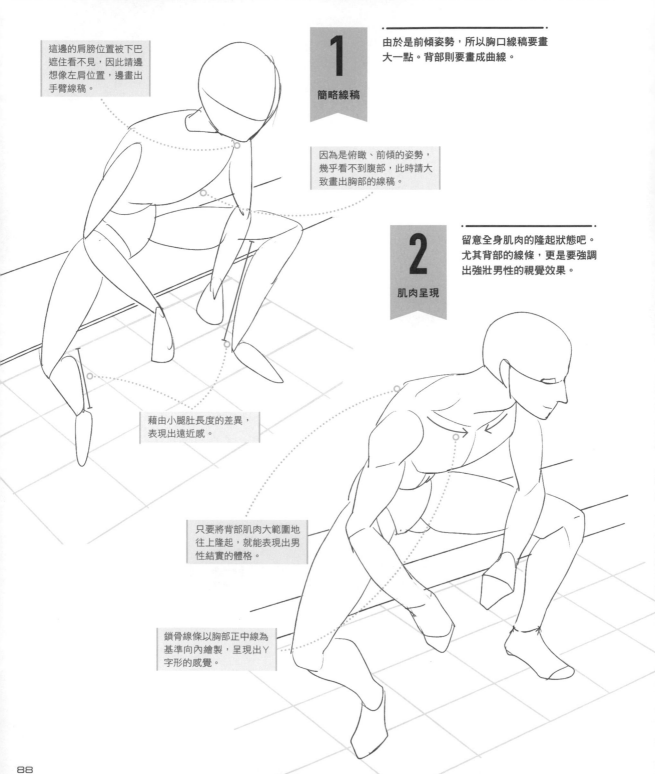

這邊的肩膀位置被下巴遮住看不見，因此請邊想像左肩位置，邊畫出手臂線稿。

**1**
簡略線稿

由於是前傾姿勢，所以胸口線稿要畫大一點。背部則要畫成曲線。

因為是俯瞰、前傾的姿勢，幾乎看不到腹部，此時請大致畫出胸部的線稿。

**2**
肌肉呈現

留意全身肌肉的隆起狀態吧。尤其背部的線條，更是要強調出強壯男性的視覺效果。

藉由小腿肚長度的差異，表現出遠近感。

只要將背部肌肉大範圍地往上隆起，就能表現出男性結實的體格。

鎖骨線條以胸部正中線為基準向內繪製，呈現出Y字形的感覺。

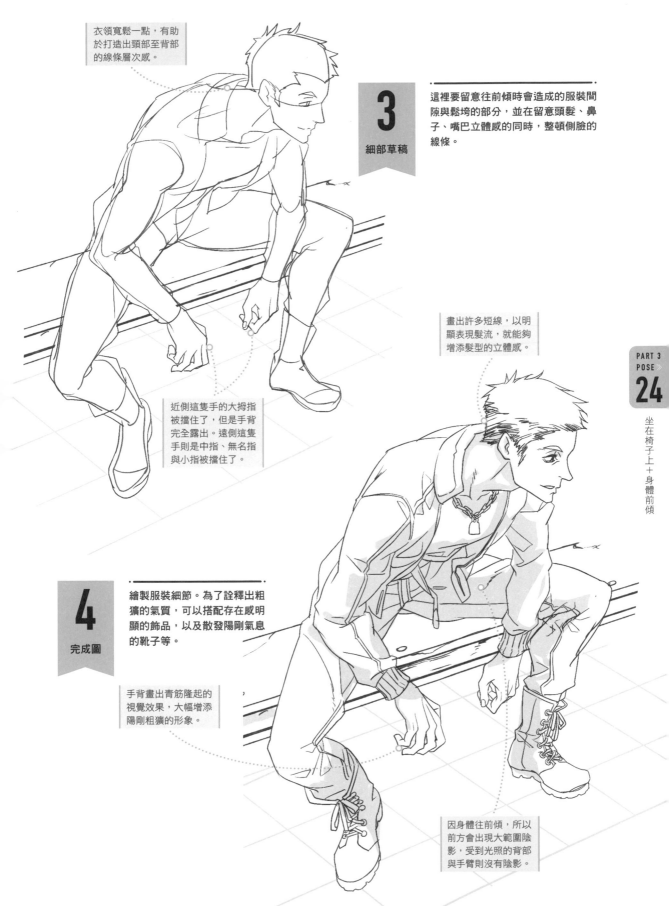

衣領寬鬆一點，有助於打造出頸部至背部的線條層次感。

**3**
細部草稿

這裡要留意往前傾時會造成的服裝間隙與鬆垮的部分，並在留意頭髮、鼻子、嘴巴立體感的同時，整頓側臉的線條。

畫出許多短線，以明顯表現髮流，就能夠增添髮型的立體感。

近側這隻手的大拇指被擋住了，但是手背完全露出。遠側這隻手則是中指、無名指與小指被擋住了。

**4**
完成圖

繪製服裝細節。為了詮釋出粗獷的氣質，可以搭配存在感明顯的飾品，以及散發陽剛氣息的靴子等。

手背畫出青筋隆起的視覺效果，大幅增添陽剛粗獷的形象。

因身體往前傾，所以前方會出現大範圍陰影，受到光照的背部與手臂則沒有陰影。

# POSE 25

# 抱膝坐地＋拱起身體

光源方向

雙手環抱雙腿、縮起身體的姿勢。
這裡請別讓雙腿的寬度超出上半身寬度，就能夠表現出嬌小的體型。

**1** 簡略線稿

上半身彎曲並將下巴擱在膝蓋上，由於是雙手抱著腿的姿勢，所以雙腿要緊緊縮起，不要畫得太寬。

肩膀不要畫太寬，盡量表現出女孩纖細體型。

臉頰靠在單側膝蓋上，所以決定臉部方向時，就以臉部十字線的縱線延伸到膝蓋之間的感覺去畫。

由於身體縮得很小並抱著雙腿，所以背部會拱起呈曲線。

拉近膝蓋之間的距離，有助於表現出身體縮起的視覺效果。

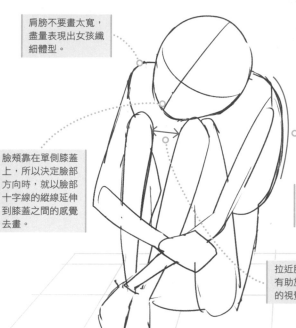

繪製大腿時要留意與大腿的連接狀態，繪製臀部時則以繪製大圓形的感覺進行。

**2** 肌肉呈現

繪製肌肉時要讓肩膀往前挺出，並留意背部的圓潤感。臀部至大腿後側採用鬆緩的曲線，就能夠提升女性氣息。

繪製肌肉時就要表現出5根腳趾頭、腳趾根部的隆起線條，並以塊狀概略區分出後腳跟的位置。

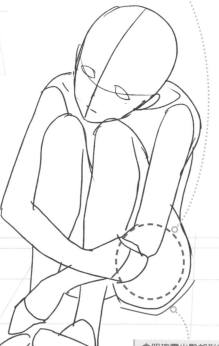

會明確露出臀部形狀，所以與地面相接處的線條要畫得硬一點。

按照臉部十字線決定髮旋後，再繪製髮流。瀏海分成正面與左右共三處塊狀，就能夠表現出自然的髮束。

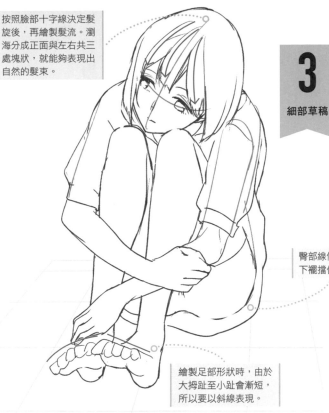

**3**

細部草稿

臉部傾斜，所以能夠看見髮旋。穿著寬鬆的衣服，有助於強調女孩纖細的身形。

臀部線條被衣服下襬擋住了。

繪製足部形狀時，由於大拇趾至小趾會漸短，所以要以斜線表現。

**4**

完成圖

被臉部與膝蓋擋住的部分要繪製陰影，腳底與接地部位同樣會有大範圍陰影。

讓側邊的頭髮隨著臉部角度發展。

腿部與手臂都往前挺出，所以胸口、大腿朝內的部位與腰部都要繪製陰影。

POINT

**繪製雙腿時，要避免超出上半身的寬度**

繪製上半身時，要留意全身姿勢呈蛋型。雙腿確實收好，不要擺得比身體還寬，就能夠表現出身體縮起的視覺效果。

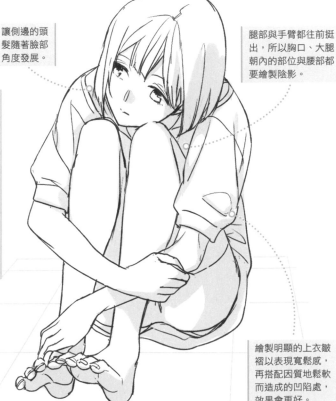

繪製明顯的上衣皺褶以表現寬鬆感，再搭配因質地鬆軟而造成的凹陷處，效果會更好。

POSE

# 26

平視

斜向

## 坐在椅子上
## ＋撐著臉頰①

坐在椅子上並以手撐著臉頰的姿勢。
這裡要注意讓桌子與腿的角度互呈平行，同時打造出空間深度感。

光源方向

光

---

指尖與眼睛同高，掌心根部擺在下巴處。

繪製桌子線稿的時候，要在留意空間深度的同時，用透視圖的概念表現由遠至近的視覺效果。

**1**

簡略線稿

繪製桌子線稿時，採用由遠朝近漸寬的表現法。在繪製全身線稿的時候，則要留意大腿根部的位置。

由於是體重稍微壓在桌子上的前傾姿勢，所以背部要稍微拱起。

**2**

肌肉呈現

由於手撐著臉頰，使上半身重心落在右邊。在描繪臀部至大腿的線條時，則要留意椅子座面的形狀。

背部至臀部間的形狀可畫成「八字形」，以表現出深深坐在椅子上的視覺效果。

左邊的下臂朝著右臂與上半身間的空隙伸去，這裡可以畫成橫長的三角形。

左腿擋住了右腿，所以大腿之間不會出現縫隙。

腳尖朝向內側，表現出極富少女氣息的內八坐姿。這裡要強調小腿肚的圓潤與小腿骨的彎曲。

大腿後側受到椅子座面的影響，幾乎為直線。

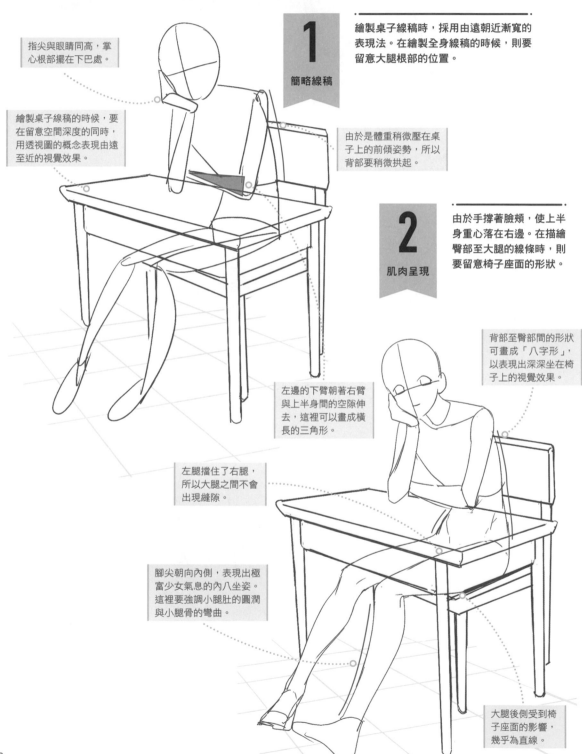

**3**

細部草稿

沿著雙腿線條表現出裙子輪廓。頭髮則順著臉部傾斜角度垂下。

手部伸進臉部與頭髮之間,因此頭髮會鬆鬆地浮起。

左手掌被右臂擋住,幾乎看不見。這邊請透過小指側,表現出稍微彎向身體的視覺效果吧。

按照臉部與手部位置,決定陰影的位置。

**4**

完成圖

桌子下面的部分會擦掉,但是從線稿時就表現出這些部分,能夠讓裙子看起來更自然。此外也請留意桌下暗處,賦予整個人物適當的陰影吧。

從桌下露出的裙子,增添了逼真感。

# POSE 27

站立＋窺看

俯視
正面

男性準備拿下墨鏡望向這邊的姿勢。
由於是從正面望向前傾姿勢的構圖，所以請仔細畫好上半身的呈現狀態吧。

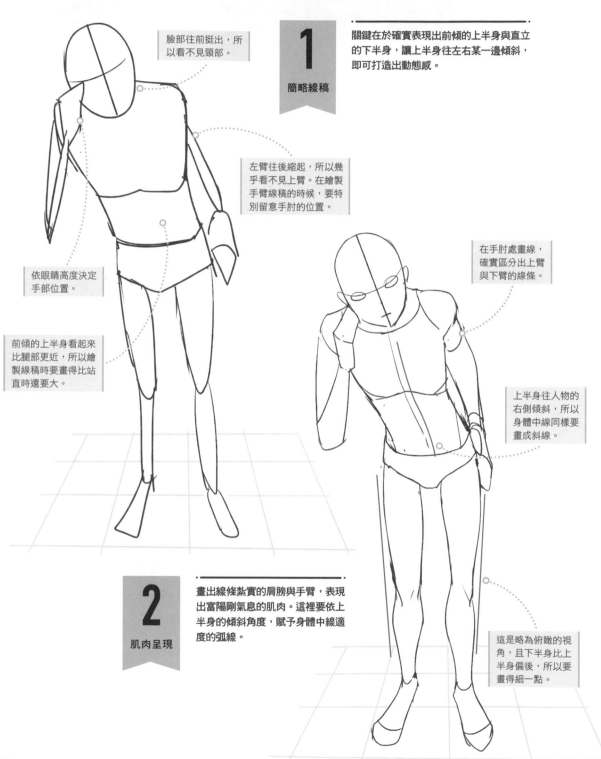

**1** 簡略線稿

關鍵在於確實表現出前傾的上半身與直立的下半身，讓上半身往左右某一邊傾斜，即可打造出動態感。

臉部往前挺出，所以看不見頸部。

左臂往後縮起，所以幾乎看不見上臂。在繪製手臂線稿的時候，要特別留意手肘的位置。

在手肘處畫線，確實區分出上臂與下臂的線條。

依眼睛高度決定手部位置。

前傾的上半身看起來比腿部更近，所以繪製線稿時要畫得比站直時還要大。

上半身往人物的右側傾斜，所以身體中線同樣要畫成斜線。

**2** 肌肉呈現

畫出線條紮實的肩膀與手臂，表現出富陽剛氣息的肌肉。這裡要依上半身的傾斜角度，賦予身體中線適度的弧線。

這是略為俯瞰的視角，且下半身比上半身偏後，所以要畫得細一點。

刻意擦掉墨鏡上框，以利看清楚眼神。

按照前傾造成的身體彎曲描繪服飾，考量到後續墨鏡要塗黑，所以描繪框架時要注意別擋到眼睛。

描繪墨鏡（或眼鏡）的時候，透過鼻樑強調鼻子高度，有助於營造出立體感。

**4**

完成圖

依前傾的身體動作繪製皺褶。睫毛稍微畫出斜度，就能夠表現出以懷疑眼神窺看對方的視覺效果。

手插進褲子口袋，所以外套布料會稍微抬起，導致衣物腰部凹陷處與皺褶偏多。

腋下張開，所以外套不會順著身體下垂。

藉由嘴巴至下巴的陰影，表現出下巴縮起的姿勢。

前傾導致前側布料變得寬鬆，因此要繪製偏大的橫皺褶。

**POINT**

從側邊望向男性窺看的姿勢，理解看不見頸部的原因

試著從側邊觀察窺看的姿勢，可以看出臉部擋住頸部，由此可知從正面俯視時無法看見頸部的原因。請試著從不同角度觀察相同姿勢，以加深對姿勢的理解吧。

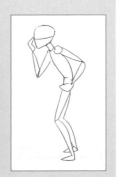

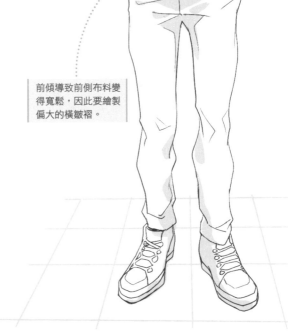

# 站立＋打掃

**POSE**
# 28

平視
微斜向

用竹掃把打掃中的女性。繪製時要留意掃把與女性的位置均衡感、
拿著掃把的手部動作與雙腿的前後位置。

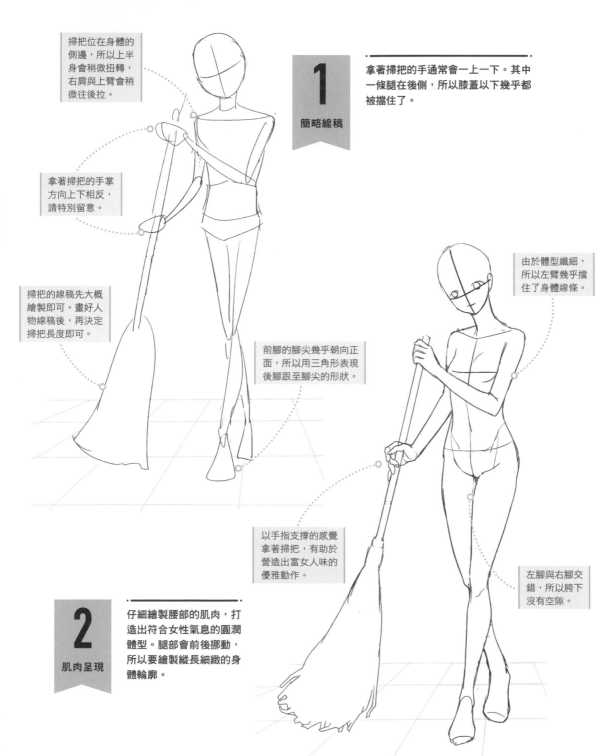

掃把位在身體的
側邊，所以上半
身會稍微扭轉，
右肩與上臂會稍
微往後拉。

**1**

簡略線稿

拿著掃把的手通常會一上一下。其中
一條腿在後側，所以膝蓋以下幾乎都
被擋住了。

拿著掃把的手掌
方向上下相反，
請特別留意。

由於體型纖細，
所以左臂幾乎擋
住了身體線條。

掃把的線稿先大概
繪製即可。畫好人
物線稿後，再決定
掃把長度即可。

前腳的腳尖幾乎朝向正
面，所以用三角形表現
後腳跟至腳尖的形狀。

以手指支撐的感覺
拿著掃把，有助於
營造出富女人味的
優雅動作。

左腳與右腳交
錯，所以胯下
沒有空隙。

**2**

肌肉呈現

仔細繪製腰部的肌肉，打
造出符合女性氣息的圓潤
體型。腿部會前後挪動，
所以要繪製縱長細緻的身
體輪廓。

**3**

細部草稿

眼尾朝下以演繹出女性的溫柔氣質。這裡請再配合臉部角度，表現出頭髮的動態。

臉部稍微向右傾斜，所以垂下的頭髮會稍微碰到肩膀。

配合朝前踏出的左腿動作，在裙子上畫出較長的縱向皺褶，有助於增添立體感。

針織外套不要完全貼合身形，稍微有點寬鬆感，能夠營造出輕鬆的視覺效果。

左臂彎曲導致關節有皺褶堆積。

沿著身體縱向線條，繪製出偏窄的裙子輪廓，是表現出雙腿前後關係的一大關鍵。

**4**

完成圖

整頓服裝細節後，繪製皺褶與陰影。此外也請試著挑戰竹掃把特有的粗糙質感吧。

襪子腳踝部分繪製皺褶，可強調出女性腳踝的纖細感。

竹掃把的掃把頭先用塊狀表現，並為接觸地面的部分畫出粗糙感。

POSE

# 29

微仰望

側面

# 站立＋拿花

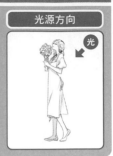

雙手抱著花束並聞著花香的女性。
這裡要留意雙手在側面視角下的呈現狀態，以及表現出女人味的身體曲線。

**1**

簡略線稿

強調下巴至頸部的線條，
有助於表現出仰視的視覺
效果。此外也要稍微露出
遠側的肩膀與大腿根部，
以打造出空間遠近感。

臉部正面以平面
表現，後腦杓則
要強調圓弧。

由於是側面的構圖，
所以要先畫出近側的
肩膀與身體後，再繪
製另一側肩膀。

花束線稿只要有表
現出花的大概形狀
與數量即可。

臉部仰起，所以繪製眼
睛線稿時，要將眼皮線
條朝向斜上方。

上半身稍微往後仰，
所以身體前側幾乎呈
平面。而腹部以下的
下半身線條，也請以
直線處理。

背部至腰部的弧線較
緩和，臀部的圓弧則
要很確實，如此就能
夠表現出富女性感的
肌肉。

**2**

肌肉呈現

上半身稍微往後仰，所以在繪製
肌肉時，要強調腰部至臀部的線
條，以詮釋出女性特有的質感。

左腿稍微彎曲，所以
小腿肚要稍微隆起。

## 3
細部草稿

決定服裝與髮型。圍裙的蝴蝶結綁在腰後，所以腰部一帶的服裝線稿，要貼身一點比較自然。

ARRANGE

**嗅聞花香時的陶醉表情**

這裡試著描繪女性臉部朝向花卉的姿勢，並搭配女性陶醉凝視著花，盡情享受香氣的表情。

畫出寬鬆的上衣袖子，能夠強調手臂細緻感與女人味。

左膝蓋彎曲，所以圍裙布料會隆起，雙腿之間的布料也會鬆垮垮的。

圍裙打結處在腰部一帶。畫出縱長三角形的結，就能夠表現出蝴蝶結的視覺效果。

右眼被擋住了，但是透過捲翹的睫毛，表現出朝上的存在感。

不必描繪花莖，只要畫出密集感，看起來就很像花束。

## 4
完成圖

繪製女性頭髮與服裝等細節、花卉。這裡請想像聞花的女性心情，打造出陶醉的表情吧。

沿著稍微彎曲的左腿線條，描繪出圍裙的皺褶。

左右腿之間的布料鬆垮垮的，所以要在這一帶繪製陰影以表現出立體感。

畫出腳踝的骨頭，表現出女性肌肉量較少的細緻腳踝。

# POSE 30 站立＋畫圖

仰望 斜向

面向畫布正在繪畫的女孩。這裡要以透視圖的概念，
表現腿部至頭部的呈現，同時也要顧及與畫架之間的距離感等。

光

## 1 簡略線稿

仰視視角下的物體，會由下至上漸細。這裡先想像三角形，將頭視為頂點，畫出雙腿往頭部漸細的視覺效果。

遠側肩膀稍微露出，所以線稿時也要畫出來。

繪製上半身的線稿時，要以肩膀→胸部頂點→正中線相連的感覺繪製。

左手的調色盤與手部平行，手腕至下臂要畫得較短，以打造出遠近感。

腰部稍微往前挺出的姿勢，所以繪製下半身線稿時，大腿與小腿要大幅度反折。

幾乎看不見臀部，但在繪製肌肉時，仍要表現出少許圓潤感，打造出符合女性形象的體型。

表現出視線朝著畫布的視覺效果。

同時配置畫架與身體的角度，打造出相對的構圖。

## 2 肌肉呈現

請留意臀部一帶與雙腿的和緩曲線。在描繪臉部線稿時，要想像看著畫布的場景。

要注意大腿至腳踝並非一直線。確實畫出突出的膝蓋，能夠打造出腿部線條的層次感。

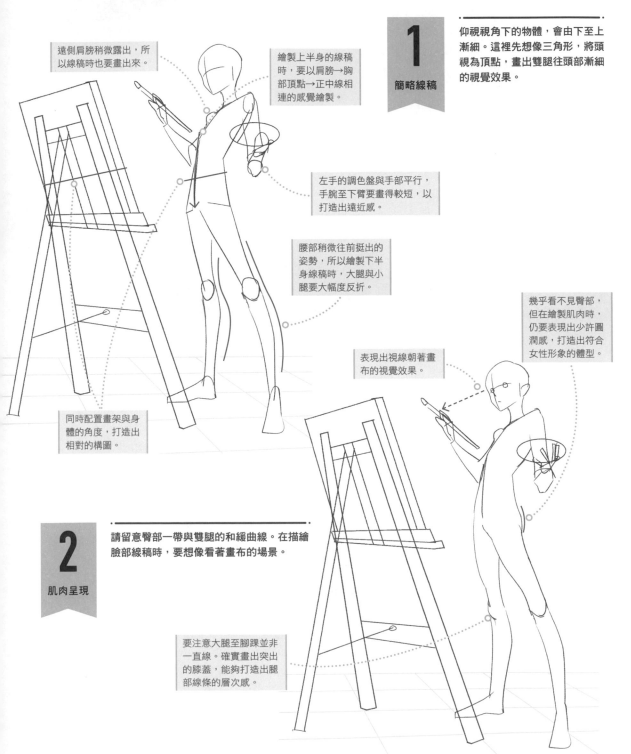

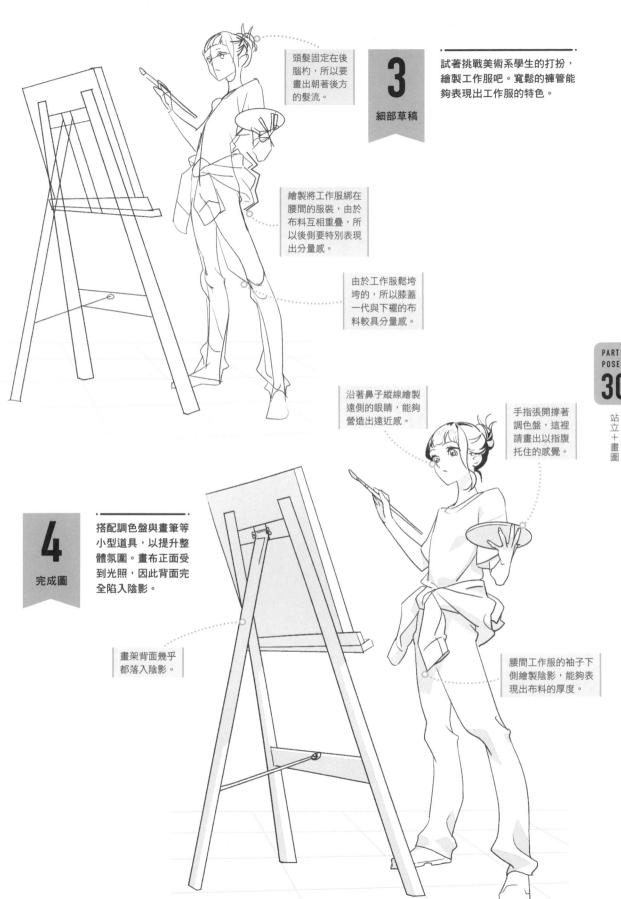

頭髮固定在後腦杓，所以要畫出朝著後方的髮流。

**3**
細部草稿

試著挑戰美術系學生的打扮，繪製工作服吧。寬鬆的褲管能夠表現出工作服的特色。

繪製將工作服綁在腰間的服裝，由於布料互相重疊，所以後側要特別表現出分量感。

由於工作服鬆垮垮的，所以膝蓋一代與下襬的布料較具分量感。

沿著鼻子縱線繪製遠側的眼睛，能夠營造出遠近感。

手指張開撐著調色盤，這裡請畫出以指腹托住的感覺。

**4**
完成圖

搭配調色盤與畫筆等小型道具，以提升整體氛圍。畫布正面受到光照，因此背面完全陷入陰影。

畫架背面幾乎都落入陰影。

腰間工作服的袖子下側繪製陰影，能夠表現出布料的厚度。

# POSE 31

微俯視
斜　向

# 走路＋迎著風

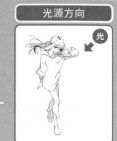

光

面向風稍微彎腰走路的女性。
這裡要注意往前走的女性左右腳的遠近感，以及風的表現法。

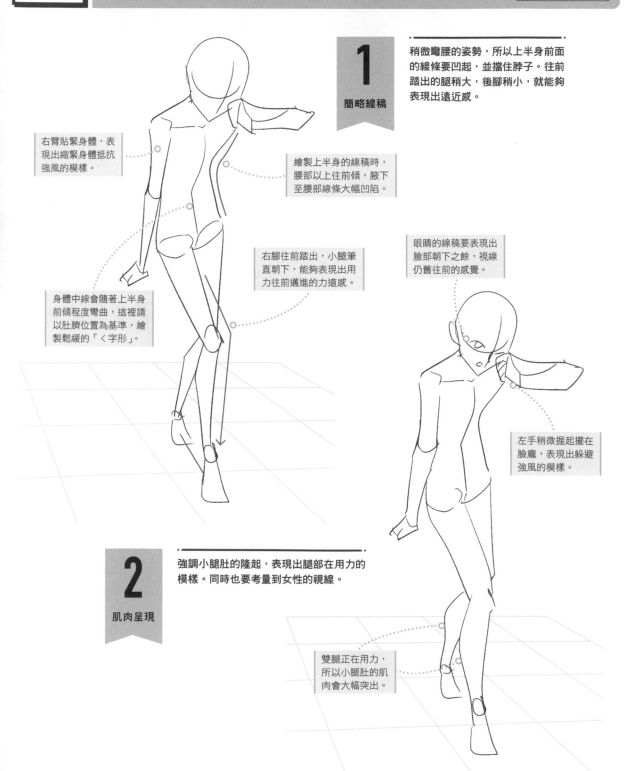

**1**
簡略線稿

稍微彎腰的姿勢，所以上半身前面的線條要凹起，並擋住脖子。往前踏出的腿稍大，後腳稍小，就能夠表現出遠近感。

右臂貼緊身體，表現出縮緊身體抵抗強風的模樣。

繪製上半身的線稿時，腰部以上往前傾，腋下至腰部線條大幅凹陷。

右腳往前踏出，小腿筆直朝下，能夠表現出用力往前邁進的力道感。

眼睛的線稿要表現出臉部朝下之餘，視線仍舊往前的感覺。

身體中線會隨著上半身前傾程度彎曲，這裡請以肚臍位置為基準，繪製鬆緩的「ㄑ字形」。

左手稍微握起擺在臉龐，表現出躲避強風的模樣。

**2**
肌肉呈現

強調小腿肚的隆起，表現出腿部在用力的模樣。同時也要考量到女性的視線。

雙腿正在用力，所以小腿肚的肌肉會大幅突出。

**3**

細部草稿

透過衣物表現出層次感，畫出貼緊身體的部分，以及被風吹動的部分。頭髮的動態則是表現風有多強的一大重點。

衣服肩膀部分畫出波浪線條，營造出強風灌滿衣物的感覺。

將髮束畫出大幅度的波浪，以打造出動態。

抬起左臂讓腋下的下方出現大幅度的空白。

強風從正面吹來的時候，整體衣物都會往後方飄動。

**打造髮流時
要留意髮旋至髮梢的連接**

頭髮大幅度飄動時，要留意連髮根處都會動，而不是只有髮梢而已。用髮束的概念繪製弧度，就能夠表現頭髮的飄動感。

左眼緊閉，右眼則以銳利的眼神凝視行進方向，表現出堅持要往前走的強烈意志。

**4**

完成圖

銳利的視線，讓人感受到風的強勁。髮梢分開，表現出自然的動態。

往前踏出的腿幾乎沒有陰影，後方的腿則布滿陰影，藉此打造出明確的前後關係。

握住的右手只露出大拇指與食指。

# POSE 32

# 坐在椅子上＋拿尺畫線

光源方向

光

坐在椅子上拿尺畫線的女學生。
這裡要考慮到俯視的視角下，拿筆與壓尺的手部動作該怎麼呈現。

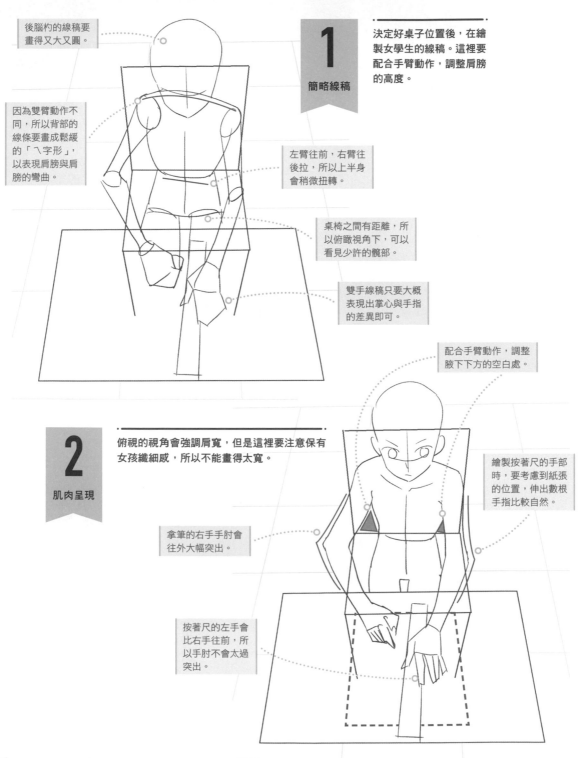

**後腦杓的線稿要畫得又大又圓。**

**因為雙臂動作不同，所以背部的線條要畫成鬆緩的「ㄟ字形」，以表現肩膀與肩膀的彎曲。**

## 1 簡略線稿

決定好桌子位置後，在繪製女學生的線稿。這裡要配合手臂動作，調整肩膀的高度。

**左臂往前，右臂往後拉，所以上半身會稍微扭轉。**

**桌椅之間有距離，所以俯瞰視角下，可以看見少許的髖部。**

**雙手線稿只要大概表現出掌心與手指的差異即可。**

**配合手臂動作，調整腋下下方的空白處。**

## 2 肌肉呈現

俯視的視角會強調肩寬，但是這裡要注意保有女孩纖細感，所以不能畫得太寬。

**繪製按著尺的手部時，要考慮到紙張的位置，伸出數根手指比較自然。**

**拿筆的右手手肘會往外大幅突出。**

**按著尺的左手會比右手往前，所以手肘不會太過突出。**

頭髮從髮旋出發，分別朝左下、右下與正下方分散，藉此表現出髮流的動態感。

衣領中心是領結，打結的部分要稍微變形。

水手服的衣領會朝著胸口呈V字形。

**3**

細部草稿

邊考慮俯視可看見的髮流與制服呈現方法，描繪細部。此外也要留意拿筆的方法等。

大拇指與食指順著筆的形狀，剩下的手指則斜向朝著食指。

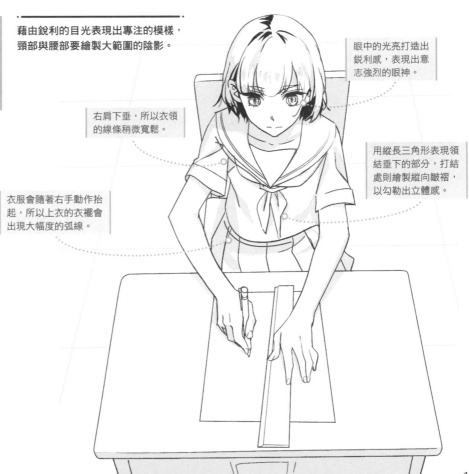

**4**

完成圖

藉由銳利的目光表現出專注的模樣，頸部與腰部要繪製大範圍的陰影。

眼中的光亮打造出銳利感，表現出意志強烈的眼神。

右肩下垂，所以衣領的線條稍微寬鬆。

用縱長三角形表現領結垂下的部分，打結處則繪製縱向皺褶，以勾勒出立體感。

衣服會隨著右手動作抬起，所以上衣的衣襬會出現大幅度的弧線。

POSE

# 33

微仰望

正面

# 蹲下＋伸手

花店的男性店員蹲著觀察花卉的外觀。
試著想像男性正面雙腳打開的模樣，並留意花桶與人物的前後位置。

光源方向

光

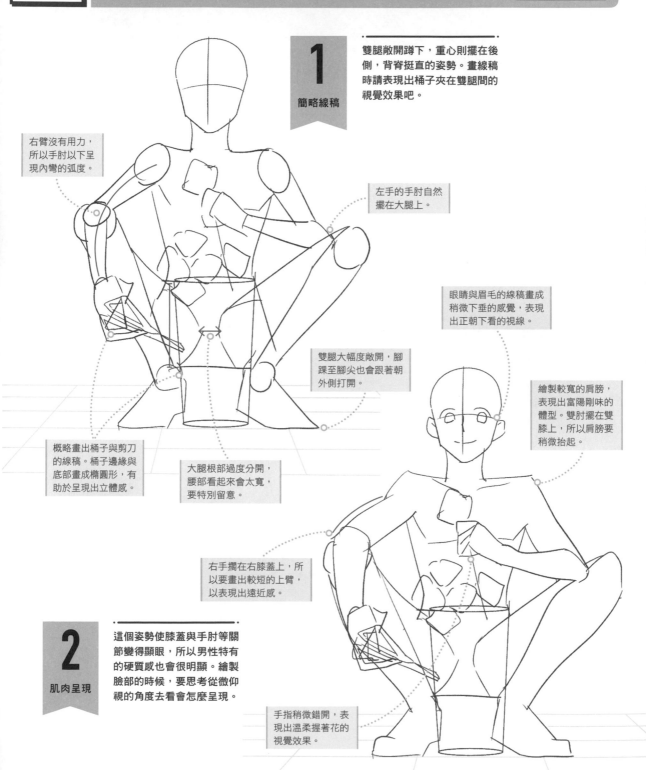

**1**

簡略線稿

雙腿敞開蹲下，重心則擺在後側，背脊挺直的姿勢。畫線稿時請表現出桶子夾在雙腿間的視覺效果吧。

右臂沒有用力，所以手肘以下呈現內彎的弧度。

左手的手肘自然擺在大腿上。

眼睛與眉毛的線稿畫成稍微下垂的感覺，表現出正朝下看的視線。

繪製較寬的肩膀，表現出富陽剛味的體型。雙肘擺在雙膝上，所以肩膀要稍微抬起。

雙腿大幅度敞開，腳踝至腳尖也會跟著朝外側打開。

概略畫出桶子與剪刀的線稿。桶子邊緣與底部畫成橢圓形，有助於呈現出立體感。

大腿根部過度分開，腰部看起來會太寬，要特別留意。

右手擺在右膝蓋上，所以要畫出較短的上臂，以表現出遠近感。

**2**

肌肉呈現

這個姿勢使膝蓋與手肘等關節變得顯眼，所以男性特有的硬質感也會很明顯。繪製臉部的時候，要思考從微仰視的角度去看會怎麼呈現。

手指稍微錯開，表現出溫柔握著花的視覺效果。

**3**

細部草稿

邊想像在花店工作的店員，邊決定髮型與服裝。
搭配圍裙等小物後，整體氣氛就出來了。

POINT

**蹲下時臀部的下方
會出現空間**

雙腿為了避免身體往後倒，支撐著全身的
重量，因此要注意臀部下方的空間。此外
蹲下時保持背脊挺直是很辛苦的，所以畫
出輕微的駝背會比較自然。

袖子捲到手肘處，所以
只要在手肘以上繪製重
疊的衣物，就能夠清楚
區分上下臂的界線。

想像著鮮花店
的店員，繪製
簡單的圍裙。

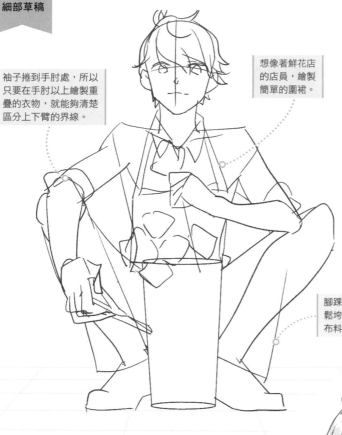

腳踝一帶的褲管
鬆垮垮，多出的
布料會往下垂。

視線朝下時，黑
眼珠也要朝下。

**4**

完成圖

陰影的繪製以被桶子擋住的腳踝、擱著手臂的
膝蓋為主，並進一步描繪花卉與桶子的細節。

仰視的構圖下，嘴
巴與下巴的部分要
畫得寬廣一點。

邊參考喜歡的花卉
形狀，邊調整每一
朵花的角度，以打
造出立體感。

褲管畫成筒狀再搭
配陰影，就能夠進
一步提升立體感。

桶子與腿都在身體
前方，所以臀部一
帶會出現陰影。

# 表現人物的頭髮特徵

髮型是表現出人物個性時，不可或缺的要素。
請在畫出頭髮自然的流向與立體感之餘，表現出獨創性吧。

## 各式各樣的女性人物髮型

在留意柔軟的頭髮質感、清爽的觸感等之餘，
表現出女性特質，並配合人物的長相，挑戰
各式各樣的髮型吧。

髮梢方向一致
是鮑伯頭的關鍵

**▌鮑伯頭**

髮旋至髮梢稍微隆
起，以打造出分量
感。並以髮梢聚集
在同一處的感覺，
畫出朝內的弧線。

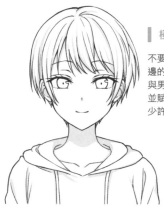

**▌極短髮**

不要露出太多耳朵，臉
邊的頭髮稍長，就能夠
與男性短髮做出區分。
並賦予耳朵附近的髮梢
少許動態吧。

**▌鬆軟的中長髮**

中長直髮的髮梢會在鎖骨以
下，燙捲後就會落在肩膀。
在表現捲髮時，請以髮束為
單位繪製波浪狀。

試著挑戰外捲的捲髮吧

瀏海與髮梢的動態
能夠提升時髦感

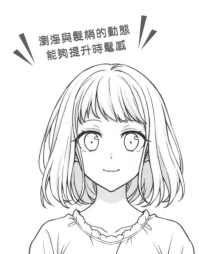

**▌短髮**

長度大概在下巴的下面，但是賦予髮梢
動態感的話，就能夠表現出與鮑伯頭的
差異。瀏海偏短的話，看起來更青春。

藉由髮際線的陰影
打造出頭髮的立體感！

**▌齊下巴短髮**

外側的頭髮較長，內側較短，
藉此讓髮梢齊高的髮型。比鮑
伯頭更具成熟氣息。

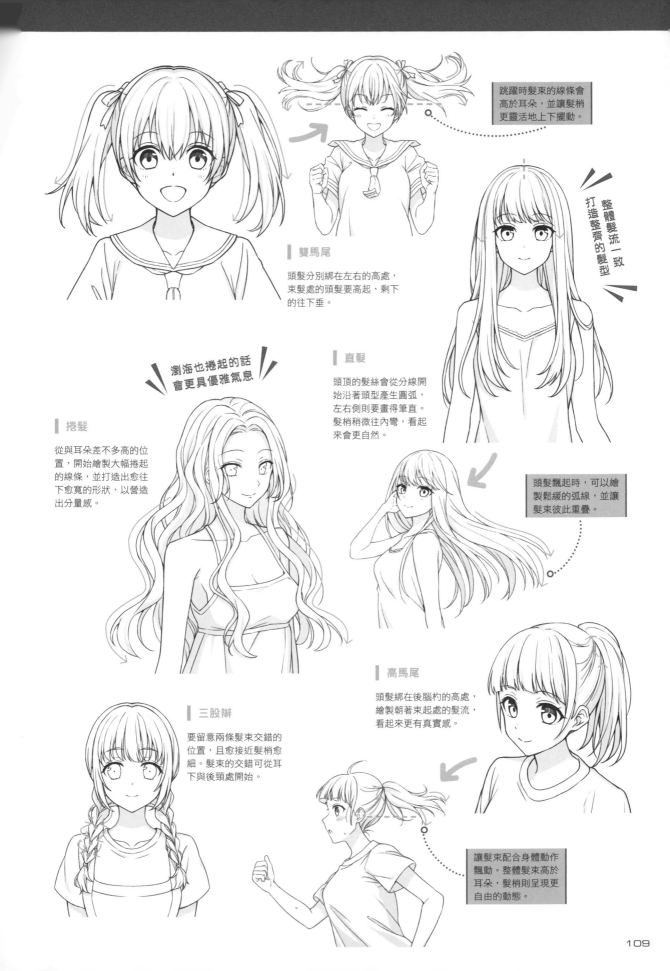

跳躍時髮束的線條會高於耳朵，並讓髮梢更靈活地上下擺動。

整體髮流一致打造整齊的髮型

### 雙馬尾

頭髮分別綁在左右的高處，束髮處的頭髮要高起，剩下的往下垂。

瀏海也捲起的話會更具優雅氣息

### 直髮

頭頂的髮絲會從分線開始沿著頭型產生圓弧，左右側則要畫得筆直。髮梢稍微往內彎，看起來會更自然。

### 捲髮

從與耳朵差不多高的位置，開始繪製大幅捲起的線條，並打造出愈往下愈寬的形狀，以營造出分量感。

頭髮飄起時，可以繪製鬆緩的弧線，並讓髮束彼此重疊。

### 高馬尾

頭髮綁在後腦杓的高處，繪製朝著束起處的髮流，看起來更有真實感。

### 三股辮

要留意兩條髮束交錯的位置，且愈接近髮梢愈細。髮束的交錯可從耳下與後頸處開始。

讓髮束配合身體動作飄動。整體髮束高於耳朵，髮梢則呈現更自由的動態。

## 各式各樣的男性人物髮型

調整髮量、質感等，就能夠塑造出不同的風格，此外繪製時也要留意頭型。

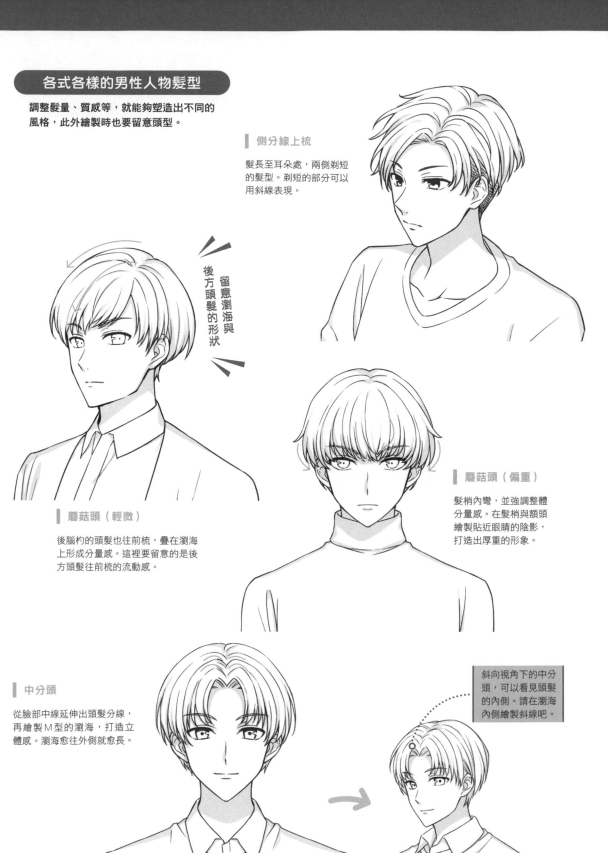

### 側分線上梳

髮長至耳朵處，兩側剃短的髮型。剃短的部分可以用斜線表現。

留意瀏海與後方頭髮的形狀

### 蘑菇頭（輕微）

後腦杓的頭髮也往前梳，疊在瀏海上形成分量感。這裡要留意的是後方頭髮往前梳的流動感。

### 蘑菇頭（偏重）

髮梢內彎，並強調整體分量感。在髮梢與額頭繪製貼近眼睛的陰影，打造出厚重的形象。

### 中分頭

從臉部中線延伸出頭髮分線，再繪製 M 型的瀏海，打造立體感。瀏海愈往外側就愈長。

斜向視角下的中分頭，可以看見頭髮的內側。請在瀏海內側繪製斜線吧。

**龐克刺蝟頭**

頭髮朝上豎起，形成縱長的輪廓。此外也不妨繪製從耳朵與頸部後方探出的頭髮。

**微卷（短髮）**

繪製瀏海立體感的同時，藉由鬆軟的髮梢弧度，表現出動態感。在意識頭髮分線的同時，繪製出朝著後腦杓延伸的分量感。

頭頂與耳朵一帶的頭髮均捲起

也可以搭配單側頭髮塞至耳後，讓臉部看起來更清爽。

繪製圓弧感明顯的中性髮型同時也要留意髮旋

**清爽的王子髮型**

長度稍微蓋住耳朵的直髮，瀏海朝向側邊，側邊髮流著順著臉型，就能夠營造出中性的溫柔形象。

試著搭配較隨機的髮絲動態

**捲髮（長髮）**

繪製男性捲長髮時，控制在髮梢有波浪的狀態即可。搭配中分瀏海以露出額頭，看起來就自然不造作。

髮絲順著歪頭的動作流動，打造出清爽柔順的髮質。

繪製將頭髮往後撥的動作時，要讓髮絲順著梳起的方向發展。

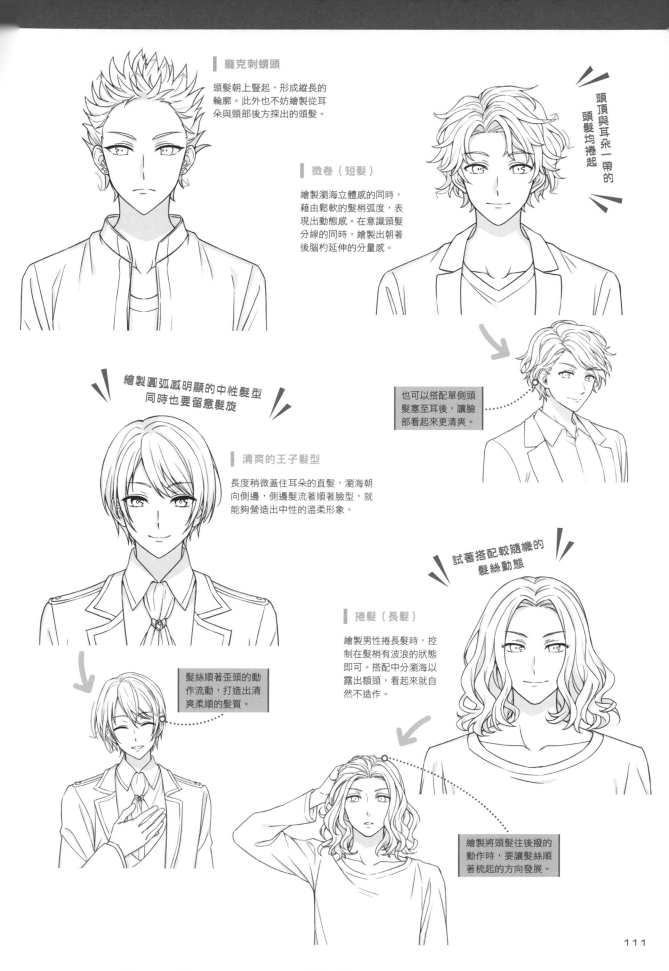

111

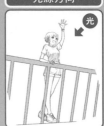

POSE

# 34

仰望

斜向

# 站立＋揮手

站在欄杆前揮手的畫面。
這裡在繪製全身姿勢的時候，要考量到與欄杆之間的距離。

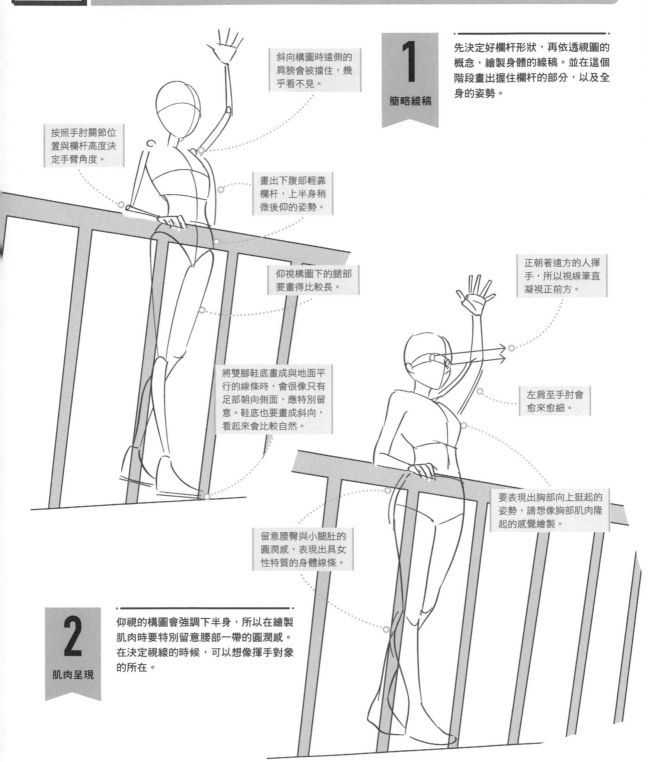

**1**

簡略線稿

先決定好欄杆形狀，再依透視圖的概念，繪製身體的線稿。並在這個階段畫出握住欄杆的部分，以及全身的姿勢。

斜向構圖時遠側的肩膀會被擋住，幾乎看不見。

按照手肘關節位置與欄杆高度決定手臂角度。

畫出下腹部輕靠欄杆，上半身稍微後仰的姿勢。

仰視構圖下的腿部要畫得比較長。

正朝著遠方的人揮手，所以視線筆直凝視正前方。

左肩至手肘會愈來愈細。

將雙腳鞋底畫成與地面平行的線條時，會很像只有足部朝向側面，應特別留意。鞋底也要畫成斜向，看起來會比較自然。

要表現出胸部向上挺起的姿勢，請想像胸部肌肉隆起的感覺繪製。

留意腰臀與小腿肚的圓潤感，表現出具女性特質的身體線條。

**2**

肌肉呈現

仰視的構圖會強調下半身，所以在繪製肌肉時要特別留意腰部一帶的圓潤感。在決定視線的時候，可以想像揮手對象的所在。

## 3

細部草稿

賦予臉部更明顯的動態，打造出向遠方對象搭話的視覺效果。這裡配合姿勢散發出的氛圍，表現出活潑的女性氣質。

後腦杓的頭髮畫得鬆軟，就會呈現出立體感。

笑著向遠方對象搭話，所以嘴巴與眼睛也大幅張開吧。

抬起這隻手的袖口會出現多餘的布料。

貼緊腰臀線條的短褲，僅大腿部分稍微寬鬆，就能夠表現出身材纖細感。

手臂抬高，所以胸部下方要有幾條代表拉緊的皺褶。

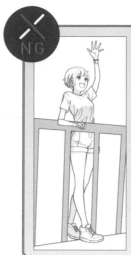
頸部比臉更後面，所以整體都落入陰影，這麼做可以表現出人物臉部的立體感。

## 4

完成圖

邊思考仰視時有哪些地方會陷入陰影，在頸部與腹部等處繪製陰影。並畫好手錶與帆布鞋等的細節。

胸部下方的陰影，能夠強調胸前的隆起，表現出挺胸的姿勢。

短褲畫出沿著鼠蹊部成型皺褶或陰影。

踩在後方的腿繪製陰影，有助於表現遠近感。

# POSE 35

俯視
斜向

# 雙手向上伸長

雙手往上伸長，將整個身體往上拉的姿勢。
這裡請搭配想睡的表情，努力傳達出場景的氛圍吧。

光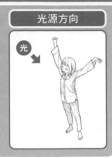

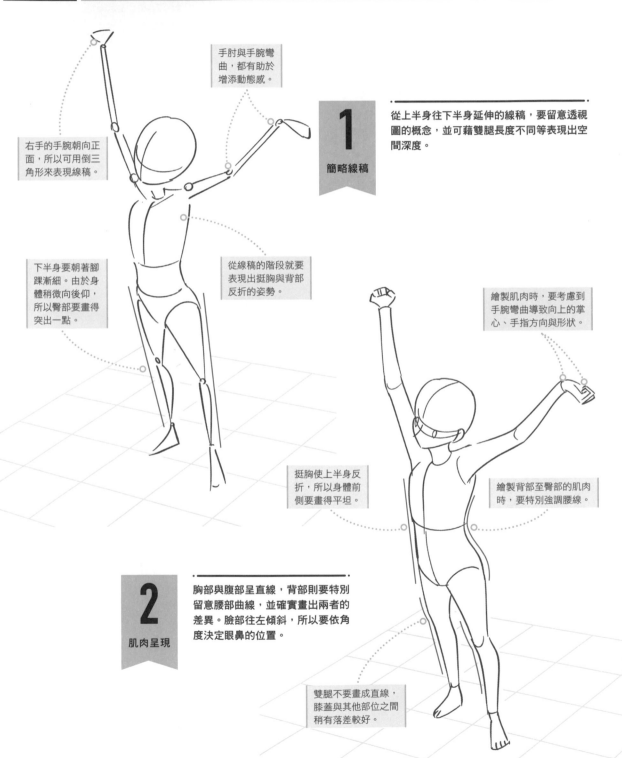

手肘與手腕彎曲，都有助於增添動態感。

右手的手腕朝向正面，所以可用倒三角形來表現線稿。

下半身要朝著腳踝漸細。由於身體稍微向後仰，所以臀部要畫得突出一點。

從線稿的階段就要表現出挺胸與背部反折的姿勢。

**1** 簡略線稿

從上半身往下半身延伸的線稿，要留意透視圖的概念，並可藉雙腿長度不同等表現出空間深度。

繪製肌肉時，要考慮到手腕彎曲導致向上的掌心、手指方向與形狀。

挺胸使上半身反折，所以身體前側要畫得平坦。

繪製背部至臀部的肌肉時，要特別強調腰線。

**2** 肌肉呈現

胸部與腹部呈直線，背部則要特別留意腰部曲線，並確實畫出兩者的差異。臉部往左傾斜，所以要依角度決定眼鼻的位置。

雙腿不要畫成直線，膝蓋與其他部位之間稍有落差較好。

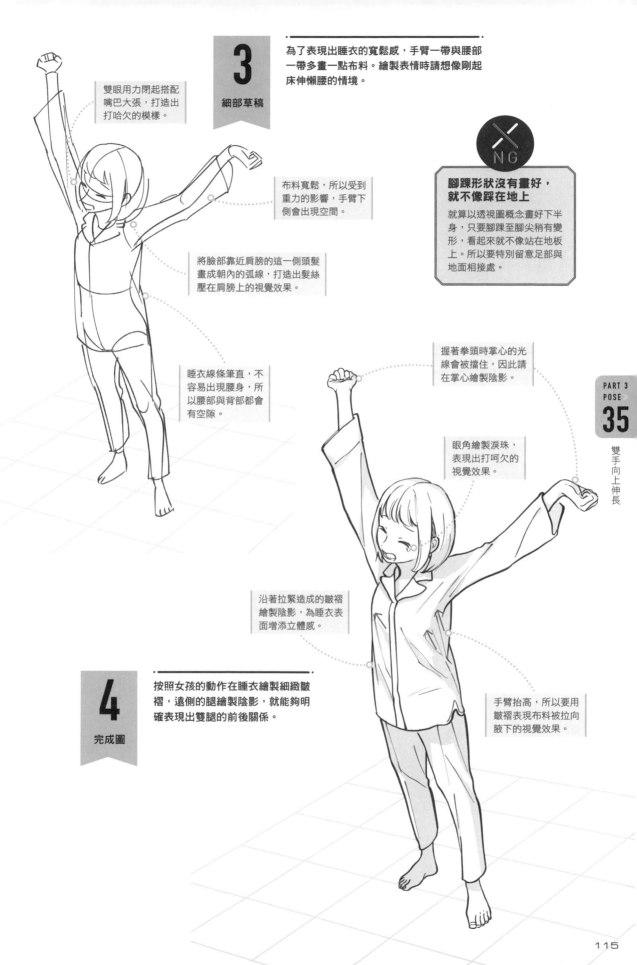

**3**
細部草稿

為了表現出睡衣的寬鬆感，手臂一帶與腰部一帶多畫一點布料。繪製表情時請想像剛起床伸懶腰的情境。

雙眼用力閉起搭配嘴巴大張，打造出打哈欠的模樣。

布料寬鬆，所以受到重力的影響，手臂下側會出現空間。

將臉部靠近肩膀的這一側頭髮畫成朝內的弧線，打造出髮絲壓在肩膀上的視覺效果。

睡衣線條筆直，不容易出現腰身，所以腰部與背部都會有空隙。

**NG**

**腳踝形狀沒有畫好，就不像踩在地上**

就算以透視圖概念畫好下半身，只要腳踝至腳尖稍有變形，看起來就不像站在地板上。所以要特別留意足部與地面相接處。

握著拳頭時掌心的光線會被擋住，因此請在掌心繪製陰影。

眼角繪製淚珠，表現出打呵欠的視覺效果。

沿著拉緊造成的皺褶繪製陰影，為睡衣表面增添立體感。

**4**
完成圖

按照女孩的動作在睡衣繪製細緻皺褶，遠側的腿繪製陰影，就能夠明確表現出雙腿的前後關係。

手臂抬高，所以要用皺褶表現布料被拉向腋下的視覺效果。

# POSE 36

俯視 斜向

# 走路＋雙手插口袋

一起來描繪以前傾姿勢走路的人。
光是手插口袋走路的模樣，就能夠表現出人物在思考的視覺效果。

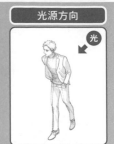

光

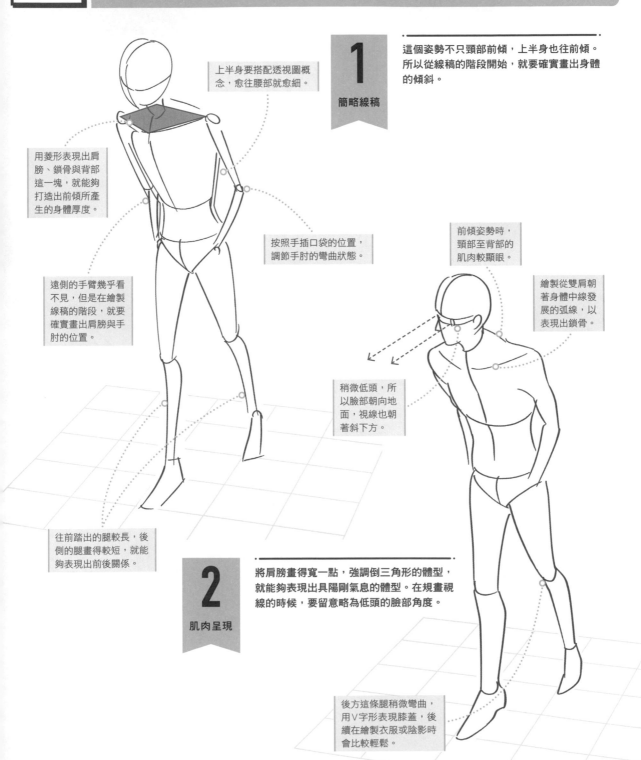

上半身要搭配透視圖概念，愈往腰部就愈細。

**1** 簡略線稿

這個姿勢不只頸部前傾，上半身也往前傾。所以從線稿的階段開始，就要確實畫出身體的傾斜。

用菱形表現出肩膀、鎖骨與背部這一塊，就能夠打造出前傾所產生的身體厚度。

按照手插口袋的位置，調節手肘的彎曲狀態。

前傾姿勢時，頸部至背部的肌肉較顯眼。

繪製從雙肩朝著身體中線發展的弧線，以表現出鎖骨。

遠側的手臂幾乎看不見，但是在繪製線稿的階段，就要確實畫出肩膀與手肘的位置。

稍微低頭，所以臉部朝向地面，視線也朝著斜下方。

往前踏出的腿較長，後側的腿畫得較短，就能夠表現出前後關係。

**2** 肌肉呈現

將肩膀畫得寬一點，強調倒三角形的體型，就能夠表現出具陽剛氣息的體型。在規畫視線的時候，要留意略為低頭的臉部角度。

後方這條腿稍微彎曲，用V字形表現膝蓋，後續在繪製衣服或陰影時會比較輕鬆。

**3**

細部草稿

邊想像人物的心情，畫出有些落寞的表情也不錯。
這裡要確實掌握朝前敞開的外套形狀。

透過嘴角朝下與面
無表情，表現出晦
暗與寂寥的心情。

手插口袋會
影響外套下
襬的形狀。

外套往前敞開，所
以會露出內裡。

**將手插進口袋時，
褲子正面會出現橫向皺褶**

手插進口袋時，會將褲子前方的布料撐
起，將這裡產生的橫皺褶畫大一點，則
有助於表現出雙腿前後走動的感覺。

前傾姿勢導致胸口
下方產生陰影。

外套布料筆挺，
所以要畫出較大
的皺褶。

上衣合身，所以胸口不容
易產生皺摺，多餘的布料
會集中在腹部周邊。

大腿的前側受到光
照，小腿出現大片
陰影，打造出腿部
的立體感。

**4**

完成圖

分別按照上衣與外套的質感，繪製皺褶與陰
影。試著收窄眉毛與眼睛的距離，再畫出較
高的鼻梁，打造出輪廓較深也令人印象深刻
的五官。

117

# POSE 37

# 站立＋靠著牆壁

靠著牆壁站立且雙手插在口袋裡的姿勢。
這裡要留意為了支撐體重而用力的部分，以及放鬆的部分。

光源方向

光

## 1 簡略線稿

繪製線稿時要決定好地板與牆壁
的位置，並畫出貼著牆壁的肩胛
骨與左腿。

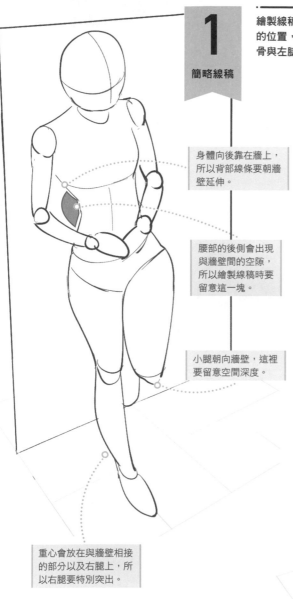

身體向後靠在牆上，
所以背部線條要朝牆
壁延伸。

腰部的後側會出現
與牆壁間的空隙，
所以繪製線稿時要
留意這一塊。

小腿朝向牆壁，這裡
要留意空間深度。

重心會放在與牆壁相接
的部分以及右腿上，所
以右腿要特別突出。

## 2 肌肉呈現

繼續畫出身體的凹凸
起伏。這裡除了要留
意身體的傾斜外，還
要表現出富女性氣質
的身體線條。

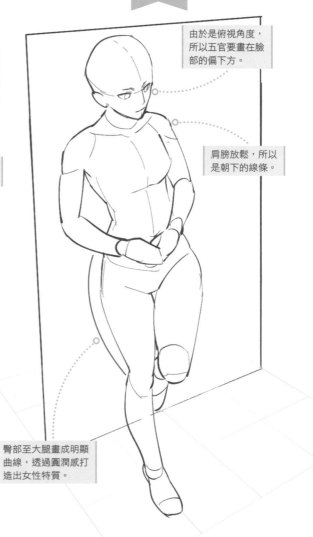

由於是俯視角度，
所以五官要畫在臉
部的偏下方。

肩膀放鬆，所以
是朝下的線條。

臀部至大腿畫成明顯
曲線，透過圓潤感打
造出女性特質。

**3**

細部草稿

穿著過大的帽T，所以布料不會完全貼合身體。這裡請特別留意整體輪廓的表現。

肩膀至胸口一帶畫出緩和的弧度，同時也邊繪製頭髮。

帽T的形狀較寬鬆，所以畫出多餘布料稍微往下垂的視覺效果，就能夠表現出尺寸感。

**4**

完成圖

這裡留意衣服立體感的陰影，以及姿勢所產生的陰影，同時進一步描繪細節。

皺褶與陰影都畫得隨興且偏大，能夠表現出衣服的尺寸感與布料厚度。

雙手放在口袋裡，導致口袋突出，因此陰影會出現在下側。

短褲的褲管線條稍微凌亂，可以打造出隨興的氣氛。

**POINT**

**請留意靠牆的肩膀與腿、接地的腿這3點**

從側面即可看出牆壁與人物的位置關係。從正面看容易以為重心在靠著牆壁的肩膀與左腿上，但可別忘記畫出踩在地面的一腳的繃緊感。

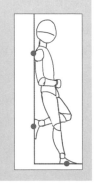

# 站立＋穿著襯衫

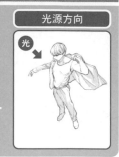

從斜向的俯視角度望向正豪邁穿上襯衫的男性。
上半身至下半身之間要表現出非常明確的遠近感。

角度較大的俯視，使頭部變得特別寬，並要留意將眼睛畫低一點。

**1**

簡略線稿

俯視的角度會強調肩寬，上半身則會形成倒三角形。由於是將手臂往側邊抬高的姿勢，所以胸膛會稍微挺出。

男性正拉開襯衫，所以左臂會抬至與肩膀差不多的高度。

繪製上半身時，要在顧及倒三角形之餘賦予角度。

畫好承受重心的右腿，再繪製近側這條腿。

以透視表現大腿至腳踝之間，因此小腿要畫短一點。

手臂抬到與肩膀同高處，使肩膀的肌肉隆起。

只露出大拇指，表現出衣物捲進掌心的視覺效果。

先畫好胸肌的線條，有助於後續的皺褶表現。

**2**

肌肉呈現

畫出較細的腰線，以強調胸膛的厚度，打造出緊實的身材。此外也別忘了打造大腿與小腿的用力感。

繪製襯衫的線稿時要留意下襬形狀，這個階段可以只畫大概的輪廓即可。

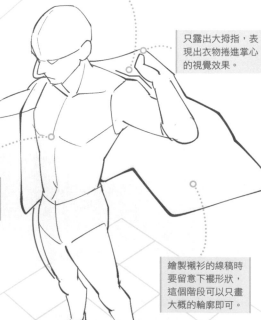

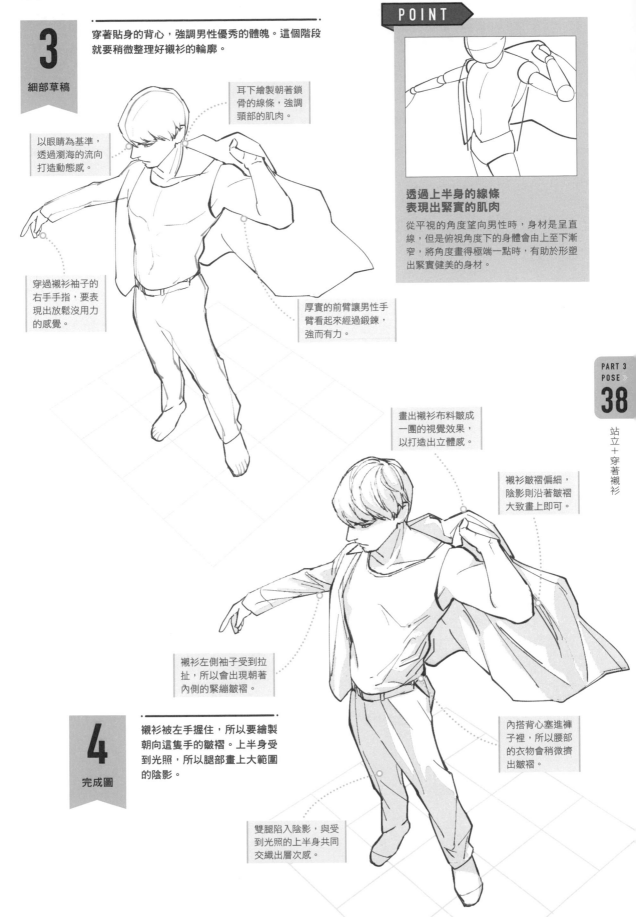

**3**

細部草稿

穿著貼身的背心，強調男性優秀的體魄。這個階段就要稍微整理好襯衫的輪廓。

**透過上半身的線條
表現出緊實的肌肉**

從平視的角度望向男性時，身材是呈直線，但是俯視角度下的身體會由上至下漸窄，將角度畫得極端一點時，有助於形塑出緊實健美的身材。

以眼睛為基準，透過瀏海的流向打造動態感。

耳下繪製朝著鎖骨的線條，強調頸部的肌肉。

穿過襯衫袖子的右手手指，要表現出放鬆沒用力的感覺。

厚實的前臂讓男性手臂看起來經過鍛鍊，強而有力。

畫出襯衫布料皺成一團的視覺效果，以打造出立體感。

襯衫皺褶偏細，陰影則沿著皺褶大致畫上即可。

襯衫左側袖子受到拉扯，所以會出現朝著內側的緊繃皺褶。

內搭背心塞進褲子裡，所以腰部的衣物會稍微擠出皺褶。

**4**

完成圖

襯衫被左手握住，所以要繪製朝向這隻手的皺褶。上半身受到光照，所以腿部畫上大範圍的陰影。

雙腿陷入陰影，與受到光照的上半身共同交織出層次感。

POSE

# 39

仰望
斜向

# 坐在椅子上
# ＋撐著臉頰②

想要為坐在椅子上的姿勢增添變化，關鍵是賦予下半身令人印象深刻的姿勢。這裡就試著繪製極富魄力的男性坐姿。

光源方向

光

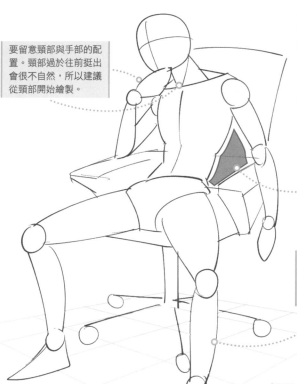

**1**

簡略線稿

繪製線稿時要留意男性坐得很淺，以及身體哪些部分會與椅子接觸。

要留意頸部與手部的配置。頸部過於往前挺出會很不自然，所以建議從頸部開始繪製。

淺坐在椅子時，腰部與椅子間會產生空間。並請將背部線條畫得比椅子還要斜吧。

左腿朝著前方伸展，要留意的是遠側的腿會較長。

繪製出健壯陽剛的四肢肌肉。

身體往後凹起，所以胸膛至腹部的線條呈曲線。

**2**

肌肉呈現

想要打造出氣勢時，從陽剛結實的身材著手會很有效果。

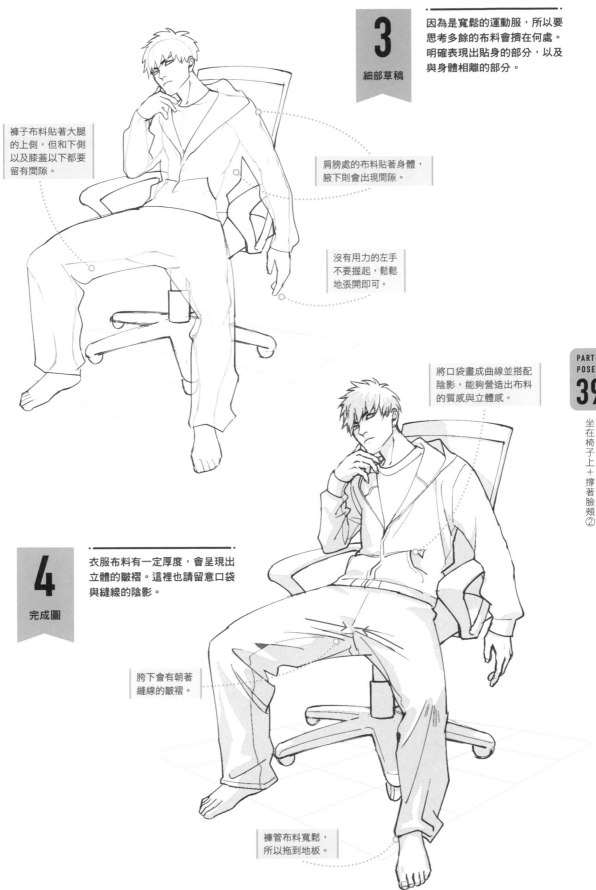

**3** 細部草稿

因為是寬鬆的運動服，所以要思考多餘的布料會擠在何處。明確表現出貼身的部分，以及與身體相離的部分。

褲子布料貼著大腿的上側，但和下側以及膝蓋以下都要留有間隙。

肩膀處的布料貼著身體，腋下則會出現間隙。

沒有用力的左手不要握起，鬆鬆地張開即可。

將口袋畫成曲線並搭配陰影，能夠營造出布料的質感與立體感。

**4** 完成圖

衣服布料有一定厚度，會呈現出立體的皺褶。這裡也請留意口袋與縫線的陰影。

胯下會有朝著縫線的皺褶。

褲管布料寬鬆，所以拖到地板。

# POSE 40

俯視
正面

# 坐在地面上＋抬頭

以俯視的視角望向抱著膝蓋的女孩，因此大部分的身體都藏住了。
這裡在線稿的階段就要確實決定好身體的輪廓。

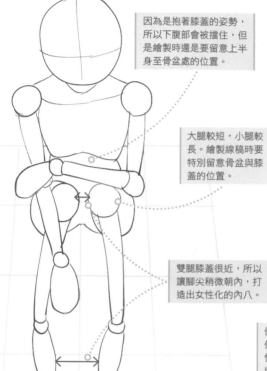

因為是抱著膝蓋的姿勢，
所以下腹部會被擋住，但
是繪製時還是要留意上半
身至骨盆處的位置。

## 1

簡略線稿

俯視的角度較大，所以繪製線稿時
要特別留意身體的遠近感。

大腿較短，小腿較
長。繪製線稿時要
特別留意骨盆與膝
蓋的位置。

俯瞰的視角可以看
見髮旋，決定好髮
旋位置後再繪製髮
流會比較輕鬆。

俯視可以看見肩後，
但是因為是纖細的女
性，所以不能畫得太
過隆起。

雙腿膝蓋很近，所以
讓腳尖稍微朝內，打
造出女性化的內八。

## 2

肌肉呈現

繪製線稿的肌肉。由於是
嬌小的女孩，所以整體要
畫出小巧感。

腳尖朝內的坐姿非常
有女孩子的氣息。

**3**

細部草稿

纖細的臉部與四肢，搭配寬鬆的服裝，能夠強調出少女氣息。

手部不是擺在衣服上，要畫出擺在手臂上的感覺。

衣服尺寸非常大，所以幾乎不會貼緊身體。

**藉由濃密的睫毛與瞳孔的光芒，打造出迷人的雙眼**

俯視構圖會特別強調往上看的眼神，所以這裡對眼睛多費點工夫，透過多重線條勾勒出濃密的睫毛，並賦予瞳孔大量的光線，打造出溼潤的眼睛，表情看起來就很可愛。

袖子稍微蓋住手背，營造出惹人憐愛的氣息。

衣領下的陰影，可以表現出布料厚度與立體感。

**4**

完成圖

這裡要特別留意服裝的寬鬆感，以及皺褶帶來的陰影。此外也透過臉部周遭的陰影，明顯表現出抬頭往上看的視覺效果。

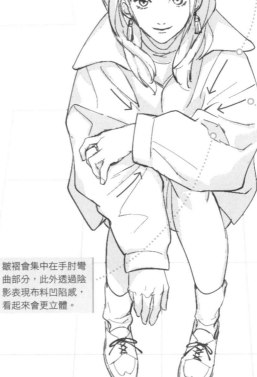

雙手抱著膝蓋，所以皺褶會朝中心聚集。

皺褶會集中在手肘彎曲部分，此外透過陰影表現布料凹陷感，看起來會更立體。

# POSE 41

俯視
斜向

# 趴著＋玩手機

光

女孩躺著玩手機的姿勢。
在描繪以雙手手肘撐起上半身的構圖時，要留意如何表現縱深感。

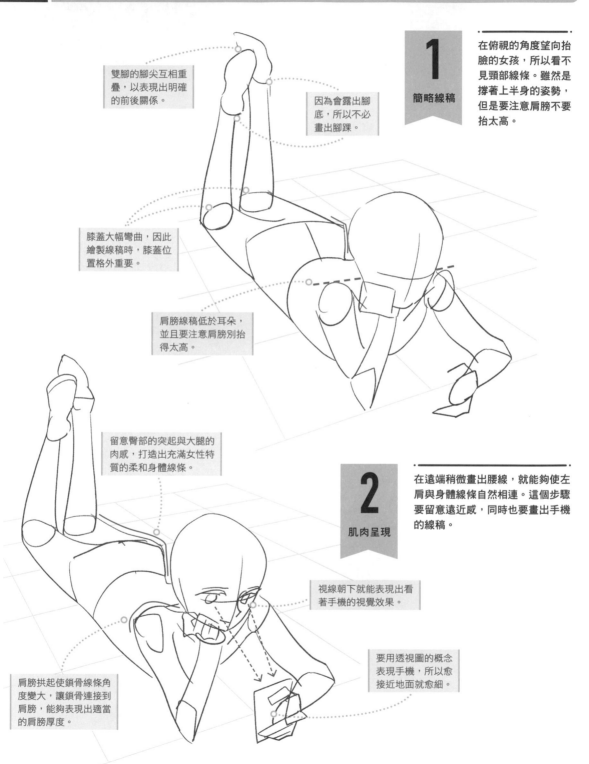

雙腳的腳尖互相重疊，以表現出明確的前後關係。

因為會露出腳底，所以不必畫出腳踝。

膝蓋大幅彎曲，因此繪製線稿時，膝蓋位置格外重要。

肩膀線稿低於耳朵，並且要注意肩膀別抬得太高。

**1** 簡略線稿

在俯視的角度望向抬臉的女孩，所以看不見頸部線條。雖然是撐著上半身的姿勢，但是要注意肩膀不要抬太高。

留意臀部的突起與大腿的肉感，打造出充滿女性特質的柔和身體線條。

**2** 肌肉呈現

在遠端稍微畫出腰線，就能夠使左肩與身體線條自然相連。這個步驟要留意遠近感，同時也要畫出手機的線稿。

視線朝下就能表現出看著手機的視覺效果。

要用透視圖的概念表現手機，所以愈接近地面就愈細。

肩膀拱起使鎖骨線條角度變大，讓鎖骨連接到肩膀，能夠表現出適當的肩膀厚度。

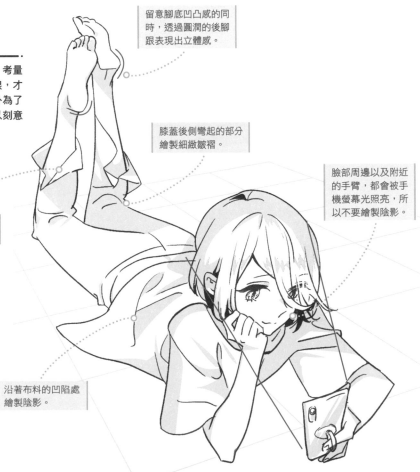

**3**

細部草稿

繪製服裝的時候，要留意趴著造成的布料張開狀態，以及腋下的空間。

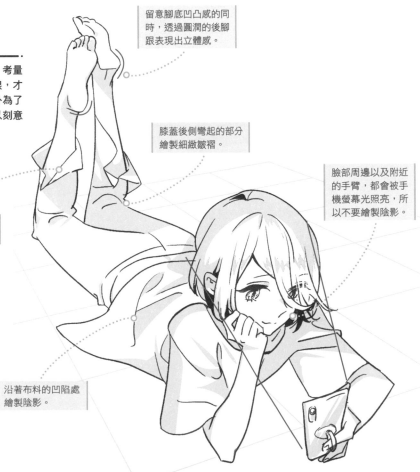

POINT

**繪製左臂線稿時，
要考量到與手機的距離感**

在決定握著手機這隻手的位置時，要邊想像臉部與手機的距離。由於這個姿勢的雙肩稍微抬起且臉部稍微低下，所以要注意別將臉與手機畫得太近了。

決定頭頂的髮旋，再以髮旋為基準，畫出分別朝前後左右流動的髮流。

腋下出現空間，所以袖子下側比較寬鬆。

因為是趴在地上的姿勢，所以多餘的布料會集中在腹部左右兩邊。請畫成從胸口往腰部散開的感覺吧。

**4**

完成圖

繪製陰影的時候，考量到手機螢幕的光線，才會更加逼真。此外為了表現出眼神，可以刻意讓瀏海透明。

留意腳底凹凸感的同時，透過圓潤的後腳跟表現出立體感。

膝蓋後側彎起的部分繪製細緻皺褶。

臉部周邊以及附近的手臂，都會被手機螢幕光照亮，所以不要繪製陰影。

足部朝上彎起，所以布料受到重力影響往下翻。

沿著布料的凹陷處繪製陰影。

# POSE 42

微俯視

斜向

## 躺著＋翹腳

雙臂墊在頭後躺著並翹腳的男性。
這裡要特別留意雙臂的呈現方式，以及翹起的腳的遠近感。

## 1 簡略線稿

近側的腿立起，所以擋住了遠側腿的
根部。這個步驟要特別留意各部位的
線條連接自然程度。

臉部朝上，所以會清楚
露出下巴線條。繪製線
稿時，請明確表現出下
巴與頸部的界線。

左膝蓋以下會由遠至近，
所以要畫得較短。

近側的手臂會露
出上臂，下臂則
要朝著頭部。

臀部畫成斜向的線條，
打造出空間深度。同時
要顧及左腿與遠側臀部
的線條連接。

## 2 肌肉呈現

雙臂繞到頭部後方，因此胸膛會稍微抬起。
雖然是俯視的構圖，但是人物臉部朝上，所
以要特別留意眼睛與頸部的畫法。

整頓腳尖，畫出
朝上的腳趾。

鼻尖朝上，所以要
畫成尖起的形狀。

先畫出頸部至
胸口的中線。

俯視著朝上的臉，所以
眉毛與眼睛都要畫在臉
部偏上方。

留意身體角度的同時，將
後腳跟至腳尖畫成斜線。

**3**

細部草稿

仰躺讓服裝展開，布料都集中在地上。袖口與褲管口都畫成筒狀，有助於增添立體感。

褲管口會出現空隙，這裡畫成筒狀有助於打造立體感。

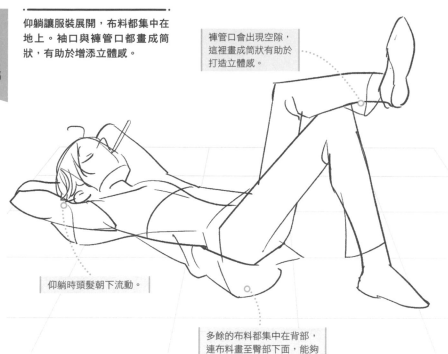

仰躺時頭髮朝下流動。

多餘的布料都集中在背部，連布料畫至臀部下面，能夠表現出男裝偏大的尺寸感。

**4**

完成圖

邊想像右手肘與背部等沒受到光照的場所邊繪製陰影。這裡的關鍵在於繪製陰影時，也要留意腹部凹陷等凹凸狀況。

被左腿擋到的部分會出現陰影，左腳會從遠側往前側斜向突出，所以陰影也要畫成斜向。

遠側的左臂繪製大範圍的陰影。

嘴上咬著冰棒棍或是棒棒糖，表現出閒得發慌的模樣也不錯。

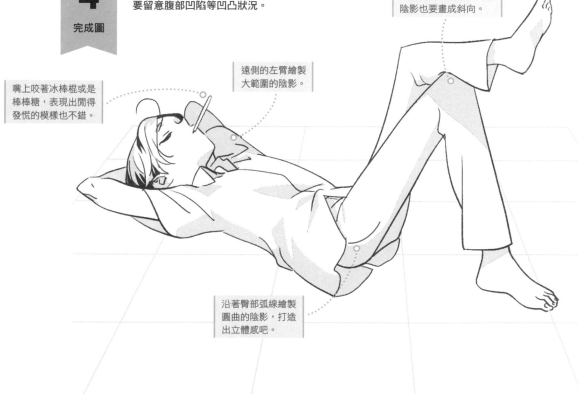

沿著臀部弧線繪製圓曲的陰影，打造出立體感吧。

129

# Izumi

## profile

插畫家。負責遊戲《刀劍亂舞》的鶴丸國永與物吉真宗作畫,並參與《茉莉花官吏傳》系列(石田リンネ著)等輕小説的封面與插圖等。

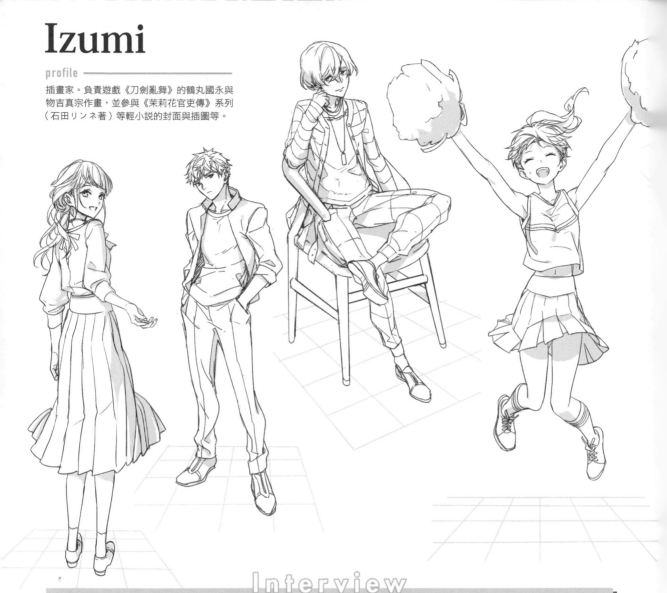

## Interview

**剛開始繪製插圖時,
最不擅長什麼呢?**

剛開始畫的時候……全部都不擅長(笑)。我曾經在某場插畫比賽中得獎,自此開始接插畫工作,但是我總是憑著直覺作畫,所以很快就面臨了工作始終不順利的現實困境。

**那麼是下了哪些苦工,
才讓畫工進步的呢?**

總之最重要的就是「觀察」,包括電影、漫畫、動畫等各種媒介,我會仔細觀察為什麼這些作品的完成度能這麼高,久而久之就養成習慣了。我認為在這個業界應該不是只要養成多方「觀察」的習慣就好,所以在能夠信手畫出自然的人物之前,請多多觀察真實的人類吧。

**繪製插圖的過程中,
最快樂的部分是什麼?**

應該是經過多方嘗試失敗後,總算想到最佳設計的那一瞬間吧。像這種時候,就能夠情緒高昂地展開工作呢……(笑)

**繪製漫畫角色時,
有什麼要特別留意的嗎?**

我會特別留意賦予每個角色不同的逼真表情與呈現方法,其中最重要的就是「手部動作」。我認為手是能夠表現人物心情的部位。

# 描繪動作幅度與角度較大的姿勢吧

這個單元要挑戰的是衝上樓梯、跳躍、伸展操等比 PART 3 更劇烈的動作，還會有雙人構圖登場。在這個階段，就需要想辦法多方表現角色的差異。

# POSE 43 上樓梯

奮力衝上樓梯的場景。配合樓梯的遠近感，
打造出強烈前傾的姿勢，就能夠表現出全力奔跑的氣勢。

光源方向

光

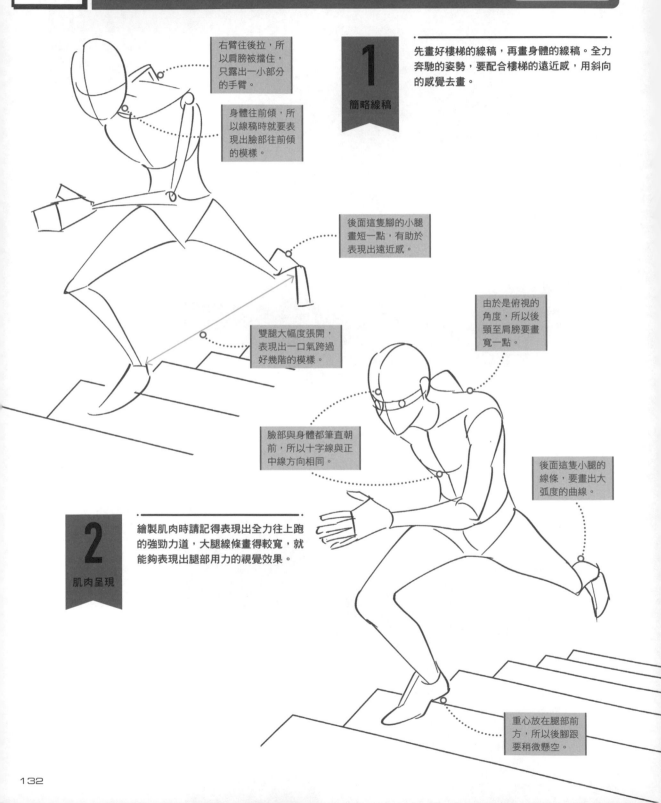

右臂往後拉，所
以肩膀被擋住，
只露出一小部分
的手臂。

身體往前傾，所
以線稿時就要表
現出臉部往前傾
的模樣。

**1** 簡略線稿

先畫好樓梯的線稿，再畫身體的線稿。全力
奔馳的姿勢，要配合樓梯的遠近感，用斜向
的感覺去畫。

後面這隻腳的小腿
畫短一點，有助於
表現出遠近感。

由於是俯視的
角度，所以後
頸至肩膀要畫
寬一點。

雙腿大幅度張開，
表現出一口氣跨過
好幾階的模樣。

臉部與身體都筆直朝
前，所以十字線與正
中線方向相同。

後面這隻小腿的
線條，要畫出大
弧度的曲線。

**2** 肌肉呈現

繪製肌肉時請記得表現出全力往上跑
的強勁力道，大腿線條畫得較寬，就
能夠表現出腿部用力的視覺效果。

重心放在腿部前
方，所以後腳跟
要稍微懸空。

**3** 細部草稿

頭髮與襯衫都往後飄，有助於演繹出男性奮力奔上階梯的視覺效果。

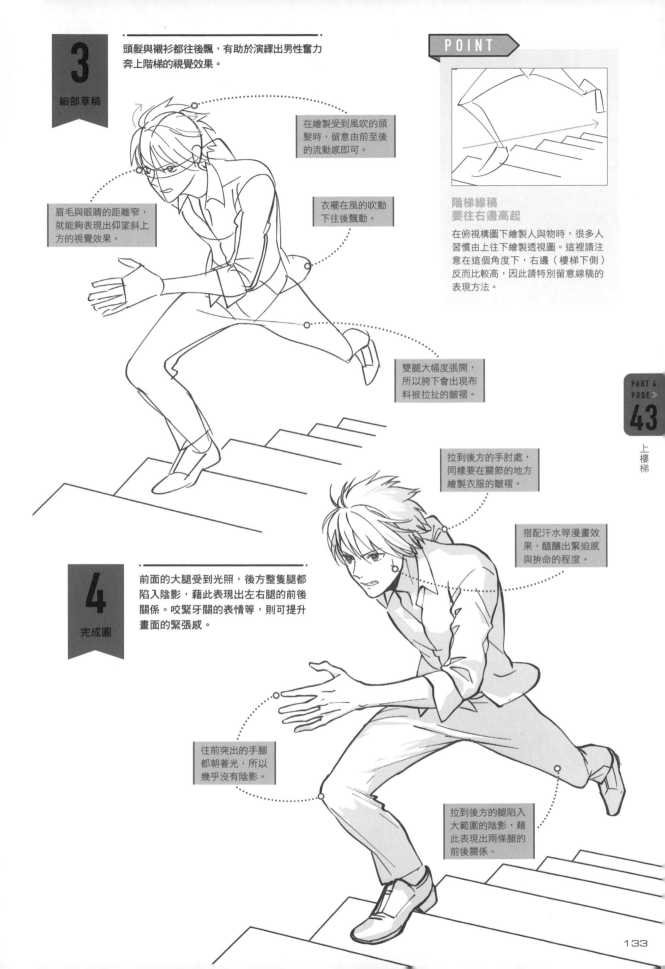

在繪製受到風吹的頭髮時，留意由前至後的流動感即可。

眉毛與眼睛的距離窄，就能夠表現出仰望斜上方的視覺效果。

衣襬在風的吹動下往後飄動。

**階梯線稿要往右邊高起**

在俯視構圖下繪製人與物時，很多人習慣由上往下繪製透視圖。這裡請注意在這個角度下，右邊（樓梯下側）反而比較高，因此請特別留意線稿的表現方法。

雙腿大幅度張開，所以跨下會出現布料被拉扯的皺褶。

拉到後方的手肘處，同樣要在關節的地方繪製衣服的皺褶。

搭配汗水等漫畫效果，醞釀出緊迫感與拚命的程度。

**4** 完成圖

前面的大腿受到光照，後方整隻腿都陷入陰影，藉此表現出左右腿的前後關係。咬緊牙關的表情等，則可提升畫面的緊張感。

往前突出的手腳都朝著光，所以幾乎沒有陰影。

拉到後方的腿陷入大範圍的陰影，藉此表現出兩條腿的前後關係。

# POSE 44

仰望
斜向

# 下樓梯

正跑下樓梯的女孩。雖然速度感也很重要，
但這裡就搭配帶有少女風情的姿勢吧。

光源方向

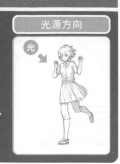

**1**
簡略線稿

先決定好樓梯形狀，再繪製身體的
線稿。由於是仰視的角度，所以下
半身要比上半身長。

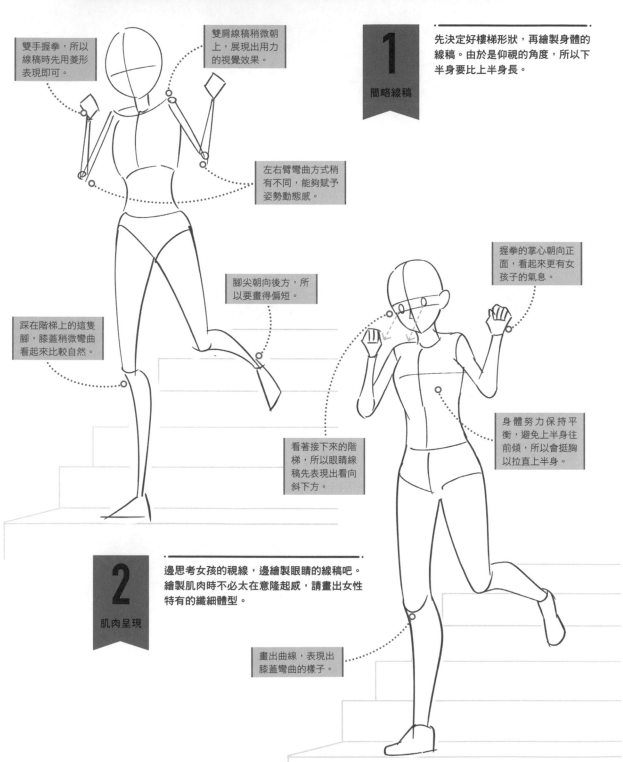

雙手握拳，所以
線稿時先用菱形
表現即可。

雙肩線稿稍微朝
上，展現出用力
的視覺效果。

左右臂彎曲方式稍
有不同，能夠賦予
姿勢動態感。

握拳的掌心朝向正
面，看起來更有女
孩子的氣息。

腳尖朝向後方，所
以要畫得偏短。

踩在階梯上的這隻
腳，膝蓋稍微彎曲
看起來比較自然。

看著接下來的階
梯，所以眼睛線
稿先表現出看向
斜下方。

身體努力保持平
衡，避免上半身往
前傾，所以會挺胸
以拉直上半身。

**2**
肌肉呈現

邊思考女孩的視線，邊繪製眼睛的線稿吧。
繪製肌肉時不必太在意隆起感，請畫出女性
特有的纖細體型。

畫出曲線，表現出
膝蓋彎曲的樣子。

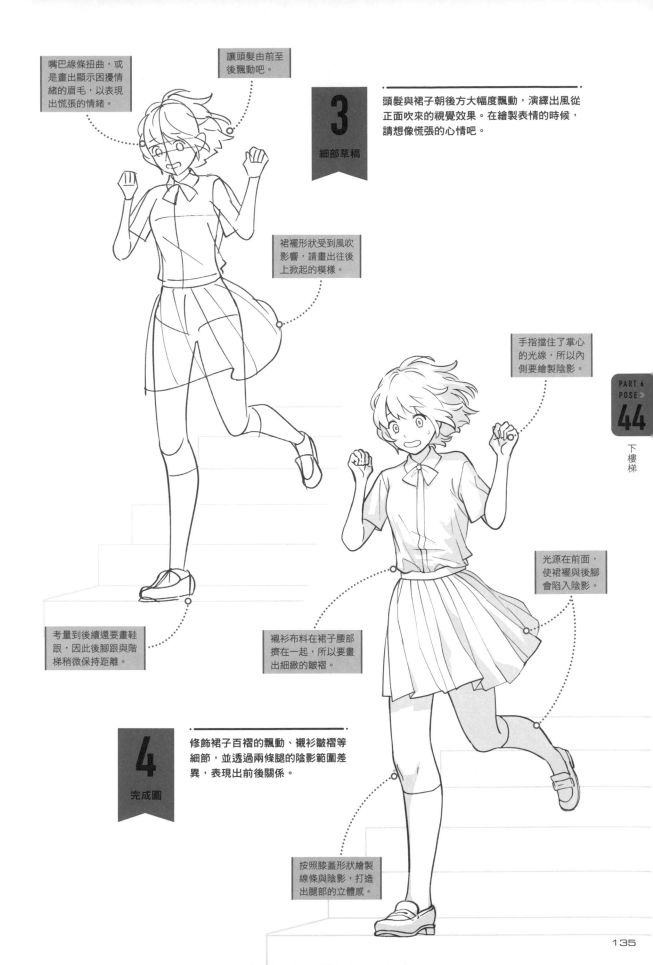

嘴巴線條扭曲，或是畫出顯示困擾情緒的眉毛，以表現出慌張的情緒。

讓頭髮由前至後飄動吧。

**3**
細部草稿

頭髮與裙子朝後方大幅度飄動，演繹出風從正面吹來的視覺效果。在繪製表情的時候，請想像慌張的心情吧。

裙襬形狀受到風吹影響，請畫出往後上掀起的模樣。

手指擋住了掌心的光線，所以內側要繪製陰影。

光源在前面，使裙襬與後腳會陷入陰影。

考量到後續還要畫鞋跟，因此後腳跟與階梯稍微保持距離。

襯衫布料在裙子腰部擠在一起，所以要畫出細緻的皺褶。

**4**
完成圖

修飾裙子百褶的飄動、襯衫皺褶等細節，並透過兩條腿的陰影範圍差異，表現出前後關係。

按照膝蓋形狀繪製線條與陰影，打造出腿部的立體感。

# POSE 45

仰望
斜向

## 兩人面對面

兩名對立的女性，面對面的場景。
仰視要特別留意上半身與下半身的呈現方式。

光↓

**1** 簡略線稿

兩人的站位沒有遠近差異時，就將腳底視為基準點，繪製橫線。透過姿勢的差異，表現出不同的個性。

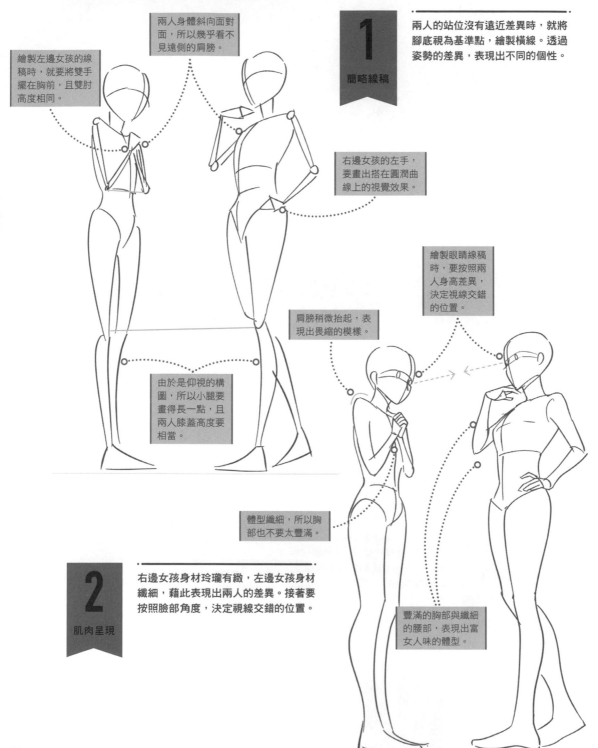

繪製左邊女孩的線稿時，就要將雙手擺在胸前，且雙肘高度相同。

兩人身體斜向面對面，所以幾乎看不見遠側的肩膀。

右邊女孩的左手，要畫出搭在圓潤曲線上的視覺效果。

繪製眼睛線稿時，要按照兩人身高差異，決定視線交錯的位置。

肩膀稍微抬起，表現出畏縮的模樣。

由於是仰視的構圖，所以小腿要畫得長一點，且兩人膝蓋高度要相當。

體型纖細，所以胸部也不要太豐滿。

**2** 肌肉呈現

右邊女孩身材玲瓏有緻，左邊女孩身材纖細，藉此表現出兩人的差異。接著要按照臉部角度，決定視線交錯的位置。

豐滿的胸部與纖細的腰部，表現出富女人味的體型。

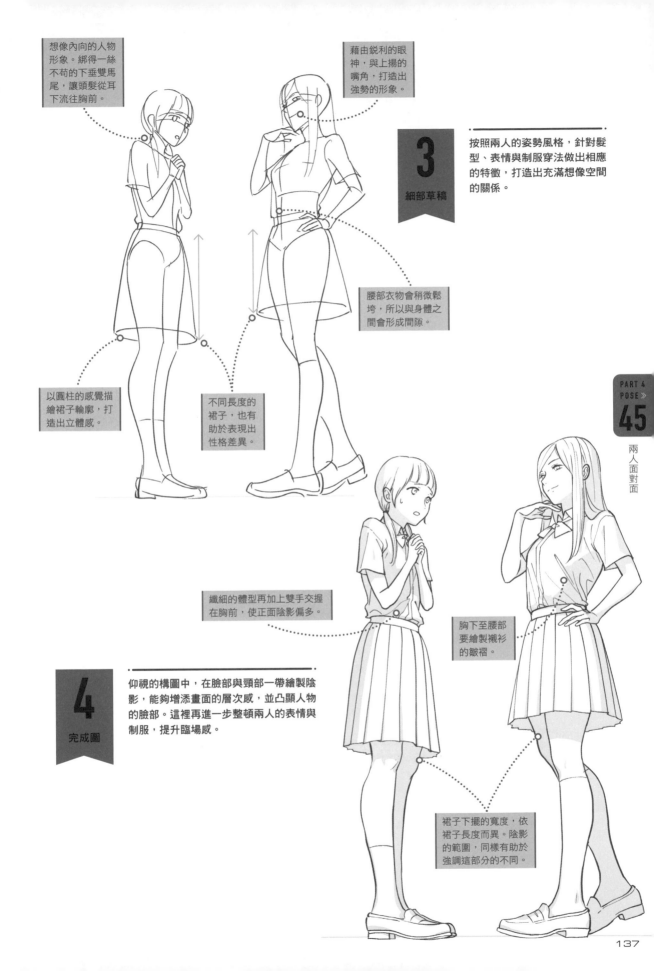

想像內向的人物形象。綁得一絲不苟的下垂雙馬尾，讓頭髮從耳下流往胸前。

藉由銳利的眼神，與上揚的嘴角，打造出強勢的形象。

**3** 細部草稿

按照兩人的姿勢風格，針對髮型、表情與制服穿法做出相應的特徵，打造出充滿想像空間的關係。

腰部衣物會稍微鬆垮，所以與身體之間會形成間隙。

以圓柱的感覺描繪裙子輪廓，打造出立體感。

不同長度的裙子，也有助於表現出性格差異。

纖細的體型再加上雙手交握在胸前，使正面陰影偏多。

胸下至腰部要繪製襯衫的皺褶。

**4** 完成圖

仰視的構圖中，在臉部與頸部一帶繪製陰影，能夠增添畫面的層次感，並凸顯人物的臉部。這裡再進一步整頓兩人的表情與制服，提升臨場感。

裙子下擺的寬度，依裙子長度而異。陰影的範圍，同樣有助於強調這部分的不同。

## POSE 46

俯視 斜向

# 伸手＋回頭

伸手喊人的男孩與回頭的女孩。
這裡要從俯視的角度思考兩人的前後關係。

光

**1**

簡略線稿

繪製線稿時按照地面的透視圖基準線，決定
好各自的位置。這裡請安排伸手快要碰到肩
膀的距離。

線稿時要畫出上半
身前傾的姿勢。

男孩往前伸出的左臂，控
制在快要碰到女孩左肩，
但是又沒碰到的程度。

繪製肌肉時，要注意
男孩的肩膀比女孩稍
寬，才能夠表現出男
性特有的體型。

就算轉頭，臉也不
會朝向正後方，因
此請以側臉表現，
後腦杓畫寬一點。

右腳往前踏出，所以
小腿要比左腳稍長，
藉此表現出遠近感。

藉由微開的手指
呈現出正準備觸
碰女孩左肩的視
覺效果。

女孩往左後方轉頭，
所以左肩也會跟著稍
微往後轉動，使上半
身呈現輕微的扭轉。

決定眼睛與鼻子
的位置，要注意
別畫成朝向正側
邊的構圖。

**2**

肌肉呈現

透過胸部隆起與腰線等差異，表現
出男女體格的不同。在繪製眼睛的
線稿時，也要打造出眼神交會的視
覺效果。

藉由腰部的曲線
表現出女孩特有
的體型。

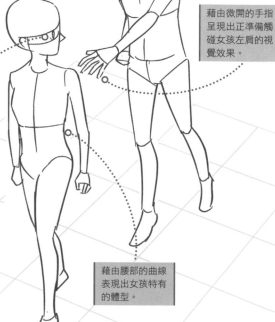

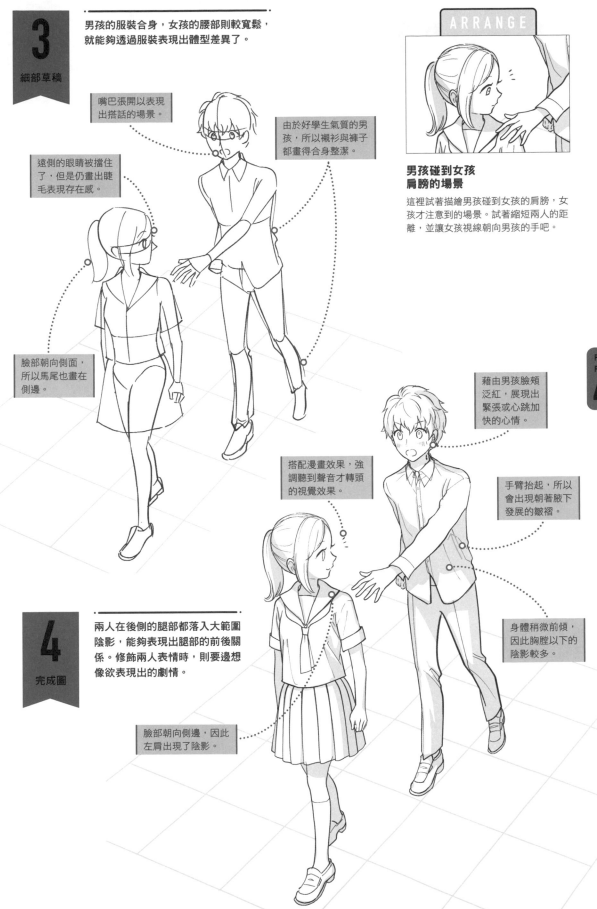

**3**

細部草稿

男孩的服裝合身，女孩的腰部則較寬鬆，就能夠透過服裝表現出體型差異了。

嘴巴張開以表現出搭話的場景。

遠側的眼睛被擋住了，但是仍畫出睫毛表現存在感。

由於好學生氣質的男孩，所以襯衫與褲子都畫得合身整潔。

臉部朝向側面，所以馬尾也畫在側邊。

**ARRANGE**

**男孩碰到女孩肩膀的場景**

這裡試著描繪男孩碰到女孩的肩膀，女孩才注意到的場景。試著縮短兩人的距離，並讓女孩視線朝向男孩的手吧。

藉由男孩臉頰泛紅，展現出緊張或心跳加快的心情。

搭配漫畫效果，強調聽到聲音才轉頭的視覺效果。

手臂抬起，所以會出現朝著腋下發展的皺褶。

**4**

完成圖

兩人在後側的腿部都落入大範圍陰影，能夠表現出腿部的前後關係。修飾兩人表情時，則要邊想像欲表現出的劇情。

身體稍微前傾，因此胸膛以下的陰影較多。

臉部朝向側邊，因此左肩出現了陰影。

# POSE
# 47

微俯視

斜　向

# 趴著

光

趴在地上找東西的場景。
臉部抬起造成腰部線條稍微反折，所以腰部至臀部應繪製輕緩的曲線。

**1** 簡略線稿

繪製線稿時要留意雙手與雙腿的距離感，並且留意上下半身的連接是否自然。

下半身線稿從肩膀開始斜向朝下，就能夠打造出自然的腰線。

由於是露出肩膀上側的構圖，肩膀畫得太寬時，看起來會很壯碩，所以要特別留意。

讓手臂與腿部位在同一直線上，使雙臂與雙腿呈「八字形」排列，以形塑出空間深度。

決定腋下位置後，繪製從肩膀往內延伸的凹陷線條後，再接續胸部的曲線。

腰部至臀部的線條強調圓潤感，就能夠勾勒出女性特有的體型。

大腿外側的肌肉稍微隆起，內側稍微凹陷時，有助於打造出女性的纖細腿型。

**2** 肌肉呈現

繪製肌肉時要強調胸部、臀部與大腿線條，打造出具女人味的身材曲線。

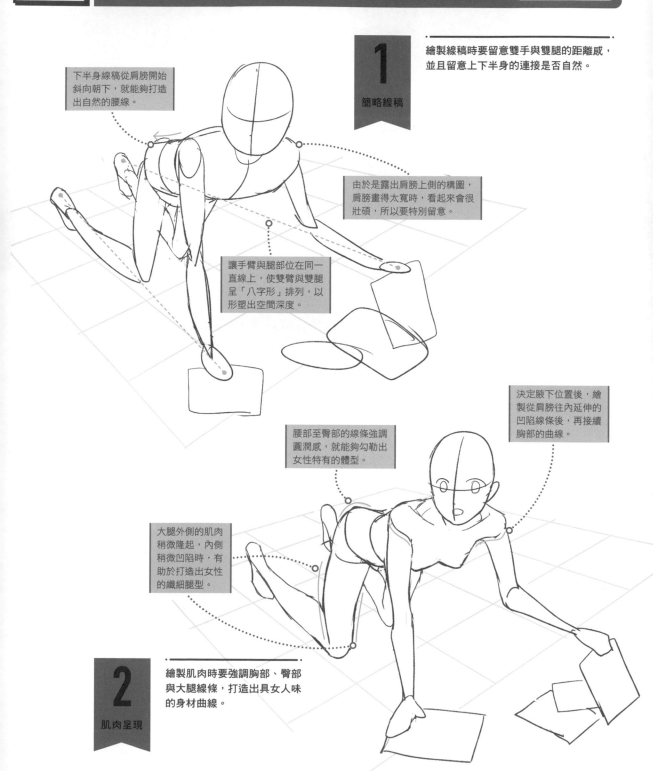

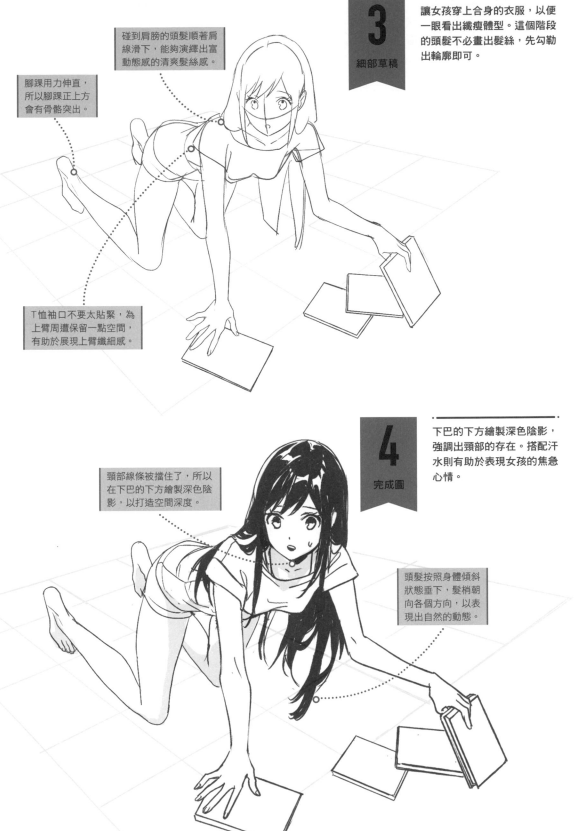

碰到肩膀的頭髮順著肩線滑下，能夠演繹出富動態感的清爽髮絲感。

**3** 細部草稿

讓女孩穿上合身的衣服，以便一眼看出纖瘦體型。這個階段的頭髮不必畫出髮絲，先勾勒出輪廓即可。

腳踝用力伸直，所以腳踝正上方會有骨骼突出。

T恤袖口不要太貼緊，為上臂周遭保留一點空間，有助於展現上臂纖細感。

頸部線條被擋住了，所以在下巴的下方繪製深色陰影，以打造空間深度。

**4** 完成圖

下巴的下方繪製深色陰影，強調出頸部的存在。搭配汗水則有助於表現女孩的焦急心情。

頭髮按照身體傾斜狀態垂下，髮梢朝向各個方向，以表現出自然的動態。

# POSE 48

仰望 斜向

# 邊走路邊聽音樂

戴著耳機，一邊走路一邊聽音樂的場景。
這裡要留意仰視時的上下半身比例，以及左右腿的長度。

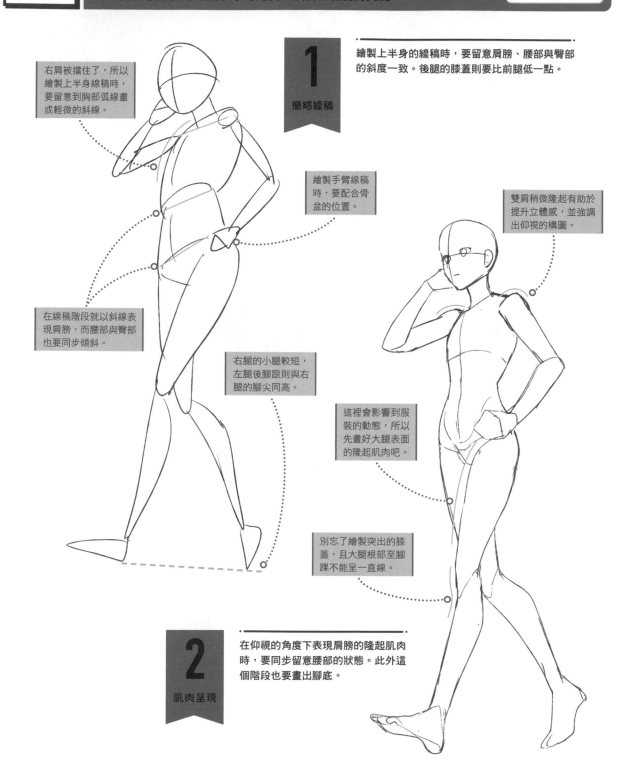

光源方向

光

**1** 簡略線稿

繪製上半身的線稿時，要留意肩膀、腰部與臀部
的斜度一致。後腿的膝蓋則要比前腿低一點。

右肩被擋住了，所以
繪製上半身線稿時，
要留意到胸部弧線畫
成輕微的斜線。

繪製手臂線稿
時，要配合骨
盆的位置。

雙肩稍微隆起有助於
提升立體感，並強調
出仰視的構圖。

在線稿階段就以斜線表
現肩膀，而腰部與臀部
也要同步傾斜。

右腿的小腿較短，
左腿後腳跟則與右
腿的腳尖同高。

這裡會影響到服
裝的動態，所以
先畫好大腿表面
的隆起肌肉吧。

別忘了繪製突出的膝
蓋，且大腿根部至腳
踝不能呈一直線。

**2** 肌肉呈現

在仰視的角度下表現肩膀的隆起肌肉
時，要同步留意腰部的狀態。此外這
個階段也要畫出腳底。

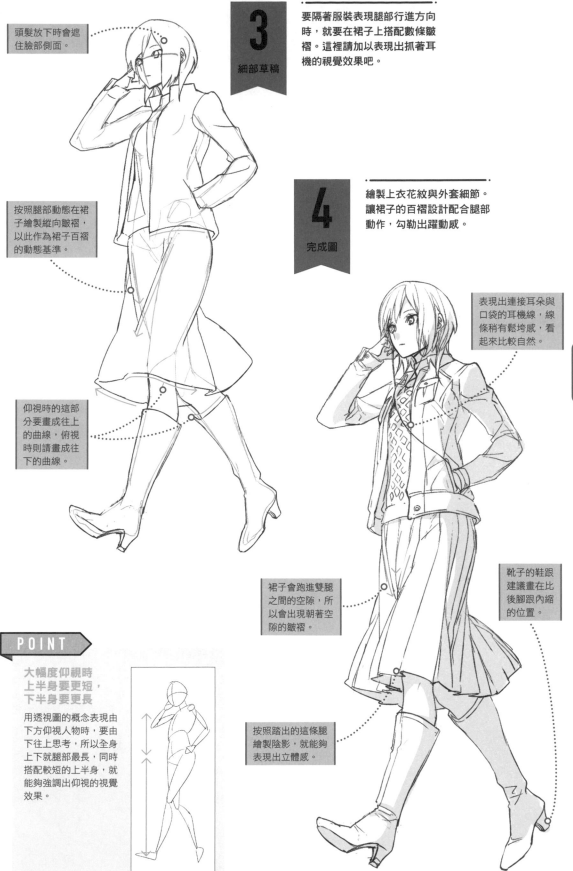

頭髮放下時會遮住臉部側面。

**3** 細部草稿

要隔著服裝表現腿部行進方向時，就要在裙子上搭配數條皺褶。這裡請加以表現出抓著耳機的視覺效果吧。

按照腿部動態在裙子繪製縱向皺褶，以此作為裙子百褶的動態基準。

**4** 完成圖

繪製上衣花紋與外套細節。讓裙子的百褶設計配合腿部動作，勾勒出躍動感。

表現出連接耳朵與口袋的耳機線，線條稍有鬆垮感，看起來比較自然。

仰視時的這部分要畫成往上的曲線，俯視時則請畫成往下的曲線。

裙子會跑進雙腿之間的空隙，所以會出現朝著空隙的皺褶。

靴子的鞋跟建議畫在比後腳跟內縮的位置。

**POINT**

**大幅度仰視時上半身要更短，下半身要更長**

用透視圖的概念表現由下方仰視人物時，要由下往上思考，所以全身上下就腿部最長，同時搭配較短的上半身，就能夠強調出仰視的視覺效果。

按照踏出的這條腿繪製陰影，就能夠表現出立體感。

# 開心跳躍

光源方向

光

啦啦隊女孩高舉雙手跳躍的模樣。
這裡要在留意雙臂與雙腿的角度之餘,強調頭髮與服裝的躍動感。

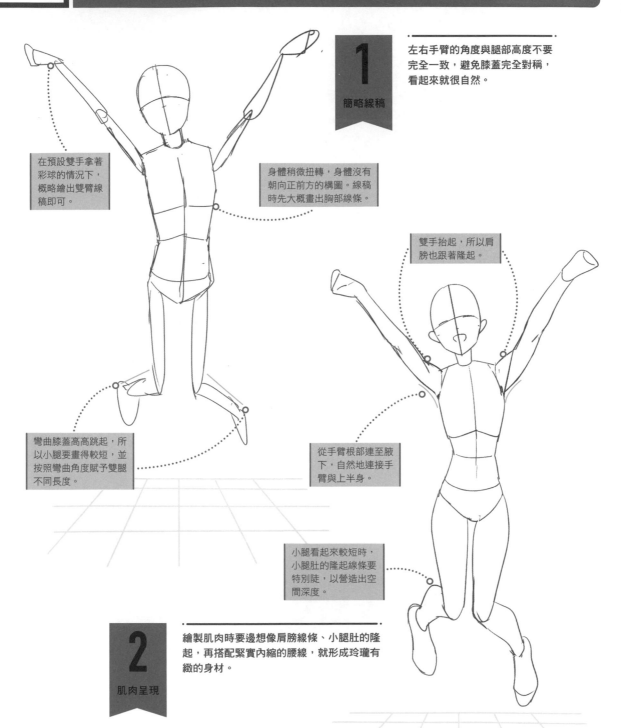

**1** 簡略線稿

左右手臂的角度與腿部高度不要
完全一致,避免膝蓋完全對稱,
看起來就很自然。

在預設雙手拿著
彩球的情況下,
概略繪出雙臂線
稿即可。

身體稍微扭轉,身體沒有
朝向正前方的構圖。線稿
時先大概畫出胸部線條。

雙手抬起,所以肩
膀也跟著隆起。

彎曲膝蓋高高跳起,所
以小腿要畫得較短,並
按照彎曲角度賦予雙腿
不同長度。

從手臂根部連至腋
下,自然地連接手
臂與上半身。

小腿看起來較短時,
小腿肚的隆起線條要
特別陡,以營造出空
間深度。

**2** 肌肉呈現

繪製肌肉時要邊想像肩膀線條、小腿肚的隆
起,再搭配緊實內縮的腰線,就形成玲瓏有
緻的身材。

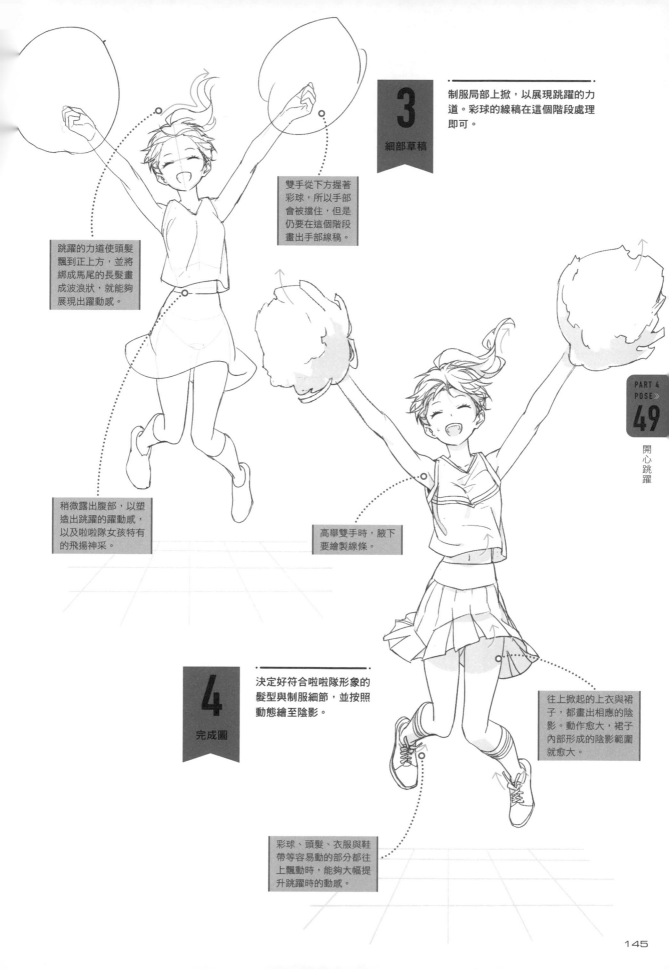

**3** 細部草稿

制服局部上掀，以展現跳躍的力道。彩球的線稿在這個階段處理即可。

雙手從下方握著彩球，所以手部會被擋住，但是仍要在這個階段畫出手部線稿。

跳躍的力道使頭髮飄到正上方，並將綁成馬尾的長髮畫成波浪狀，就能夠展現出躍動感。

稍微露出腹部，以塑造出跳躍的躍動感，以及啦啦隊女孩特有的飛揚神采。

高舉雙手時，腋下要繪製線條。

**4** 完成圖

決定好符合啦啦隊形象的髮型與制服細節，並按照動態繪至陰影。

往上掀起的上衣與裙子，都畫出相應的陰影。動作愈大，裙子內部形成的陰影範圍就愈大。

彩球、頭髮、衣服與鞋帶等容易動的部分都往上飄動時，能夠大幅提升跳躍時的動感。

# 躺著抬起單手

POSE

50

俯　視

斜　向

仰躺著透過手部望著某物的構圖。
這裡要搭配透視圖的概念，從頭至腳表現出較重的角度感。

光

**1**

簡略線稿

繪製線稿時，就要表現出頭部靠得最近、
腳部離得最遠的視覺效果。繪製全身線稿
時，身體要朝著腳尖漸細、漸短。

手掌位在臉部正上方，但
還是要與頭部稍微錯開。

線稿時身體就要有明顯的遠
近感，同時要表現出獨自抬
高的手臂。這個步驟是整個
姿勢立體感的關鍵。

上半身至下半身
要漸窄，以展現
遠近關係。

繪製腿部的肌肉隆起
時，可以分成大腿→
膝蓋、膝蓋→腳踝兩
個階段處理。

露出了整個手
掌，但是手腕
則被遮住了。

俯視的角度下，頭頂
會在最近側，所以頭
頂要畫寬一點。

**2**

肌肉呈現

強調腰線，並表現出上下半身的
差異。這個階段也要概略決定好
掌心方向。

手肘關節朝內側突起，
使下臂朝外側隆起。

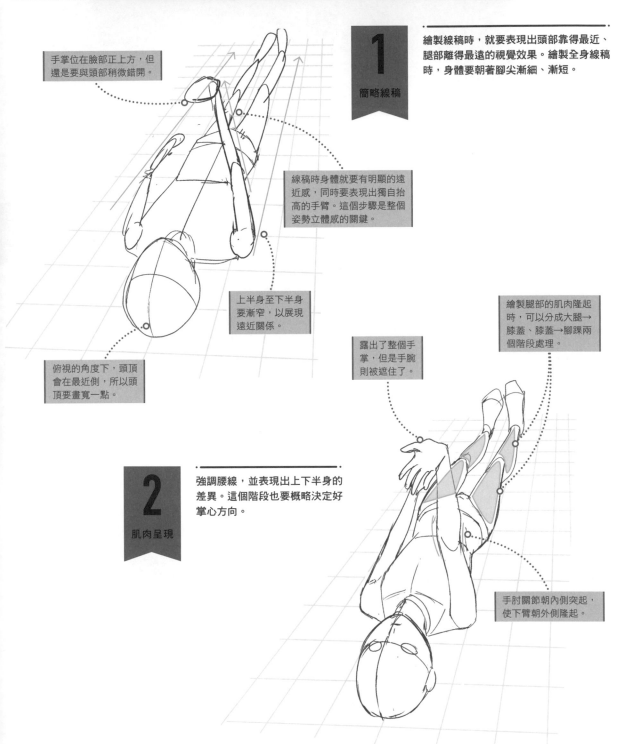

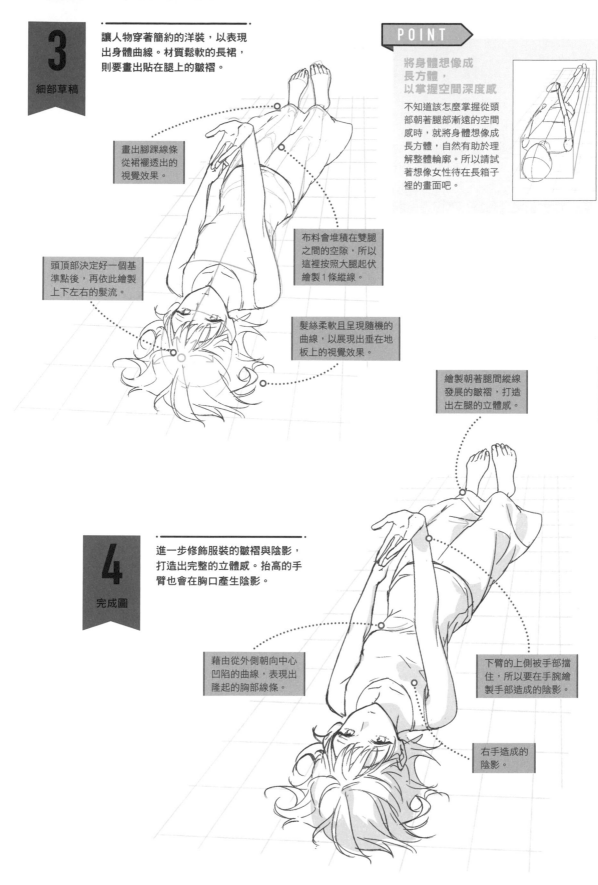

**3**

細部草稿

讓人物穿著簡約的洋裝，以表現出身體曲線。材質鬆軟的長裙，則要畫出貼在腿上的皺褶。

畫出腳踝線條從裙襬透出的視覺效果。

頭頂部決定好一個基準點後，再依此繪製上下左右的髮流。

布料會堆積在雙腿之間的空隙，所以這裡按照大腿起伏繪製1條縱線。

髮絲柔軟且呈現隨機的曲線，以展出垂在地板上的視覺效果。

繪製朝著腿間縱線發展的皺褶，打造出左腿的立體感。

**4**

完成圖

進一步修飾服裝的皺褶與陰影，打造出完整的立體感。抬高的手臂也會在胸口產生陰影。

藉由從外側朝向中心凹陷的曲線，表現出隆起的胸部線條。

下臂的上側被手部擋住，所以要在手腕繪製手部造成的陰影。

右手造成的陰影。

PART 4
POSE

**50**

躺著抬起單手

147

# 表現動作或雜物的特徵

搭配各種動作表現，能夠大幅增添人物的可愛感與帥氣度。
同時也請各位按照場景，攬入適當的物品，提升人物的原創程度吧。

## 表現女性可愛感的動作＆物品

這裡要介紹賦予10多歲少女與成熟女性可愛感的動作，
請按照年齡層與髮型等，表現出令人心動的畫面吧。

### ▌睡眠不足而揉著雙眼

單手揉著想睡的眼睛。將
輕握的手擺在閉起的單眼
旁，另一隻手再稍微拿起
眼鏡。

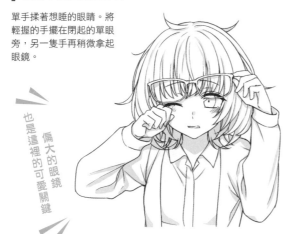

也是這裡的可愛關鍵
偏大的眼鏡

### ▌緊抱枕頭

抱著枕頭打呵欠。枕頭大到擋住
身體，可以表現出女孩的嬌小。
並藉由稍微亂翹的頭髮，表現出
剛起床的模樣吧。

要繪製大幅度的皺褶
枕頭表面

### ▌圍上圍巾

將圍巾圍在臉部周邊的動作。圍
巾畫得比頭部還要寬，有助於營
造出材質厚度。頭髮也收在圍巾
裡面，露出的頭髮稍微蓬起，可
愛感就大幅提升。

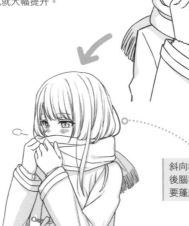

斜向構圖時，
後腦杓的頭髮
要蓬起突出。

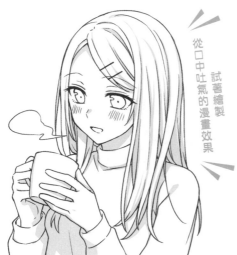

試著繪製的漫畫效果
從口中吐氣

### ▌吐出一口氣

喝下熱飲後吐一口氣。雙手捧著馬克杯可以
大幅增添少女氣息，另外可以搭配臉部泛紅
與吐氣等漫畫效果。

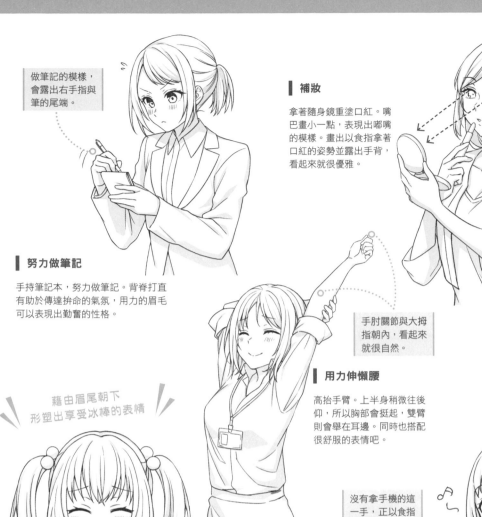

做筆記的模樣，會露出右手指與筆的尾端。

## ▌努力做筆記

手持筆記本，努力做筆記。背脊打直有助於傳達拚命的氣氛，用力的眉毛可以表現出勤奮的性格。

## ▌補妝

拿著隨身鏡重塗口紅。嘴巴畫小一點，表現出嘟嘴的模樣。畫出以食指拿著口紅的姿勢並露出手背，看起來就很優雅。

視線朝向隨身鏡

手肘關節與大拇指朝內，看起來就很自然。

## ▌用力伸懶腰

高抬手臂。上半身稍微往後仰，所以胸部會挺起，雙臂則會舉在耳邊。同時也搭配很舒服的表情吧。

藉由眉尾朝下形塑出享受冰棒的表情

## ▌大啖冰棒

吃冰棒的場景。藉由緊閉的雙眼表現出喜悅，一手拿一支則可形塑貪吃性格，打造出可愛的孩子氣。

沒有拿手機的這一手，正以食指滑著螢幕。

## ▌微笑看手機

看著手機微笑的模樣。眼睛睜大，嘴角上揚，就能夠演繹出期待、興奮的心情。

## ▌用手壓著帽子

用手壓住快被風吹走的帽子。藉由頭髮的飄動、帽子的扭曲線條，表現出風的動向。單眼閉起，則展現出被風嚇到的情緒。

藉由帽簷的飄動表現風的動向

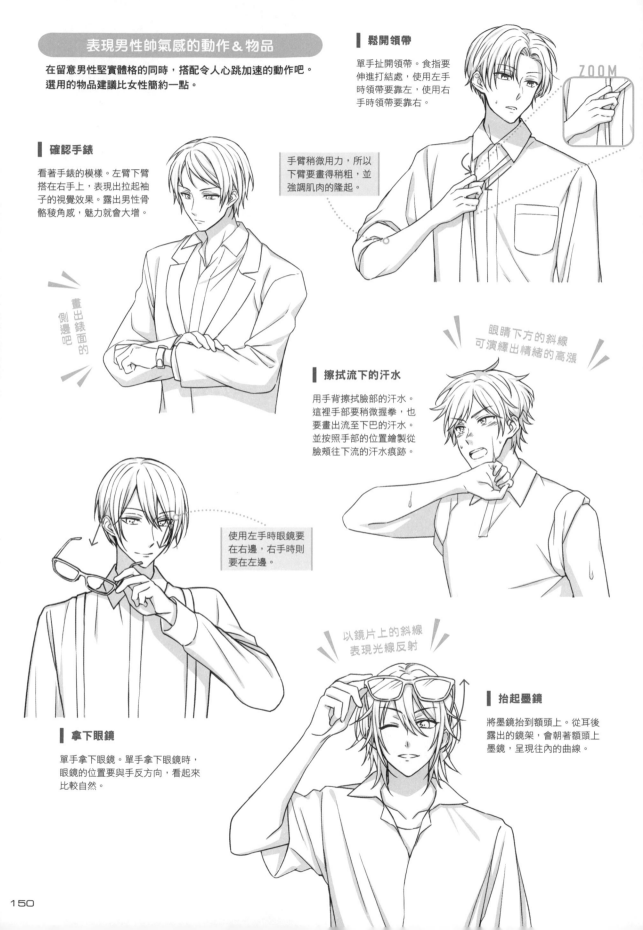

## 表現男性帥氣感的動作&物品

在留意男性堅實體格的同時,搭配令人心跳加速的動作吧。
選用的物品建議比女性簡約一點。

### 鬆開領帶

單手扯開領帶。食指要伸進打結處,使用左手時領帶要靠左,使用右手時領帶要靠右。

ZOOM

手臂稍微用力,所以下臂要畫得稍粗,並強調肌肉的隆起。

### 確認手錶

看著手錶的模樣。左臂下臂搭在右手上,表現出拉起袖子的視覺效果。露出男性骨骼稜角感,魅力就會大增。

畫出側邊的錶面吧

### 擦拭流下的汗水

用手背擦拭臉部的汗水。這裡手部要稍微握拳,也要畫出流至下巴的汗水。並按照手部的位置繪製從臉頰往下流的汗水痕跡。

眼睛下方的斜線可演繹出情緒的高漲

使用左手時眼鏡要在右邊,右手時則要在左邊。

### 拿下眼鏡

單手拿下眼鏡。單手拿下眼鏡時,眼鏡的位置要與手反方向,看起來比較自然。

以鏡片上的斜線表現光線反射

### 抬起墨鏡

將墨鏡抬到額頭上。從耳後露出的鏡架,會朝著額頭上墨鏡,呈現往內的曲線。

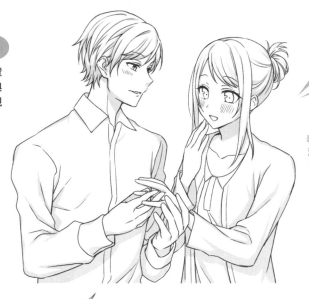

## 男女互動

這裡要介紹能夠表現出情侶、前後輩等男女關係的動作。請在顧及體格與身高差異之餘，畫出男女間特有的親暱動作吧。

### 為女性戴上戒指

為女性戴戒指的動作。男性左手輕托女性的手，右手則將戒指套進無名指。這裡的描寫以兩人手指為主，所以請調整手指粗細，以表現出兩者的差異。

戒指從無名指指尖稍微探頭看起來更顯眼

### 從後方拍頭

男孩從後方輕拍女孩的頭頂。手指沿著女性頭頂的圓弧繪製，表現出男性溫柔的手部動作。女性的臉頰畫出大範圍的斜線，可以營造出害羞的心情。

手背被擋住了所以只畫出指尖

### 偷戳女性的臉頰

從後方偷戳女性臉頰的動作。男性的手指將臉頰壓得變形，所以要在嘴角畫出臉頰肉隆起的弧線。這裡請分成搭話與實際戳到這兩個階段表現吧。

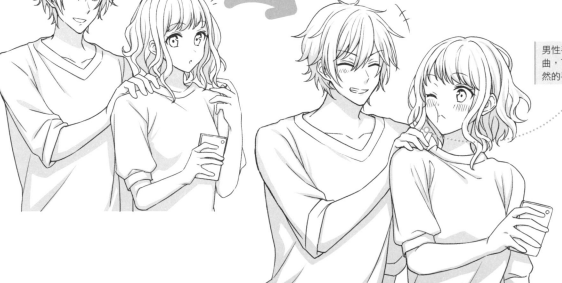

男性手指稍微彎曲，可表現出自然的手指線條。

# 快要跌倒

快要往前撲倒的畫面。
這裡要考慮上半身的前後表現，以及左右腿的呈現方式。

光源方向

光

臉部朝前突出，下巴會朝上，所以雙眼的基準線也要畫成往上的弧線。

清楚區分背部與臀部曲線的同時，繪製身體後側的線稿。

**1**

簡略線稿

一般站姿時，從正面看不見的背部與後臀，在這個姿勢下都會露出來。這邊要將左肩至手肘與左小腿畫得較短，以呈現出遠近感。

這條線要與背部弧線平行。線稿階段藉此表現出上半身往上拱起的線條，有助於肩膀位置的決定。

露出掌心以打造正要撐住地面的臨場感。

小腿畫短一點，醞釀出腿部的遠近感，以及上半身前傾的視覺效果。

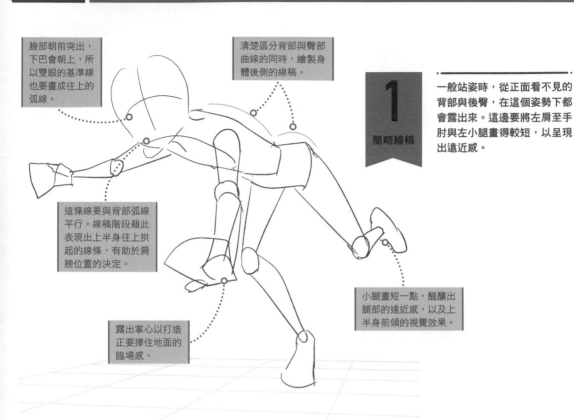

**2**

肌肉呈現

右腿支撐著全身重量，所以要強調小腿的肌肉。同時也要想好男孩的表情。

臉部比身體挺出，所以眼睛與嘴巴都要畫得偏大。

鎖骨線條要朝著上半身內側發展。

用扇形表現手指，以打造出左手徹底張開的視覺效果。

全身重量都壓在右腿上，所以小腿會大幅突出。

**3**

細部草稿

用力往前跌倒中，因此T恤背部會大幅飄動。這裡要稍微整頓表情與頭髮動態。

頭髮往後大幅度飄動，展現出絆到瞬間的力道。

身體正往前用力倒下，所以風向是由下往上，背部衣服自然也會往上飄動。

左手非常用力，所以手指會稍微反凹。

腳尖出現角度明顯的彎折，表現出左腳趾承受了全身重量的視覺效果。

**4**

完成圖

背部與臀部都受到光照，因此雙腿與手臂靠地面側都陷入陰影。並挑戰藉由鼻上陰影形塑出緊張心情的畫法。

鼻頭陰影可表現驚嚇或緊張的心情。

刻意不畫出腹部，改用背部與左臂衣服的線條區分身體前後。

右手放鬆，所以下臂與指尖會稍微彎曲。

沿著反折的手指線條繪製陰影，以強調出立體感。

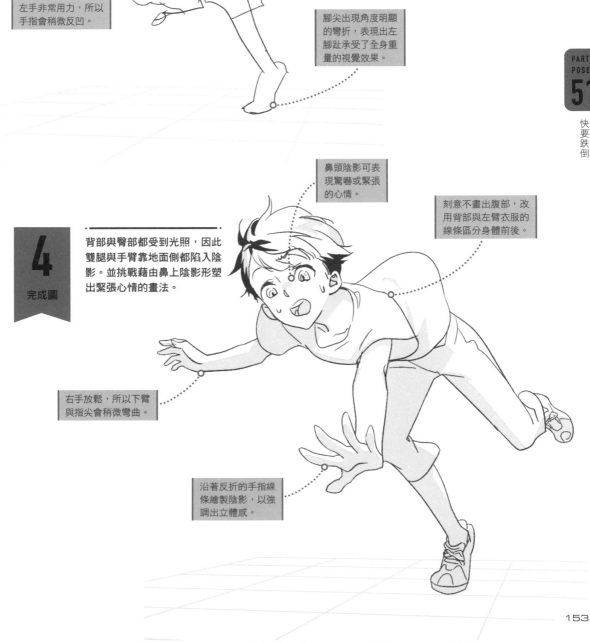

POSE
**52**
平視
微斜向

# 做伸展操

雙腿張開,身體前傾做伸展操的畫面。
這裡請想好雙腿張開的範圍,以及上半身的斜度等。

光

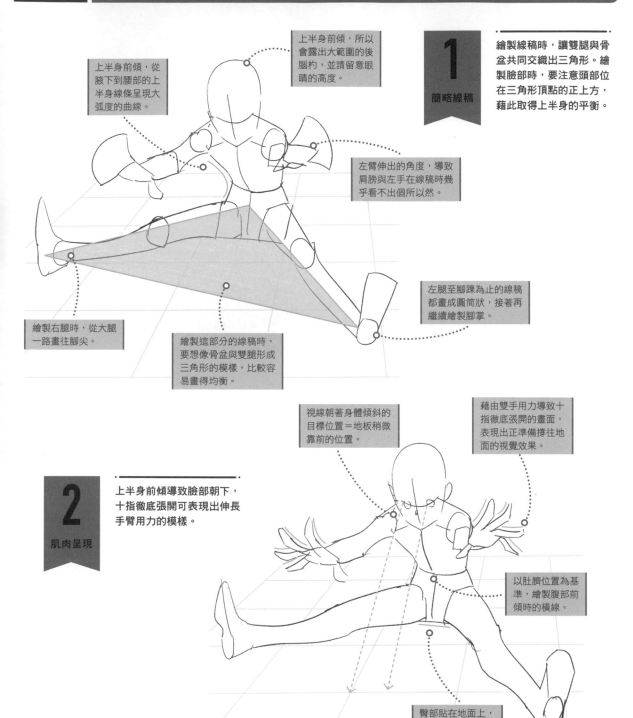

**1**
簡略線稿

繪製線稿時,讓雙腿與骨盆共同交織出三角形。繪製臉部時,要注意頭部位在三角形頂點的正上方,藉此取得上半身的平衡。

上半身前傾,所以會露出大範圍的後腦杓,並請留意眼睛的高度。

上半身前傾,從腋下到腰部的上半身線條呈現大弧度的曲線。

左臂伸出的角度,導致肩膀與左手在線稿時幾乎看不出個所以然。

左腿至腳踝為止的線稿都畫成圓筒狀,接著再繼續繪製腳掌。

繪製右腿時,從大腿一路畫往腳尖。

繪製這部分的線稿時,要想像骨盆與雙腿形成三角形的模樣,比較容易畫得均衡。

視線朝著身體傾斜的目標位置=地板稍微靠前的位置。

藉由雙手用力導致十指徹底張開的畫面,表現出正準備撐往地面的視覺效果。

**2**
肌肉呈現

上半身前傾導致臉部朝下,十指徹底張開可表現出伸長手臂用力的模樣。

以肚臍位置為基準,繪製腹部前傾時的橫線。

臀部貼在地面上,所以別忘了畫成平坦的線條。

**3**

細部草稿

邊想像做伸展操的模樣，讓人物穿上方便運動的
運動服與短褲，醞釀出運動氛圍。

繪製從腋下朝著
腹部的橫皺褶。

上半身前傾，所
以會露出髮旋，
請以髮旋為中心
繪製髮流。

短褲多餘的布料會
垂至地面。這裡將
褲管畫成筒狀，有
助於表現立體感。

**ARRANGE**

### 身體幾乎貼平至
### 地面的姿勢

請試著挑戰身體幾乎貼平地面的姿勢。
這時會露出後腦勺與髮旋，背部至腰部
會形成曲線，同時也要確實表現出上半
身的厚度，雙臂則要比腿更靠向前方。

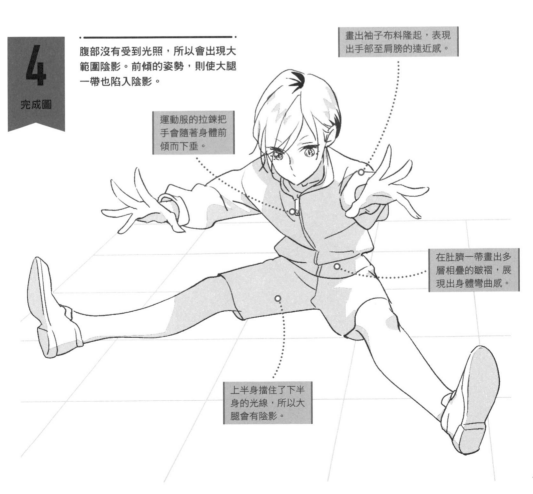

**4**

完成圖

腹部沒有受到光照，所以會出現大
範圍陰影。前傾的姿勢，則使大腿
一帶也陷入陰影。

運動服的拉鍊把
手會隨著身體前
傾而下垂。

畫出袖子布料隆起，表現
出手部至肩膀的遠近感。

在肚臍一帶畫出多
層相疊的皺褶，展
現出身體彎曲感。

上半身擋住了下半
身的光線，所以大
腿會有陰影。

POSE

# 53

平視

側面

# 持傘跳躍

光

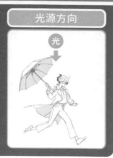

持傘輕盈跳躍的女性。
繪製時，請確實理解跳躍時的拿傘法與身體線條。

**1**

簡略線稿

胸部往前挺出，所以腰後
出現了大幅度的反折。膝
蓋稍微彎曲，可以使跳躍
姿勢更顯自然。

腋下根部與肩膀
線稿相連時，會
顯得不自然，要
特別留意。

會露出傘的內側時，
就沿著傘的主骨（平
均分布在傘面上的骨
架）繪製梯形。

下臂比較近，所以要
畫得比上臂稍粗。

左手指被手
背擋住，幾
乎看不到。

上半身反折有助
於表現輕盈跳躍
的視覺效果。

**2**

肌肉呈現

繪製挺出的肩膀，以及胸部至下腹部的
肌肉時，必須留意曲線的表現。此外也
可以在這個階段就決定好女性的視線。

胸部與腰部線條會形成
不明顯的S字，所以要
強調背部的曲線。

膝蓋彎曲搭配小腿肚
稍微隆起，使著地動
作看起來很自然。

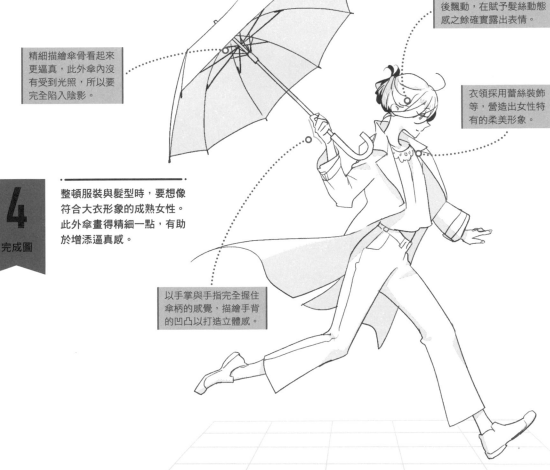

藉由瀏海的隨興翹起，表現出被風吹高的視覺效果。

**3** 細部草稿

藉由大衣輕盈翻飛，表現出空氣的流動。這裡還不必繪製傘的細節。

不能只讓大衣的下襬飄動，連衣襬也要跟著動起來。

大衣後方的剪裁也清楚畫出，大幅提升逼真感。

大衣下襬大幅度翻飛，可強調往前跳躍的動作。

臉部周邊的頭髮鬆軟地往後飄動，在賦予髮絲動態感之餘確實露出表情。

精細描繪傘骨看起來更逼真，此外傘內沒有受到光照，所以要完全陷入陰影。

衣領採用蕾絲裝飾等，營造出女性特有的柔美形象。

**4** 完成圖

整頓服裝與髮型時，要想像符合大衣形象的成熟女性。此外傘畫得精細一點，有助於增添逼真感。

以手掌與手指完全握住傘柄的感覺，描繪手背的凹凸以打造立體感。

157

# POSE 54

微俯視 | 正面

# 兩人牽著手邁步跨出

拉著男性的女性,以及被拉著跑的男性。
這裡請思考身體哪個部位會往前突出,哪個部位則會拉至後方。

肩膀至手肘畫得較短,以表現出空間感。

男性上半身以被女性拉扯的右手為起點往前傾,繪製體幹時則要往腰部漸細。

## 1 簡略線稿

先決定好前方女性的尺寸,再繪製後方男性的線稿。這裡要用明顯的遠近感,表現出拉著男性的女性手臂。

腿部往前踏出,所以整條腿都要畫得偏長。

拉著後方男性的同時,腿部也往前踏出,所以身體會扭轉。

繪製位在後方的右腿線稿時,連小腿與腳背都確實畫出,才不會讓腿部看起來無盡延伸。

男女雙方的視線都朝著行進方向。

手部用力可表現出全力奔跑的視覺效果。

## 2 肌肉呈現

繪製肌肉時,要意識到往前踏出的大腿前側,以及身體扭轉造成的腰部線條。

以女性的手部朝下,男性的手部朝上互相交疊的感覺繪製。

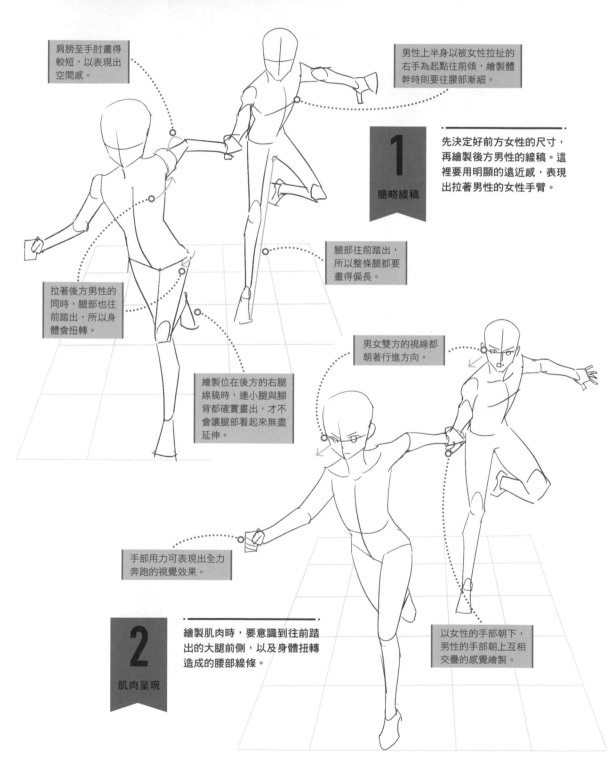

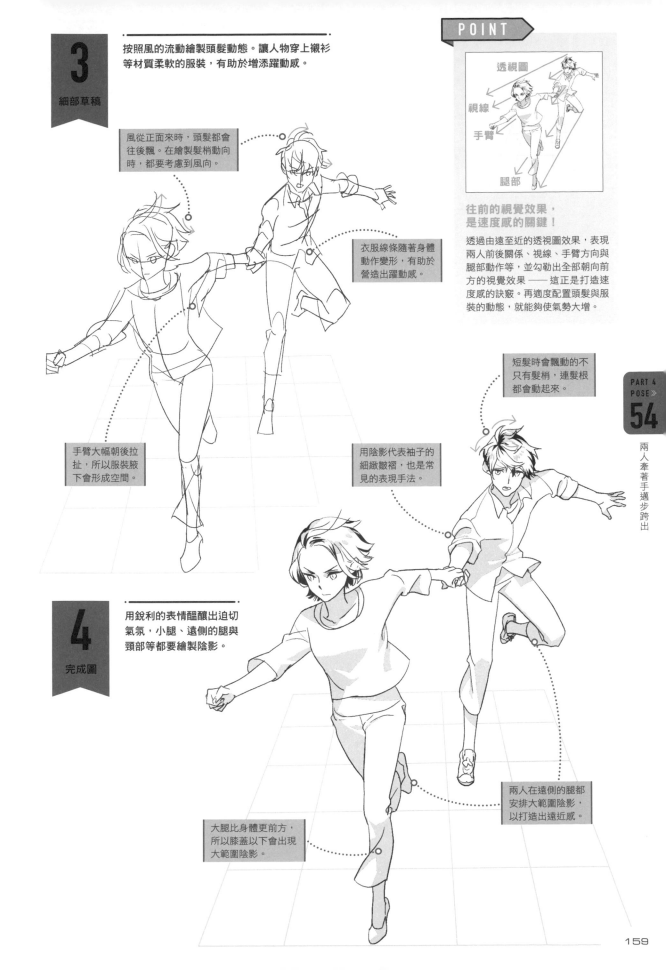

**3**

細部草稿

按照風的流動繪製頭髮動態。讓人物穿上襯衫等材質柔軟的服裝，有助於增添躍動感。

風從正面來時，頭髮都會往後飄。在繪製髮梢動向時，都要考慮到風向。

衣服線條隨著身體動作變形，有助於營造出躍動感。

手臂大幅朝後拉扯，所以服裝腋下會形成空間。

透視圖
視線
手臂
腿部

**往前的視覺效果，是速度感的關鍵！**

透過由遠至近的透視圖效果，表現兩人前後關係、視線、手臂方向與腿部動作等，並勾勒出全部朝向前方的視覺效果──這正是打造速度感的訣竅。再適度配置頭髮與服裝的動態，就能夠使氣勢大增。

短髮時會飄動的不只有髮梢，連髮根都會動起來。

用陰影代表袖子的細緻皺褶，也是常見的表現手法。

PART 4
POSE》
**54**

兩人牽著手邁步跨出

**4**

完成圖

用銳利的表情醞釀出迫切氣氛，小腿、遠側的腿與頸部等都要繪製陰影。

兩人在遠側的腿都安排大範圍陰影，以打造出遠近感。

大腿比身體更前方，所以膝蓋以下會出現大範圍陰影。

## POSE 55

俯視
斜向

# 雙人自拍

俯視看著兩個少女自拍。
決定手機與兩人的位置時，要考慮到能夠確實拍進兩人的範圍。

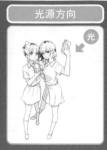

光

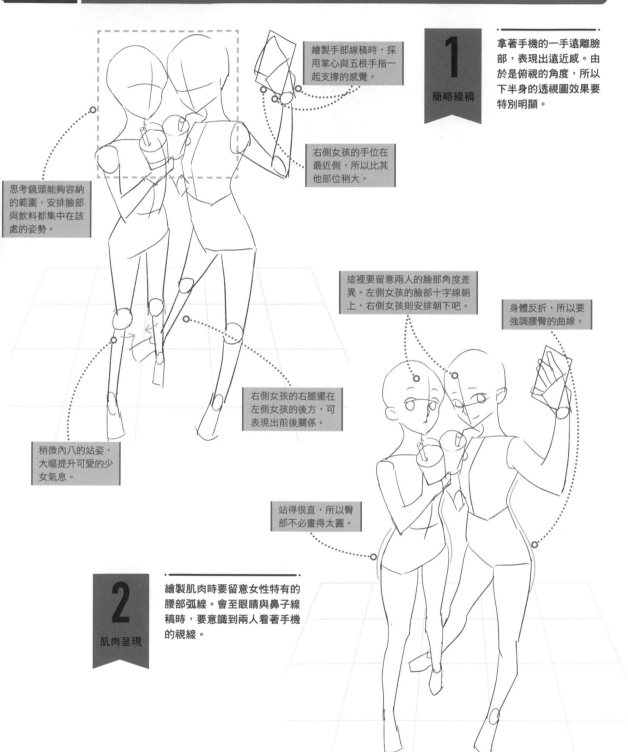

**1** 簡略線稿

拿著手機的一手遠離臉部，表現出遠近感。由於是俯視的角度，所以下半身的透視圖效果要特別明顯。

繪製手部線稿時，採用掌心與五根手指一起支撐的感覺。

右側女孩的手位在最近側，所以比其他部位稍大。

思考鏡頭能夠容納的範圍，安排臉部與飲料都集中在該處的姿勢。

這裡要留意兩人的臉部角度差異。左側女孩的臉部十字線朝上，右側女孩則安排朝下吧。

身體反折，所以要強調腰臀的曲線。

右側女孩的右腿擺在左側女孩的後方，可表現出前後關係。

稍微內八的站姿，大幅提升可愛的少女氣息。

站得很直，所以臀部不必畫得太圓。

**2** 肌肉呈現

繪製肌肉時要留意女性特有的腰部弧線。會至眼睛與鼻子線稿時，要意識到兩人看著手機的視線。

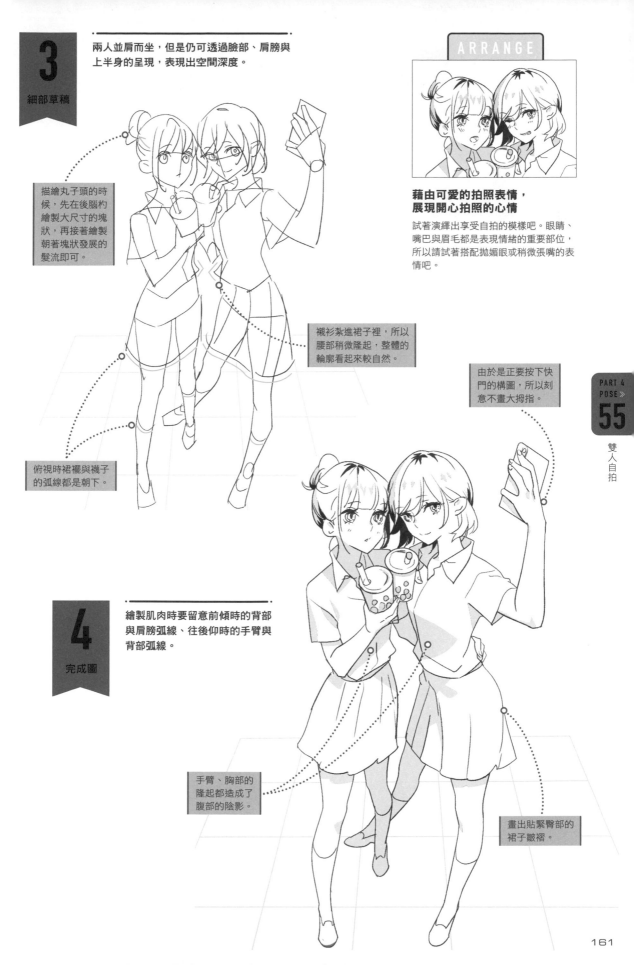

**3**

細部草稿

兩人並肩而坐,但是仍可透過臉部、肩膀與上半身的呈現,表現出空間深度。

ARRANGE

**藉由可愛的拍照表情,
展現開心拍照的心情**

試著演繹出享受自拍的模樣吧。眼睛、嘴巴與眉毛都是表現情緒的重要部位,所以請試著搭配拋媚眼或稍微張嘴的表情吧。

描繪丸子頭的時候,先在後腦杓繪製大尺寸的塊狀,再接著繪製朝著塊狀發展的髮流即可。

襯衫紮進裙子裡,所以腰部稍微隆起,整體的輪廓看起來較自然。

由於是正要按下快門的構圖,所以刻意不畫大拇指。

俯視時裙襬與襪子的弧線都是朝下。

PART 4
POSE

**55**

雙人自拍

**4**

完成圖

繪製肌肉時要留意前傾時的背部與肩膀弧線、往後仰時的手臂與背部弧線。

手臂、胸部的隆起都造成了腹部的陰影。

畫出貼緊臀部的裙子皺褶。

# POSE 56

**平視 / 正面**

**光源方向**

光 ↘

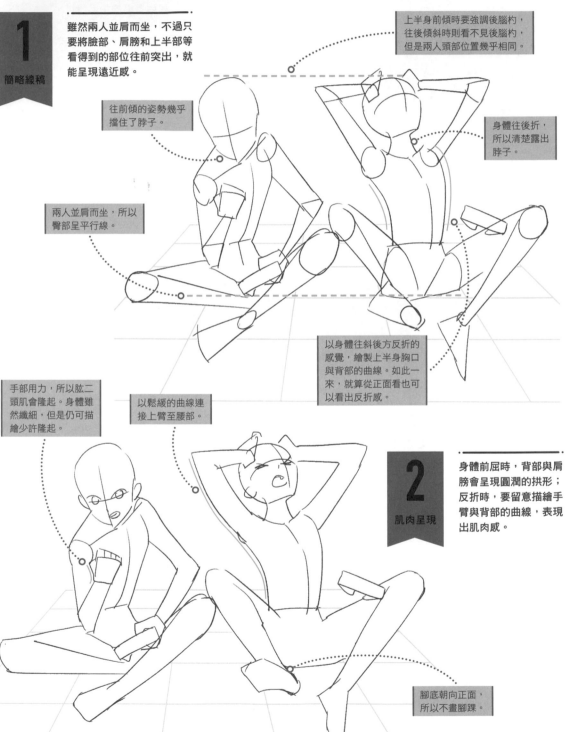

# 雙人玩遊戲

打電動的兩人分出勝負的瞬間。
這裡不只是表情，還要搭配變化多端的姿勢與動作。

**1** 簡略線稿

雖然兩人並肩而坐，不過只要將臉部、肩膀和上半部等看得到的部位往前突出，就能呈現遠近感。

上半身前傾時要強調後腦杓，往後傾斜時則看不見後腦杓，但是兩人頭部位置幾乎相同。

往前傾的姿勢幾乎擋住了脖子。

身體往後折，所以清楚露出脖子。

兩人並肩而坐，所以臀部呈平行線。

以身體往斜後方反折的感覺，繪製上半身胸口與背部的曲線。如此一來，就算從正面看也可以看出反折感。

手部用力，所以肱二頭肌會隆起。身體雖然纖細，但是仍可描繪少許隆起。

以鬆緩的曲線連接上臂至腰部。

**2** 肌肉呈現

身體前屈時，背部與肩膀會呈現圓潤的拱形；反折時，要留意描繪手臂與背部的曲線，表現出肌肉感。

腳底朝向正面，所以不畫腳踝。

**3**

細部草稿

讓人物穿上合身的服裝。
這裡安排了制服，表現出
放學後一起玩的氣氛。

因為想表現出輸了遊戲
很悔恨的模樣，所以雙
眼緊閉，嘴巴大開。

眉毛角度較大，且嘴角出現壞
笑，打造出略帶惡意的形象。

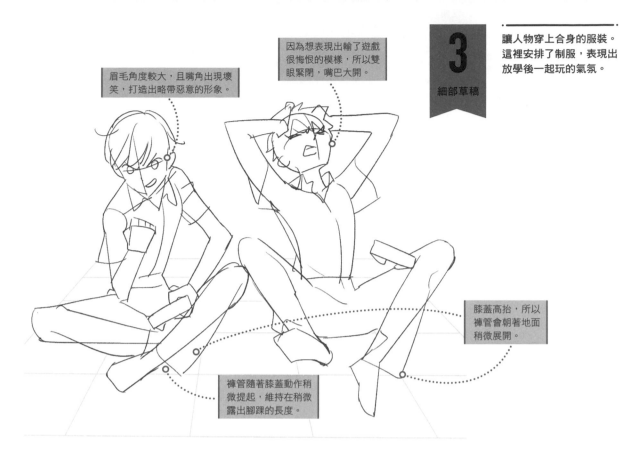

膝蓋高抬，所以
褲管會朝著地面
稍微展開。

褲管隨著膝蓋動作稍
微提起，維持在稍微
露出腳踝的長度。

**4**

完成圖

按照各自的上半身傾斜狀
態繪製陰影，並試著挑戰
藉陰影表現出心情。

眼部的陰影屬於漫畫效果，
用來營造備受打擊的模樣。

藉由張開的襯衫袖口
表現立體感，並強調
少年的手臂纖細感。

繪製握緊的拳頭
時，要畫出從食
指朝著小指往下
傾斜的線條。

襯衫前扣的線條隨著
身體的傾斜而變形。

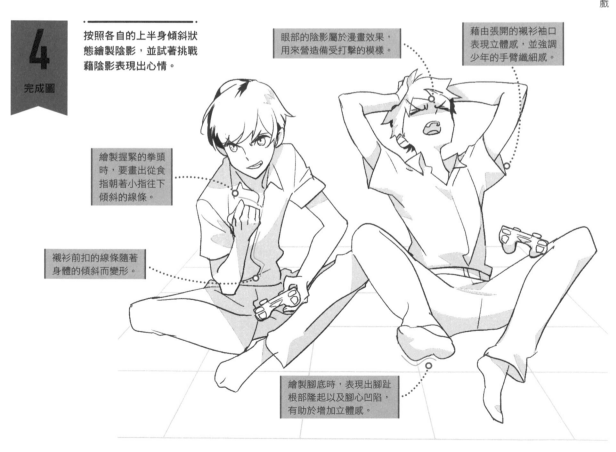

繪製腳底時，表現出腳趾
根部隆起以及腳心凹陷，
有助於增加立體感。

# POSE 57

# 坐在椅子上＋綁頭髮

光源方向

坐在椅子上的妹妹，以及站在後方為妹妹綁髮的姊姊。
這裡要留意坐著與站著的均衡感，以及斜向下的身體呈現方式。

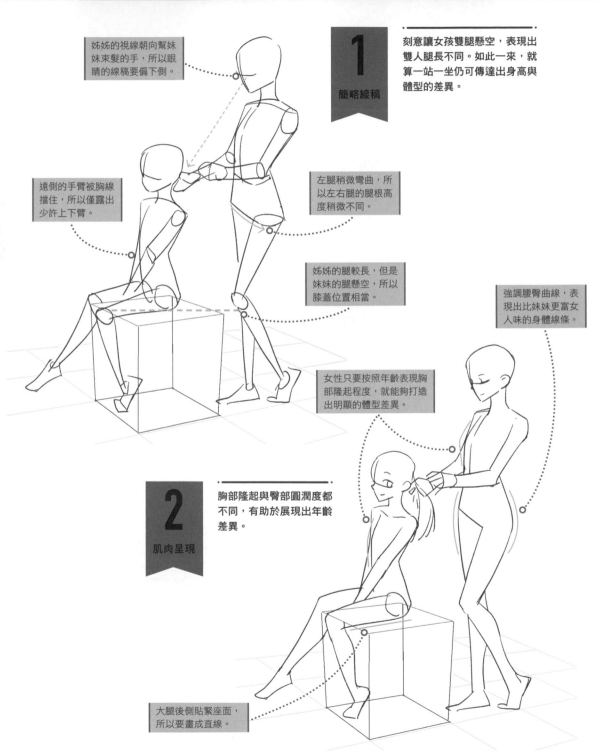

姊姊的視線朝向幫妹妹束髮的手，所以眼睛的線稿要偏下側。

遠側的手臂被胸線擋住，所以僅露出少許上下臂。

## 1
簡略線稿

刻意讓女孩雙腿懸空，表現出雙人腿長不同。如此一來，就算一站一坐仍可傳達出身高與體型的差異。

左腿稍微彎曲，所以左右腿的腿根高度稍微不同。

姊姊的腿較長，但是妹妹的腿懸空，所以膝蓋位置相當。

強調腰臀曲線，表現出比妹妹更富女人味的身體線條。

女性只要按照年齡表現胸部隆起程度，就能夠打造出明顯的體型差異。

## 2
肌肉呈現

胸部隆起與臀部圓潤度都不同，有助於展現出年齡差異。

大腿後側貼緊座面，所以要畫成直線。

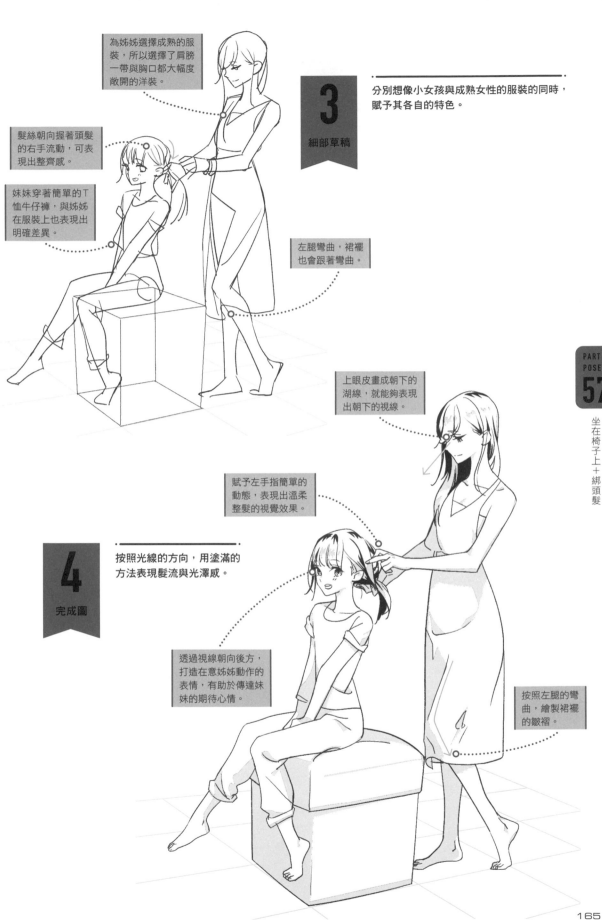

為姊姊選擇成熟的服裝，所以選擇了肩膀一帶與胸口都大幅度敞開的洋裝。

髮絲朝向握著頭髮的右手流動，可表現出整齊感。

妹妹穿著簡單的T恤牛仔褲，與姊姊在服裝上也表現出明確差異。

**3 細部草稿**

分別想像小女孩與成熟女性的服裝的同時，賦予其各自的特色。

左腿彎曲，裙襬也會跟著彎曲。

上眼皮畫成朝下的湖線，就能夠表現出朝下的視線。

賦予左手指簡單的動態，表現出溫柔整髮的視覺效果。

**4 完成圖**

按照光線的方向，用塗滿的方法表現髮流與光澤感。

透過視線朝向後方，打造在意姊姊動作的表情，有助於傳達妹妹的期待心情。

按照左腿的彎曲，繪製裙襬的皺褶。

# 盤坐仰望＋站著俯視

**POSE 58**

微俯視

斜向

盤坐仰望男性的女性，以及站著俯視女性的男性。
這裡要留意視線的交會與前後關係。

光

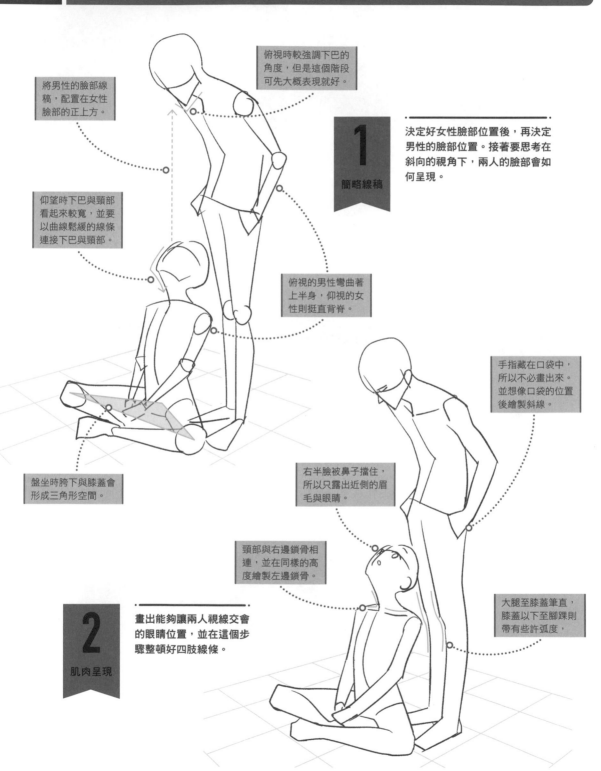

將男性的臉部線稿，配置在女性臉部的正上方。

俯視時較強調下巴的角度，但是這個階段可先大概表現就好。

**1**

簡略線稿

決定好女性臉部位置後，再決定男性的臉部位置。接著要思考在斜向的視角下，兩人的臉部會如何呈現。

仰望時下巴與頸部看起來較寬，並要以曲線鬆緩的線條連接下巴與頸部。

俯視的男性彎曲著上半身，仰視的女性則挺直背脊。

手指藏在口袋中，所以不必畫出來。並想像口袋的位置後繪製斜線。

盤坐時胯下與膝蓋會形成三角形空間。

右半臉被鼻子擋住，所以只露出近側的眉毛與眼睛。

頸部與右邊鎖骨相連，並在同樣的高度繪製左邊鎖骨。

**2**

肌肉呈現

畫出能夠讓兩人視線交會的眼睛位置，並在這個步驟整頓好四肢線條。

大腿至膝蓋筆直，膝蓋以下至腳踝則帶有些許弧度。

**3** 細部草稿

按照臉部角度安排髮流，看起來就會很自然。
居家服般的輕鬆服裝，則透出了兩人的關係。

瀏海往下垂，強調臉部朝下的視覺效果。

望向正上方，所以髮梢都稍微往後，

在肚臍的位置繪製上半身彎曲時，會造成的一條橫向皺褶。

PART 4
POSE

**58**

盤坐仰望＋站著俯視

像男性這樣以側臉登場時，可以讓鼻子與嘴巴相連。女性稍微露出了另一側臉頰，所以鼻子與嘴巴不會相連。

**4** 完成圖

讓兩人的臉部彷彿透過鼻尖相連，此外男性的陰影主要在右半身，女性則主要在胸下，且陰影範圍都相當大。

胸部隆起，所以腹部與大腿會布滿陰影。

在腳踝後方繪製後腳跟的隆起，有助於打造足部立體感。

透過捲翹的睫毛線條，表現出遠側的眼睛。

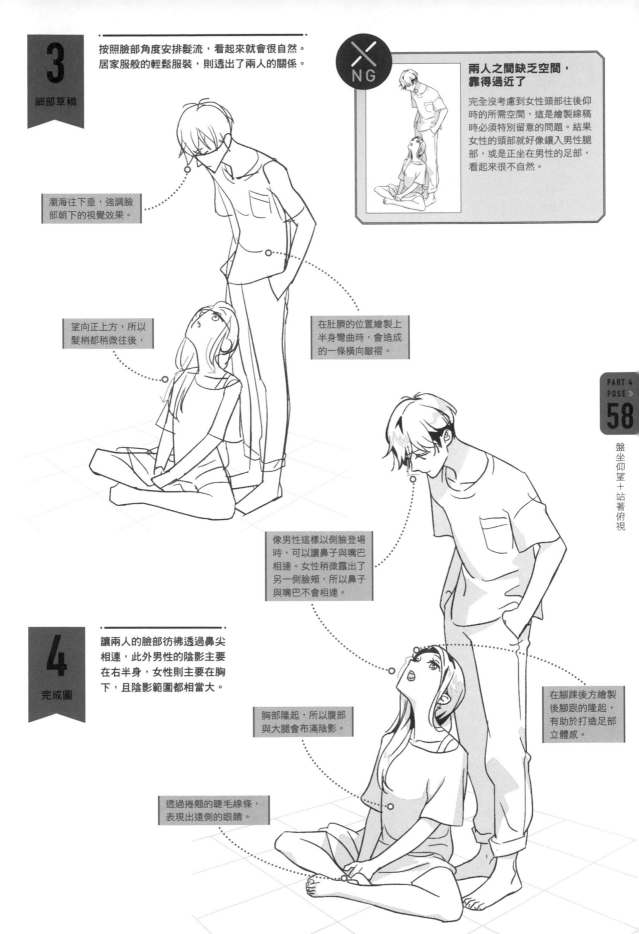

# ILLUSTRATOR of this book

## O 孃

profile ————

自由插畫家。參與遊戲作畫、
出版品廣告、講師等各方面的
插畫工作。

Twitter ▶ @ojyou100

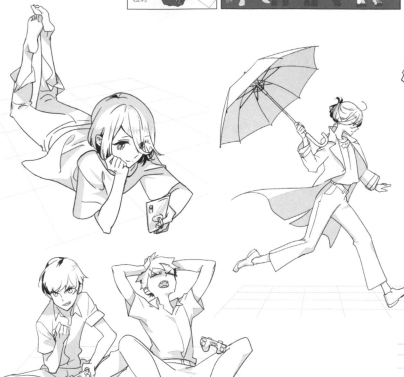

## Interview

**為什麼會成為插畫家呢？**

我從小學開始就很喜歡漫畫，所以會自己學著畫喜歡的角色或是怪物。雖然在嘗試的過程中依然畫不出漫畫，但我一直沒放棄作畫，慢慢地我的想法也開始轉變，結果我不禁認為自己以後可以朝著插畫家這條路發展。

**為了提升畫工，
您做了哪些練習呢？**

我會購買姿勢集，接著就會拿起筆，在廣告紙的背面空白處用素描的方式臨摹整本書。開始改採數位作畫後，我會觀摩YouTube的速寫影片，學著用電子畫板速寫。

**您為本書畫了許多迷人的角度與姿勢，
請問是如何進步到這個程度的呢？**

對現在的我來說，考量整體的狀況或構圖去作畫，依然是一項重要的課題。所以我會經常觀摩許多好的插畫作品，並且思考這幅畫的「作畫目的」以及「作畫方式」，每次觀摩後都會不禁深深佩服起繪師「畫得真好」。

**畫插圖的過程中，
您在哪個瞬間會感到最開心？**

從隨手繪製或草稿逐漸成形，結果確實詮釋出腦中想像的瞬間是最開心的，開心得就像搭乘雲霄飛車一般呢。

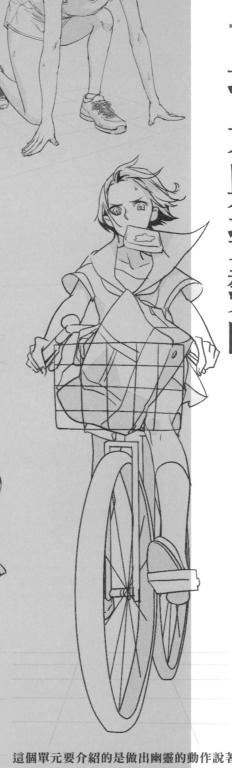

挑戰特徵明顯的
場景與姿勢吧

這個單元要介紹的是做出幽靈的動作說著「我好恨啊～」、
奮力出擊、奮力踢出等更具特徵性的場景與姿勢。再搭配刀
槍等工具以及更豐富的表情，自然能夠畫出有魅力的人物。

POSE

# 59

俯視
正面

# 我好恨啊～

光

女孩模仿幽靈說著「我好恨啊～」的姿勢。
這是用手電筒由下往上照，強調出臉部的構圖。

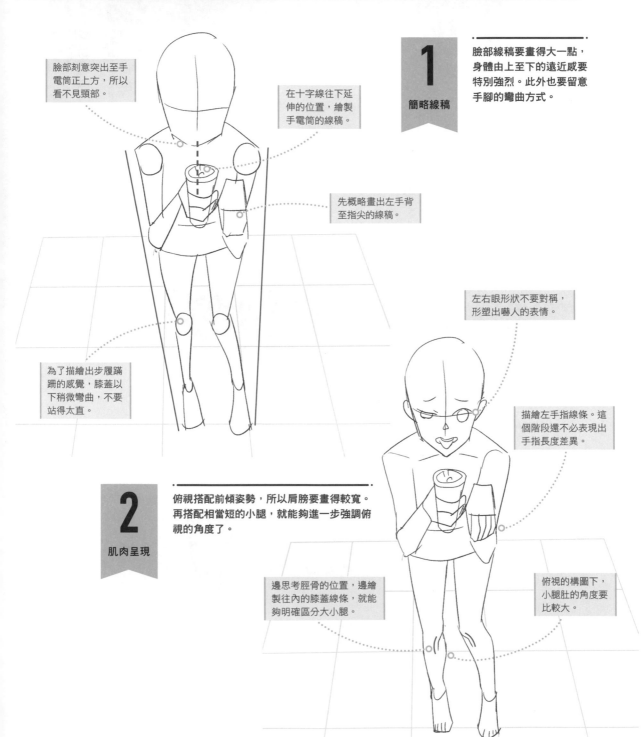

臉部刻意突出至手
電筒正上方，所以
看不見頸部。

在十字線往下延
伸的位置，繪製
手電筒的線稿。

**1**

簡略線稿

臉部線稿要畫得大一點，
身體由上至下的遠近感要
特別強烈。此外也要留意
手腳的彎曲方式。

先概略畫出左手背
至指尖的線稿。

左右眼形狀不要對稱，
形塑出嚇人的表情。

為了描繪出步履蹣
跚的感覺，膝蓋以
下稍微彎曲，不要
站得太直。

描繪左手指線條。這
個階段還不必表現出
手指長度差異。

**2**

肌肉呈現

俯視搭配前傾姿勢，所以肩膀要畫得較寬。
再搭配相當短的小腿，就能夠進一步強調俯
視的角度了。

邊思考脛骨的位置，邊繪
製往內的膝蓋線條，就能
夠明確區分大小腿。

俯視的構圖下，
小腿肚的角度要
比較大。

**3**

細部草稿

讓角色頭戴三角布並穿著喪服，做出這個姿勢必備的打扮，大幅提升人物的氣氛。

**手電筒造成的陰影，提升了毛骨悚然的氣氛**

眼睛下的陰影讓表情更令人發毛。這裡有個重要的關鍵，就是手電筒由下往上照射時，鼻梁也會出現陰影。

描繪呈現「八字形」往外散開的頭髮，表現出頭髮的分量感。

三角布跟繩子呈現沿著頭型的朝下弧線。

喪服下襬較窄，所以要緊貼著微開的雙腿。

手臂處的多餘布料。袖子特別寬鬆的地方朝下尖起，就能夠強調出下垂的視覺效果。

繪製陰影時要考慮手電筒的光照範圍，後腦杓與耳後則陷入陰影。

**4**

完成圖

繪製陰影時要考量到手電筒的光照，這裡要特別透過臉部表情與陰影，打造出視覺衝擊力。

手腕與手指都放鬆，所以要注意別畫得太僵直。

下半身雖然沒有受到光照，但是為了展現出服裝細節，所以沒有完全畫上陰影。

疊在上側的布料稍微錯開，呈現出衣服隨著腿部擺動的自然描寫。

# POSE 60

仰望

微斜向

# 騎腳踏車

快速踩著腳踏車的女孩。
這裡要透過車籃、輪胎等各部位，決定女孩身體的呈現方式。

光

左肩稍微往前，導致身體有些扭轉。如此就能夠表現出奮力騎腳踏車的模樣。

在思考肩寬與腳踏車把手寬度的同時，將雙臂畫成「八字形」展開的模樣。

## 1

簡略線稿

畫好腳踏車的線稿後再畫女孩，並針對前後輪的尺寸、女孩左右腿的動作，表現出遠近感。

左腿往前踏出，所以露出了小腿與腳底。

搭配麵包等小東西，強化了女孩急著趕往學校的心情。

用透視圖的概念表現車輪，因此描繪線稿時要由前至後漸窄。

右腳在後面，所以會露出大腿前側與腳背。

大腿用力踩著腳踏車，所以外側肌肉會隆起。

雖然只露出少許大腿，仍要畫出肌肉的隆起感。經強調的大腿外側肌肉，能夠與小腿線條形成層次感。

## 2

肌肉呈現

繪製身體線條時，要在顧及整體纖細體型之餘，讓大腿、小腿等肌肉稍微突出，以詮釋出用力的模樣。

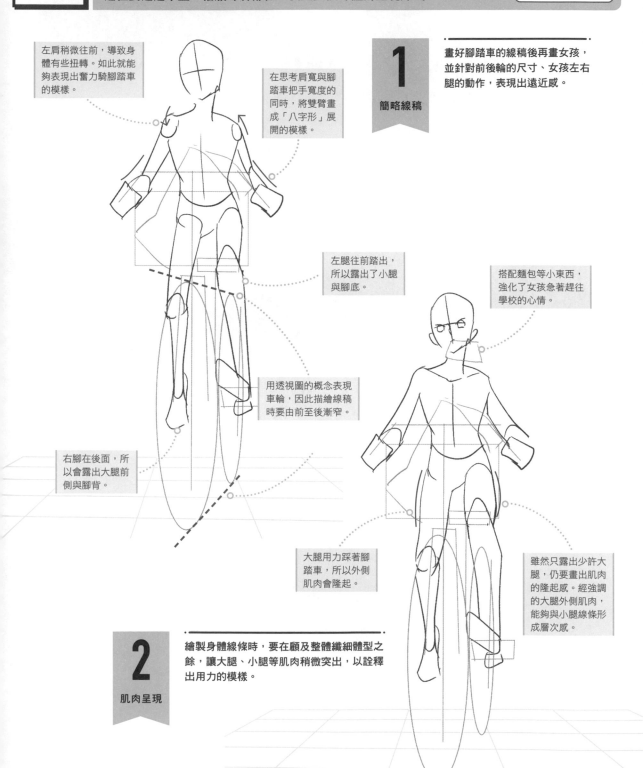

瀏海與臉旁的頭髮,也可以朝側面飄動。

**3**
細部草稿

整體頭髮往後飄以表現出風向,制服的袖子與裙子翻飛則可提升躍動感。

風從正面吹來,所以要畫出頭髮往後飄的視覺效果。

繪製手指線稿的時候,要邊想像握把的形狀。

制服的袖子畫成筒狀,不僅可打造立體感,還能表現出被風灌得蓬起的視覺效果。

裙子隨著腿部動作大幅翻飛。

搭配汗水等漫畫效果,打造出著急的表情。

制服衣領也大幅度揚起,有助於醞釀出躍動感。

身體稍微前傾,所以衣領會形成朝著領結的V字線條。

**4**
完成圖

藉由汗水與眼睛的描寫等,演繹出女孩焦急的心情。此外這個步驟也要畫好自行車握把與輪胎等細節。

進一步描繪前輪的細節並仔細思考看得到與看不到的部位。

輪胎內側繪製陰影,能夠打造出空間深度。

# 舉起球棒

棒球少年握緊球棒，準備揮棒擊球的瞬間。
繪製時應考量上半身的扭轉，以及握住球棒的雙臂呈現方式。

光源方向

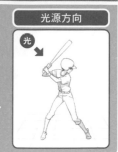

光

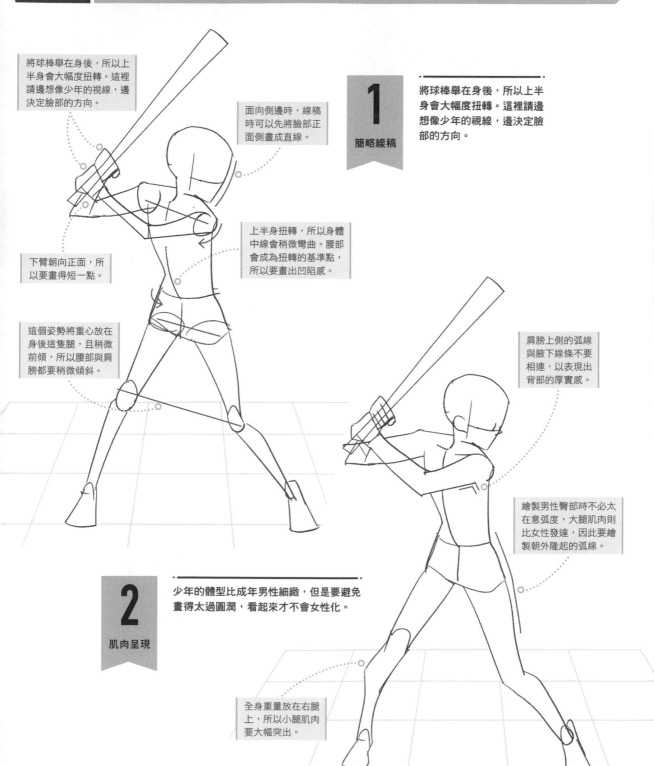

將球棒舉在身後，所以上半身會大幅度扭轉。這裡請邊想像少年的視線，邊決定臉部的方向。

面向側邊時，線稿時可以先將臉部正面側畫成直線。

**1**

簡略線稿

將球棒舉在身後，所以上半身會大幅度扭轉。這裡請邊想像少年的視線，邊決定臉部的方向。

下臂朝向正面，所以要畫得短一點。

上半身扭轉，所以身體中線會稍微彎曲。腰部會成為扭轉的基準點，所以要畫出凹陷感。

這個姿勢將重心放在身後這隻腿，且稍微前傾，所以腰部與肩膀都要稍微傾斜。

肩膀上側的弧線與腋下線條不要相連，以表現出背部的厚實感。

繪製男性臀部時不必太在意弧度，大腿肌肉則比女性發達，因此要繪製朝外隆起的弧線。

**2**

肌肉呈現

少年的體型比成年男性細緻，但是要避免畫得太過圓潤，看起來才不會女性化。

全身重量放在右腿上，所以小腿肌肉要大幅突出。

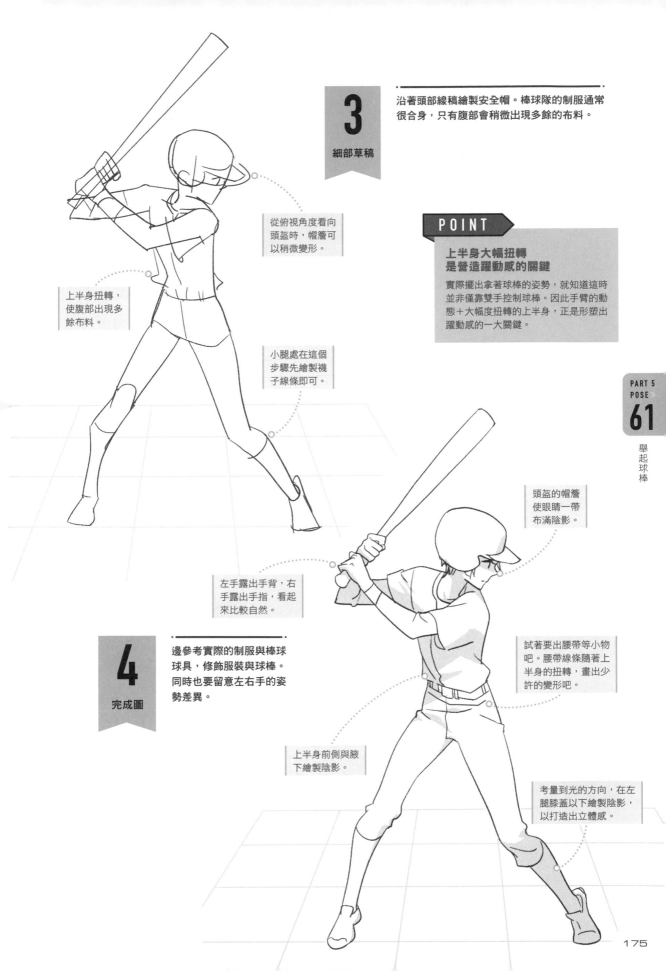

**3** 細部草稿

沿著頭部線稿繪製安全帽。棒球隊的制服通常很合身，只有腹部會稍微出現多餘的布料。

從俯視角度看向頭盔時，帽簷可以稍微變形。

上半身扭轉，使腹部出現多餘布料。

小腿處在這個步驟先繪製襪子線條即可。

PART 5
POSE »
**61**

舉起球棒

**4** 完成圖

邊參考實際的制服與棒球球具，修飾服裝與球棒。同時也要留意左右手的姿勢差異。

左手露出手背，右手露出手指，看起來比較自然。

頭盔的帽簷使眼睛一帶布滿陰影。

試著畫出腰帶等小物吧。腰帶線條隨著上半身的扭轉，畫出少許的變形吧。

上半身前側與腋下繪製陰影。

考量到光的方向，在左腿膝蓋以下繪製陰影，以打造出立體感。

POSE

# 62

俯視
斜向

# 邊打電話邊塗指甲油

以耳朵與肩膀夾著電話,手部則正在塗抹指甲油的女性。
這裡要特別留意身體的空間深度,以及雙手雙腿的配置。

光

用耳朵和肩膀夾著手
機,所以肩膀線稿要
畫在耳朵下方。

抬起右肩的同時,
右臂也比左臂更往
前,所以左肩要畫
成鬆緩的弧線。

## 1
簡略線稿

雙臂稍微往前伸的前傾姿勢,
所以上半身稍有駝背。近側的
肩膀為了夾住手機而抬起,因
此左右肩的高度不同。

視線落在腳趾,所
以要配合視線決定
腳趾位置與角度。

身體稍微向前
傾,所以有點
駝背。

右腿的腿根至足部
畫成斜向,有助於
型塑空間深度。

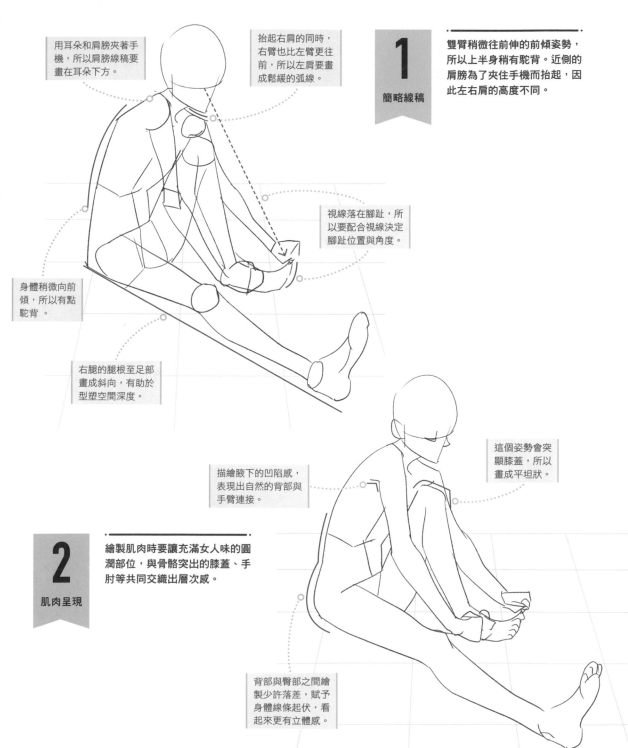

這個姿勢會突
顯膝蓋,所以
畫成平坦狀。

描繪腋下的凹陷感,
表現出自然的背部與
手臂連接。

## 2
肌肉呈現

繪製肌肉時要讓充滿女人味的圓
潤部位,與骨骼突出的膝蓋、手
肘等共同交織出層次感。

背部與臀部之間繪
製少許落差,賦予
身體線條起伏,看
起來更有立體感。

**3**

細部草稿

按照女性臉部角度配置頭髮動態，並試著搭配輕鬆的居家服等。

穿著背心的時候，胸口與背部之間（腋下下方）的服裝線條，畫成朝上的弧線會比較自然。

露出額頭的髮型。在決定左右髮流的時候，要邊考量前側的髮際線。

分別畫出貼緊體的部分，以及落在地面的部分，為服裝打造出層次感，看起來更加立體。

**POINT**

**繪製線稿時**
**要顧及腹部與大腿的距離**

除非是刻意讓腹部貼緊大腿，不然基本上兩者之間都會出現空隙。腹部的肌肉比胸部、臀部一帶還要少，所以請在腰部的位置安排腹部與大腿之間的空隙吧。

**4**

完成圖

抱著單側膝蓋，所以上半身前側會出現大範圍的陰影。至於手機與指甲油，則請參照實物作畫。

繪製手機時要參考實際尺寸，並顧及女性耳朵與嘴巴的距離感。

上半身與大腿相貼的部分要繪製陰影。

左手拿著指甲油的刷具。刷具前端稍微彎曲，能夠強調出正在塗抹的感覺。

右手也可以拿著指甲油罐。

177

# POSE 63

俯視 / 正面

## 擊出拳頭

朝著正面用力出拳的女性。
請在留意身體扭轉程度之餘,為擊出的這條手臂打造遠近感。

光源方向

光

---

**1** 簡略線稿

肩膀至手腕畫得較短,有助於打造出遠近感。
這個步驟要畫出雙腿距離比肩膀還寬、上半身扭轉準備開打的姿勢。

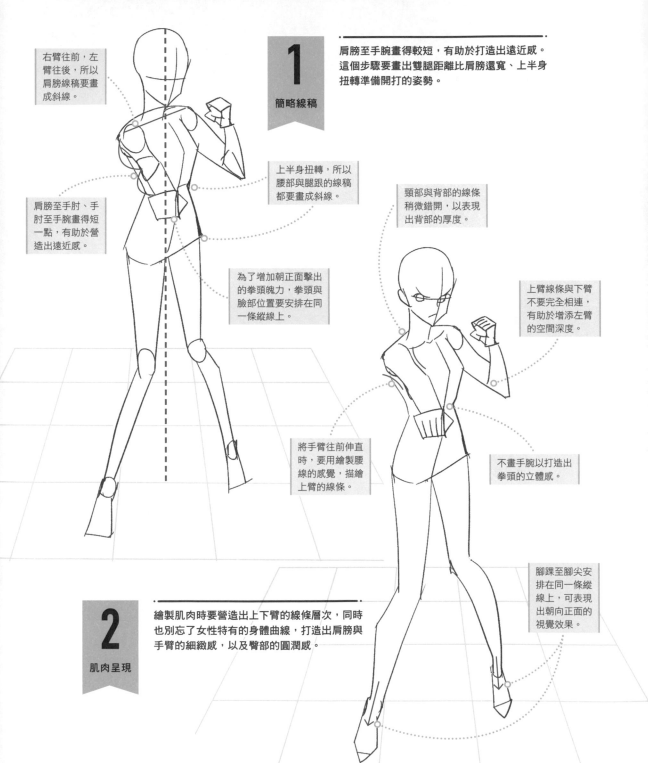

右臂往前,左臂往後,所以肩膀線稿要畫成斜線。

肩膀至手肘、手肘至手腕畫得短一點,有助於營造出遠近感。

上半身扭轉,所以腰部與腿跟的線稿都要畫成斜線。

為了增加朝正面擊出的拳頭魄力,拳頭與臉部位置要安排在同一條縱線上。

將手臂往前伸直時,要用繪製腰線的感覺,描繪上臂的線條。

頸部與背部的線條稍微錯開,以表現出背部的厚度。

上臂線條與下臂不要完全相連,有助於增添左臂的空間深度。

不畫手腕以打造出拳頭的立體感。

腳踝至腳尖安排在同一條縱線上,可表現出朝向正面的視覺效果。

**2** 肌肉呈現

繪製肌肉時要營造出上下臂的線條層次,同時也別忘了女性特有的身體曲線,打造出肩膀與手臂的細緻感,以及臀部的圓潤感。

**3**

細部草稿

外套與頭髮大幅飄動，表現出出拳的勁道。並按照設定的女性情緒，繪製臉部的草圖。

理解左右臂動作造成的身體扭轉

從側面觀察出拳的構圖，可以發現右臂往前擊出，但左臂是往後拉的。此外也藉由微彎的右腿膝蓋，表現出用力的感覺。

飄動的柔軟秀髮，有助於演繹出拳頭的力道。

外套隨著女性動作大幅翻飛。

額頭面積較寬，眉毛與眼睛距離收窄並收起下巴，藉此表現出瞪視的表情。

配合雙腿前後關係，將窄裙畫成朝遠處發展的斜線。

將外套袖子畫成「八字形」以打造遠近感。袖子內側也畫成筒狀，形塑出立體感吧。

在大腿根部繪製裙子稍微隆起造成的皺褶。

**4**

完成圖

進一步整頓服裝形狀與五官，位在後側的身體會落入陰影，藉此表現出明確的前後關係。

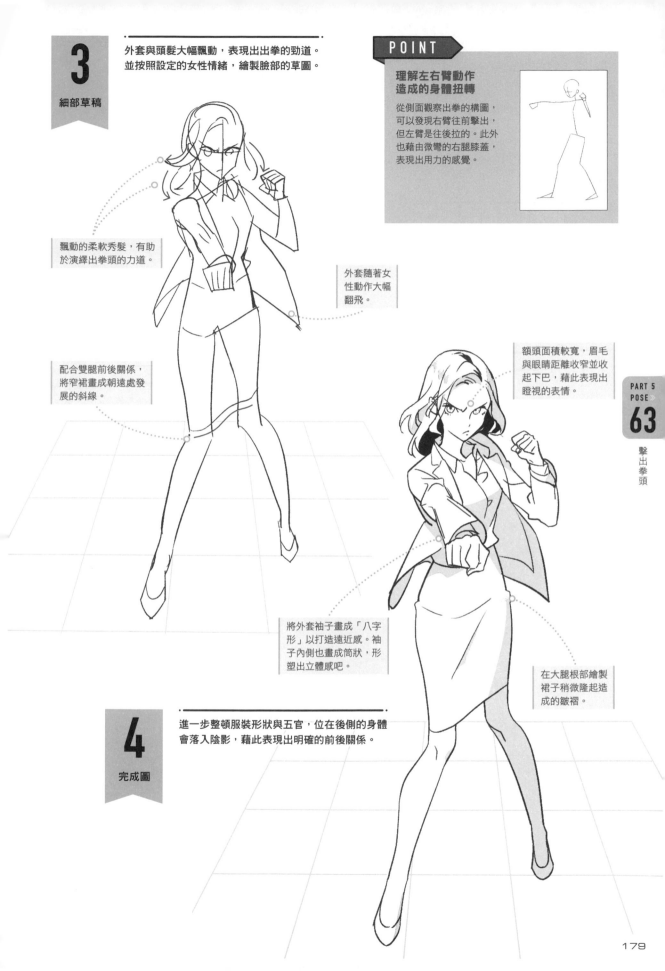

## POSE 64

平視　正面

光源方向

光

# 踢擊

腿部往前踢出，使上半身大幅度往後傾倒的瞬間。
描繪身體時不能忘了擺在前方的腿、後方的臉部，以營造出遠近感。

## 1 簡略線稿

繪製線稿時要留意遠近感與身體扭轉，才能夠打造出有魄力的姿勢。左腿抬到腰部同高的地方，所以這個階段就要畫出大幅傾斜的上半身。

上半身朝向斜後方傾斜，所以臉部線稿就像躺著一樣。

上半身明顯較下半身短，能夠強調遠近感。

抬起的這條腿，膝蓋與腳尖都朝向正面。

踢起的這條腿，無論是大腿還是小腿都畫偏短，有助於強化空間深度。

作為身體軸心的這條腿，膝蓋與腳尖都朝向外側。

賦予上臂、胸膛與腹部隆起的線條，可表現出肌肉賁張感。

## 2 肌肉呈現

背部與臀部一帶畫得厚實，有助於強調健壯的身材。由於是肌肉發達的體型，所以也要確實畫出體幹與手臂的肌肉。

這個角度露出了身體側面，所以要強調出背部與胸膛肌肉的厚實感。

繪製此處時要留意空間深度與肌肉的隆起，並從臀部往膝蓋由粗漸細。

右腳支撐全身的重量，因此小腿肚的肌肉會大幅隆起。

**3** 細部草稿

繪製衣服時要考量到各部位的貼身感,並透過運動型的短髮等塑造角色形象。

身穿合身服裝,因此上半身與布料之間沒有間隙。

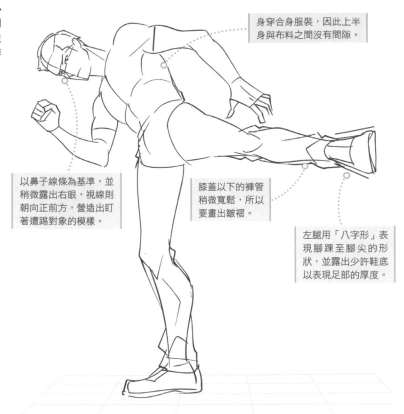

以鼻子線條為基準,並稍微露出右眼,視線則朝向正前方,營造出盯著遭踢對象的模樣。

膝蓋以下的褲管稍微寬鬆,所以要畫出皺褶。

左腿用「八字形」表現腳踝至腳尖的形狀,並露出少許鞋底以表現足部的厚度。

PART 5
POSE
**64**

踢擊

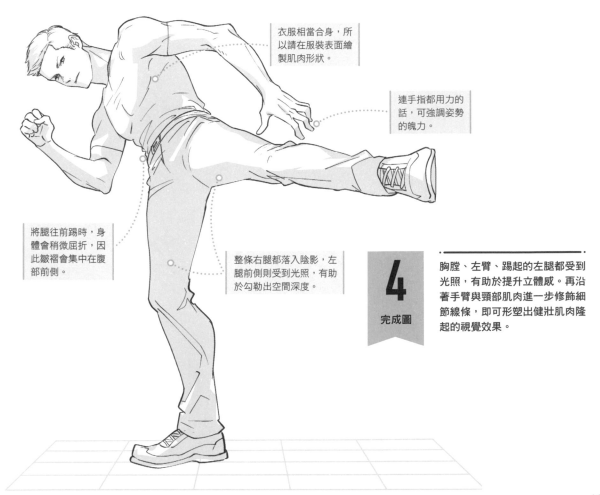

衣服相當合身,所以請在服裝表面繪製肌肉形狀。

連手指都用力的話,可強調姿勢的魄力。

將腿往前踢時,身體會稍微屈折,因此皺褶會集中在腹部前側。

整條右腿都落入陰影,左腿前側則受到光照,有助於勾勒出空間深度。

**4** 完成圖

胸膛、左臂、踢起的左腿都受到光照,有助於提升立體感。再沿著手臂與頸部肌肉進一步修飾細節線條,即可形塑出健壯肌肉隆起的視覺效果。

181

# POSE 65 攀登

平視 側面

徒手攀上陡峭岩壁的畫面。
肌肉的隆起與表情都是表現出力道強度的重點。

光源方向

光

描繪手臂線稿時，留意關節彎曲的方向。

腹肌用力時線條會相當緊實，所以這部分的線稿要畫得偏細。

**1** 簡略線稿

先決定岩壁的形狀再繪製身體線稿。這時要特別留意支撐全身重量的雙臂間隔以及手部位置。

留意背部厚實度的同時，畫出隆起的線條。

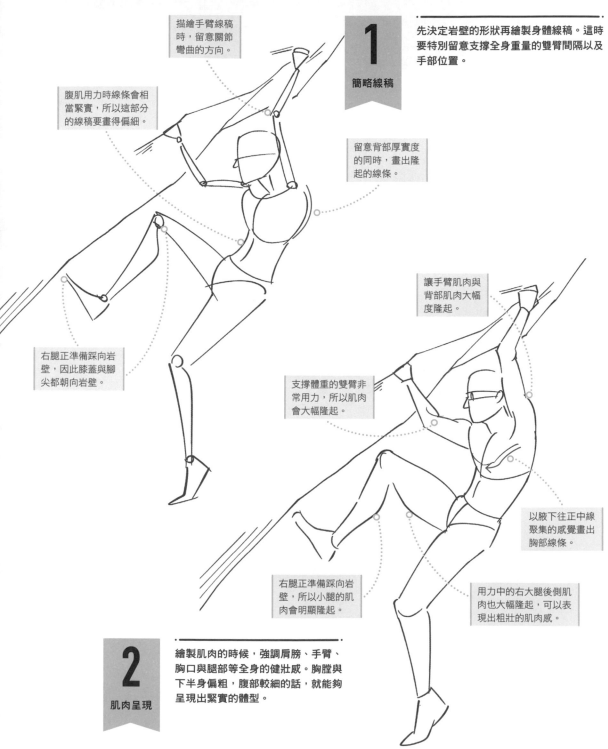

讓手臂肌肉與背部肌肉大幅度隆起。

右腿正準備踩向岩壁，因此膝蓋與腳尖都朝向岩壁。

支撐體重的雙臂非常用力，所以肌肉會大幅隆起。

以腋下往正中線聚集的感覺畫出胸部線條。

右腿正準備踩向岩壁，所以小腿的肌肉會明顯隆起。

用力中的右大腿後側肌肉也大幅隆起，可以表現出粗壯的肌肉感。

**2** 肌肉呈現

繪製肌肉的時候，強調肩膀、手臂、胸口與腿部等全身的健壯感。胸膛與下半身偏粗，腹部較細的話，就能夠呈現出緊實的體型。

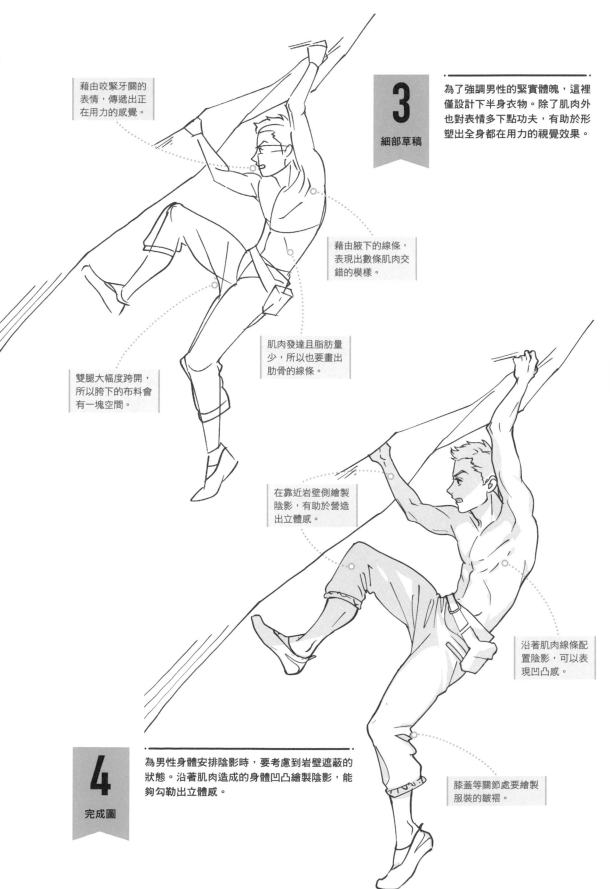

藉由咬緊牙關的
表情，傳遞出正
在用力的感覺。

**3**
細部草稿

為了強調男性的緊實體魄，這裡
僅設計下半身衣物。除了肌肉外
也對表情多下點功夫，有助於形
塑出全身都在用力的視覺效果。

藉由腋下的線條，
表現出數條肌肉交
錯的模樣。

肌肉發達且脂肪量
少，所以也要畫出
肋骨的線條。

雙腿大幅度跨開，
所以胯下的布料會
有一塊空間。

在靠近岩壁側繪製
陰影，有助於營造
出立體感。

沿著肌肉線條配
置陰影，可以表
現凹凸感。

**4**
完成圖

為男性身體安排陰影時，要考慮到岩壁遮蔽的
狀態。沿著肌肉造成的身體凹凸繪製陰影，能
夠勾勒出立體感。

膝蓋等關節處要繪製
服裝的皺褶。

183

# 打氣

大聲為他人加油打氣的女孩。
藉由身體稍微前傾，表現出想傳遞出聲音的模樣吧。

光源方向

光

**1**
簡略線稿

稍微前傾，所以臉部會往前突出。但是右腿
比臉更偏向前方時，頭部位置看起來會怪怪
的，要特別留意。

將右腿配置在
臉部十字線條
的正下方。

右腋下會出現少許空
間，所以手臂要畫得
離身體稍遠。

這個姿勢下的左腋下也有
少許空間，但是因為是從
右斜方看過去的視角，所
以空間被左臂擋住了。

從臉縱向往下延伸至腿部，
沿著這條線繪製右腿線稿。
由於身體稍微前傾，肩膀
位置會與這條線大幅錯開。

以右肩線稿為基準，自
然地連接起胸部隆起、
腹部凹陷、臀部圓潤。

決定好膝蓋方向再繪
製腳尖，就能夠自然
表現出膝蓋下方→小
腿→腳尖的弧度。

**2**
肌肉呈現

繪製臉部線稿時要邊思考女孩表情。手部的
話在這個階段只要決定好位置即可。

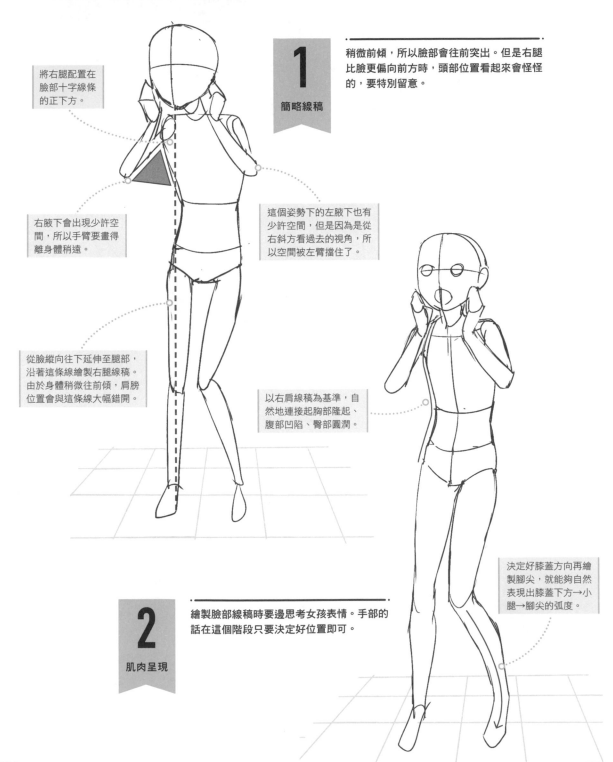

**3**

細部草稿

藉由頭髮與制服翻飛營造出躍動感，手部則畫成手指用力在嘴邊伸直的模樣。

右手掌心露出，左手則只露出側邊。大拇指用力張開，可表現出正大聲喊出的視覺效果。

雙腿稍微彎曲，所以要畫出膝蓋骨的形狀。足部朝向正面時，在膝蓋處繪製兩條線即可。

**4**

完成圖

服裝的皺褶可強調服裝動態感。在手部內側與頸部後側的頭髮配置陰影，可有效增添立體感。

藉由臉頰泛紅表現出情緒的高漲。

背部沒有吹到風，所以裙襬的飄動幅度較小。同時畫出會動與不動的部分，有助於提升層次感。

裙子被風吹得隆起，所以會出現大範圍陰影。

讓裙襬配合風向大幅度飄動，表現出極佳的臨場感。

**POINT**

**繞在身體上的百褶裙**

想為摺線很多的百褶裙打造動態感，就要著重於裙襬而非腰臀處。畫出繞在身體上的感覺，能夠呈現出更逼真的百褶裙。

185

## POSE 67

平視
斜向

# 躺大腿

情侶中的男性躺在女性大腿上的模樣。
在決定男性頭部位置時,也要一邊留意女性的腿部位置。

光

**1** 簡略線稿

按照女性→男性的順序繪製線稿。
繪製這種輕鬆跪坐法時,就以畫三
角形的概念去畫吧。

身體稍微往前傾,
所以腰部會彎曲成
「く字形」。

讓骨盆與雙膝連接成
三角形後,再繪製女
性的足部線稿。

男性腿部放鬆地伸
出。由於腿部比上
半身更靠前方,所
以要畫得偏長。

描繪男性臉部線稿時,
將其頭部配置在女性右
大腿的正中央,比較好
掌握整體均衡感。

**2** 肌肉呈現

男性體型講究直線感,女性
的臀部一帶則畫得較寬,藉
此表現出男女體型的差異。

在確認嘴巴位置
之餘,概略區分
出手指與掌心的
肌肉差異。

在顧及被男性身體擋
住的手臂之餘,畫出
前臂的手腕至手部。

用緩和的曲線,連接起大腿
後側的隆起、膝蓋後側的凹
陷,以及小腿肚的隆起。

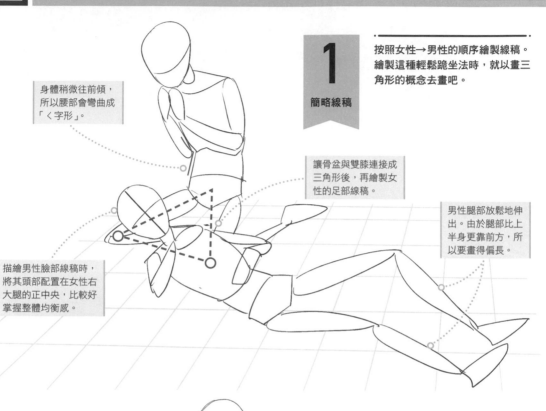

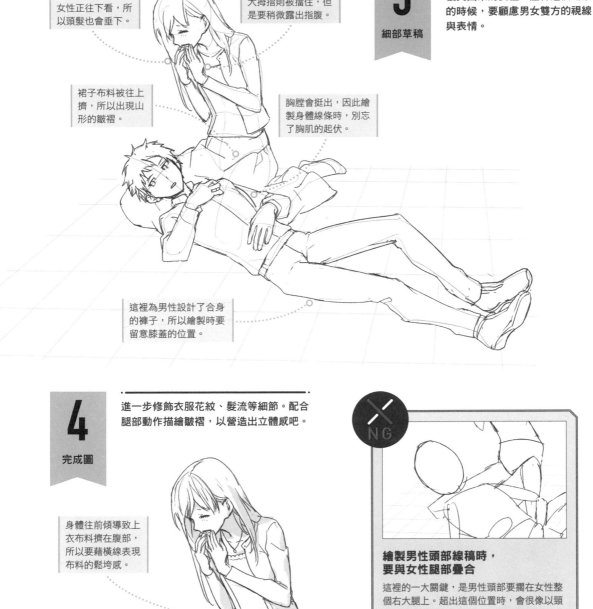

女性正往下看，所以頭髮也會垂下。

左手露出手背，右手大拇指則被擋住，但是要稍微露出指腹。

裙子布料被往上擠，所以出現山形的皺褶。

胸膛會挺出，因此繪製身體線條時，別忘了胸肌的起伏。

這裡為男性設計了合身的褲子，所以繪製時要留意膝蓋的位置。

**4**

完成圖

進一步修飾衣服花紋、髮流等細節。配合腿部動作描繪皺褶，以營造出立體感吧。

身體往前傾導致上衣布料擠在腹部，所以要藉橫線表現布料的鬆垮感。

**NG**

**繪製男性頭部線稿時，要與女性腿部疊合**

這裡的一大關鍵，是男性頭部要擱在女性整個右大腿上。超出這個位置時，會很像以頸部與背部躺在女性大腿上，整體構圖看起來不自然。

褲管上繪製朝著膝蓋發展的皺褶。

藉由臉頰泛紅形塑出男性的害羞。

# 雙人坐著＋互相依靠

光源方向

光

這是二人組的構圖，分別是閱讀的男性與靠著其肩膀打瞌睡的男性。
繪製時要留意兩人的前後關係以及空間深度。

**1** 簡略線稿

繪製線稿的順序是閱讀的男性→靠肩睡著的男性，想像著睡著男性較靠後側的感覺，就會比較好掌握前後關係。

畫好閱讀男性的線稿後，再決定睡著男性的頭部位置。睡著男性的視線與左側男性的肩膀高度相當時，就能夠輕易取得均衡感。

睡著男性的臉部稍微低垂，所以肩膀比閱讀男性還要偏後，看起來會比較自然。

腰部以下是朝左下方發展的斜線。

要留意牆壁與腰部之間的縫隙。

大腿畫得較短，小腿畫得偏長，藉此表現出遠近感。

**2** 肌肉呈現

描繪肌肉時要留意腿部遠近感，並藉由寬肩粗頸表現出具男性特質的體型。

男性頸部比女性粗，所以寬度與臉部差不多。

畫出用大拇指與其他四隻手指夾住書籍的感覺。

配置肌肉時要留意富男性特質的硬質肌肉，膝蓋以上也要畫出隆起感。

膝蓋後側與小腿接點的線條相疊，可表現出空間深度。

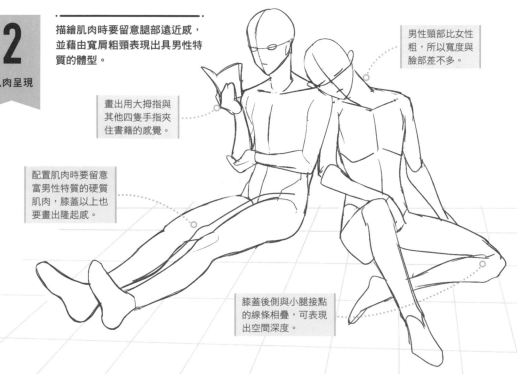

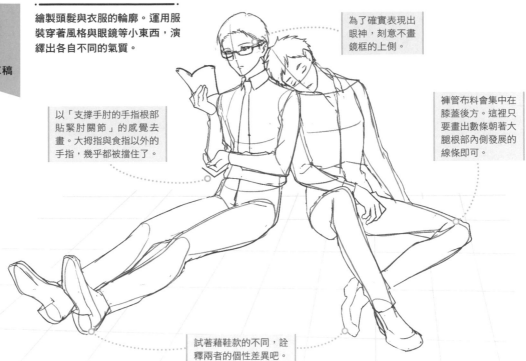

**3**

細部草稿

繪製頭髮與衣服的輪廓。運用服裝穿著風格與眼鏡等小東西，演繹出各自不同的氣質。

為了確實表現出眼神，刻意不畫鏡框的上側。

以「支撐手肘的手指根部貼緊肘關節」的感覺去畫。大拇指與食指以外的手指，幾乎都被擋住了。

褲管布料會集中在膝蓋後方。這裡只要畫出數條朝著大腿根部內側發展的線條即可。

試著藉鞋款的不同，詮釋兩者的個性差異吧。

藉三七分的髮型勾勒出一絲不苟的個性。這裡先將髮旋配置在與十字線錯開的位置後，再繪製整體髮流。

**4**

完成圖

接觸地面的大腿與臀部、鞋底都配置陰影，有助於提升立體感。這邊請配合四肢動作繪製服裝皺褶吧。

鬆開襯衫釦子的時候，衣領與頸部距離較大。同時也要留意衣領形狀是三角形。

有繫領帶時，衣領要沿著脖子線條發展。近側的衣領為橫長線條，遠側衣領則畫成三角形。

鞋底的中間處繪製陰影，以表現出鞋底的凹凸。

# POSE 69 拉小提琴

平視 斜向

正拉著小提琴的男性。
這裡要留意持琴的手與持琴弓的手兩手之間的前後位置。

光

**1**
簡略線稿

雖然只是站姿，但是在線稿的階段，就必須確實表現出挺胸與頭部傾斜等細節。

繪製線稿的時候，就要留意小提琴是擺在肩膀與臉部之間。

在這個階段概略畫出小提琴線稿，就比較好掌握整體姿勢。

視線會朝向持琴的手，所以請畫出看向左手的模樣吧。

雙臂的手肘都會稍微彎曲。

這裡要確實表現出小提琴的厚度。

由於是斜向構圖，在繪製線稿時就要將近側的腿畫得稍長。

這是個將重心放在左腿，腰部稍微挺出的姿勢，在繪製腰部肌肉時要畫出少許的「く字形」。

畫出手腕與腳踝的內縮曲線，有助於營造出身材纖細的視覺效果。

**2**
肌肉呈現

由於是身材纖細的人物，所以在繪製肌肉的階段，要留意「腰身」的曲線。

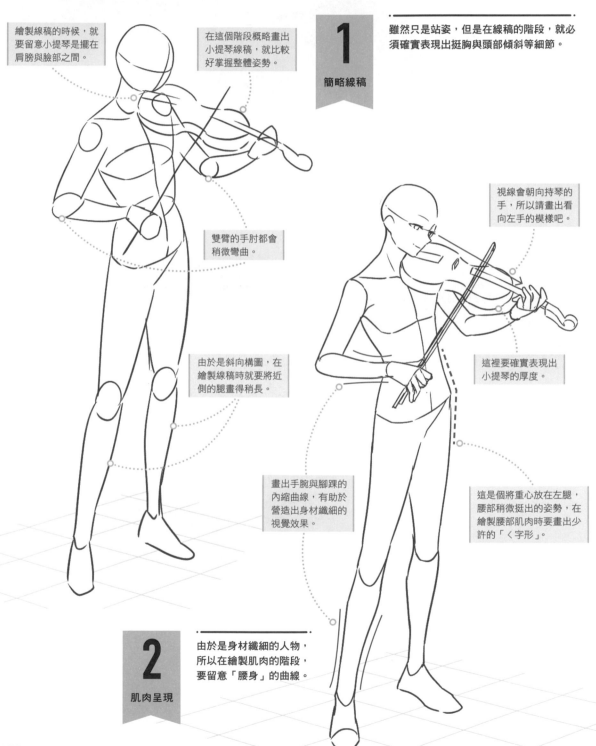

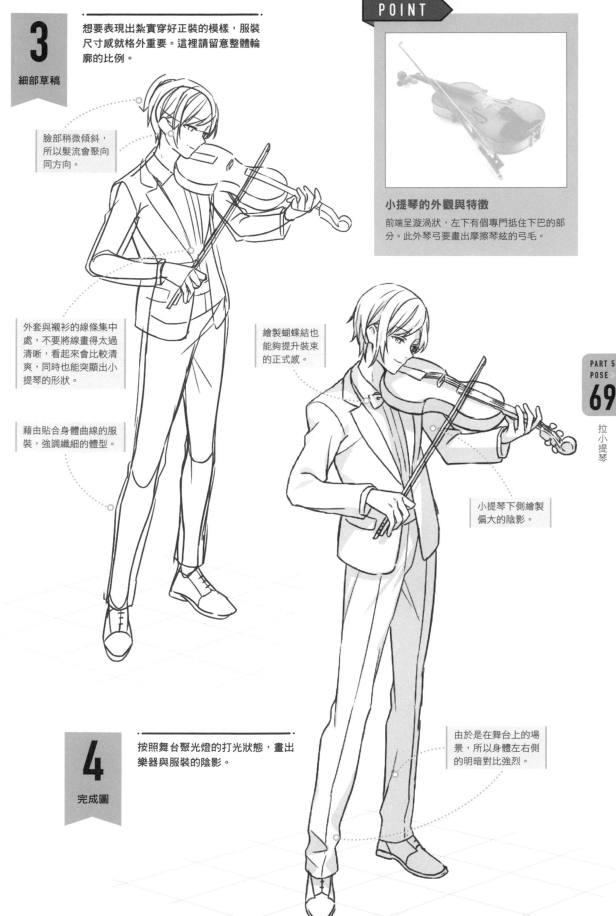

**3**

細部草稿

想要表現出紮實穿好正裝的模樣，服裝尺寸感就格外重要。這裡請留意整體輪廓的比例。

臉部稍微傾斜，所以髮流會聚向同方向。

外套與襯衫的線條集中處，不要將線畫得太過清晰，看起來會比較清爽，同時也能突顯出小提琴的形狀。

藉由貼合身體曲線的服裝，強調纖細的體型。

**小提琴的外觀與特徵**
前端呈漩渦狀，左下有個專門抵住下巴的部分。此外琴弓要畫出摩擦琴絃的弓毛。

繪製蝴蝶結也能夠提升裝束的正式感。

小提琴下側繪製偏大的陰影。

**4**

完成圖

按照舞台聚光燈的打光狀態，畫出樂器與服裝的陰影。

由於是在舞台上的場景，所以身體左右側的明暗對比強烈。

# POSE 70

平視
正面

# 跳起來投球

這裡要留意持球側肩膀至手臂的後拉狀況，
以及協助瞄準目標的另一手的方向，同時表現出躍動感。

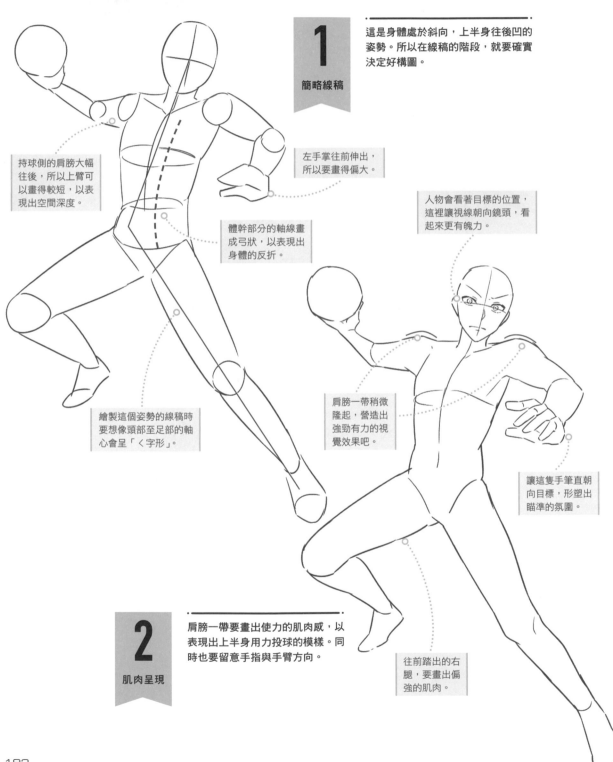

## 1 簡略線稿

這是身體處於斜向，上半身往後凹的姿勢。所以在線稿的階段，就要確實決定好構圖。

持球側的肩膀大幅往後，所以上臂可以畫得較短，以表現出空間深度。

左手掌往前伸出，所以要畫得偏大。

體幹部分的軸線畫成弓狀，以表現出身體的反折。

人物會看著目標的位置，這裡讓視線朝向鏡頭，看起來更有魄力。

繪製這個姿勢的線稿時要想像頭部至足部的軸心會呈「く字形」。

肩膀一帶稍微隆起，營造出強勁有力的視覺效果吧。

讓這隻手筆直朝向目標，形塑出瞄準的氛圍。

## 2 肌肉呈現

肩膀一帶要畫出使力的肌肉感，以表現出上半身用力投球的模樣。同時也要留意手指與手臂方向。

往前踏出的右腿，要畫出偏強的肌肉。

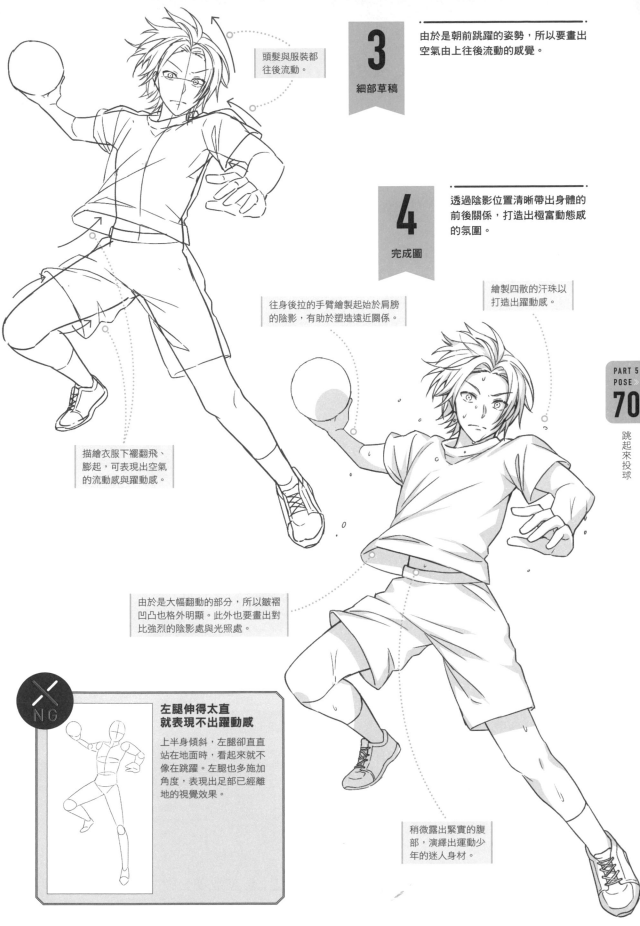

**3** 細部草稿

由於是朝前跳躍的姿勢,所以要畫出空氣由上往後流動的感覺。

頭髮與服裝都往後流動。

**4** 完成圖

透過陰影位置清晰帶出身體的前後關係,打造出極富動態感的氛圍。

往身後拉的手臂繪製起始於肩膀的陰影,有助於塑造遠近關係。

繪製四散的汗珠以打造出躍動感。

描繪衣服下襬翻飛、膨起,可表現出空氣的流動感與躍動感。

由於是大幅翻動的部分,所以皺褶凹凸也格外明顯。此外也要畫出對比強烈的陰影處與光照處。

NG

**左腿伸得太直就表現不出躍動感**

上半身傾斜,左腿卻直直站在地面時,看起來就不像在跳躍。左腿也多施加角度,表現出足部已經離地的視覺效果。

稍微露出緊實的腹部,演繹出運動少年的迷人身材。

# 依場景或人物描繪合適的服裝

學著依角色的性格、髮型、臉型等搭配服裝吧。
此外也要按照季節等背景，在帽子、飾品與鞋子等細節多下點工夫。

## 女性的春夏服裝表現

為女性人物安排無袖洋裝與短褲等清涼的
夏季服裝，並考量到服裝的輕薄材質，畫
出明顯的動態感吧。

▌背心＋短褲

很適合孩子氣角色的打扮，
由於腹部與腿部大幅露出，
所以衣領可以畫高一點，才
不會看起來太過散漫。

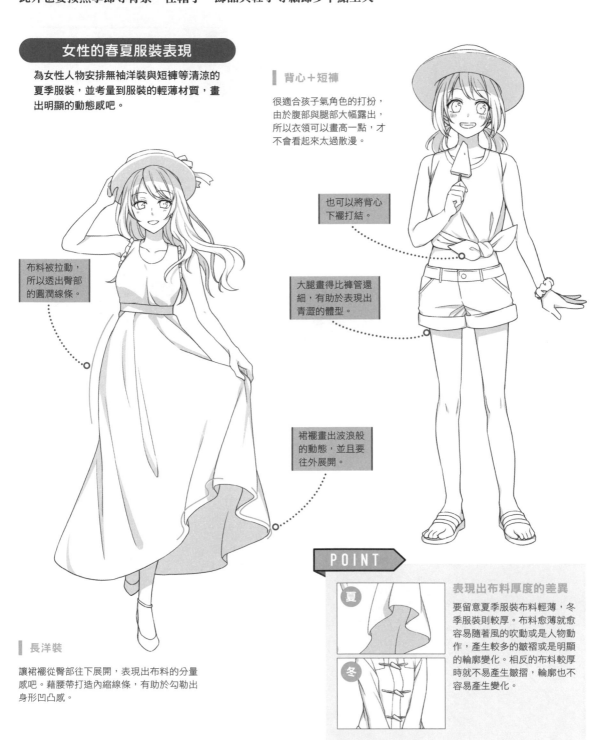

布料被拉動，
所以透出臀部
的圓潤線條。

也可以將背心
下襬打結。

大腿畫得比褲管還
細，有助於表現出
青澀的體型。

裙襬畫出波浪般
的動態，並且要
往外展開。

▌長洋裝

讓裙襬從臀部往下展開，表現出布料的分量
感吧。藉腰帶打造內縮線條，有助於勾勒出
身形凹凸感。

> **POINT**

夏

冬

**表現出布料厚度的差異**

要留意夏季服裝布料輕薄，冬
季服裝則較厚。布料愈薄就愈
容易隨著風的吹動或是人物動
作，產生較多的皺褶或是明顯
的輪廓變化。相反的布料較厚
時就不易產生皺褶，輪廓也不
容易產生變化。

## 女性的秋冬服裝表現

考量到多層次穿搭的效果，內搭服裝要合身，外套的布料則寬鬆一點。此外適度露出肌膚，則可勾勒出女性特有的性感魅力。

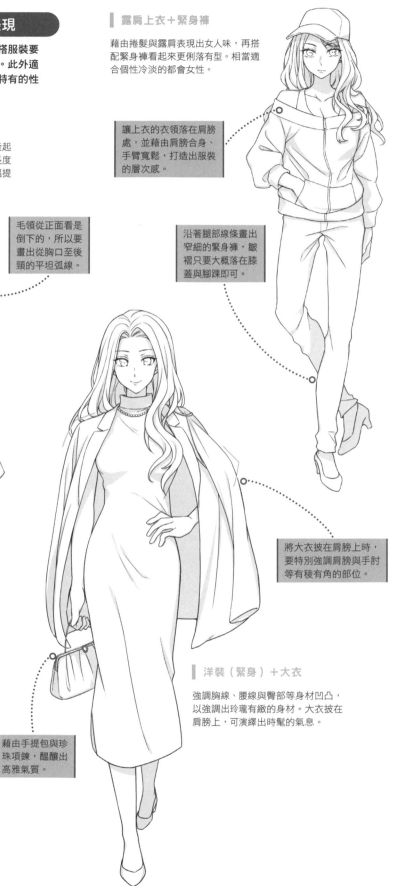

### 牛角釦外套＋短裙

牛角釦外套的布料很厚，所以胸前隆起與手臂線條都以直線為主。讓外套長度擋住臀部，僅稍微露出裙襬能夠大幅提升可愛感。

> 毛領從正面看是倒下的，所以要畫出從胸口至後頸的平坦弧線。

> 長靴也緊貼小腿線條，表現出小腿的隆起與腳踝的纖細。

### 露肩上衣＋緊身褲

藉由捲髮與露肩表現出女人味，再搭配緊身褲看起來更俐落有型。相當適合個性冷淡的都會女性。

> 讓上衣的衣領落在肩膀處，並藉由肩膀合身、手臂寬鬆，打造出服裝的層次感。

> 沿著腿部線條畫出窄細的緊身褲，皺褶只要大概落在膝蓋與腳踝即可。

> 將大衣披在肩膀上時，要特別強調肩膀與手肘等有稜有角的部位。

### 洋裝（緊身）＋大衣

強調胸線、腰線與臀部等身材凹凸，以強調出玲瓏有緻的身材。大衣披在肩膀上，可演繹出時髦的氣息。

> 藉由手提包與珍珠項鍊，醞釀出高雅氣質。

## 男性的春夏服裝表現

T恤與開襟外套等的材質都比冬季輕薄，所以要畫出較多的皺褶。在搭配服裝的時候，也要一併考量到角色的個性。

### 開襟外套＋卡其褲

長及臀部的鬆垮開襟外套，有助於營造出成熟形象。藉偏短的袖子露出手臂的肌肉線條，可增添陽剛氣息。

由於是較深的V領，所以要畫出清晰浮起的鎖骨。

### T恤＋短褲

這是T恤加短褲的休閒打扮。安排寬鬆的袖子與褲管，再搭配鴨舌帽以營造出街頭風。體幹至腿部則以直線為主吧。

右臂彎曲使T恤袖子擠在一起。

卡其褲的整體皺褶偏少，但是胯下仍要繪製橫紋。

繪製朝著胯下的皺褶，表現出方便行動的柔軟材質感。

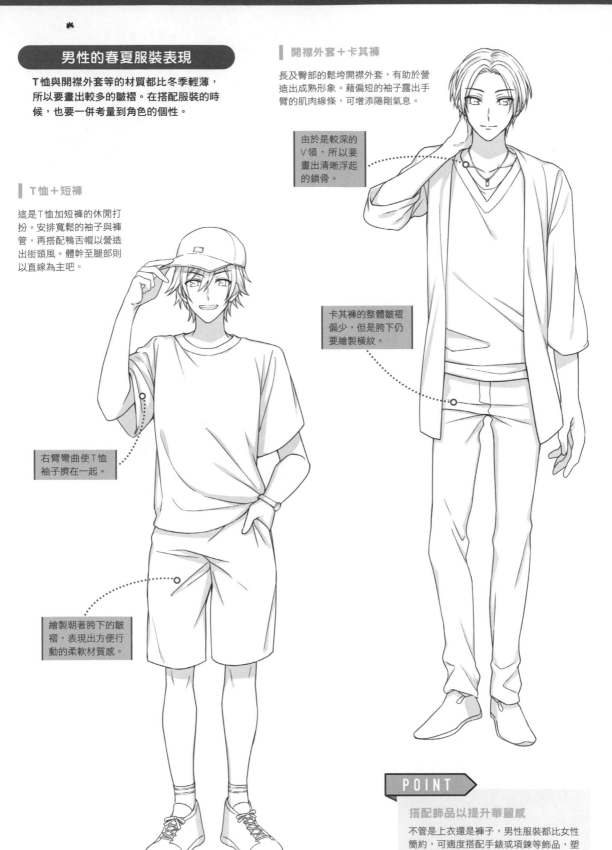

## POINT

**搭配飾品以提升華麗感**

不管是上衣還是褲子，男性服裝都比女性簡約，可適度搭配手錶或項鍊等飾品，塑造出華麗時髦的氛圍。

## 男性的秋冬服裝表現

調整服裝輪廓與皺褶呈現狀態，以表現出外套的材質感。日常也請先掌握皮革、尼龍與針織等不同材質的表現手法吧。

### 高領毛衣＋窄管長褲

高領毛衣通常易展現出身材曲線，所以按照男性體格以直線為主。再搭配窄管長褲，營造出俐落時髦的氣氛。

### 外套（偏硬）

在表現出肩膀厚度之餘，搭配硬質直線表現出皮革的厚度。此外也可按照外套的風格，設計出反折或是鉚釘等。

讓衣領稍微與臉部線條重合，畫出稍微遮住下巴的視覺效果。

上衣下擺受到臀部影響，稍微往上擠。

肩膀線條銳利，營造出偏硬的材質感。

讓帽T與外套互相疊合。

左手抓著外套，所以會出現許多朝向左手的皺褶。

### 外套（偏軟）

帽T與尼龍外套組成的打扮。尼龍外套的布料較薄，所以要在表現出帽T厚度之餘，避免看起來笨重。

沿著外套形狀繪製內搭陰影，以塑造出立體感。

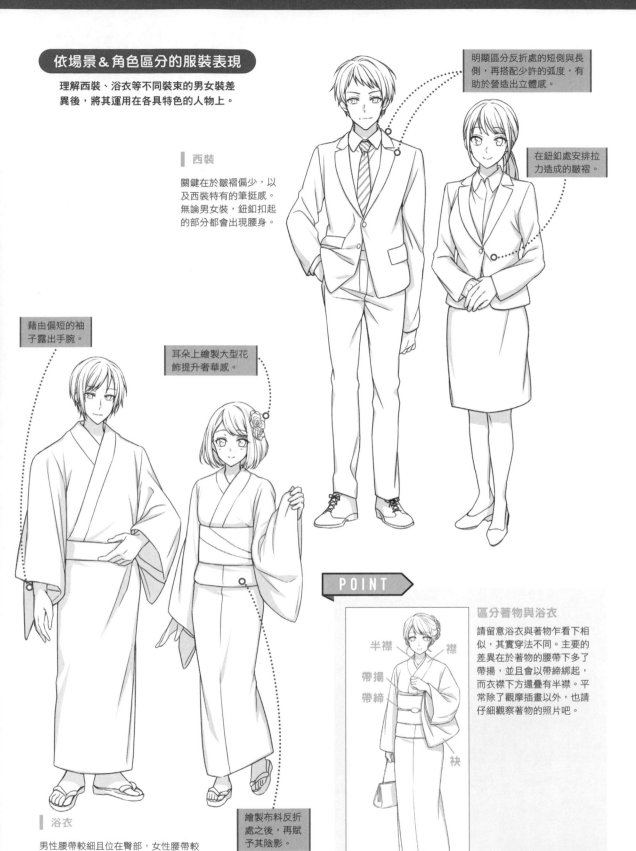

## 依場景＆角色區分的服裝表現

理解西裝、浴衣等不同裝束的男女裝差
異後，將其運用在各具特色的人物上。

明顯區分反折處的短側與長
側，再搭配少許的弧度，有
助於營造出立體感。

### ▌西裝

關鍵在於皺褶偏少，以
及西裝特有的筆挺感。
無論男女裝，鈕釦扣起
的部分都會出現腰身。

在鈕釦處安排拉
力造成的皺褶。

藉由偏短的袖
子露出手腕。

耳朵上繪製大型花
飾提升奢華感。

### ▌浴衣

男性腰帶較細且位在臀部，女性腰帶較
粗且位在胸部下側。繪製女性浴衣時，
別忘了腰部下方反折的布料。

繪製布料反折
處之後，再賦
予其陰影。

**POINT**

### 區分著物與浴衣

請留意浴衣與著物乍看下相
似，其實穿法不同。主要的
差異在於著物的腰帶下多了
帶揚，並且會以帶締綁起，
而衣襟下方還疊有半襟。平
常除了觀摩插畫以外，也請
仔細觀察著物的照片吧。

半襟　　　　襟
帶揚
帶締

袂

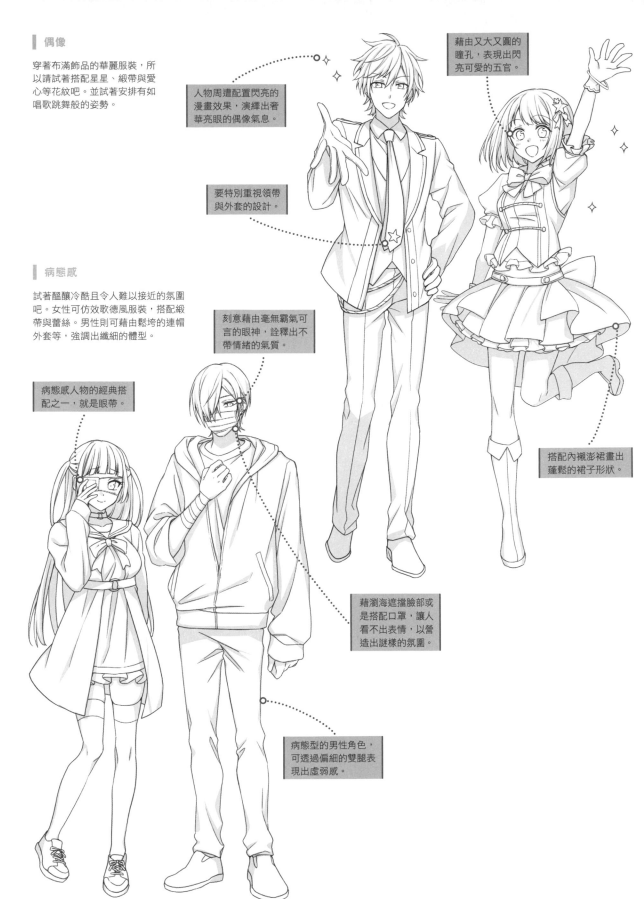

**偶像**

穿著布滿飾品的華麗服裝，所以請試著搭配星星、緞帶與愛心等花紋吧。並試著安排有如唱歌跳舞般的姿勢。

藉由又大又圓的瞳孔，表現出閃亮可愛的五官。

人物周遭配置閃亮的漫畫效果，演繹出奢華亮眼的偶像氣息。

要特別重視領帶與外套的設計。

**病態感**

試著醞釀冷酷且令人難以接近的氛圍吧。女性可仿效歌德風服裝，搭配緞帶與蕾絲。男性則可藉由鬆垮的連帽外套等，強調出纖細的體型。

刻意藉由毫無霸氣可言的眼神，詮釋出不帶情緒的氣質。

搭配內襯澎裙畫出蓬鬆的裙子形狀。

病態感人物的經典搭配之一，就是眼帶。

藉瀏海遮擋臉部或是搭配口罩，讓人看不出表情，以營造出謎樣的氛圍。

病態型的男性角色，可透過偏細的雙腿表現出虛弱感。

## POSE

# 71

平視
斜向

# 跳入水中！

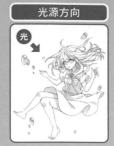

光

雖然身體下沉，但是輕盈的頭髮與服裝卻會浮起。演繹跳進水中的人物時，不只要留意四肢的姿勢，還要靈活運用頭髮與服裝加以表現。

## 1

簡略線稿

跳進水中後不會與地面相接，所以要在留意重心所在之餘，表現出輕飄飄的視覺效果。

四肢比身體輕盈，所以容易受到浮力影響。這裡可畫成張開的模樣，表現出被水撐起的感覺。

由於是從臀部開始下沉的姿勢，所以要留意落在胸口與臀部的重心。

手指呈現不同狀態，表現出正運動手指感受浮力。

因為重心落在胸口與臀部，所以左右腿會輕盈飄起，這時賦予手腳不同的變化，有助於形塑出飄盪的視覺效果。

## 2

肌肉呈現

由於是在水中，所以要注意別畫出肌肉用力的感覺。此外也要賦予四肢動作的變化，以表現出漂浮感。

繪製時應留意女性纖細的體型，畫出腰部的曲線以呈現女人味。

腳趾方向與膝蓋相同才不會不自然。

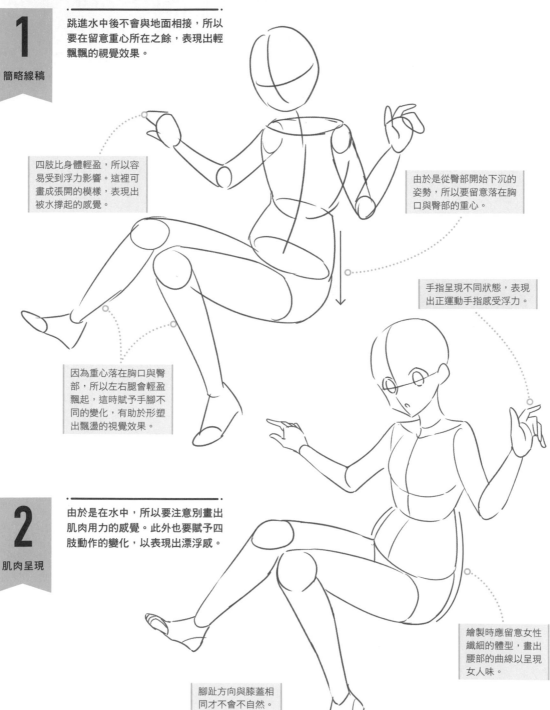

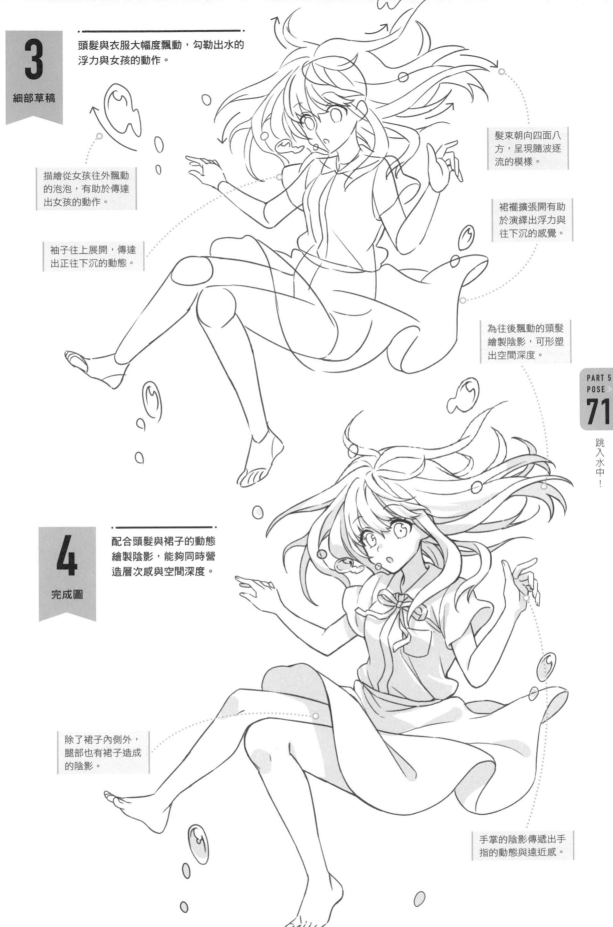

**3**

細部草稿

頭髮與衣服大幅度飄動,勾勒出水的浮力與女孩的動作。

描繪從女孩往外飄動的泡泡,有助於傳達出女孩的動作。

袖子往上展開,傳達出正往下沉的動態。

髮束朝向四面八方,呈現隨波逐流的模樣。

裙襬擴張開有助於演繹出浮力與往下沉的感覺。

為往後飄動的頭髮繪製陰影,可形塑出空間深度。

**4**

完成圖

配合頭髮與裙子的動態繪製陰影,能夠同時營造層次感與空間深度。

除了裙子內側外,腿部也有裙子造成的陰影。

手掌的陰影傳遞出手指的動態與遠近感。

## POSE 72

微俯視 ｜ 斜向

# 游泳

繪製游泳的人物時，關鍵在於浮力的表現。
除了運用整體構圖配置外，還要藉衣服與頭髮詮釋「在水中」的感覺。

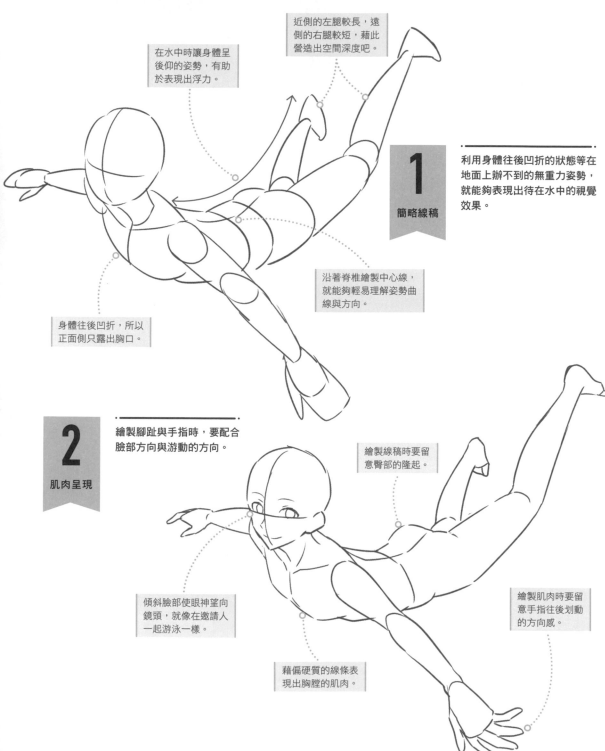

在水中時讓身體呈後仰的姿勢，有助於表現出浮力。

近側的左腿較長，遠側的右腿較短，藉此營造出空間深度吧。

## 1 簡略線稿

利用身體往後凹折的狀態等在地面上辦不到的無重力姿勢，就能夠表現出待在水中的視覺效果。

沿著脊椎繪製中心線，就能夠輕易理解姿勢曲線與方向。

身體往後凹折，所以正面側只露出胸口。

## 2 肌肉呈現

繪製腳趾與手指時，要配合臉部方向與游動的方向。

繪製線稿時要留意臀部的隆起。

傾斜臉部使眼神望向鏡頭，就像在邀請人一起游泳一樣。

繪製肌肉時要留意手指往後划動的方向感。

藉偏硬質的線條表現出胸膛的肌肉。

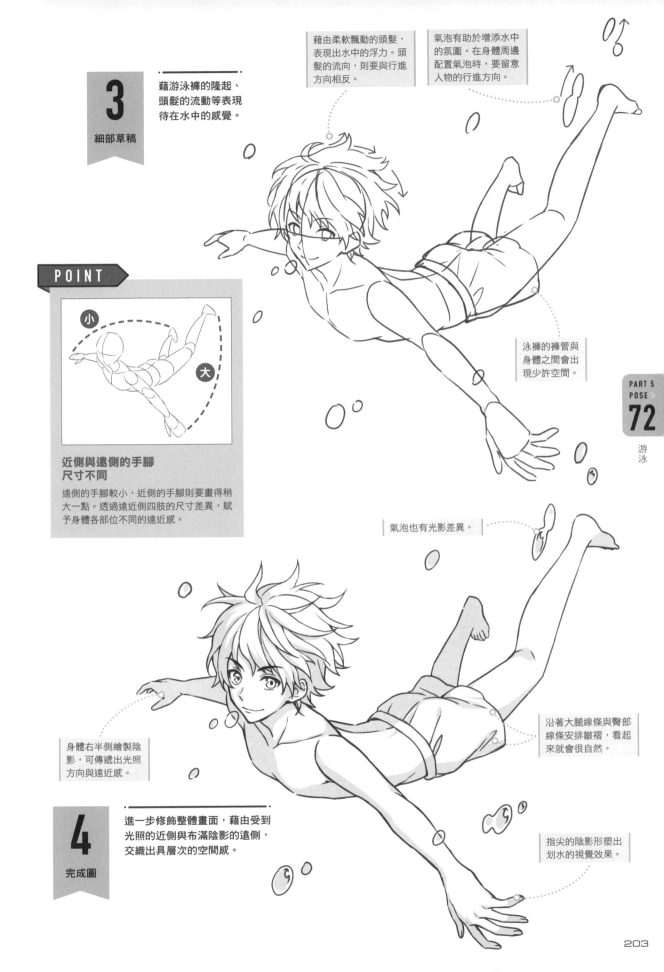

**3**

細部草稿

藉游泳褲的隆起、
頭髮的流動等表現
待在水中的感覺。

藉由柔軟飄動的頭髮，
表現出水中的浮力。頭
髮的流向，則要與行進
方向相反。

氣泡有助於增添水中
的氛圍。在身體周邊
配置氣泡時，要留意
人物的行進方向。

**POINT**

小

大

**近側與遠側的手腳
尺寸不同**

遠側的手腳較小，近側的手腳則要畫得稍
大一點。透過遠近側四肢的尺寸差異，賦
予身體各部位不同的遠近感。

泳褲的褲管與
身體之間會出
現少許空間。

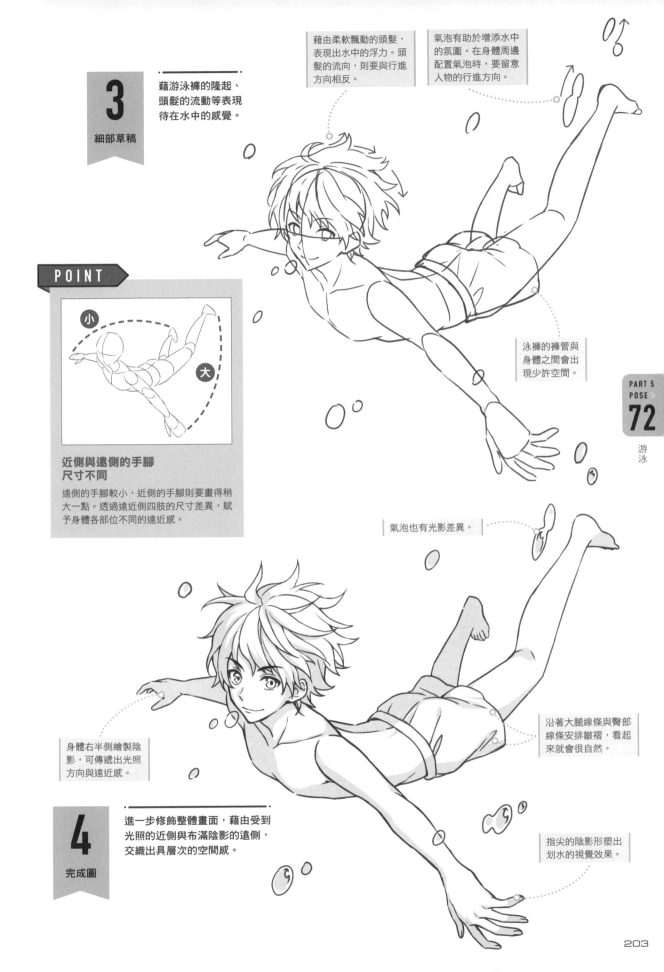

氣泡也有光影差異。

身體右半側繪製陰
影，可傳遞出光照
方向與遠近感。

沿著大腿線條與臀部
線條安排皺褶，看起
來就會很自然。

**4**

完成圖

進一步修飾整體畫面，藉由受到
光照的近側與布滿陰影的遠側，
交織出具層次的空間感。

指尖的陰影形塑出
划水的視覺效果。

# POSE 73 從水中抬頭

微仰望
側面

探出水面的瞬間。這時要掌握身體朝上方行進時的特徵，
並表現出水中與水面上的差異。

**1** 簡略線稿

由於往正上方浮起的構圖，所以要畫成挺直背脊的姿勢。這裡要特別留意背脊與腳尖等的詮釋。

背脊挺直並抬起下巴，有助於營造出身體往上的方向感。

在側面繪製輔助線，也有助於掌握耳朵位置與輪廓等。

探出水面的瞬間，會為了吸氣而張大嘴巴。

由於是仰望的視角，所以下半身會比上半身長。

雖然是從側面望去的構圖，但是身體稍微傾斜，因此也稍微露出了右胸。

描繪遠側的手臂時，要格外留意尺寸以表現空間深度。

腳尖朝下有助於強調身體往上的方向感。

繪製肌肉時要特別留意腰臀的曲線。

**2** 肌肉呈現

因為是稍微仰視的構圖，所以要在留意身體方向的同時，打造出符合女性特質的體型。

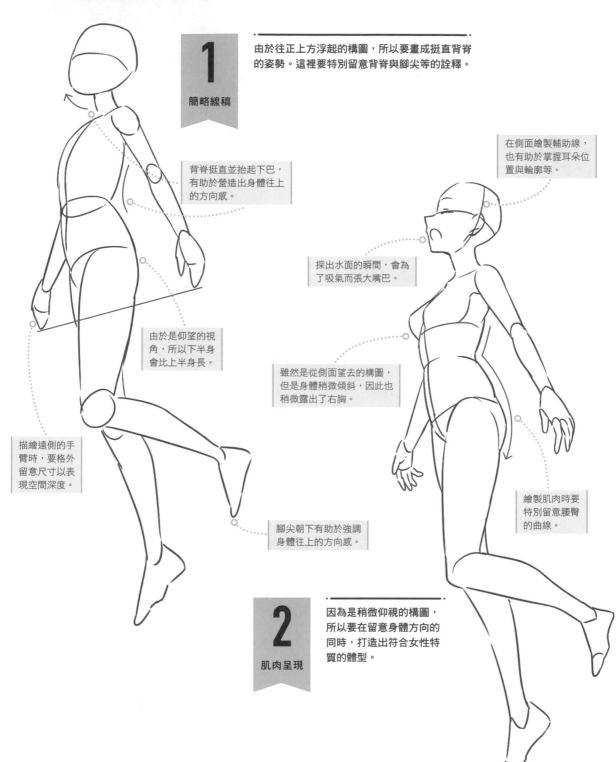

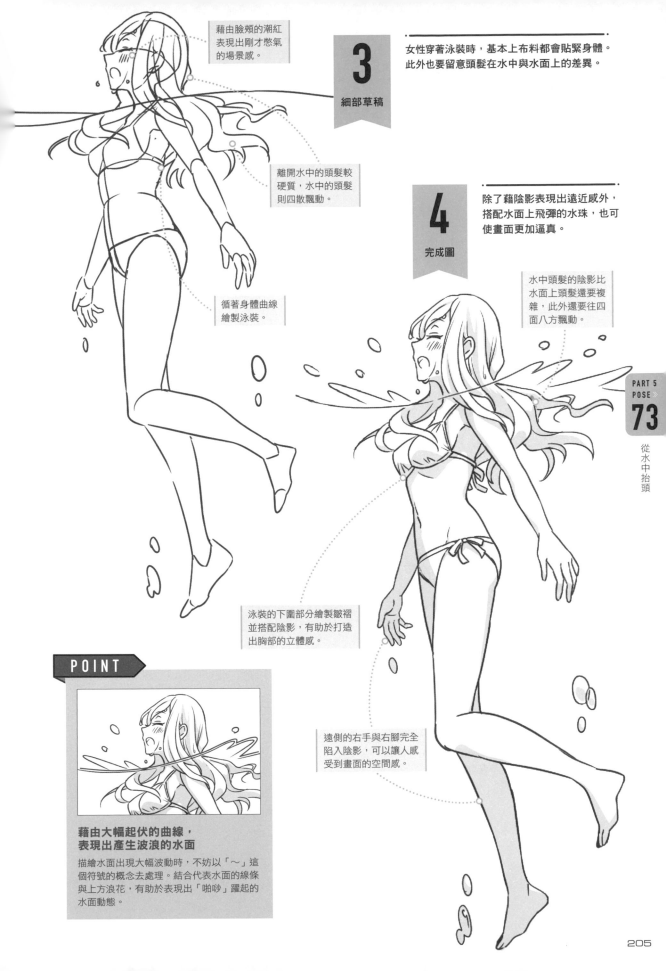

藉由臉頰的潮紅
表現出剛才憋氣
的場景感。

**3** 細部草稿

女性穿著泳裝時，基本上布料都會貼緊身體。
此外也要留意頭髮在水中與水面上的差異。

離開水中的頭髮較
硬質，水中的頭髮
則四散飄動。

**4** 完成圖

除了藉陰影表現出遠近感外，
搭配水面上飛彈的水珠，也可
使畫面更加逼真。

循著身體曲線
繪製泳裝。

水中頭髮的陰影比
水面上頭髮還要複
雜，此外還要往四
面八方飄動。

泳裝的下圍部分繪製皺褶
並搭配陰影，有助於打造
出胸部的立體感。

**POINT**

遠側的右手與右腳完全
陷入陰影，可以讓人感
受到畫面的空間感。

**藉由大幅起伏的曲線，
表現出產生波浪的水面**

描繪水面出現大幅波動時，不妨以「～」這
個符號的概念去處理。結合代表水面的線條
與上方浪花，有助於表現出「啪咻」躍起的
水面動態。

## POSE 74

微仰望

斜向

# 與貓咪互看

蹲在地上，盯著貓咪的姿勢。
描繪時，要留意脖子的傾斜角度、臉部的角度，以及視線的方向。

**1** 簡略線稿

由於是從側面以稍微仰視的角度望著蹲姿，所以繪製線稿時要特別留意透視圖的概念。

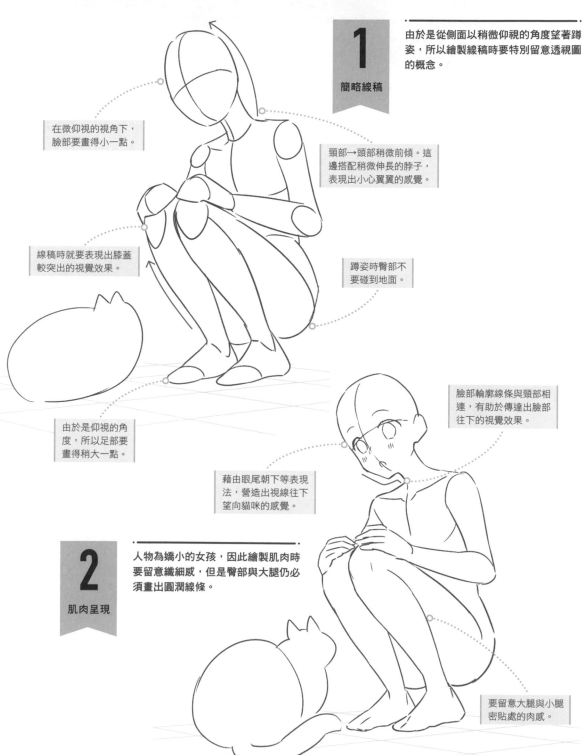

在微仰視的視角下，臉部要畫得小一點。

頸部→頭部稍微前傾。這邊搭配稍微伸長的脖子，表現出小心翼翼的感覺。

線稿時就要表現出膝蓋較突出的視覺效果。

蹲姿時臀部不要碰到地面。

臉部輪廓線條與頸部相連，有助於傳達出臉部往下的視覺效果。

由於是仰視的角度，所以足部要畫得稍大一點。

藉由眼尾朝下等表現法，營造出視線往下望向貓咪的感覺。

**2** 肌肉呈現

人物為嬌小的女孩，因此繪製肌肉時要留意纖細感，但是臀部與大腿仍必須畫出圓潤線條。

要留意大腿與小腿密貼處的肉感。

# 3

**細部草稿**

藉服裝與小東西妝點角色的同時，也要留意凝視貓咪時造成的頭髮動態。

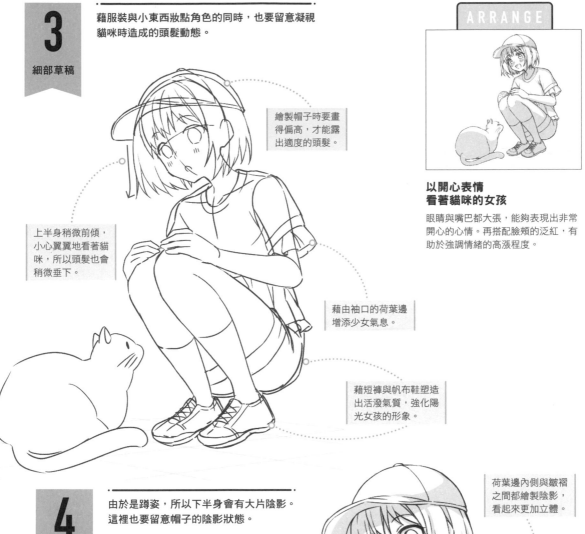

繪製帽子時要畫得偏高，才能露出適度的頭髮。

上半身稍微前傾，小心翼翼地看著貓咪，所以頭髮也會稍微垂下。

藉由袖口的荷葉邊增添少女氣息。

藉短褲與帆布鞋塑造出活潑氣質，強化陽光女孩的形象。

## ARRANGE

**以開心表情
看著貓咪的女孩**

眼睛與嘴巴都大張，能夠表現出非常開心的心情。再搭配臉頰的泛紅，有助於強調情緒的高漲程度。

# 4

**完成圖**

由於是蹲姿，所以下半身會有大片陰影。這裡也要留意帽子的陰影狀態。

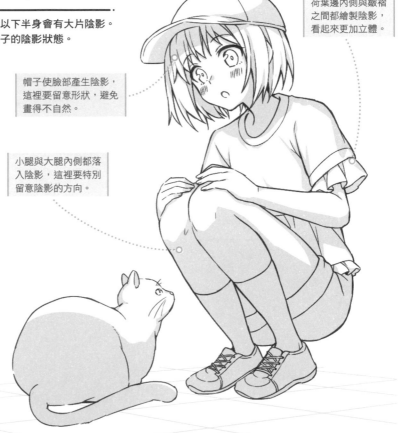

荷葉邊內側與皺褶之間都繪製陰影，看起來更加立體。

帽子使臉部產生陰影，這裡要留意形狀，避免畫得不自然。

小腿與大腿內側都落入陰影，這裡要特別留意陰影的方向。

# 兩人走路＋嬉鬧

兩人走在一起的畫面。留意雙方的身高差、視線與動作之餘，
也盡量表現出兩人的關係吧。

光源方向

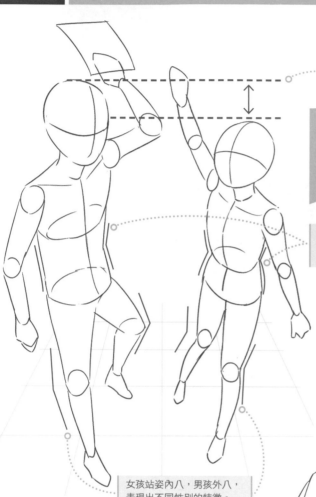

按照身高差錯開頭部的位置，並藉伸長手臂強調身高的差異。

## 1

簡略線稿

在俯視的角度下，愈靠近上側就越顯大，同時也要留意男女的體型差異。

女孩的身體要畫出曲線，男孩則以直線為主，以表現出兩者的不同。

繪製臉部線稿的時候要考量到各自的視線。

藉由眉毛上揚表現出被嘲弄的怒氣。

女孩站姿內八，男孩外八，表現出不同性別的特徵。

## 2

肌肉呈現

繪製肌肉時在留意兩人身體方向之餘，也別忘了顧及兩人的視線。

手部尺寸的差異，同樣有助於強調性別。

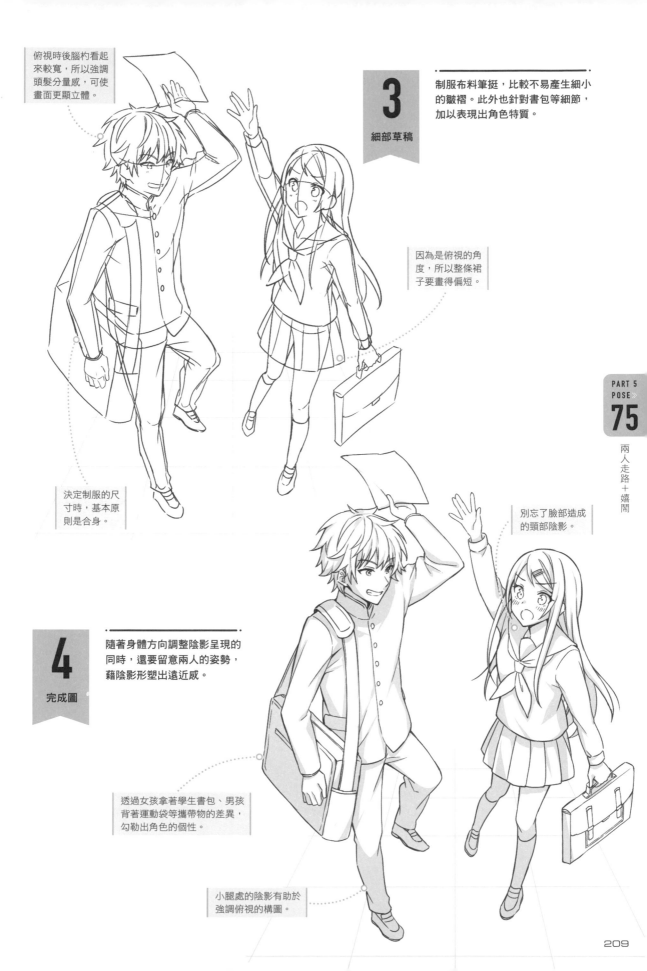

俯視時後腦杓看起來較寬，所以強調頭髮分量感，可使畫面更顯立體。

**3**

**細部草稿**

制服布料筆挺，比較不易產生細小的皺褶。此外也針對書包等細節，加以表現出角色特質。

因為是俯視的角度，所以整條裙子要畫得偏短。

決定制服的尺寸時，基本原則是合身。

**4**

**完成圖**

隨著身體方向調整陰影呈現的同時，還要留意兩人的姿勢，藉陰影形塑出遠近感。

別忘了臉部造成的頸部陰影。

透過女孩拿著學生書包、男孩背著運動袋等攜帶物的差異，勾勒出角色的個性。

小腿處的陰影有助於強調俯視的構圖。

# POSE 76 單手倒立

平視 正面

重視平衡感的單手倒立。
包括腿部與手臂的張開程度，都要確實掌握好平衡。

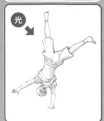

**1** 簡略線稿

繪製線稿的時候，要邊思考重心位置
與平衡狀態。

重心位在右臂至左腿所連成的軸線上，所以要留意讓這兩個部位連成一直線。

沒有重心的手腳關節則要稍微彎曲，以取得整體平衡。

右臂盡量與地面垂直。

**2** 肌肉呈現

繪製肌肉的時候，必須考量到手臂與腿部的張開角度、腿部往側邊傾斜的程度等。

腹部也有用力，所以要畫出緊實感。

右腿稍微往前倒，因此要在留意與左腿的均衡感之餘畫得偏大。

藉由肩膀的隆起表現出用力感。

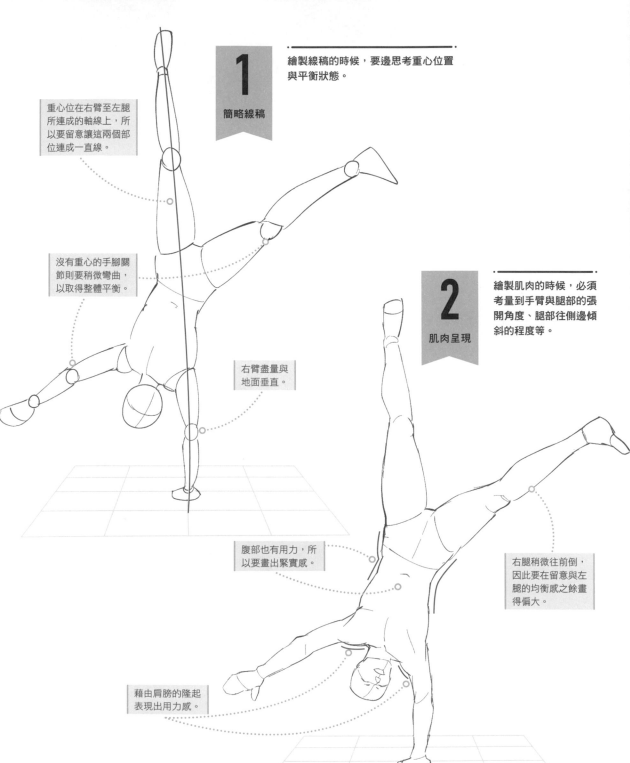

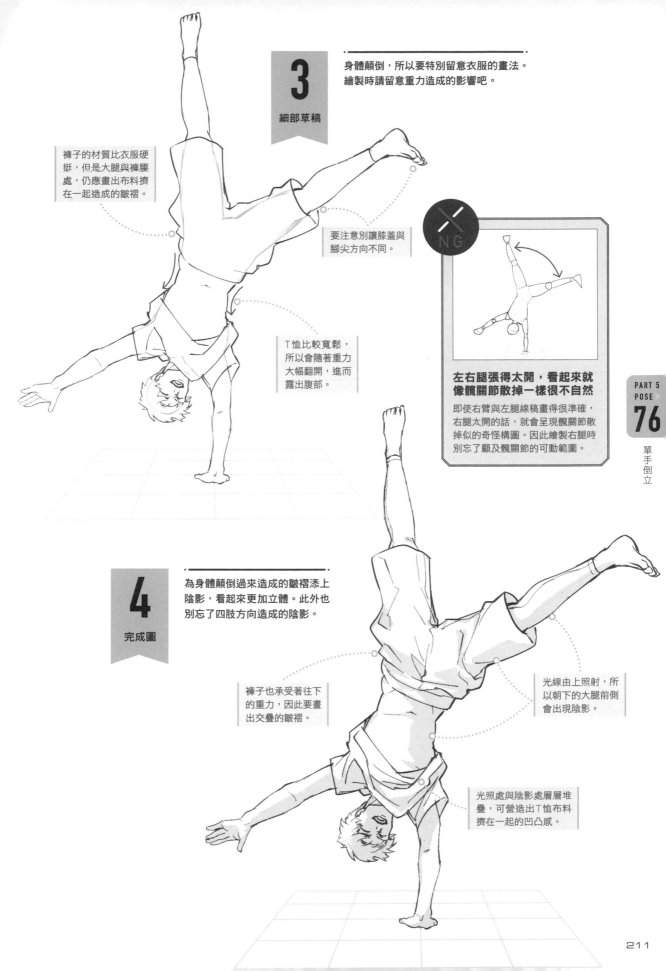

**3**

細部草稿

身體顛倒，所以要特別留意衣服的畫法。
繪製時請留意重力造成的影響吧。

褲子的材質比衣服硬
挺，但是大腿與褲腰
處，仍應畫出布料擠
在一起造成的皺褶。

要注意別讓膝蓋與
腳尖方向不同。

T恤比較寬鬆，
所以會隨著重力
大幅翻開，進而
露出腹部。

**NG**

**左右腿張得太開，看起來就
像髖關節散掉一樣很不自然**

即使右臂與左腿線稿畫得很準確，
右腿太開的話，就會呈現髖關節散
掉似的奇怪構圖。因此繪製右腿時
別忘了顧及髖關節的可動範圍。

**4**

完成圖

為身體顛倒過來造成的皺褶添上
陰影，看起來更加立體。此外也
別忘了四肢方向造成的陰影。

褲子也承受著往下
的重力，因此要畫
出交疊的皺褶。

光線由上照射，所
以朝下的大腿前側
會出現陰影。

光照處與陰影處層層堆
疊，可營造出T恤布料
擠在一起的凹凸感。

# POSE 77

平視
斜向

# 起跑姿勢

擺出短跑起跑姿勢的女性。
請以良好的身體均衡度，表現出起跑前的緊張感。

光

**1**

簡略線稿

這是深淺感明顯的姿勢，所
以繪製線稿時就要留意身體
的遠近感，並確實畫好手腳
的形狀。

**2**

肌肉呈現

身體纖細但是肌肉線條
明顯，就能夠描繪出帥
氣的運動型女性。

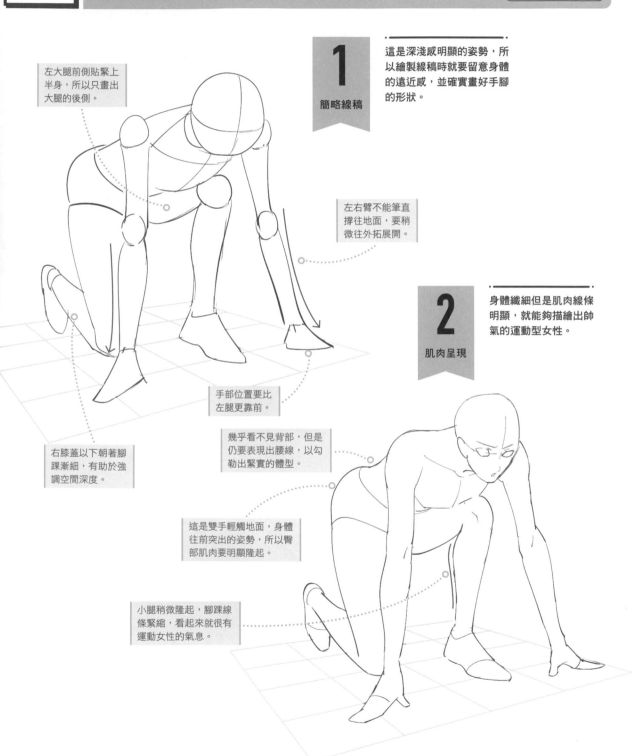

左大腿前側貼緊上
半身，所以只畫出
大腿的後側。

左右臂不能筆直
撐往地面，要稍
微往外拓展開。

右膝蓋以下朝著腳
踝漸細，有助於強
調空間深度。

手部位置要比
左腿更靠前。

幾乎看不見背部，但是
仍要表現出腰線，以勾
勒出緊實的體型。

這是雙手輕觸地面，身體
往前突出的姿勢，所以臀
部肌肉要明顯隆起。

小腿稍微隆起，腳踝線
條緊縮，看起來就很有
運動女性的氣息。

**3**

細部草稿

短跑制服面積偏小，輪廓也要與身體貼合。

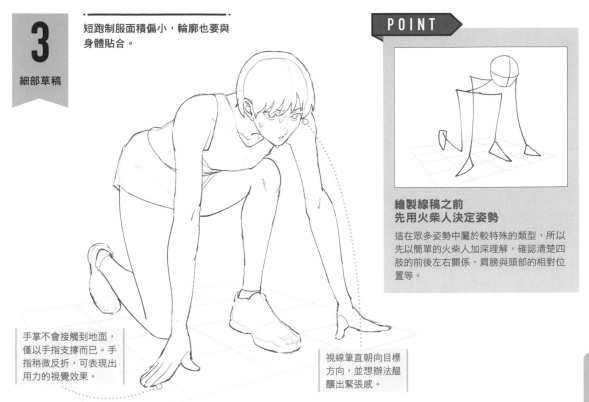

**繪製線稿之前先用火柴人決定姿勢**

這在眾多姿勢中屬於較特殊的類型，所以先以簡單的火柴人加深理解，確認清楚四肢的前後左右關係、肩膀與頭部的相對位置等。

手掌不會接觸到地面，僅以手指支撐而已。手指稍微反折，可表現出用力的視覺效果。

視線筆直朝向目標方向，並想辦法醞釀出緊張感。

**4**

完成圖

身體往前傾，所以能夠輕易藉由光照與陰影表現出層次感。由於是描述跑步的場景，因此不妨畫出運動鞋的細節。

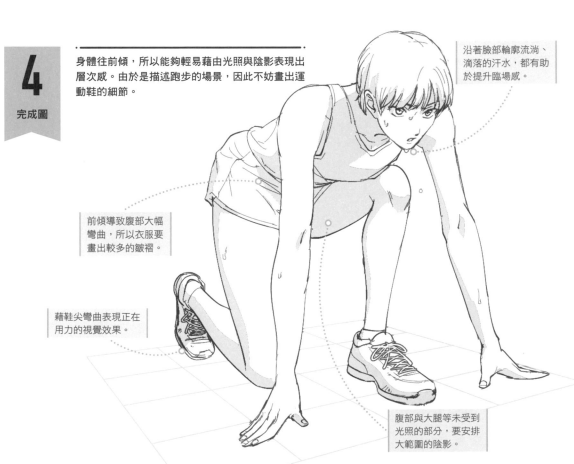

沿著臉部輪廓流淌、滴落的汗水，都有助於提升臨場感。

前傾導致腹部大幅彎曲，所以衣服要畫出較多的皺褶。

藉鞋尖彎曲表現正在用力的視覺效果。

腹部與大腿等未受到光照的部分，要安排大範圍的陰影。

# POSE 78 背人

平視

斜向

男性背著女性的構圖。
由於兩人的身體重疊，所以必須仔細思考露出的部分與被擋住的部分。

女性的臉擱在男性肩膀上，所以兩人的臉部會位在同一個水平範圍內。

女性的手臂受到男性身體厚度的影響，會稍微被抬起，因此男性上半身與女性手臂之間會出現少許空間。

要注意女性的右腿根部被擋住了，此外左右膝蓋也會位在同一條水平線上。

## 1 簡略線稿

先大概畫好露出身體前側的男性線稿後再繪製女性吧。繪製女性的時候，可以先畫出完整的身體後再擦掉一部分。

女性的左腿根部從男性上半身與手臂間伸出。

頸部被擋住，所以要表現出背部的厚度，以傳達出上半身往前傾的視覺效果。

雙足鬆軟地垂下，但是要注意腳尖不會朝著正下方。

男性的手支撐著大腿，導致這一處的肉向外擴張，因此要畫得粗一點。

## 2 肌肉呈現

為兩人的腿長、手臂粗細安排變化，顯現出男女的體格差異。處理臉部線稿的時候，也要想好兩人的表情。

**3**

細部草稿

設計衣服時邊想像兩人的關係。女性臀部以下的位置稍微露出布料，展現短裙的存在感吧。

搭配髮帶與耳環等飾品提升時髦氣息。

男性視線朝向女性，嘴角露出微笑，展現出溫柔呵護女性的心情。

右腿在後方，所以臀部要配置拉力造成的皺褶。

**ARRANGE**

**試著讓女性的手環住男性肩膀**

也可以試著搭在男性肩膀上的左右臂，環在男性的胸前，藉此增加兩人的親密度。雙臂還得太緊看起來不自然，所以輕輕抓著手肘處即可。

雙臂朝內傾斜，所以袖子會出現朝內拉扯的皺褶。

男性的上半身往前傾，所以前側出現大範圍的陰影。

**4**

完成圖

男性身體稍微前傾，所以上半身會出現大範圍陰影。這個階段也要畫出女性上衣袖子、男性褲子因拉力而形成的皺褶。

可以試著為男性腳踝安排腳鍊或編織環等飾品。

# 舉槍

光源方向

光

舉槍指向正前方的男性。雙腿要與肩同寬，
以維持姿勢的穩定感，槍則要舉高至胸前。

**1**

簡略線稿

由於雙臂筆直舉起，所
以讓雙肩與雙肘互相平
行，會比較好掌握整體
均衡感。

畫好臉部十字線
後，在比縱線偏
後的位置繪製脖
子線稿。

繪製手臂線稿時，
讓雙肩線條與雙肘
互相平行。

槍的線稿先畫成
縱向的立方體。

這裡要搭配透視圖
的概念，所以近側
的小腿較長，遠側
的小腿較短。

男性的視線朝向
槍口所指之處。

左右腿的腳踝與腳尖
分別連接成互相平行
的斜線，有助於勾勒
出空間深度。

按照槍口的方向
調整槍的形狀。

表現出背部肌肉的厚
實感，演繹出男性強
勁的陽剛氣息。

以左手指包住右
手的方式持槍。

**2**

肌肉呈現

手臂舉高至胸前，因此會露出厚實的
背部線條。繪製線稿時，就要表現出
視線投往槍口所指的目標。

雙腿也要用力，身體才
不會重心不穩，因此小
腿的肌肉要稍微隆起。

# 3
## 細部草稿

為男性安排能表現出緊實體格的服裝吧。搭配槍套等配件,看起來會更有模有樣。

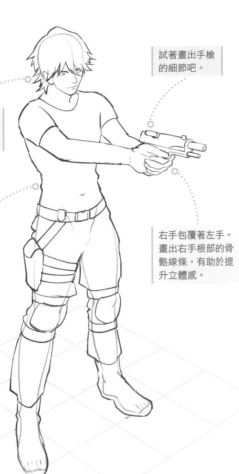

試著畫出手槍的細節吧。

可以將後頸頭髮畫得稍長,醞釀出粗獷的氣質。

T恤相當合身時,線條要出現少許的稜角。

右手包覆著左手。畫出右手根部的骨骼線條,有助於提升立體感。

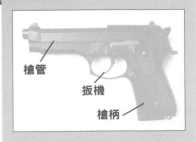
以髮旋為基準畫出朝向正面的髮流,可同時營造出豐沛髮量與立體感。

整隻手臂的下側、背部側都要配置陰影。

在肚臍一帶繪製數條橫皺褶後,再配置陰影。

# 4
## 完成圖

在俯視的角度下,要為頸部與背部安排陰影。由於是相當合身的服裝,所以只要在腹部配置橫皺褶即可。

以膝蓋骨突出處為基準,在膝蓋以下的範圍繪製陰影。

像軍靴一樣會套至腳踝的鞋子,可在腳踝安排陰影,以區分腳踝與腳背。

# 持刀砍出

光源方向

光

往前揮刀的瞬間。這時要特別留意持刀手臂的角度、足部呈現方法，
以及從正面俯視刀具時的呈現方法。

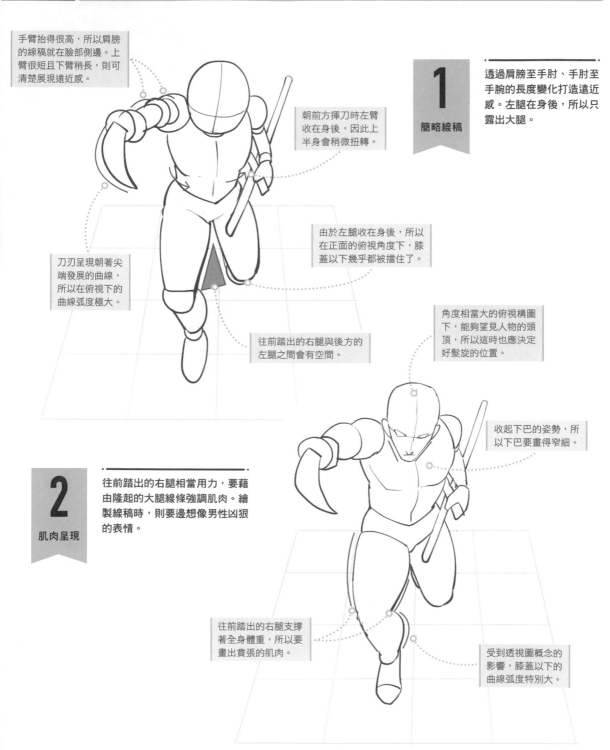

手臂抬得很高，所以肩膀
的線稿就在臉部側邊。上
臂很短且下臂稍長，則可
清楚展現遠近感。

朝前方揮刀時左臂
收在身後，因此上
半身會稍微扭轉。

**1**

簡略線稿

透過肩膀至手肘、手肘至
手腕的長度變化打造遠近
感。左腿在身後，所以只
露出大腿。

刀刃呈現朝著尖
端發展的曲線，
所以在俯視下的
曲線弧度極大。

由於左腿收在身後，所以
在正面的俯視角度下，膝
蓋以下幾乎都被擋住了。

往前踏出的右腿與後方的
左腿之間會有空間。

角度相當大的俯視構圖
下，能夠望見人物的頭
頂，所以這時也應決定
好髮旋的位置。

收起下巴的姿勢，所
以下巴要畫得窄細。

**2**

肌肉呈現

往前踏出的右腿相當用力，要藉
由隆起的大腿線條強調肌肉。繪
製線稿時，則要邊想像男性凶狠
的表情。

往前踏出的右腿支撐
著全身體重，所以要
畫出貫張的肌肉。

受到透視圖概念的
影響，膝蓋以下的
曲線弧度特別大。

**3**

細部草稿

為角色設計衣服的同時，邊參考實體和服吧。
手臂與腿部要寬鬆一點，比較方便行動。

**在俯視角度下
呈現的往上瞪視表情**

想要在俯視角度下打造人物往上瞪視
的表情時，眼睛與眉毛相連即可強化
眼神的魄力。鼻頭則可畫成朝下的三
角形。

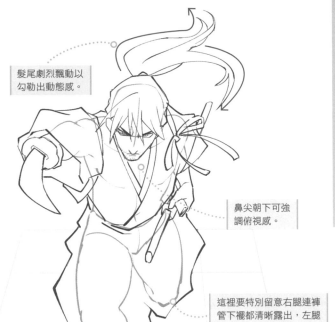

髮尾劇烈飄動以
勾勒出動態感。

鼻尖朝下可強
調俯視感。

這裡要特別留意右腿連褲
管下襬都清晰露出，左腿
則只露至膝蓋而已。

**4**

完成圖

邊考量身體往前突出、收在身後的部位
邊繪製陰影，以打造出立體感。此外試
著詳實畫出刀身與刀鞘的細節，勾勒出
逼真的視覺效果吧。

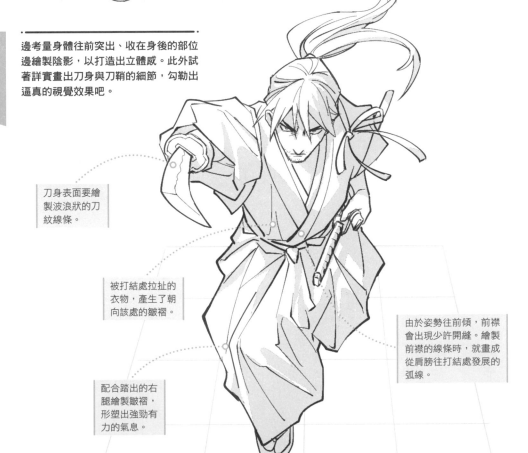

刀身表面要繪
製波浪狀的刀
紋線條。

被打結處拉扯的
衣物，產生了朝
向該處的皺褶。

由於姿勢往前傾，前襟
會出現少許開縫。繪製
前襟的線條時，就畫成
從肩膀往打結處發展的
弧線。

配合踏出的右
腿繪製皺褶，
形塑出強勁有
力的氣息。

POSE

# 81

平視

斜向

# 持刀互砍

兩名男性拔刀相向的瞬間。思考刀刃相抵位置的同時，
也要透過空間深度的描寫，清晰表現出兩人的前後關係。

光源方向

**1**

簡略線稿

近側男性露出背部，遠側男性則是露出身體正面。雖然兩人的膝蓋都彎曲，但是彎曲狀態會隨著站姿而異。

繪製線稿時，想像刀具在兩人臉部前方交錯的畫面。

抬高雙肩與雙肘，將體重壓在手臂上用力，所以背部肌肉會隆起。

右手握在刀柄上側，左手握在下側。

膝蓋稍微彎曲，所以要以「く字形」表現。

雙腿與肩同寬且膝蓋彎曲，且要朝外站成「八字形」。

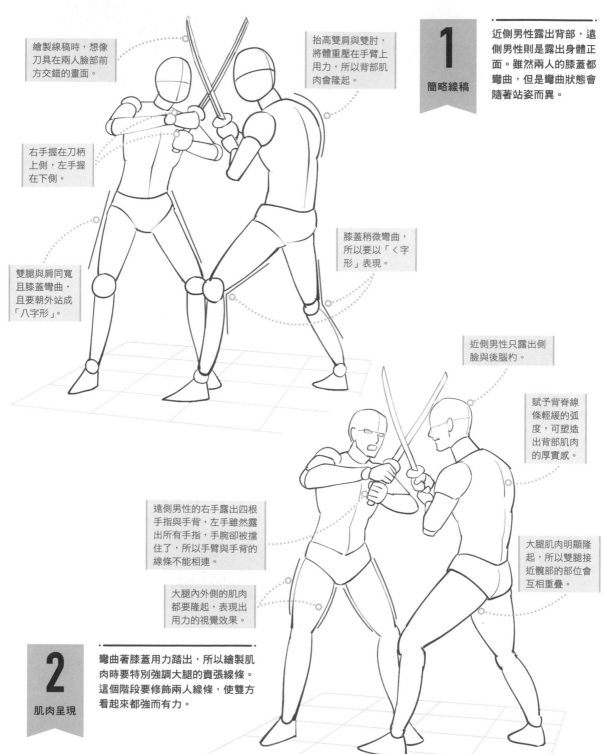

近側男性只露出側臉與後腦杓。

賦予背脊線條輕緩的弧度，可塑造出背部肌肉的厚實感。

遠側男性的右手露出四根手指與手背，左手雖然露出所有手指，手腕卻被擋住了，所以手臂與手背的線條不能相連。

大腿肌肉明顯隆起，所以以雙腿接近髖部的部位會互相重疊。

大腿內外側的肌肉都要隆起，表現出用力的視覺效果。

**2**

肌肉呈現

彎曲著膝蓋用力踏出，所以繪製肌肉時要特別強調大腿的賁張線條。這個階段要修飾兩人線條，使雙方看起來都強而有力。

綁成單馬尾的時候，束髮處的頭髮要翹起。

遠側男性的左眉毛與鼻子線條相連，讓五官更具立體感。

**3**

細部草稿

畫出和服寬鬆的輪廓以及刀具的細節，刀鞘會從腰部往斜下方翹出。

和服的袖子下側會有相當大的空間，所以要畫出袖子的寬鬆感。

從腰部往斜下方發展的刀鞘。

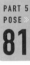
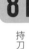

雙腿大幅跨開，因此腿間自然會形成空間。

刀刃表面畫出刀紋線條，看起來會更逼真。

**4**

完成圖

由於抬起雙臂並稍微拱起背部，因此胸前與腹部都有大範圍陰影。光線只照在膝蓋上方，所以膝蓋以下都是陰影。

配合手臂的動作，繪製被拉往手肘處而產生的皺褶。

藉由筒狀袖子打造立體感。

膝蓋彎曲使大腿往外挺出，因此獲得充足的光照。

大腿往外挺出，使膝蓋以下都落入陰影。

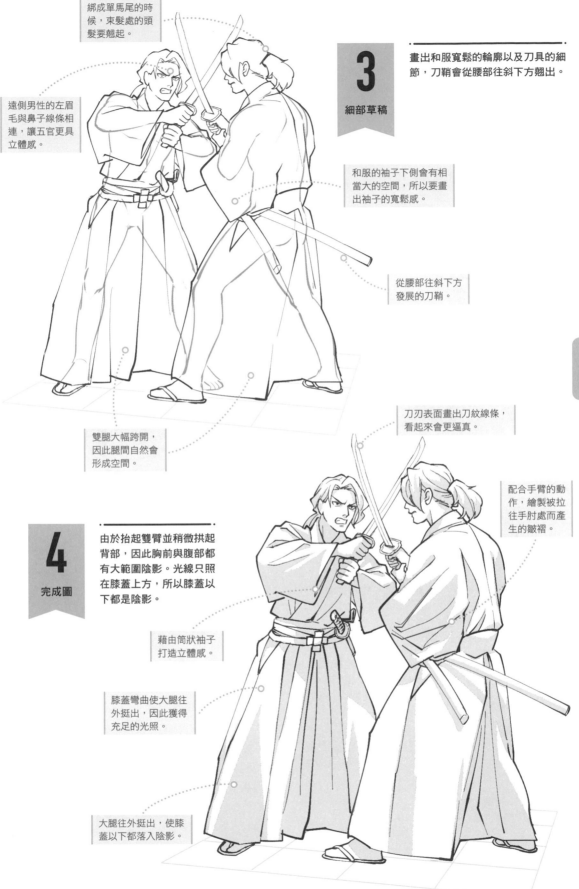

# 斧田藤也

## profile

自由插畫家兼漫畫家，參與商業誌、輕小説插畫、社群網路
遊戲、CD 封面等的作畫，擅長詮釋成年男性與職業制服。
代表作有《一血卍傑 -ONLINE-》、《陰陽の道〜大正幻想
録〜》、《結婚BLアンソロジー》。
Pixiv ▶ https://www.pixiv.net/member.php?id＝815210
twitter ▶ @SERAUQS

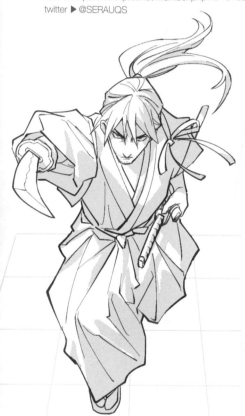
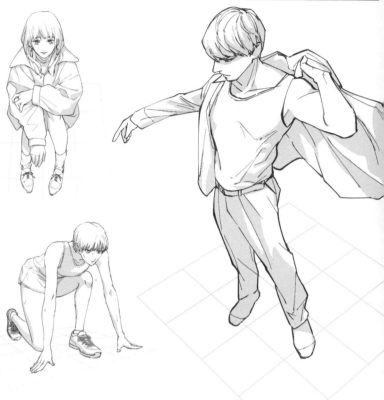

## Interview

請問是什麼樣的契機，
讓您決定成為插畫家呢？

　我希望自己的畫作能讓某個人感到喜悅與感動，高
中畢業後就前往插畫相關的職業學校修習繪畫能力。

剛開始繪製插畫時，
最不擅長什麼呢？

　初期沒有特別覺得不擅長什麼，不如應該說，我是
培養出一定的鑑賞能力後，才注意到自己有很多畫不
好的東西。

為了加強畫工，
您做了哪些練習呢？

　我參考了實物照片、素描人偶，以及其他技術高超
的畫作等。總而言之，我會多方欣賞令我心生敬佩的
畫作或照片，在腦袋中構思或是與自己的畫作比較，
找出兩者的差異等。

繪製插圖的過程中，
會特別留意哪個部分呢？

　我在作畫時會經常留意最主要的訴求，以及希望看
到的人會浮現什麼樣的想法。

遇到新手提出求教的時候，
首先會提出什麼建議呢？

　相較於看到什麼就畫什麼，畫出想呈現的模樣是最
重要的，就算與實體有少許差異也無妨。

# 鳥羽 雨

## profile

插畫家。參與書籍封面、遊戲插畫等工作，
作品特色是富戲劇效果的構圖與鮮豔用色。
HP ▶ http://conronca.flop.jp/
twitter ▶ https://twitter.com/conronca

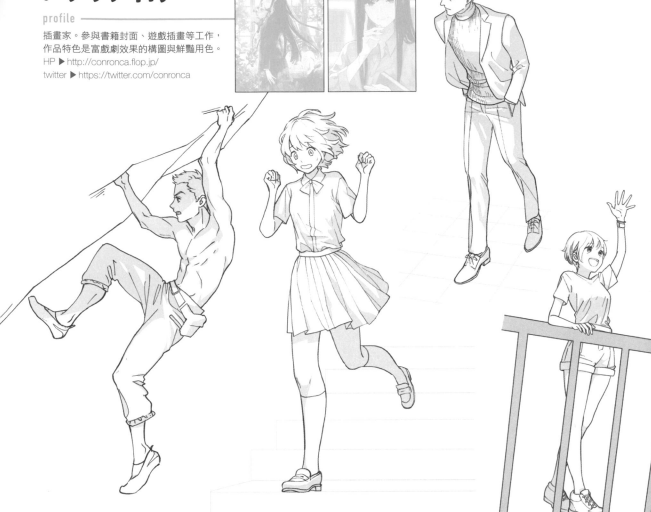

## Interview

請問是透過哪些練習，
學會繪製各式各樣姿勢呢？

　當我還在唸書時，會在搭電車的途中練習人物的速
寫，人們總是一下子就換變姿勢，因此這讓我學會了
快速記下姿勢後在紙上呈現的技能。近來 YouTube
也有不少拍攝速寫的影片（人物姿勢集），我也會看
著這些影片練習。

「我能畫出好看的臉，卻畫不好身體⋯⋯」
這是不少學畫者的煩惱，
請問鳥羽老師為此做過什麼樣的練習呢？

　我認為所謂的「身體畫不好」，其實就是「作畫用
的庫存不足」吧？我會觀摩高手的畫作，試著畫出

相同的姿勢或構圖。相較於「克服不擅長」這種心
態，我只是單純想畫出更迷人的作品而已，結果就增
加了心中的作畫用庫存。

遇到新手提出求教的時候，
首先會提出什麼建議呢？

　我很推薦新手盡情畫出「最喜歡的角色」。剛開始
只是跟著描或是臨摹也無妨，畢竟臨摹喜歡的角色本
身就是件很快樂的事。等臨摹到厭煩的時候，就會不
由自主地思考，該怎麼畫才能進一步引導出角色的魅
力。如果只是秉持著「必須多練習素描，才能提升畫
工」這種心態的話，只嘗試一天就會嫌煩了。以自己
感到開心的方法，盡情去畫喜歡的人事物，才是提升
畫工的捷徑。

| 插畫 | 灯子、Izumi、O嬢、斧田藤也、烏羽雨 |
| 設計 | 村口敬太（Linon） |
| 編集協力 | 太田菜津美（Niko Works）、明道聡子 |

# 動漫人物線稿資料集

出　　　版／楓書坊文化出版社
地　　　址／新北市板橋區信義路163巷3號10樓
郵 政 劃 撥／19907596　楓書坊文化出版社
網　　　址／www.maplebook.com.tw
電　　　話／02-2957-6096
傳　　　真／02-2957-6435
編　　　者／西東社編集部
翻　　　譯／黃筱涵
責 任 編 輯／江婉瑄
內 文 排 版／楊亞容
校　　　對／邱鈺萱
港 澳 經 銷／泛華發行代理有限公司
定　　　價／480元
出 版 日 期／2021年9月

國家圖書館出版品預行編目資料

動漫人物線稿資料集 / 西東社編集部編；
黃筱涵譯 . -- 初版 . -- 新北市：楓書坊文
化出版社, 2021.09　面；　公分
ISBN 978-986-377-704-5（平裝）

1. 插畫　2. 人物畫　3. 繪畫技法

947.45　　　　　　　　110010745